한국 산사의
단청 세계

한국 산사의 단청 세계

불교건축에 펼친 화엄의 빛

초판 인쇄 2019. 1. 31
초판 발행 2019. 2. 11

지은이 노재학
사진 노재학
펴낸이 지미정
편집 문혜영, 이정주 | **디자인** 한윤아 | **마케팅** 권순민, 박장희
펴낸곳 미술문화 | **주소** 경기도 고양시 일산동구 중앙로 1275번길 38-10, 1504호
전화 02) 335-2964 | **팩스** 031) 901-2965 | **홈페이지** www.misulmun.co.kr
등록번호 제2012-000142호 | **등록일** 1994. 3. 30
인쇄 동화인쇄

이 도서의 국립중앙도서관 출판시도서목록(CIP)은 서지정보유통지원시스템
홈페이지(http://seoji.nl.go.kr)와 국가자료공동목록시스템(http://nl.go.kr/kolisnet)
에서 이용하실 수 있습니다.(CIP제어번호: 2019003276)

ISBN 979-11-85954-48-6(03600)

값 30,000원

한국 산사의 단청 세계

불교건축에 펼친 화엄의 빛

노재학 지음

미술문화
MISUL MUNHWA

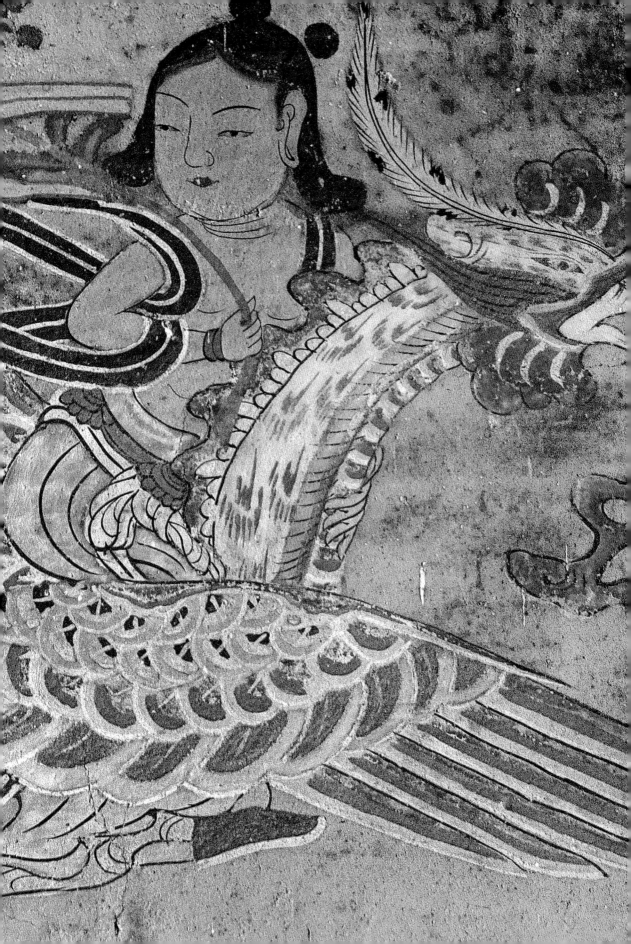

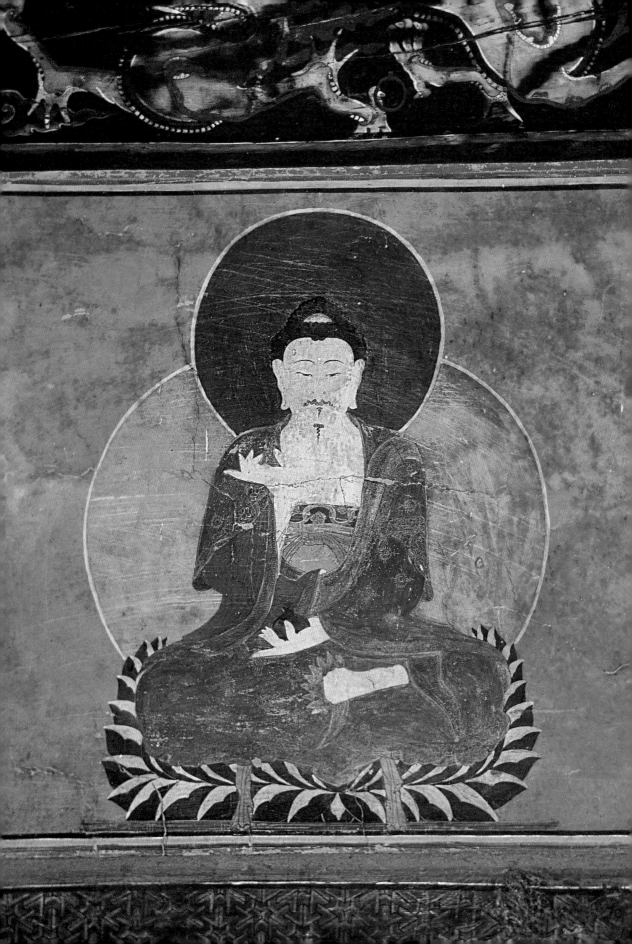

한 가지에 나서는
서른일곱 나이에 무심히 하늘나라로 걸어간
동생 노부석에게 이 책을 바칩니다.

머리말

사진작업 하러 길을 나서면서 거울 앞에서 옷매무시를 고른다. 현관 앞의 연꽃 사진 아래에 '내부로부터 그윽한 매무새'라는 문구를 새겨 뒀다. 나의 사진작업은 옷차림을 정갈히 하는 것으로부터 시작한다. 일 년에 자동차 주행거리가 5만km가 넘는다. 매년 지구 한 바퀴 넘게 바짓가랑이에 흙을 묻히고 다닌다. 그런데 단 한 번도 등산복이나 평상복을 입고 길을 나서 본 적이 없다. 언제나 셔츠에 정장 차림이다. 절집으로 가는 길은 부처께 가는 길이기 때문이다. 카메라 렌즈에 맺히는 피사체의 상은 오랫동안 절집 천정의 단청문양들이었다. 문양 하나 하나가 부처이고 경전인 것을 깨닫고는 옷깃을 여미게 되었다.

나는 수학을 전공했다. 수학과 예술은 부조화의 생경함으로 여겨지지만 내적인 원리에 들어가면 일맥상통한다. 사물과 현상에서 패턴을 찾고, 내재된 원리를 찾아 무한이라든지 본질의 궁구를 추구하는 맥락은 동일하기 때문이다. 비례나 대칭성에 기초한 미학적 관점과 추상화의 경향도 서로의 코드가 잘 맞다. 사찰천정 단청장엄 세계가 불현전佛現前으로 내게 온 것은 수학의 사유체계에 힘입은 바가 크다. 한국 산사의 사찰천정은 대칭의 세계이고 유사한 문양을 반복하는 무한의 세계로 다가왔다. 근 20년 동안 사진작업을 통하여 사찰 속 단청문양 세계를 결집하고, 문양이 담고 있는 본질을 살폈다. 작업을 하지 않는 날이면 도서관에 가서 실측 보고서와 논문을 비롯하여 불교경전, 건축, 미술사학 등의 관련 자료들을 확인했다.

미술사학에 문외한인 내게 길을 열어준 것은 「현대불교」 신문이었다. 김주일 편집국장께서 신문의 기획특집 한 면을 선뜻 내주신 것이다. 그때 연재했던 기사 제목이 '화엄의 꽃, 절집천정'이었다. 2014년 1월부터 2015년 3월까지 주 1회 꼴로 기사를 연재했다. 2016년에 다시 1년간 연재를 하고, 2018년에는 6개월간 격주로 '한국 산사의 장엄세계'를 실었다. 이러한 연재 내용과 자료들은 본서를 기획하고 쓰게 된 토대가 되었다. 기존에 연재한 내용들을 보다 자세하게 풀어 쓰는 데 중점을 두었다. 지면의 한계로 쓰지 못한 내용들도 추가했다.

유의미한 단청문양이 현존하는 불전건물은 대략 200곳에 이른다. 이번 책에는 우선 23곳만 선택하여 일곱 테마로 나눠 실었다. 이 책은 한국 산사의 법당 천정장엄을 최초로 종합하고 조형의 본질규명을 추구하였다는 점에서 의의를 기린다. 대부분의 사람들이 미처 알지 못하는 전통사찰 천정문양의 아름다움을 전면 조명함으로써 감춰진 문화유산에 새 빛의 숨결

을 불어넣는 힘으로 작용할 것이라 스스로 위로해본다. 한국 산사는 그 자체가 미술관이고 박물관이다.

어둠에서 지상으로 내린 단청문양들은 종교장엄의 특성만큼이나 숭고하고 경이로우며 세련미가 넘친다. 문양과 벽화, 조형 하나하나가 부처께서 펼치신 진리와 자비의 세계를 담고 있다. 지고지순한 장엄예술로서 인류의 보편적 가치를 가진다. 2018년 6월 양산 통도사, 영주 부석사, 순천 선암사 등 7곳의 한국 산사가 세계문화유산으로 등재되었다. 책에 펼친 장엄세계들은 세계유산 '산사, 한국의 산지 승원'이 간직한 예술세계의 역사성, 지속성, 완전성을 실증하는 토대가 될 것으로 믿는다. 책에 실린 문양들은 각 사찰별 단청문양의 정수들을 오랜 시간 공들여 포착한 장면들이다. 많은 문양들이 본서에 최초로 재해석되어 공개되는 작품들이다. 단청장과 불모들, 화가 및 민화작가, 성직자, 미술사 연구자, 디자이너, 답사객들에게 새로운 모티프와 영감을 제공하고, 깊은 감명을 불러일으키길 발원하게 된다.

글을 쓰면서 많은 분들의 도움을 받았다. 앞서 길을 걸어간 선현들의 어깨 위에서 지혜와 안목을 빌렸다. 사진의 미의식을 일깨워 준 관조스님께 특별한 감사를 드린다. 한 번도 스님을 뵌 적이 없지만, 스님의 사진들은 불교미술이라는 새로운 세계에 발을 내딛게 해주셨다. 스님의 사진집을 발간한 〈미술문화〉에서 나의 책이 나온 것도 특별한 인연으로 여기게 된다. 조형미술의 원리와 본질을 커다란 울림으로 일깨워주신 일향 강우방 선생님께도 옷깃을 여밀지 않을 수 없다. 치열한 실사구시의 학문자세는 후학들의 사표가 되고도 넘칠 것이다. 절집천정의 범자장엄을 이해하는 데 다양한 도움을 주신 도웅스님, 원명스님, 현근스님께도 공덕 예경을 찬해 올린다. 사찰장엄의 사진작업과 전시회 자리까지 마련해주신 향전 영배주지스님을 비롯한 통도사 스님들께도 이 자리를 빌려 정중한 배례를 드리고, 서울 길상사 구담스님과 불교TV 〈나무아래 앉아서〉의 정목스님께는 한없는 다정함을 표할 따름이다. 고마움의 가장 높은 자리에는 나의 아내 이숙이가 앉게 될 것임을 부처님과 내가 안다.

끝으로 이 책의 출간을 흔쾌히 거둬주신 미술문화 지미정 대표님과 책의 내용을 특유의 세련됨으로 편집해준 문혜영님, 디자이너 한윤아님께 세상의 모든 고마움의 표현을 헌사한다.

부산 학락재에서 봄의 연둣빛을 그리며
산맥 노재학

프롤로그

1
숲의 생명력으로 구현한
법계우주

불교佛敎는 숲의 종교이고, 생명의 종교라 한다. 석가모니께선 룸비니 동산의 무우수 아래에서 태어나셨다. 보리수 아래에서 위없는 깨달음을 얻었고, 쿠시나가라의 사라쌍수 아래에서 열반에 드셨다. 부처의 탄생, 성도, 열반의 과정에 나무가 있었다. 무우수와 보리수, 사라쌍수를 불교의 3대 성스러운 나무로 꼽는 이유다. 부처 입멸 후 무불상시대 오백 년 동안 부처를 상징하는 대표적인 예배 대상도 보리수 나무였다. 한 그루 나무가 부처의 상징이었다.[1] 지금도 불전, 선원, 율원, 강원 등을 모두 갖춘 사찰을 수풀로 우거진 숲, 곧 '총림叢林'이라 부른다. 사찰이 곧 숲이고, 숲이 곧 도량道場이다.

불교의 뜻은 '부처님의 가르침'이다. 부처께서 설법하신 가르침의 진리를 '법法'이라 하며, 법의 핵심은 연기緣起법이다. 연기법은 우주만유의 관계성과 상호의존성, 인과성을 통찰한 영원한 진리로 여긴다. 일미진중함시방一微塵中含十方, 하나의 티끌 속에 시방세계가 들어 있다는 화엄사상이 연기법이다. 『중아함경』에서 "연기를 보는 자는 법을 보고, 법을 보는 자는 연기를 본다"고 했다. 연기법은 부처께서 만든 것이 아니다. 『잡아함경』에 이러한 대목이 나온다.

1 영동 영국사 은행나무

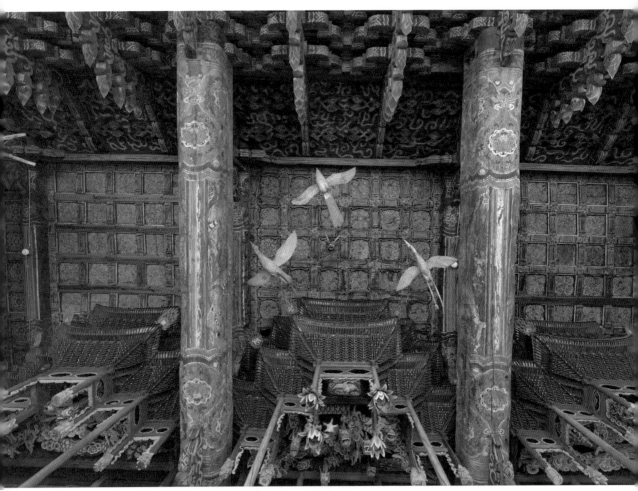

2 논산 쌍계사 대웅전 천정

한 비구가 붓다께 여쭀다.

"세존이시여, 연기법은 당신께서 만드신 것입니까? 아니면 다른 분이 만드신 것입니까?"

붓다께서 말씀하셨다.

"연기법은 내가 만든 것이 아니다. 다른 사람이 만든 것도 아니다. 연기법은 여래가 세상에 출현하든 출현하지 아니하든 항상 우주법계에 존재하는 것이다."

우주만물의 생멸원리인 법은 누가 창조하거나 없앨 수 있는 것이 아니다. 시공을 초월한 근본원리로서 진리 자체다. 법은 형상도 음성도 없는, 무명을 밝히는 빛이다. 법을 인격화한 법신이 비로자나불이고, 연기법의 그물망으로 연결된 우주를 법계우주라 한다.

부처를 봉안한 '법당法堂'은 말 그대로 법의 집이다. 부처께서 인도 영축산에서 법화경을 설하신 영산회靈山會의 공간이기도 하고, 아미타불의 48대원으로 성취한 극락정토이기도 하다. 법당은 법계우주를 구현한 진리법의 당처다. 붓다께서 일대사인연一大事因緣으로 현실의 역사에 오신 것은 깨달음으로 영원한 생명의 길, 진리의 길로 이끌기 위함이었다. 자비의 화신으로 오신 것이다. 진리와 자비, 그것이 붓다의 가르침이고, 불교의 두 가지 핵심교의다. 이를 문자언어로 집대성한 것이 팔만경전이다.

경전이 문자언어의 집대성이라면, 법당은 조형언어로 조영한 진리와 자비의 건축이다. 법당장엄의 본질은 진리와 자비로 충만한 화엄세계를 구현하는 데 있다. 어떻게 무엇을 장엄할 것인가? 수행과 사유로 획득한 깨달음의 진리를 현실감각의 구상으로 표현하는 것은 쉬운 일이 아니다. 법당은 생명의 세계이고, 진리의 세계이고, 화엄세계다. 고도의 정신관념을 구상화하고 시각화하는 데 자연만큼 훌륭한 소재는 없다. 자연은 관계하고 상호의존하며 순환하는 우주질서의 원리를 구현한다.

한국 사찰의 불전건물은 자연 숲의 구현에 가깝다.[2] 고요하며 청정하고, 뭇 생명들의 활기로 가득 찬 거룩한 공간이다. 종교건축이 숲에서 모티프를 취하는 것은 우연한 일이 아니다. 중세 서양의 고딕건축 역시 유럽의 울창한 활엽수림을 구현한 것이었다. 늘어선 열주와 아치형 구조물의 연속인 고딕 대성당들은 숲의 생명력을 빌려 설계되고 시공되었다. 한국 전통사찰의 법당은 숲의 생명력으로 구현한 진리와 자비의 법계우주라는 명제를 갖는다. 이 명제 속에서 사찰 단청장엄의 모든 본질을 풀어낼 수 있다.

2
식물의 넝쿨과 꽃, 그리고
단청문양

한국 사찰건축의 재료들은 자연에서 빌려 왔다. 흙과 돌로 기단을 구축한 후에 나무기둥을 빙 둘러 세운다. 나무를 지탱하는 중심줄기는 붉고 위의 잎은 푸르다. 붉은빛이 단丹이고, 푸른빛이 청靑이다. 붉고 푸른 '단청丹靑'의 개념 속에 살아 있는 한 그루 소나무가 있다. 소나무의 아래는 붉고 위는 푸르다. 단청 채색원리의 기본이 아래는 붉은빛, 위는 푸른빛을 입히는 '상록하단上綠下丹'의 원칙이다. 하나는 따뜻하고 다른 것은 찬 음양의 원리에 따른다. 바르고 곧은 것에는 붉은빛을, 활발하고 무성한 것에는 푸른빛을 넣는다.

기둥 위에는 건물에 위엄을 갖추게 하고 지붕의 하중을 분산시키는 공포구조를 짜 올린다. 첨차, 살미 등으로 가로세로 층층이 엮어 올려 건물의 위용을 높이고, 건축의장의 아름다움을 갖춘다. 빙 둘러 세운 기둥의 열주들과 공포로 엮은 형상은 울창한 숲의 장면을 떠올리게 한다.[3] 나무 한 그루의 형태, 색, 역학 등이 목조건축의 기둥과 공포구성의 원리가 된다.

나무 한 그루는 스스로가 완벽에 가까운 건축물이다. 중력과 비바람을 이겨내며 가장 안정적인 역학구조로 최적화된 형태다. 안정을 이룬 공간에는 생명이 깃든다. 참나무와 소나무, 산벚나무가 하늘로 뻗치고 담쟁이 같은 넝쿨식물들이 왕성한 생명력으로 나뭇가지를 감아 오른다. 나무에 꽃이 피고, 학이 날아든다. 물길이 나고 온갖 수생생물들이 유영하며 꽃을 피운다. 햇살과 구름, 바람, 빗방울이 숲에 생기를 불어넣는다. 투명한 색과 청아한 소리, 그윽한 향이 충만하다. 숲은 스스로 그러한 자연의 화엄세계다.

단청은 건축의 자연질료들에 생명력을 불어넣는 장엄예술이다. 단청은 복잡하고 다양한 자연의 패턴에서 조화롭고 세련된 형태로 디자인한 인문예술의 산물로 이해할 수 있다. 건축소재로 재구성한 모든 나무에 가장 먼저 입히는 단청문양은 넝쿨 형상이다. 넝쿨은 살아 꿈틀거리며 나선형으로 뻗어나가는 생명에너지를 갖추고 있다. 법당의 본질은 자비와 진리로 충만한 법계우주로 경영한 생명의 집이라고 했다. 불교사상의 핵심은 연기법과 공空 사상에 있다. 여기서의 공은 허무한 것이거나 아무것도 없음이 아니라, 진공묘유眞空妙有 로 해석한다. 참다운 공空은 미묘한 무엇이 있는 것이다. 즉, 스스로 지은 선업공덕이 있고, 연기법이 있다. 인과 연에 의해 만유가 생겨나는 원리이자 생명에너지의 상징이 곧 넝쿨문양이다. 그래서 푸른빛의 넝쿨에서 고귀한 붉은 새싹이 숱하게 나온다.[4]

3 법당이 숲의 생명력임을 표현한 그림 ⓒ노해

4 양산 통도사 대웅전 넝쿨문양 화반
5 문경 김용사 대웅전 공포. 학과 호랑이, 다람쥐, 물고기, 연꽃 등 온갖 생명이 넝쿨에너지에서 탄생한다.

　법당에 왜 그토록 많은 넝쿨문양을 그려둔 것일까? 법당의 본질은 생명의 우주이고, 넝쿨은 진공묘유의 생명에너지이기 때문이다. 생명에너지의 본질은 무엇인가? 바로 부처님의 자비와 진리다. 기둥 위에서 지붕의 하중을 분산시키는 공포는 가로재인 '첨차'와 수직으로 포개는 '살미'로 조합한다. 첨차가 음의 기운을 가진 고요한 것이라면 살미는 양의 기운을 갖고 바으로 발산하는 형상을 가진다. 첨차에는 꽃받침 형상으로 생명의 모태를 디자인한 골팽이(=녹

화)를 입히고, 살미에는 꿈틀거리는 강한 에너지로 처마나 천정으로 감아 오르는 넝쿨을 베푼다. 첨차의 골팽이에선 보배 구슬인 보주가 나오고, 살미의 층층마다엔 연꽃봉오리와 연꽃이 핀다. 문경 김용사 대웅전 공포 살미에선 연꽃, 국화는 물론이고 물고기, 다람쥐, 꿩, 원앙, 호랑이 등 온갖 수생생물, 날짐승, 들짐승이 등장한다.[5] 자세히 보면 휘감아 오르는 넝쿨줄기에서 생명들이 탄생함을 알 수 있다. 동양철학의 관점에서 넝쿨줄기는 만유의 생명에너지인 기氣의 표현이다. 법당에 불교장엄으로 재해석한 숲은 더 이상 자연의 숲이 아니다. 초월적인 교의의 숲이다. 가구식架構式으로 결구한 온갖 목재들의 표면과 단면에 불교교의의 상징성을 구현하고 있기 때문이다.

법당 단청에는 다음과 같은 정형성을 가진 표현원리가 일관한다.

① 생명을 화생시키는 자비의 표현: 연꽃, 넝쿨문양
② 무명無明을 밝히는 법계의 진리 표현: 보주, 광명, 범자진언
③ 법계 수호와 신성한 에너지의 표현: 용, 봉황
④ 불보살에 헌공하는 공양장엄: 꽃, 주악비천과 공양비천

법당의 꽃 장엄은 부처께 올리는 세세생생世世生生 시들지 않는 꽃 공양의 의미가 크다. 법화육서法華六瑞의 한 장면처럼 부처님의 설법을 찬탄하는 하늘 꽃비의 상서이기도 하다. 근원에 흐르는 꽃의 본질은 불보살의 표현임을 인식하게 된다. 법당 우물천정 칸칸에는 형형색색의 꽃이 만발하다. 천정 단청장엄의 궁극은 결국 저 꽃으로 향하는 것이다. 그렇다면 왜 꽃인가?

줄기가 없거나 줄기가 자라기 전 뿌리에서 잎이 돋아 땅 위를 방사상放射狀 형태로 덮는 식물을 '로제트 식물'이라 부른다. 민들레나 냉이, 다육이 같은 잎차례의 식물이다. 로제트 식물의 잎들은 햇볕을 최대한 두루 공평하게 받을 수 있도록 전략적인 공간기하학의 형태를 취한다. 2층, 3층의 층위를 가지면서도 서로 잎들이 겹치지 않게 사방, 팔방 형태로 어긋난다. 불문율에 가까운 경이로운 생명디자인이다.[6] 꽃들의 꽃차례도 마찬가지로 방사상 형태로 펼쳐진다. 엄격히 들여다보면 잎차례나 꽃차례는 나팔꽃 꽃잎처럼 적절한 간격을 띄워 나선형으로 정교하게 배열되었음을 알 수 있다.

로제트의 방사상 잎차례나 꽃들의 꽃차례는 완벽한 대칭, 조화, 비례에 의한 구성으로 형태의 탁월한 아름다움을 지닌다. 인간의 문양장엄 욕구를 자극하기에 충분한 경이롭고 아름

다운 디자인의 세계다. 자연의 꽃들은 인간이 지닌 모든 미의 감각에 열락悅樂의 희열을 안겨준다. 종교의 거룩함에 올리는 예경禮敬의 마음은 곧잘 저 꽃의 디자인으로 대체되어 왔다. 꽃의 자연질료는 불교교의와 사유체계에 편입되어 형이상形而上의 상징으로 재해석되었다. 불상에 진금색을 입히듯이 대들보 연화머리초나 천정 반자의 꽃에 영원한 생명의 빛 금빛을 베풀었고, 꽃의 관념에 부처의 생명력을 부여하기 위해 중심부에 하늘의 신성한 문자 범자 '옴옴'을 심거나 '佛' 자를 심었다.[7] 그것은 여러 가지 범자진언을 쓴 천으로 감싼 오보병을 복장물로 봉안하여 불상에 생명력을 부여하거나, 사리장엄구를 장치해서 석탑에 성보의 생명력을 부여하는 원리와도 같다. 씨방을 지닌 자연의 꽃을 생명의 근원으로, 또 처염상정處染常淨의 부처의 자리로 조영했던 것이다.

그런데 자연의 꽃이 종교예술의 천정에 오르는 순간 더 이상 현실의 꽃이 아니다. 경험세계의 질료가 지닌 감각과 감정들은 정신적인 이상형의 형상으로 전환되고, 숭고한 종교장엄의 아우라를 갖는다. 예경의 정화를 거쳐 거룩함의 새 생명을 부여받았기 때문이다. 만약 천정에 단청으로 피어난 모란 형태의 꽃을 여전히 자연계의 모란으로 본다면 석가탑, 다보탑을 돌무지라 부르는 것과 같다. 꽃은 현상계의 그 꽃이 아니다. 지혜와 자비로 나투신 불보살의 상징으로 정화된 꽃이다. 미묘한 꽃이기에 '묘법연화妙法蓮華'이고, 엄숙한 꽃이기에 '화엄의 꽃'이다. 천정의 우물 반자 칸칸이 부동의 연화좌에 부처께서 상주해 계신다. 사찰천정은 꽃으로 장엄한 불보살의 세계, 즉 불국만다라佛國曼陀羅다. 이 사실은 법당의 천정이 단순히 미의 공간이 아니라, 교의의 세계임을 거듭 환기시켜준다.

6 로제트 식물의 하나인 다육

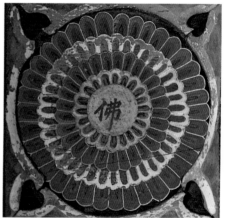

7 경주 불국사 대웅전 천정문양

3
천장天障인가,
천정天井인가

국립국어원에서 제공하는 표준국어대사전에서는 '천장'을 '반자의 겉면'으로 정의하고, 그동안 혼용해왔던 '천정'은 북한어로 소개한다. 1988년 '문체부 고시 제88-2호'로 발표한 「표준어 규정」을 보면, 어휘 선택의 변화에 따라 '천장'을 표준어로 취하고 '천정'은 버린다고 밝혀두고 있다. 이는 표준어규정 제17항에 따른 것으로, "비슷한 발음의 몇 형태가 쓰일 경우, 그 의미에 아무런 차이가 없고, 그중 하나가 더 널리 쓰이면, 그 한 형태만을 표준어로 삼는다"는 규정이다. 예컨대 상판대기(o)/쌍판대기(x), 습니다(o)/읍니다(x)와 같은 사례다. 그것은 발음상의 규정에 따라 하나의 표준어로 순화한 사례임에 분명하다. 하지만 천장/천정의 표준어규정은 발음 문제와는 아무런 관련이 없고, 또 설득력이 없다. 그냥 임의로 한 단어를 버리고, 한 단어를 표준어로 선택한 것에 지나지 않는다.

천장과 천정의 개념은 가설방식, 혹은 건축구조에 따른 차별적 개념으로 보아야 한다. 일반적으로 '천장'은 낮고 좁은 건물의 내부공간 위를 평평하게 막은 개념이라면, '천정'은 궁궐이나 사찰건축 등과 같이 넓고 높은 내부공간을 우물 정井 자 격자 칸을 짜서 층급으로 위엄 있게 꾸민 형태를 말한다.[8] 궁궐건축이나 대웅전과 같은 가구식 건축은 건축구조상 내부공간에 확연한 높낮이 차이가 발생한다. 평주를 세운 밭둘렛기둥 영역은 낮고, 고주를 세운 안둘렛기둥 영역은 높기 때문에 공간의 높낮이에 따라 각기 다른 대들보, 중보, 종보를 얹는다.

그런데 건축의 위계와 숭고함은 건축 내부의 높이에 따라 다른 감정을 불러일으킨다. 공간이 깊고 높을수록 숭고함의 감정은 고양되어 나타난다. 가구구조에 따라 내부공간의 높이를 차별화해서 천장을 가설할 수밖에 없다. 또 수평력의 안정화를 유지하고 처짐을 방지하기 위해 우물 정자 형태의 반자틀을 짜서 칸칸이 반자를 채우는 방식으로 경영한다. 규모가 작은 건축에서 나타나는 평면천장과는 달리 높이가 다른 2층, 3층의 층급이 나타나고, 우물 정자 형태의 우물 반자가 가설되는 것이다. 층급의 우물 반자 구조가 바로 '천정天井'의 개념이다.

즉 '천장'의 개념이 평면성의 2차원이라면, '천정'은 입체성의 3차원 개념에 가깝다. 가구식 건축의 독특한 상부장치로서 천정 개념을 이해해야 하는 것이다. 이런 논리로 볼 때 천장을 표준어로 정하고, 천정을 버린 것은 건축구조에 대한 몰이해에서 나온 행정편의에 가깝다.

특히나 '천장天障' 개념은 '하늘 천天, 막을 장障'이니 말 그대로 하늘을 가로막은 단절의 개

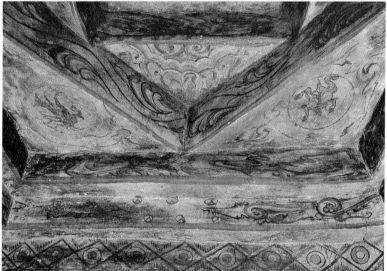

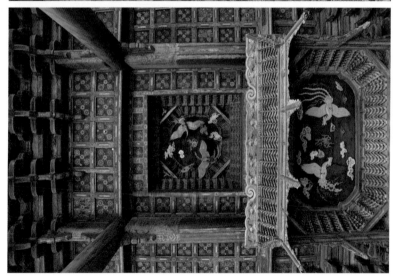

8 양산 통도사 대웅전 천정
9 고구려 벽화고분 쌍영총 천정에 표현한 해와 달 등의 하늘세계
10 창경궁 명정전 천정

념성이 내포해 있다. 그런데 궁궐건축이나 사찰건축은 고구려 벽화고분처럼 하늘세계를 구현하고 있다.[9] 구름, 별자리, 비천, 용, 봉황 등의 문양을 베풀어 신령한 기운으로 가득한 우주공간으로 경영한다.[10] 그렇다면 '천장'의 개념은 장엄의 문양 세계와 충돌하며 형용모순을 가질 수밖에 없다. 그 반면 '천정天井'은 직역하면 '하늘의 우물'이다. 물론 '천정'의 본래 개념은 우물 정井자 모양으로 격자 틀을 짠 외형구조를 반영한 것이지만, 한편으로는 건축외형의 반영을 떠나 철학의 깊이를 가진다. 우물 반자 한 칸으로 하늘을, 우주를 보는 것이다. 천정 반자 한 칸은 일반적으로 정사각형에 내접하는 원의 형태를 취하고 있다. 하늘은 둥글고, 땅은 모나다는 동양의 천원지방天圓地方 세계관이 내포되어 있다. 천문을 관측한 경주 첨성대의 상부구조에서도 우물 정자에 내접하는 원이 뚜렷이 나타난다.[11] 우물천정은 목조건축 내부구조를 이용하여 건축이 가진 세계관을 경영한 건축과 인문예술의 산물로 이해해야 한다.

사실 하늘도 우물이다. 비가 어디서 내리는가? 생명의 물이 하늘에 있다. 천정이라는 말 속에는 생명력이 담겨 있다. 우물 반자 한 칸이 생명의 우주이기 때문에 꽃이 피고, 용과 봉황이 기운을 드러내고, 부처께서 나투시는 것이다.

이에 본서에서는 '천장' 대신 '천정'의 개념으로 일관할 것이다.

11 우물 정井자형의 경주 첨성대 상부

중중무진의
연화장세계

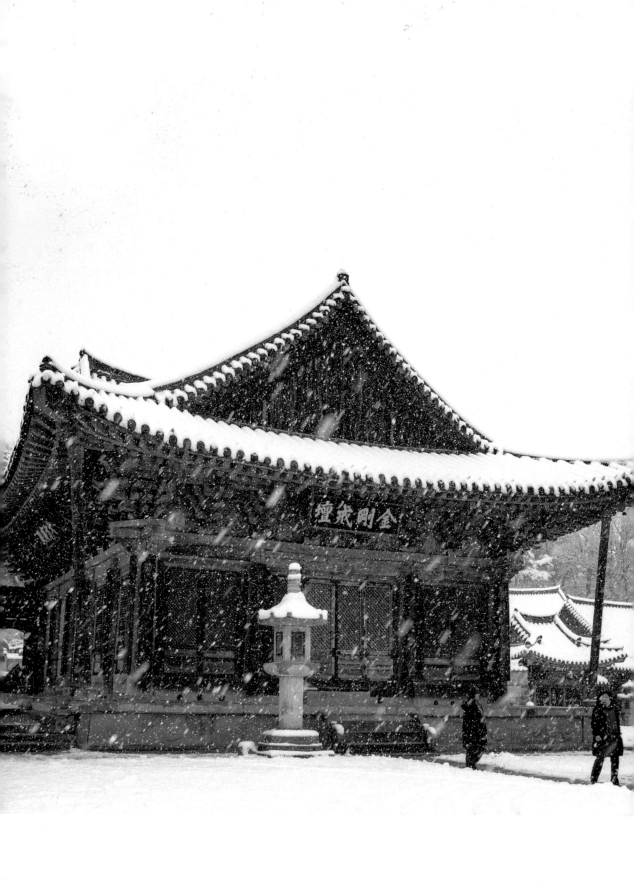

1

양산 통도사
대웅전

통도사 대웅전은 17세기 중엽에 중건된 조선중기 건물로, 남측면이 3칸, 동측면이 5칸인 정丁
자형 목조건축이다. 이곳은 석가모니불이 상주하는 적멸의 공간, 즉 적멸보궁으로 일체의 분
별을 여의고 번뇌의 불이 꺼진 고요의 세계이며 진리인 법으로 충만하다. 적멸보궁 너머 금강
계단에 석가모니불의 진신사리를 모신 까닭에 32상 80종호의 형상을 갖춘 불상은 봉안하지
않는다. 즉 불단만 있고, 불상은 없다. 대웅전 창문 너머 진신사리탑이 불상을 대신한다.

성리학적 건축양식의 반영 유기적 일체의 건축

독특한 장엄형식에 의해 대웅전, 곧 적멸보궁은 금강계단과 분리할 수 없는 일체一體의 건축
을 이룬다.[1.1] 적멸보궁과 금강계단의 배치방식은 조선 유교사회의 성리학적 건축양식을 불교
조영에 반영한 것으로 보인다. 적멸보궁은 사방에서 볼 때 지붕의 용마루선이 T자형으로 중
첩하는 정자각丁字閣 형태를 띤다. 금강계단이 있는 북쪽을 제외하고는 어느 방위에서 보더라
도 합각면이 보이는 독특한 건축이다. 앞에 있는 적멸보궁은 배향공간이고, 뒤에 있는 금강계
단은 불사리를 봉안한 능침공간으로 비견된다. 이는 조선왕릉의 '정자각-왕릉'의 능침공간 배
치와 유사하며, 병산서원, 도동서원, 옥산서원 등 조선중기 서원의 전형양식인 전학후묘前學後
廟의 배치와도 비슷하다. 현재의 적멸보궁이 임진왜란 이후 1640년대 조선중기에 중건한 것이
란 점을 고려하면 일정한 개연성이 있다.

금강계단은 층계를 오르내리는 계단階段이 아니라 『삼국유사』 권3 전후소장사리조前後所
將舍利條의 기록처럼 승가의 일원들이 계율을 수지하는 계를 받는 단戒壇이다.[1.2] 통도사 창건
주인 자장율사께서 부처님의 진신사리를 모셔와 사리탑에 봉안하고 계단을 축조한 이래로
금강계단은 한국 불교계율의 상징이자 통도사의 근본정신이 되었다. 진신사리를 모신 금강계

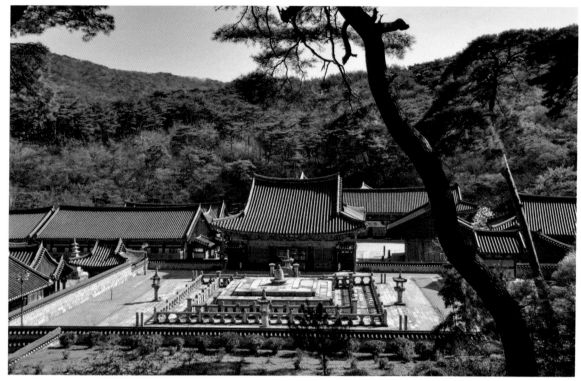

1.1 통도사 대웅전과 금강계단

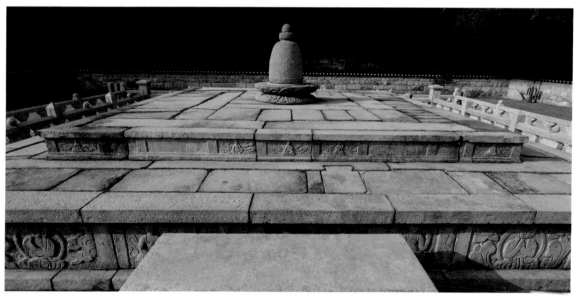

1.2 통도사 금강계단

단에서 계를 받는다는 것은 부처님으로부터 직접 계를 받는 것과 같다.

현판 사면에 걸린 네 가지 편액

이렇게 법당이면서 진신사리를 모신 보궁이고, 수계의식을 갖는 계단이다 보니 대웅전 사면 처마엔 저마다 다른 편액이 걸려 있다. 동쪽엔 대웅전, 남쪽엔 금강계단, 서쪽엔 대방광전, 북쪽엔 적멸보궁 현판을 단 것이다.

대웅전 건축에는 품격 높은 장엄격식을 베풀었다. 기단부는 화강암을 소재로 짜맞추는 방식인 가구식으로 축조했다.[1.3] 특히 대웅전 현판이 걸린 동쪽과 금강계단 현판이 걸린 남쪽 기단에 세심한 공력을 쏟았다. 면의 중앙에 돌계단을 내고 계단의 양가에 아치형 소맷돌을 장치하였으며, 소맷돌의 테두리는 고사리순처럼 돌돌 말려 들어가는 연꽃줄기로 처리했다.[1.4] 아치 곡선은 중간에 오금을 줘서 율동적인 느낌을 살렸다. 오금을 넣은 변곡점에서 생명의 새싹이 촉을 내밀고 있어 경이롭다. 계단과 소맷돌의 장엄을 비교해 보면 남쪽 것보다 동쪽 것에 더 공력을 쏟았음을 알 수 있다. 동쪽 계단 중앙에는 궁궐 월대 계단에 장치한 답도踏道처럼 중앙 분리석을 두었지만 남쪽에는 없다. 동쪽 계단 테두리엔 활짝 핀 연꽃줄기를 표현했지만, 남쪽에는 봉오리만 맺은 연꽃줄기로 단순하게 조영했다. 소맷돌의 측면에 돋을새김한 문양에서도 비중의 차이를 읽을 수 있다. 남쪽에는 꽃송이만 있지만, 동쪽에는 잎차례를 갖추고 나선형으로 돌돌 말려드는 만개한 꽃줄기를 표현했다. 그로부터 미뤄볼 때 대웅전의 주 진입 동선과 중심면을 동쪽에 두었음을 추정할 수 있다.

동쪽 계단의 중앙 분리석은 여러모로 깊은 인상을 남긴다.[1.5] 형상으로는 세로로 긴 장대석이며, 곡면 부분에는 아홉 쌍의 연꽃잎을 좌우대칭으로 새겼고, 아래 평평한 면엔 여덟 쌍의

1.3 대웅전 남측 기단

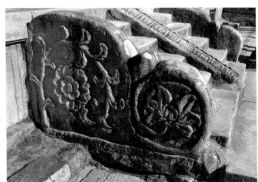
1.4 대웅전 동측 계단 소맷돌 문양

양산 통도사 대웅전

1.5 통도사 대웅전 동쪽 계단 중앙 분리석

봉긋한 쇠코모양의 여의두문如意頭文 을 대칭으로 표현했다. 밀양 표충사 대광전 계단에서 유사한 사례를 찾아볼 수 있다. 유심히 봐야할 대목은 꽃잎 사이마다, 여의두문마다 생명의 싹을 표현하고 있다는 점이다. 기단부의 면석에도 어김없이 고부조로 새긴 연화문을 장엄하고 있다. 법당 면석 칸칸이 새긴 연화문의 사례는 범어사 대웅전과 함께 국내에서 단 두 곳에서만 나타난다. 대웅전 장엄에 쏟은 공력이 짐작되는 부분이다.

1.6 통도사 대웅전 동쪽 솟을꽃살문 창호

대웅전 편액을 단 동쪽 중앙칸 두 짝 창호에도 세심한 정성을 쏟았다. 직교하는 정자 창살에 45°, 135°의 각을 이루는 빗살을 덧대어 기본 살대를 만든 후, 살대끼리의 교차점에 연꽃, 모란, 국화 조형을 얹은 솟을꽃살문이다.[1.6] 창호의 가장자리에 국화 조형으로 테두리를 두르고, 중심 세로줄에도 국화를 얹고 나서 연꽃-모란-연꽃 조형을 좌우대칭으로 실서정언하게 배열했다. 창호 한 짝마다 국화 테두리 내

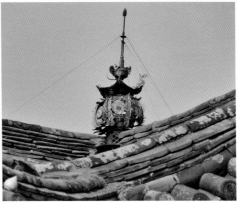

1.7 통도사 대웅전 지붕 철제 암키와와 도자기 연봉 **1.8** 통도사 대웅전 지붕의 용마루에 시설한 보주탑

부에 세로 7열, 가로 17행으로 총 119송이의 시들지 않는 꽃을 장엄함으로써 꽃살문 조형미의 정수를 보여준다. 수를 놓듯 세심히 치목하여 질서정연하게 배치한 꽃의 행렬은 집합이 갖는 특유의 강한 울림으로 다가온다.

철제 암키와와 보주탑 특별한 장엄의지

진신사리를 모신 거룩한 공간에 대한 특별한 장엄의지는 여기서 멈추지 않는다. 신령한 기운으로 경영한 불단장엄, 지붕의 용마루가 T자로 만나는 교차점에 얹은 금속제 보주탑, 지붕을 덮은 무쇠로 만든 철제 암키와, 수막새 기와에 얹은 백자 연봉 등도 강력한 중심성의 위계장치다. 특히 1785년 제작연도를 새긴 철제 암키와는 통도사 대웅전에서만 볼 수 있는 국내 유일의 건축장엄이다.[1.7] 철의 물질성을 빌려 만고불변의 염원을 추구하고 있다. 지붕의 용마루에 시설한 보주탑은 대웅전의 위상을 대외적으로 증명하는 강력한 표징이다.[1.8] 밀양 표충사 대광전 용마루에도 이와 유사한 금속제 보주탑을 볼 수 있다. 보주탑은 삼단구성을 갖추고 있다. 하단부는 무쇠로 만든 원통형 대좌이고, 대좌 상단에 장식한 연꽃받침 위에 구형球形의 청동제 보주를 얹었다. 보주를 넝쿨문양과 불꽃문양의 조각으로 6등분하여 각 칸에 둥근 연꽃을 장식했다. 연꽃엔 범자 옴ঽ자 등을 종자자種子字로 심었다. 범자를 심은 연꽃에서 새싹의 촉이 아래위로 뾰족이 나오는 경이로운 장면을 표현한다. 보주 위 상륜부는 끝을 연꽃봉오리로 장식한 무쇠 찰주를 수직으로 세웠다. 이것은 대단히 심오한 뜻을 담은 거룩한 상징조형이다. 보주탑은 적멸보궁 법신의 진리를 상징한다. 방송국 위에 설치된 위성 안테나처럼 광명편조光明遍照의 진리의 빛과 음성을 우주차원으로 확산시키는 장치다.

내부 천정 3층의 공간 깊이

대웅전 내부의 천정은 우물천정이다. 여기에다 고구려 벽화고분의 천정처럼 폭을 안으로 좁혀 나가는 '평행 들여쌓기'로 상중하 3층의 공간 깊이를 갖춘 층급천정이다.[1.9] 3층의 층급천정은 건축 내부의 역학구조를 반영한 산물로, 경주 불국사 대웅전, 순천 선암사 대웅전 등 소수의 사찰건축에서 볼 수 있다. 그런데 통도사 대웅전에선 3층의 층급천정을 세 곳에나 경영했다. 마치 고구려 벽화고분의 삼실총 천정을 일직선으로 늘어놓은 형태다. 논산 쌍계사 대웅전이나 구례 화엄사 대웅전, 김천 직지사 대웅전처럼 닫집으로 세 개의 보궁을 만든 사례는 있지만, 천정에 3층 층급을 세 곳이나 경영한 사례는 통도사가 유일하다.

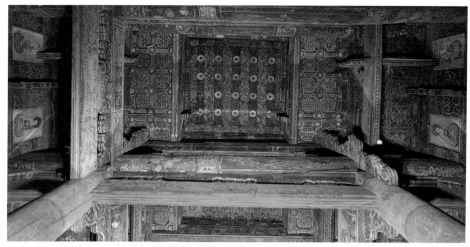

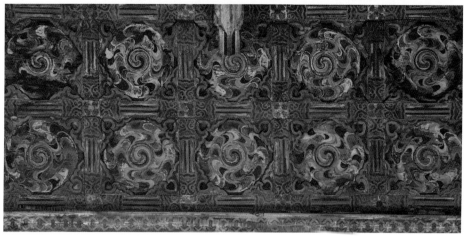

1.9 통도사 대웅전 어간 층급천정
1.10 통도사 대웅전 천정 하층 태극문양

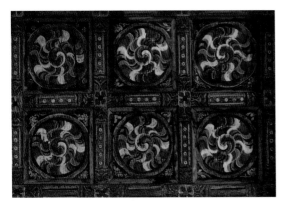
1.11 기장 장안사 대웅전 천정 태극문양

하층 하층의 천정 반자에는 태극문양을 장엄했다. 태극문양은 대웅전 천정 가장자리에 두 줄로 한 바퀴 돌렸다.[1.10] 무려 124칸이 태극문양이다. 언뜻 보면 정방형으로 구획한 우물 반자 칸칸에 태극기를 그린 듯한 착각을 불러일으킨다. 반자 내부엔 정사각형에 내접하는 원형의 소란 반자를 덧댔다. 선율을 갖춘 소란 반자의 작용으로 태극기 네 귀에 건곤감리 4괘四卦가 있듯이 반자 네 모서리엔 하트 모양이 연출된다. 사찰법당이나 궁궐정전 등 최고권위를 갖춘 건축의 천정 반자에서 나타나는 최상위 장엄양식이다. 반자 내부에는 먹 바탕을 조성한 후 나선형 태극과 연꽃잎이 소용돌이치는 현묘한 태극문양을 넣었다. 태극은 반시계방향으로 회전한다. 청, 적, 황, 흑, 백의 오방색을 미묘하게 풀어 몇 태극인지 가늠하기 어렵다. 태극의 바깥으로는 오방색을 바림으로 푼 12장의 연꽃잎이 시계방향으로 회전하고, 그 바깥에 다시 연꽃잎이 반시계방향으로 회전하는 구도다. 중층의 선율들은 미묘한 파장과 신비감을 자아낸다. 기장 장안사 대웅전 천정에서도 같은 문양이 나타난다.[1.11] 현묘한 어둠의 바탕에서 태극의 움직임이 태동하여 만물 생성의 음양 기운이 발산하는 형국이다. 이때 태극은 적멸보궁 법신 비로자나불에 상응한다.

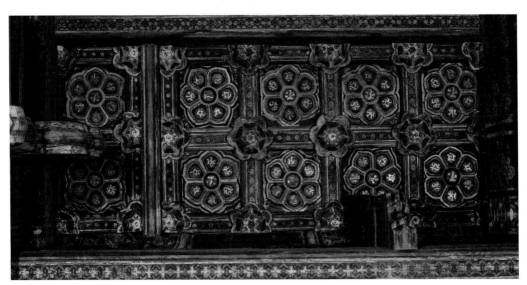
1.12 통도사 대웅전 천정 중층 육엽연화문

태극과 법신은 만물의 근원으로 상통한다. 태극에 연꽃잎을 장엄한 것도 도교와 성리학의 태극을 불교교의로 재해석하였기 때문이다.

중층　천정의 중층은 금강계단 편액이 있는 남쪽을 제외한 삼면에 하층과 평행하게 두 칸 폭으로 펼쳤다. 중층의 천정 반자에 시문한 단청문양은 여섯 잎을 갖춘 연꽃에 금니로 범자를 심은 육엽연화문이다.[1.12] 중층의 연화문은 남쪽 측면을 제외한 삼면을 따라 총 72칸의 반자에 베풀었다. 반자 내부에는 먹 바탕을 조성하고, 바탕의 네 모서리에 우주에 스멀스멀하는 기운을 꽃과 넝쿨문양으로 표현했다. 반자 한 칸의 문양은 생명에너지로 충만한 천공에서 커다란 연꽃 한 송이가 피어난 형상을 표현한다. 꽃의 중심부와 여섯 꽃잎에 붉은 원형의 자리(연화좌)가 돋고, 일곱 연화좌마다 범자 종자자를 한 자씩 심었다. 꽃잎에는 겹겹이 단청 바림을 풀어서 울림의 시청각적 효과를 연출했다. 통상 육엽연화문에는 중심부 원에 부처를 상징하는 '불佛'이나 '만卍'을 넣고, 여섯 잎엔 범자 '옴마니반메훔'의 육자대명왕진언六字大明王眞言을 넣는다. 그러나 통도사 대웅전 육엽연화문에는 전혀 다른 범자로 구성되어 있다. 이는 다른 사찰에서 볼 수 없는 독특한 구성이다.[1.13]

　　일곱 연화좌에 심은 범자의 정체를 풀면 대웅전 천정장엄의 내밀한 뜻을 읽을 수 있다. 『진

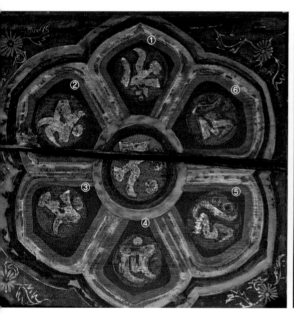
1.13 천정 반자 한 칸의 육엽연화문 세부

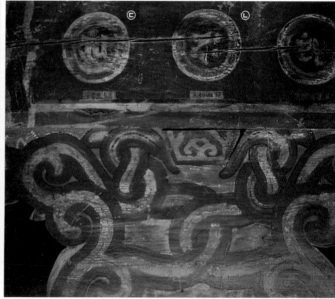
1.14 통도사 대웅전 범자 종자자와 뜻을 밝힌 한자 묵서

언집』을 펴서 한 자씩 대조하기도 하고, 여러 선지식을 찾아가 답을 구했지만, 몇몇 범자는 전승과정에서 변형을 거듭하면서 읽기조차 어려웠다. 그러던 중 2013년 대웅전 보수 과정에서 내부에 가설한 비계에 올라 문양사진을 찍다가 답을 찾게 되었다. 어간의 건축부재에 세밀히 보지 않으면 찾기 어려울 정도의 작은 묵서로 답이 적혀 있었다. 어간 장여의 세 원 안에 범자세 자를 봉안하고 있다. 세 범자 조합은 대웅전 건축부재 곳곳에 나타난다. 그런데 오직 어간 장여 한 곳에서만 세 범자 밑에 한자 묵서를 달아 범자 종자자의 의미를 밝히고 있다.**1.14** 세범자는 우측에서부터 차례로 ㉠보현보살, ㉡석가여래, ㉢허공장보살의 존상이다. 각각의 범자가 불보살의 공덕과 위신력威神力을 총섭한 종자자임이 드러난 것이다. 이는 대웅전 천정 중층의 육엽연화문에 담긴 의미를 풀 수 있는 중요한 단서가 된다. 왜냐하면 세 범자 모두 육엽연화문에 똑같이 심어져 있기 때문이다.

〈1.13〉과 〈1.14〉의 배치를 보면 ㉠은 ②번 범자와, ㉡은 중심부 범자와, ㉢은 ④번 범자와 일치한다. 이를 토대로 『진언집』의 '오륜종자'와 '진심종자' 등을 참조하여 범자연화문의 의미에 일정 부분 접근할 수 있다. 문양의 중심부에 석가여래(바:bha)를 봉안한 후, 아미타여래(흐리: hrih), 대일여래(캄:kham), 불공성취불(악:ah), 보현보살, 허공장보살 등의 불보살을 봉안하고 있는 것이다. 완전한 해독은 아니지만, 대웅전 천정 중층의 범자연화문은 불보살의 종자자 세계임을 확인할 수 있었다. 이로써 천정장엄의 꽃은 단순한 미적 관상으로 표현한 형식 논리의 자연이 아니라, 불보살의 상징으로 표현한 고귀한 조형언어임이 밝혀졌다. 범자에 귀한 금니를 입힌 것도, 반자틀이 직교하는 종다라니에 금니의 화심을 가진 연꽃 화판을 얹은 것도 불보살의 고귀함에 대한 예경의 표현이었다.

상층 천정의 상층은 보다 심층적이며 아름답고 현묘하다. 한국의 사찰법당에 구현된 중세 종교장엄예술의 정수를 보여준다. 동서로 가로지르는 보를 칸의 경계로 해서 3실을 내고, 상층 3실의 장엄세계는 저마다 상이한 문양을 조형했다. 금강계단이 있는 북쪽 감실은 중층의 연화문 조형원리로 조성하였지만, 나머지 두 감실의 장엄에선 색채, 형태 등에서 우아함과 화려함의 장식성이 거의 독보적인 미의 세계로 경영했다.

남쪽 감실은 5×5의 25칸 우물 반자로 조성했다. 붉은 바탕의 반자 한 칸마다 금빛 찬란한 꽃-넝쿨문양을 베풀었다.**1.15** 반자 한 변의 중앙에서 금빛 줄기가 나와 반시계방향으로 나선형으로 감기면서 다섯 송이 꽃이 피는 구도다. 네 방위에 각각 한 송이 꽃과 꽃봉오리를 맺고, 마지막엔 중앙에서 꽃이 핀다.**1.16** 여기서도 하층의 태극문양과 같이 순환-역순환-역역순환

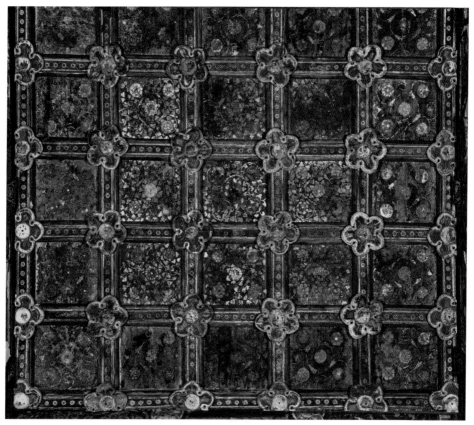

1.15 통도사 대웅전 남쪽 감실의 천정 넝쿨문양

1.16 남쪽 감실의 천정 넝쿨문양 세부

1.17 꽃문양 세부

을 반복하는 패턴을 보인다. 넝쿨의 운동성은 우물 반자 한 칸의 화면을 대단히 효율적으로 경영함과 동시에 문양에 우아한 율동감을 풍부하게 부여하는 고급의장으로 발휘된다. 다섯 송이 꽃은 현실의 국화, 연화 등으로 보이지만 통일신라의 와당문양처럼 정신관념이 이입된 초현실의 꽃이다.[1.17] 화심에 태극을 심은 꽃도 있음을 고려할 때 고차원의 형이상학을 반영하고 있음을 알 수 있다. 또 엄격한 방위질서를 구현하는 것으로 볼 때, 다섯 송이 꽃은 오방불의 표현으로 볼 수 있다. 문양에 항구불변의 물질성을 입힌 것도 꽃이 부처의 존상을 상징하기 때문이다.

상층 중앙칸의 장엄은 극적인 환희심을 불러일으킨다. 장엄의 중심소재는 꽃과 나무다. 대웅전 어간 천정 최상부는 황금빛 국화 형상의 꽃과 모란 꽃나무로 장엄했다.[1.18] 천정에 큼직한 꽃나무 입체조각을 장엄한 사례는 이곳이 유일하다. 아득한 높이의 장엄환경 속에서 저토

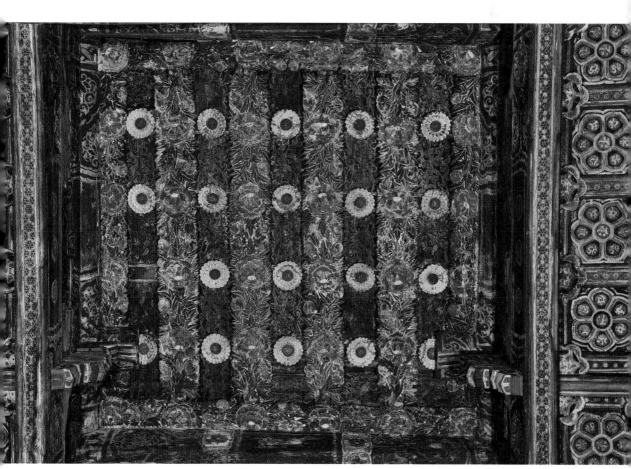

1.18 통도사 대웅전 어간 감실의 천정장엄세계

1.19 어간 감실의 천정 넝쿨문양 세부

록 정밀하고 섬세한 아름다움을 엮어낸 것은 거의 기적에 가까운 일이다. 먹의 바탕 위에 모란 꽃나무로 동서방향의 아래위 테두리를 치고 남북방향으로 꽃나무-꽃-꽃나무-꽃의 순으로 교대로 목조각을 배열했다. 꽃나무는 6줄이고, 꽃의 열은 5줄이다. 특히 모란나무는 한 열에 두 그루의 나무가 아래위로 마주보게 해서 상하좌우 정연한 대칭을 이룬다. 바탕은 먹으로 처리하여 검은 우주 천공으로 삼았다. 생명의 녹색 기운이 무시무종無始無終의 넝쿨로 거듭 분화하여 붉은 새싹의 촉으로 내밀고 있다.[1.19] 넝쿨문양은 우주에 충만한 생명에너지의 상징으로, 모든 인류문화의 장식에 보편으로 등장한다. 붉은 새싹의 촉에 생명의 본원력과 에너지, 의지, 무한한 연속성이 담겨 있다. 생명의 기운이 꿈틀거리는 검은 천공에서 20송이 황금빛 꽃이 폭발하듯 터지는 것이다.

가구부재 법계우주에 충만한 생명에너지

대웅전은 불상을 모시지 않은 적멸보궁으로서 연기법계의 우수를 이룬다. 장인 예술가늘에게는 생명에너지로 충만한 연기법계를 어떻게 구상화할지가 최대의 고민이었을 것이다. 우선 사방의 포벽과 내목도리 상벽에 불보살의 세계를 펼쳤다.[1.20] 우주법계는 불보살의 자비가 미

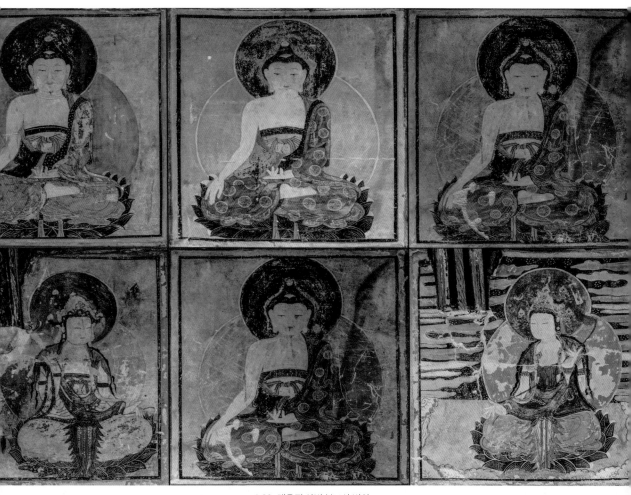

1.20 대웅전 상벽 불보살 벽화

치는 중중무진의 불국토이자 삼천대천의 세계임을 인식하게 한다. 대들보, 중보, 퇴보, 고주 위 창방, 화반, 장여, 충량 등 모든 가구부재에 에너지 표현의 화면으로 웅장하게 활용했다.[1.21] 서로의 몸을 칭칭 감아 오르는 넝쿨과 붉은 보주를 움켜쥐려 용틀임하는 숱한 용들, 미묘한 금빛 덩어리들, 추상기하로 도안한 사방연속무늬, 서수瑞獸 들의 출현 등 드라마틱하게 표현했다.[1.22] 대들보와 중보에만 16개체의 황룡, 적룡, 청룡, 익룡 등 천태만상의 용으로 신령한 기운을 그려냈다. 용은 우주의 현묘한 기운을 인간의 관념과 상상으로 표현한 우주에너지의 구상화라 볼 수 있다. 특히 내부 고주의 창방 위에서 대들보를 받치고 있는 동서방향 긴 화반의

넝쿨연속무늬는 대들보의 용문양과 일체를 이루면서 법계우주에 충만한 생명에너지를 웅장한 스케일로 펼쳤다. 마치 고구려 고분벽화의 현무처럼 서로의 몸을 휘감고 뻗치면서 붉은 촉과 연꽃봉오리, 우담바라 같은 하얀 섬모 꽃을 터트린다.[1.23] 우주만유는 법신 비로자나불의 현현이다. 법신은 형상이 없는 광명편조의 빛이자 에너지다. 따라서 넝쿨문양은 법신의 불가사의한 에너지의 감각적 표현으로 볼 수 있다. 통도사 적멸보궁에는 생명에너지로 가득하다.

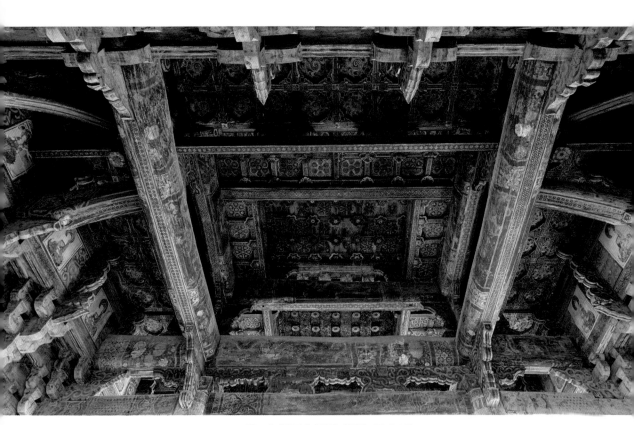

1.21 통도사 대웅전에 충만한 신령한 기운의 표현

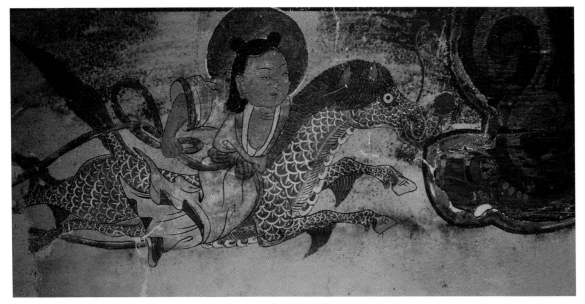

1.22 천마를 탄 천인벽화

1.23 넝쿨에서 뻗어 나오는 붉은 촉과 우담바라

2

고흥 금탑사
극락전

금탑사 극락전은 1846년에 재건된 건축이다. 이곳의 안둘렛기둥 중앙칸 천정은 18칸 정방형 반자로 구성된 우물천정이고, 밭둘렛기둥 천정은 대청마루처럼 가로로 긴 널판자 6장을 잇대어 가설한 빗반자천정이다. 중앙칸 천정의 단청문양에는 어느 공간의 문양보다 정화되고 세련된 미적 감각을 발휘했다. 불상의 머리 위 공간은 법당건축이 구현하는 교의를 드러내는 성스러운 공간이기 때문이다. 밭둘렛기둥의 중심색채가 청색 계열의 양록이라면, 안둘렛기둥의 중심색채는 적색 계열의 장단으로 한난대비를 이룬다.[2.1]

안둘렛기둥 천정 여섯 가지 문양 패턴

안둘렛기둥 천정에 베푼 단청장엄은 여섯 가지 문양 패턴을 가지고 있다.[2.2] 문양의 소재는 팔엽연화, 모란, 보상화, 봉황, 선학 등이다. 팔엽연화문의 여덟 잎에는 '칠구지불모심대준제다라니'를 심었다. 준제는 '청정淸淨'을 뜻하며, 준제다라니는 불국토에 출현하신 수많은 부처들의 어머니이신 준제보살께서 모든 중생들을 불쌍히 여겨 설하신 다라니다. 이것을 축약한 것이 '준제진언'이다. 석가모니께서 생전에 중생을 가엾이 여겨 특별히 소개한 진언으로, 이 진언을 지송持誦하면 온갖 악업을 소멸하고, 구하는 것을 모두 얻을 수 있어 여의보주와 같다고 설하셨다. 준제진언은 '옴 자례 주례 준제 사바하' 아홉자로, '사바'는 한 자의 음이다. 천정 팔엽연화문에 시계방향으로 준제진언을 심었지만, 여덟 장의 꽃잎이라 마지막 글자인 '하'는 생략했다. 연화문을 둘러싼 동심원의 색띠는 장단-석간주-다자의 삼빛으로 바림을 풀어 진언 염송의 울림이 갖는 파장의 시각효과를 이끈다.

　모란의 단청문양은 활짝 핀 꽃과 꽃봉오리가 조화를 이루는 꽃가지로 표현했다. 꽃가지 밑줄기에는 붉은 매듭을 달아서 장식에 세심하면서도 극진한 태도를 취했다. 매듭을 갖춘 모란

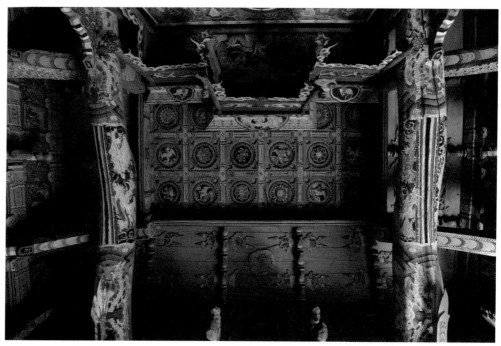

2.1 금탑사 극락전 천정. 밭둘렛기둥은 청색, 안둘렛기둥은 적색 계열로 한난대비를 이룬다.

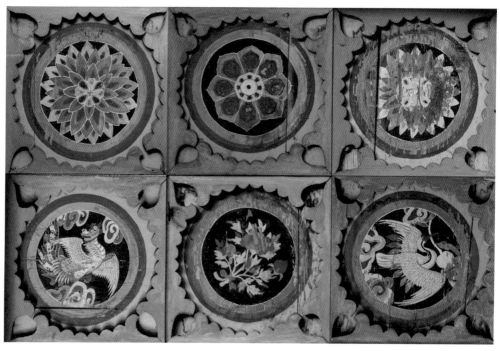

2.2 극락전 안둘렛기둥 천정의 여섯 가지 문양

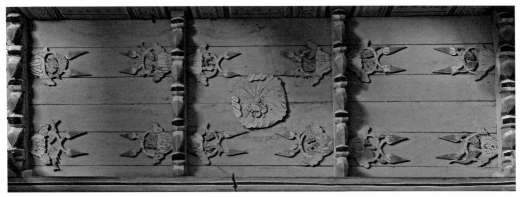

2.3 빗반자천정의 연지세계

단청문양은 부안 내소사 대웅보전, 공주 마곡사 대광보전 등의 천정 반자에서도 살펴볼 수 있다. 역동적인 선학과 봉황은 오색구름 속에서 날개를 펼쳤다. 선학은 천도天桃가 달린 나뭇가지를 입에 물었고, 봉황은 붉은 여의보주를 취하는 자세로 처리했다. 천도와 여의보주는 현실의 욕망과 지혜, 깨달음의 추구를 두루 암시한다. 그것들은 구할 수 있는 모든 것으로, 준제진언의 공덕일 것이다. 천정 중앙부에 준제진언을 심은 것도 극락정토인 극락전의 본질이 준제, 곧 청정에 있기 때문이다.

밭둘렛기둥 천정 생명력으로 충만한 연지의 세계

밭둘렛기둥 빗반자천정은 연꽃과 물고기, 거북, 게 등 수생생물들의 생명력으로 충만한 연지蓮池의 세계다.[2.3] 연지는 꼬인 연꽃 쌍을 한 단위로 간주할 때, 총 34쌍을 빙 둘러 배치했다. 앞면과 좌우 측면의 천정 세 면에 걸쳐 긴 연지를 조성한 것이다. 연지의 중심에는 큰 연잎 위에 게 한 마리가 기어가는 장면을 두었다. 마치 천체의 태양처럼 형상화해서 미묘한 상징의 깊이를 더했다. 장엄의 기본 단위는 하나의 연잎 위로 두 줄기가 꼬인 형태로 핀 연꽃 한 쌍이다. 붉게 처리한 두 연꽃봉오리는 촛불을 닮았다. 연잎과 연꽃줄기는 꽃바구니 형상으로 표현하고, 귀갑문의 등에 용 머리를 가진 동물, 거북, 물고기 등을 쌍으로 배치했다. 특별하게는 절구에 불사약을 찧고 있는 토끼 한 쌍이 등장한다.[2.4] 절구질하는 옥토끼는 고구려 벽화고분 장천1호분 등에서 달의 상징소재로 나오고, 조선불화에서는 고성 옥천사 괘불(1808)의 의습문양으로 나타나기도 한다.[2.5] 중심에 배치한 연잎 위 게 조형이 해를 상징한다면, 옥토끼 조형은 달의 상징으로 보는 것이 타당하다.

다른 두 곳에는 물고기를 사냥하는 물총새도 등장하고[2.6], 용의 머리를 가진 물고기도 보인다. 이렇게 시공의 경계를 초월한 장엄소재들로, 동화에서 느끼는 천진난만함과 자유로움, 판타지를 표출한다. 장엄의 모티프로 삼은 3차원의 시공간은 여름날의 연지다. 하지만 본질은 자비력이 충만한 불국토에서 뭇 생명이 대화엄을 이루는 연화장세계蓮華藏世界다.

연화장세계 광대무변한 초현실의 세계

연화장세계는 광대무변한 초현실의 세계이므로 묘사에서 언어의 길이 끊긴 언어도단일 수밖에 없다. '연화장'이라는 언어에서 발상을 취하여 연지의 형태로 시각화하는 방도를 취한 것이다. 연화장세계는 줄여서 화장세계라 하는데, 향우측의 공포 위 건축

2.4 금탑사 극락전 빗반자천정에 조성한 불사약 찧는 옥토끼 조형

부재에 '화장세계華藏世界'라는 붉은 글씨를 남겨 주목을 끈다.[2.7] 극락전의 장엄세계가 연화장세계임을 일깨우고 있는 것이다. 비교하자면 일본 교토 묘만지 소장 〈미륵하생변상도〉(1294)의 화기에 '용화회龍華會'라고 써서 불화가 묘사하고 있는 불국토를 밝힌 이치와 상통한다. 설

2.5 고성 옥천사 괘불 세부

2.6 물고기를 사냥하는 물총새

2.7 금탑사 극락전 내벽에 쓴 '화장세계', '묘법연화경' 명문

령 그 묵서가 장엄세계에 대한 언급이 아니라 하더라도 단청장엄의 본질을 충분히 짐작할 수 있고, 또 장엄세계를 이해하는 데 중요한 실마리를 제공한다. 불전건물 내부에 불국토 장엄세계를 언급하는 것은 극히 드문 사례로, 금탑사 극락전과 구미 도리사 극락전 두 곳에서만 발견되었다. 구미 도리사 극락전에는 '연지회상蓮池會上'의 묵서를 남겼다.[2.8] 묵서는 도리사 극락전의 장엄세계가 『관무량수경』을 소의경전으로 구품왕생을 구현하고 있음을 천명하고 있다.

그런데 금탑사 극락전의 화장세계는 어떤 근거로 겹겹의 연꽃으로 장엄하고 있는 것일까? 사찰천정에 겹겹의 연꽃장엄을 종종 볼 수 있다. 해남 대흥사 천불전, 나주 불회사 대웅전, 부안 내소사 대웅보전 등의 빗둘렛기둥 영역 천정에서 살펴볼 수 있는 장엄소재다. 장엄의 근거가 되는 경전 내용은 『화엄경』의 「화장세계품」으로 보인다. 보현보살은 연화장세계해蓮華藏世界海가 비로자나불께서 과거 티끌 수만큼의 오랜 겁 동안 보살행을 닦고, 또 서원행을 이뤄

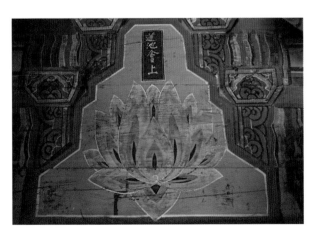

2.8 구미 도리사 극락전 포벽의 '연지회상' 묵서

서 청정하게 장엄한 세계라고 설명했다. 화장세계 맨 바깥에는 풍륜風輪이 있고, 풍륜은 향수해香水海를 떠받친다. 향수해에 큰 연꽃이 있으며, 연꽃의 가운데에 화장세계가 있다고 설명했다. 수생생물들과 연꽃의 띠 조형으로 연화장세계해의 개념을 구현하는 것이다. 경험의 자연 질료를 정신관념의 이상화로 정화해서 종교교의를 절묘하게 반영한 것으로 해석할 수 있다.

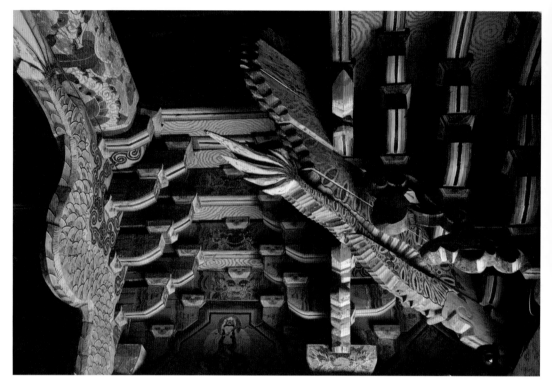

2.9 금탑사 극락전 귀공포와 주심포의 용 몸통

용과 '물' 화재에 대한 강력한 경계

금탑사 극락전의 내부장엄에서 가장 인상 깊은 대목은 용 몸통의 강렬한 표현에 있다. 용의 머리는 바깥으로 빼고, 몸통과 꼬리는 안으로 뻗치게 했다.[2.9] 그 기세가 대단히 힘차고 웅장하다. 아마도 전통사찰 내부에 조각으로 표현한 용의 몸체로선 최대 크기에, 최고의 역동성을 갖춘 역작일 것이다. 조형의 형태는 모두 'ㄹ'자 꼴로 폭발적인 운동에너지를 발산한다. 네 모서리에 조영한 몸체는 위에서 아래로 굽이쳐 내려와 용의 꼬리를 추켜세운 형상으로 조영했다. 어간 양 기둥의 두 몸통은 반대로 밑에서 위로 굽이굽이 튫아 올라 대들보를 받치는 파격적인 모습이다. 이때 용의 몸통은 공포구조에서 살미의 역학적 기능을 온전히 대신하는 창조력을 발휘했다. 그런데 몸통을 표현한 목재는 하나의 판재로 만들어진 것이 아니다. 어간의 용 몸통은 네 장의 판재로 빈틈없이 이어 붙였고, 귀공포의 용 몸통은 약 여섯 장의 판재를 이어 조성했다. 작업 공정이 결코 쉽지 않았을 텐데, 쏟은 정성과 공력이 예사롭지 않다.

 그렇다면 용의 몸통 조성에 이토록 공력을 쏟은 이유는 무엇일까? 귀공포의 용 몸통을 살

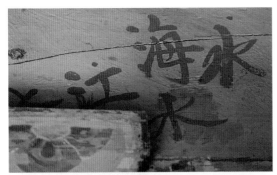

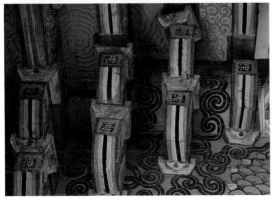

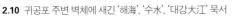

2.10 귀공포 주변 벽체에 새긴 '해海', '수水', '대강大江' 묵서
2.11 첨차 단면의 '해海' 장엄

2.12 전면 포벽의 용의 정면 얼굴

펴보면 그 속에 담긴 의도를 읽을 수 있다. 용은 물의 기운이다. 용의 몸통에 빗방울 같은 입자를 촘촘히 그려 넣었다. 강력한 물의 기운으로 불을 다스리려는 의지를 보여준다. 또한 네 귀공포 주변 벽체 곳곳에 '해海', '수水', '대강大江' 등의 문자를 적어 화재에 대한 강력한 경계를 주문하고 있다.[2.10] 이는 양산 통도사에서 전각의 네 모서리에 소금단지를 올려 두는 결계 의식과 상통한다. 더욱 놀라운 사실은 공포장치의 가로재인 첨차의 단면에도 불의 기운을 다스리는 문자장엄의 공간을 활용하고 있다는 점이다. 극락전의 공포구조는 내4출목인 까닭에 공포 한 조에서 첨차의 한 쪽 단면은 일곱 개씩 나타난다. 이 일곱 곳 모두에 '해海'자를 적어 화재에 대한 극도의 경계심을 표방한다.[2.11] 그 뿐만이 아니다. 기둥 위 주두 단청문양에도, 포벽 칸칸 3단 장여에도 형형색색의 용의 정면 얼굴을 배치하여 화기를 다스리는 벽사로 삼았다.[2.12] 상벽의 〈나한도〉에서도 의도된 공통점을 읽을 수 있다. 벽화 속 나한들은 꽃, 보주 등을 감상하고 있지만 수직으로 물줄기가 떨어지는 폭포수를 배경으로 뒀다. 닫집의 내림기둥 밑부분에도 물고기 조형을 달아서 물의 기운을 차용했다. 천연기념물로 지정된 금탑사 주변의

비자나무숲도 애초에 방화림의 목적에서 식수한 것으로 보면 금탑사가 화재예방에 얼마나 치열한 공력을 들였는지 짐작할 수 있다.

내부 단청장엄 문자와 회화로 펼친 극락정토

극락전 내부 단청에서 또 하나의 특징은 문자를 통한 장엄세계의 구현이다. 사방 벽면 곳곳이 범자의 세계[2.13]로 대단히 조직적인 군집이다. 상벽의 가구부재는 물론이고, 공포짜임의 단면에도 빠짐없이 범자와 한자를 심었다. 내부장엄에 이토록 풍부한 범자를 심은 것은 극히 이례적이다. 부처의 몸에 범자를 넣어 생명력을 부여하듯이, 건축 곳곳에 범자를 심어 불국토임을 증명하고 신성을 부여하는 힘을 갖게 한다. 그중에는 '나모 불법佛法', '나무비로자나불', '화장세계', '옴마니반메훔'의 육자진언 등 한눈에 파악할 수 있는 것도 있지만, 상벽 높은 곳곳에 있는 범자의 군집들은 실체를 파악할 수 없어 안타깝다. 그럼에도 극락전의 공간이 진언眞言의 울림으로 가득한 불국정토로 구현된 것은 분명한 사실로 다가온다.

극락전 기둥의 창방과 평방에는 서사성이 강한 회화의 세계가 펼쳐진다. 주악과 공양물로 헌공하는 예경의 표현이 중심소재이지만, 도교의 세계관을 담은 민화 〈요지연도瑤池宴圖〉의 모티프도 눈에 띈다.[2.14] 〈요지연도〉는 곤륜산의 연못 요지를 배경으로 서왕모가 연 연회 장면과 잔치에 초대받아 약수弱水를 건너는 여러 신선들의 모습을 담은 그림이다. 그림에 담긴 핵심정신은 장수와 복록의 기복 염원으로, 노자, 수노인을 비롯한 팔선八仙과 불로장생의 복숭아 선도仙桃가 대표적인 상징이다. 극락전의 창방과 평방에도 거북을 타고 바다를 건너는 선인들과 피리 부는 선인, 복숭아를 싣고 서수를 타고 오는 노자, 두꺼비를 탄 하마 선인 등이 표현되어 있다. 도교와 불교의 습합을 통해 길상과 현실구복의 염원, 이상세계를 두루 추구하는 것이다. 도교와 민화에 나오는 〈요지연도〉의 장면은 불교의 극락세계와 일정 부분 연결된다. 몇몇의 〈요지연도〉에서는 부처께서 연회에 초대받아 바다를 건너는 장면이 포착되기도 한다. 이렇게 금탑사 극락전 장엄에는 화엄의 연화장세계와 지극한 즐거움의 극락정토가 경계 없이 편재하고 있다.

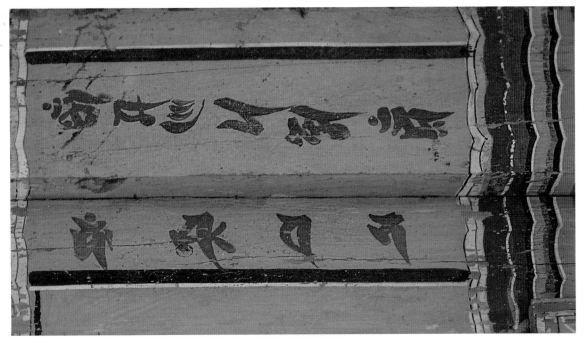

2.13 사방 벽면에 쓴 범자진언

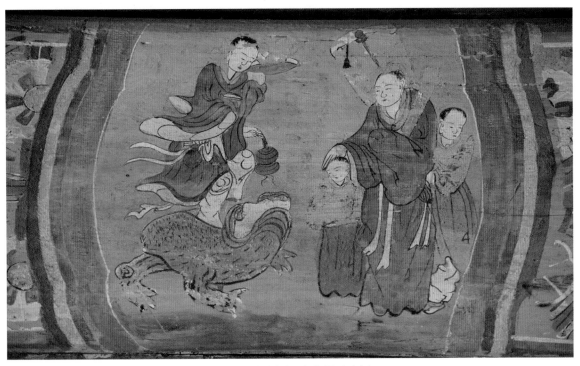

2.14 창방과 평방에 그린 민화풍의 별지화

고흥 금탑사 극락전

3

부안 내소사
대웅보전

내소사 대웅보전은 인조 11년(1633)에 중건된 정면 3칸, 측면 3칸의 다포식 불전이다. 대웅보전의 외부 벽체에는 공포부의 벽화를 제외하고는 단청의 빛이 완전히 사라진 본연의 뼈대만 드러나 있다. 건축의 질감은 아무런 들뜸이 없이 차분하고 다정하다. 거드름과 위압감이라고는 찾아볼 수 없는, 무위로 경영한 천의무봉天衣無縫의 건축이다.

수륙재와 천도재 대중적인 공간으로의 변화

17세기에 이르면 조선사회에 치명적이었던 전란, 흉년, 돌림병 등으로 수륙재와 천도재의 수요가 급증한다. 그에 따라 숭유억불의 사회에서 역설적으로 사찰중창이 활발하게 전개된다. 영가천도와 기복신앙 등을 수용하면서 조선중기 불교는 보다 대중성을 띠게 되었다. 전란 후 사회경제체계가 안정되고 상품교역과 생산력이 확대되자 부를 축적한 평민이 등장하게 된다. 부민의 등장은 조운과 해상교역에서 두드러졌다. 17-18세기 새로운 시주계층이 평민 속에서 대두된 것이다. 중창불사를 위해 스님들 스스로 마련한 계僧契, 그중에서도 일차적인 갑계甲契를 통해 재정기반을 마련하기도 했지만, 수륙재와 천도재를 통해 평민들의 경제력을 끌어들여 불사를 일구기도 했다. 이러한 흐름은 상품교역이 활발히 전개되던 서남해안지역에서 특히 두드러졌다. 해남 미황사와 대흥사, 나주 불회사, 영광 불갑사, 부안 내소사, 논산 쌍계사 등의 중창불사가 그러한 사례다.

 서양미술사에 비유하자면 영남의 범어사, 통도사, 불국사 등의 장엄은 고전주의에 바탕을 둔 바로크미술의 경향이라 할 수 있다. 웅장함과 기념비성, 엄격한 분위기 등이 상통한다. 그에 비해 서남해안지역의 미황사, 대흥사, 내소사 등은 서정적이며, 자유롭고, 생동감 있는 낭만주의 경향을 갖는다.[3.1] 경기지역과 팔공산 중심의 영남지역에 왕실의 비호를 받는 원당願

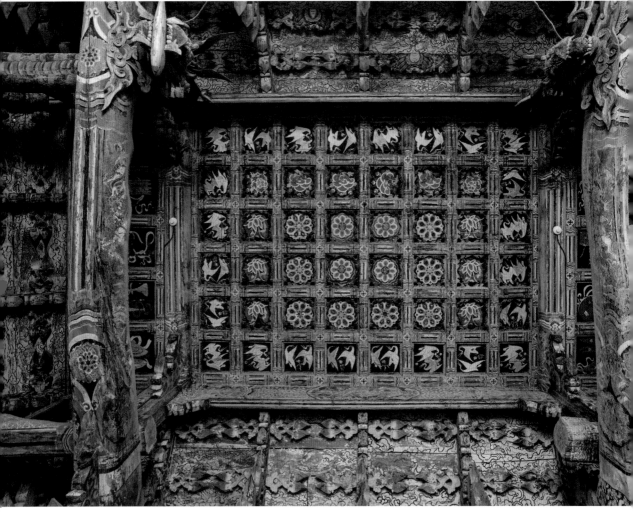

3.1 내소사 대웅보전 내부

堂사찰이 많았다면, 서남해안지역에는 평민들의 불사참여가 적극성을 띠었다. 서남해안지역 불전장엄에 대중의 취향이 반영될 수밖에 없었던 것이다.

수륙재, 천도재 등이 활발해지자 대웅전, 극락전 등 사찰의 핵심법당이 수행자 중심의 예배공간에서 많은 대중이 참여하는 의식공간으로 바뀌었다. 법당에서 예불과 의례행사가 동시에 이루어지면서 불보살의 상단, 호법신중의 신중단, 천도위패의 영가단이 함께 통합된 삼단형식의 불전이 경영되었다. 대중이 참여하는 의례를 위해 불단은 장대해졌고, 후불벽은 더 뒤쪽으로 물러났고, 천정은 보다 높이를 추구하게 되었다.

건축조영 책임제에도 변화가 일었다. 건축에서 모든 것을 총괄하던 대목제도가 퇴색하고, 부문별 책임제인 편수제도의 흐름이 전개되었다. 이는 분업화와 전문화의 과정이다. 건축역량의 중심에는 승인공장, 즉 '승장僧匠'이라 불리는 스님들이 있었다. 이들은 당대에 가장 조직적이며 숙련된 역량이었다.

사찰장엄은 교의를 바탕으로 하면서도 대중의 취향과 다소 분업화된 전문능력이 결합하여 다양하고 자유로운 미술로 표현되었다. 몇몇의 장엄은 독립영역을 과시하듯 독특한 인상을 표출하였는데, 특히 지붕 아래 공포부에서 유례없는 다채로운 장엄을 조영했다. 다포식 출목의 포작은 현란한 아름다움으로 중중무진의 숲을 이루었다. 창호에는 화사하고 유려한 솟을꽃살문이 조영되었고, 빗반자천정에는 주악비천과 공양비천, 또 물고기, 게 등 천진난만한 생명들이 나타났다. 공양물을 올리기 위해 길게 확장한 불단에는 도가의 길상과 익살스러움, 해학성이 베풀어졌다. 불전조영에 유불선儒佛仙이 삼교합일을 이룬 것이다.

내5출목 내부공간 확장으로 극대화된 법당의 격

내소사 대웅보전은 그 같은 17세기 불전조영의 흐름을 고스란히 보여준다. 여덟 짝 창호에 경영한 꽃살문에서도 자연주의 심성이 묻어난다.[3.2] 대웅보전 공포에서 외출목은 3출목이지만, 내출목은 무려 5출목이다. 17-18세기에 조영된 불전의 절대다수는 외2내3출목, 또는 외3내4

3.2 내소사 대웅보전 여덟 짝 꽃살문 창호

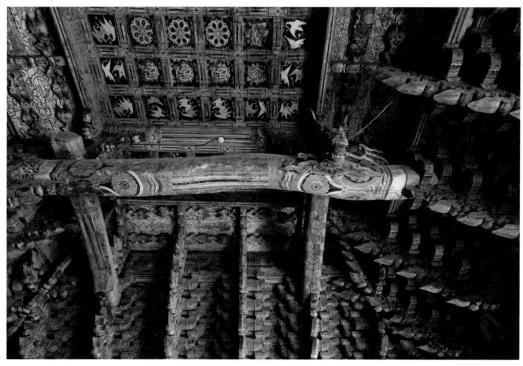

3.3 내소사 대웅보전 상벽과 빗반자천정까지 톺아 오르는 넝쿨조형

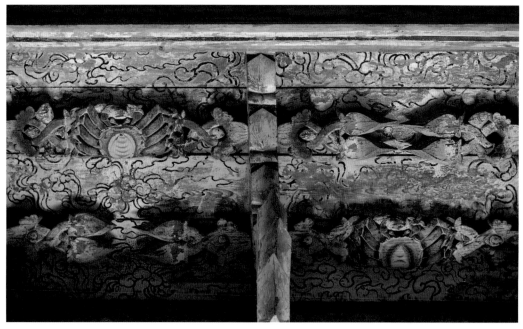

3.4 빗반자의 연지세계

출목이다. 내부 출목 수가 외부보다 더 많은 것은 내부공간의 높이를 그만큼 확장했다는 의미다. 더구나 내5출목이면 천정을 한층 높여 법당의 격을 극대화했다는 뜻이다. 내5출목을 경영한 곳은 대구 동화사 대웅전, 논산 쌍계사 대웅전, 속초 신흥사 극락보전, 경주 기림사 대적광전 등으로 그 수가 많지 않다.

내5출목의 살미 장식은 쉼 없이 타고 올라 층층이 꽃피우는 연화넝쿨문양으로 베풀었다.[3.3] 8제공의 살미에 여덟 층급의 연꽃으로 장엄했다. 넝쿨은 삼청빛이고, 연꽃봉오리는 한난대비를 가진 석간줏빛이다. 연잎 사이로 촛불 형상으로 내민 붉은 봉오리가 삼엄하다. 법당 내부는 연꽃으로 둘러쳤다. 연화장세계다. 놀랍게도 연꽃과 넝쿨문 장엄의 추구는 8제공마저 넘어 천정 빗반자를 가로지른다. 여기에 4제공의 연꽃 살미를 더 올려 빗반자의 칸을 나누는 경계로 응용했다. 무려 12제공이다. 이런 양식의 살미 전개는 빗반자에 연지세계를 경영한 서남해안지역 법당건물에서 집중적으로 나타난다. 나주 불회사 대웅전, 해남 대흥사 천불전, 논산 쌍계사 대웅전 등이 그런 사례다. 물론 대구 동화사 대웅전 같이 영남지역에서 드물게 나타나기도 한다.

널판을 이어 만든 빗반자는 연지세계다. 두 연꽃봉오리를 X자로 꼰 쌍이 총 88쌍이다.[3.4] 드문드문 물고기가 유영하고, 커다랗게 묘사된 게가 보인다. 연지라고 표현하였지만 연꽃이 핀 연못을 구현한 것은 아니다. 유심히 보면 빗반자의 흰색 바탕엔 구름 형상이 가득하다. 연지를 모티프로 삼아 연화장세계해를 구현한 것이다. 『화엄경』에서 연화장세계는 연꽃과 보배나무, 온갖 보석으로 장엄되어 있고, 오색구름이 자욱하며, 아름다운 음악과 향기로움으로 가득한 세계다. 빗반자에 구름이 자욱하고, 천정 중앙부 가장자리에 악기 벽화를 그려둔 것도 연화장세계의 장엄으로 보아야 한다.

대들보 연화머리초-용-연화머리초의 패턴

법당건축의 핵심 건축부재는 대들보다. 중요한 역학기능을 담당하는 만큼 가장 웅장한 재목의 특성을 갖는다. 크기만큼 단청장엄의 바탕으로 제공되는 화면도 크다. 중요하고도 시선을 끄는 화면에 어떤 교의를 담을 것인지 장인 예술가들의 고민은 상당하였을 것이다. 한국 산사 법당장엄에서 대들보장엄에 정립한 패턴은 거의 한 가지로 통일되어 있다. 대들보의 길이는 통상 10m 안팎으로, 내소사 대웅보전의 대들보 길이도 약 10m다.[3.5] 대들보장엄의 패턴은 양 끝에 연화머리초문양을 입히고, 가운데 계풍에는 용틀임하는 용을 그려 넣는 것이 공식처럼 이뤄진다. 즉 대들보 단청장엄은 연화머리초-용-연화머리초의 패턴을 가진다. 단청의 핵심문

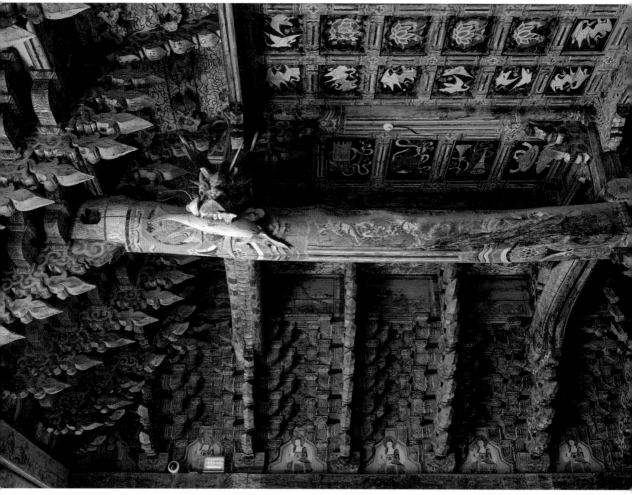

3.5 내소사 대웅보전 대들보

양 역시 연화머리초다. 연화머리초의 구성은 대체로 여섯 개의 소재를 갖는다. 연꽃 외부를 둘러싼 녹화, 곧 연잎, 연꽃, 석류동, 보주, 묶음, 그리고 색 파장인 휘 등이다.

연잎, 연꽃 한국 산사 법당의 대들보 양 끝에는 보통 두 가지 연화머리초 형상이 나타난다. 대들보 윗면은 볼 수 없으므로 측면과 뱃바닥, 곧 밑면에 베풀었다. 예경자의 입장에서 대들보 화면의 중심은 측면이다. 측면에 시문한 연화머리초의 연화는 옆에서 본 연꽃이고, 밑면의 연화는 평면도처럼 위에서 본 만개한 연꽃이다.[3.6] 연꽃의 형상을 어떻게 표현하였든 조형원리

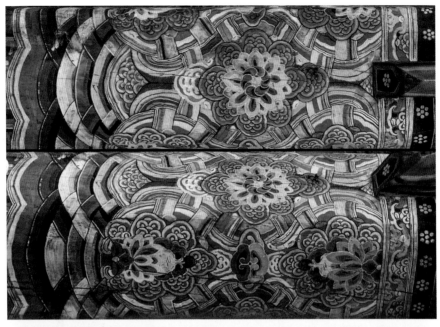

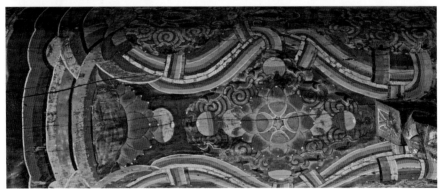

3.6 상주 남장사 극락보전 대들보 연화머리초문양. 평면도와 측면도 형식의 연화머리초
3.7 대구 용연사 극락전 대들보 머리초문양

와 조형에 담은 본질은 같다. 연잎으로 둘러싸인 가운데에 연꽃이 피어 있다. 잎은 생명력을 가져 끝자락이 돌돌 말려 있는 형태다. 이렇게 돌돌 말려 있는 연잎을 단청에선 '골팽이'라 부른다. 연꽃은 특별히 중요한 까닭에 금분으로 가장자리를 선묘했다.

석류동 연꽃 속에는 소위 석류처럼 생긴 '석류동石溜洞'이 있다. 단청에서 말하는 석류동은 석류 형상과 항아리의 결합체다. 식물학적으로 접근하면 생명의 원천인 씨방이다. 국보 185호

『법화경』 사경첩, 보물 1138호『법화경』 사경첩 등의 겉 표지를 살펴보면 석류동을 정확히 암술, 수술이 있는 씨방으로 그리고 있다. 조형에 담긴 본질은 생명의 매트릭스이며, 결국 자비심이다. 연꽃 속의 병 모양이 석류동이든, 씨방이든, 혹은 정병이든, 조형원리는 연꽃 대좌에 봉안한 부처와 같다. 불상조형 혹은 불화에서 연화좌 위에 모신 여래와 다르지 않다는 것이다. 단지 조형언어를 통해 연화좌에 정좌한 여래를 연꽃 속의 씨방으로 나타냈을 뿐이다.

보주 씨방에서 씨앗이 터져나오듯 둥근 보주가 나온다.**3.7** 단청에서는 '항아리'라고 부르지만 불교 최상의 꽃인 연꽃에서 항아리가 나온다는 표현은 어울리지 않는다. 항아리가 설령 사리를 담은 그릇이라 하더라도 법당의 위상과는 이치에 맞지 않는다. 그런 용어들은 단청장엄의 내면에 깃든 숭고함의 정신을 심대하게 왜곡한다. 더구나 이 연화머리초문양은 불교교의를 압축한 대단히 거룩한 상징조형인 까닭에 엄밀하고도 정확한 명칭이 적용되어야 한다. 다시 말하지만 항아리가 아니라 '보주'다.

그렇다면 왜 보주인가? 불상이나 불화를 떠올려 보면, 부처께서 연화좌에 정좌해 계시고, 부처의 머리 위로 보주가 솟아오르는 장면을 볼 수 있다.**3.8** 부처의 정수리 육계 위에서 밝은 구슬인 '정상계주'가 불쑥 솟는다. 정상계주는『천수경』의 「정법계진언」에서 '상투 위로

솟은 계명주와 같다. 불화에서는 정상계주에서 광명 줄기가 나온다. 광명은 처음에는 타래처럼 강력한 회전력으로 감겨 오르다가 구름 형상의 묶음이 있는 임계점에서 폭발하여 온 우주로 무한히 발산하는 장면으로 그리고 있다.**3.9** 연화머리초는 바로 이 장면을 압축한 것이다.

묶음, 휘 불화에서 여래를 표현하는 법식은 '연화좌-여래-보주-묶음-광명의 폭발'이다. 이는 '연화좌-씨방-보주-묶음-빛 파장 휘 문양'으로 전개되는 연화머리초 구조와 완벽히 일치한다. 연화머리초에서도 씨방에서 보주가 나온 후 머리초를 복주머니 모양으로 오목하게 좁히는 묶음의 형상이 나온다. 내소사 대웅보전 대들보 머리초에서 보이는 묶음은 또 하나의 연화머리초에 가까운 아름다운 문양을 시문하고 있다. 이 묶음은 공간을 폐쇄하는 것이 아니라, 성스러운 공간에 대한 특별한 봉안의 의미다. 동시에 보주로부터 나오는 빛에너지를 강력하게 표출하기 위해 병목을 좁혀 흐름을 증폭시키려는 의지를 담고 있다. 좁은 병목을 지나 보주에서 나온 빛은 장단, 삼청, 석간주, 초록의 색띠로 파장을 표현한다.[3.10] 물결처럼 퍼져 나가는 색의 파장을 단청에서는 '휘暉'라고 부르는데, '휘'는 빛, 광채를 뜻한다. 연꽃과 보주, 빛이 연화머리초문양의 핵심을 이룬다.

연화 속 보주에서 나와 우주로 무한히 확산하는 그 빛은 무엇일까? 바로 무명을 밝히는 진리의 빛이다. 여래의 정상계주에서 나와 우주로 확산하는 진리의 빛과 같다. 연화머리초문양은 법계우주를 담고 있는 심오한 상징문양이며, 한국 산사 종교장엄을 상징하는 대표문양이다. 불교교의를 총섭한 거룩하고 고귀한 문양이므로 법당 곳곳에 반복하고 중첩한다. 그런데 '휘'라고 부르는 색 파장은 진리의 빛을 보여주는 시각적인 표현인 것만은 아니다. 경전을 압축한 진리의 말, '진언'의 청각적 울림이기도 하기 때문이다.

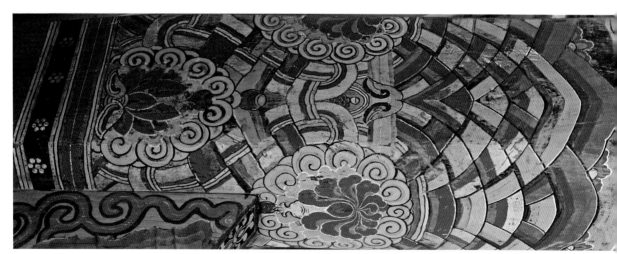

3.10 안동 봉정사 응진전 대들보 연화머리초의 휘

연화머리초 옴마니반메훔 육자진언의 시각장엄

연화머리초문양이 담고 있는 본질은 '연꽃 속의 보주'다. 범어로 말하면 '옴마니반메훔'인데, '마니'는 '보주'이고, '반메'는 '연꽃'을 뜻한다. '옴'과 '훔'은 우주에 가득한 성스러운 소리다. 그래서 옴마니반메훔을 풀이하면 '연꽃 속의 보주'가 된다. 한국 산사 장엄에서 가장 중요한 단청문양인 연화머리초가 궁극적으로 표현하고자 하는 형상도 '연꽃 속의 보주'다. 결국 옴마니반메훔을 시각화한 문양이 연화머리초인 것이다.

진안의 승련사 뒷산에는 바위 한 무더기가 있다. 바위에 암각화처럼 문양과 글을 새겼는데, 문양은 통상 '유가심인도瑜伽心印圖'라 한다.[3.11] 연꽃 속의 보주 형상이다. 서산 문수사, 영주 흑석사, 서울 개운사, 합천 해인사 원당암 등 아미타여래불상의 복장유물로 봉안한 목판다라니에서도 동일한 문양이 나타난다.[3.12] 승련사 암각화는 유가심인도라 부르는 밀교문양의 본질을 밝혀준다. 문양 바로 옆 바위에 옴마니바메훔의 육자진언을 세로로 새겨놓았기 때문이다. 여기에서 옴마니반메훔 육자진언의 시각장엄이 연화머리초임을 거듭 확인할 수 있다.

한국 산사의 단청문양은 온통 옴마니반메훔 육자진언의 장엄세계라 하여도 지나침이 없다. 불전건물, 불상, 불화, 석탑, 석등, 승탑, 사리장엄, 단청장엄 등 모든 장엄의 근본에는 연꽃 속의 보주, 곧 옴마니반메훔의 구현에 있다. 심지어는 사찰가람마저도 연화부수형蓮花浮水形의 물 위에 떠 있는 연꽃 한 송이로 경영했다. 통도사 대웅전이나 범어사 대웅전을 살펴보면 기단부에 연꽃이 새겨져 있고, 지붕의 용마루엔 도자기 연봉을 얹거나[3.13] 금속 보주탑을 올

3.11 진안 승련사 뒷산 바위에 새긴 뉴가심인토. 유기심인토이 본직은 '연꽃 속의 보주', 곧 '옴마니반메훔'이다. 대구 달성군 대견사 바위에도 같은 문양이 새겨져 있다.

3.12 고려 1333년에 조성한 아미타삼존불 복장유물로 봉안한 목판다라니. 국립중앙박물관 소장 지아 승련사 바위에 새긴 유가심인도와 거의 동일하다.

려 두었다.^{3.14} 석등이나 석탑, 승탑 등에서 기단부에 연꽃을, 상륜부엔 보주를 장엄한 것 또한 '연꽃 속의 보주'가 지닌 진리의 빛을 상징하기 때문이다.

그렇다면 왜 연꽃과 보주인가? 두 조형은 왜 하나의 일체를 이루는 것일까? 연꽃은 생명 탄생의 근원이다. 불교가 성립하기 이전부터 고대인도에서는 연꽃을 생명 탄생의 태반으로 보았다. 연꽃은 생명과 자비를 상징한다. 정토에 태어나는 중생은 부처님의 자비에 의해 연꽃에서 연화화생한다. 반면에 보주는 빛의 근원이다. 보주의 빛은 물리성의 빛이라기보다는 탐진치貪瞋癡 삼독에 젖은 마음의 무명無明에 놓는 진리의 빛이다. 즉 연꽃은 자비, 보주는 진리로서 자비와 진리의 일체를 압축한 것이다.

'옴마니반메훔' 육자진언은 관음보살의 미묘본심微妙本心으로 설명한다. 미묘본심은 부처님의 청정한 마음이다. 본심은 법신 비로자나불의 진리이며, 중생구제의 자비심이다. 한마디로 여래장如來藏이다. 진언의 독송을 통하여 중생의 본심에 깃든 여래장을 일깨우는 것이다. 여기에는 중생과 부처가 한 몸이 되는 일승법一乘法의 원리가 담겨 있다. 그러므로 절대적이며 고귀한 진언으로 널리 유통되는 것이다.

법당은 육자진언의 단청문양으로 가득하다. 연꽃 속의 보주를 조형화한 연화머리초는 대들보에만 베푸는 것이 아니라 온갖 건축부재에 두루 나타난다. 특히 창호 위 창방과 평방, 도리, 장여 등 비교적 큰 화면을 제공하는 부재에는 대들보에 시문한 머리초와 유사한 문양을 장엄한다. 문제는 기둥머리인 주두라든지, 소로, 교두형 첨차와 살미 등 화면이 협소한 곳이다. 이

3.13 부산 범어사 대웅전 용마루 위 연봉

3.14 밀양 표충사 대광전 용마루 위 보주탑

런 협소한 곳에는 연화머리초의 부분에서 모티프를 취한다. 대표적인 문양은 다음과 같다.

① 주두, 소로 등: 서로 겹친 연잎을 표현한 겹녹화(=골팽이)에서 보주가 나오는 문양
② 첨차: 물결 모양의 색 파장인 휘의 골에서 보주가 나오는 문양
③ 천정 종다라니: 연꽃을 녹색 연잎이 둘러싸고, 잎 사이로 보주가 나와 빛이 사방으로 퍼져 나가는 문양

이렇게 공간의 화면 크기에 따라 연화머리초를 다르게 압축하여 장엄하는 것이다.[3.15] 한국 산사 법당의 거의 모든 문양이 '연꽃 속의 보주'다. 더구나 천정의 우물 반자에는 보다 직접적인 조형의 뜻을 드러낸다. 육엽연화문을 통해 여섯 꽃잎에 '옴마니반메훔'을 범자 종자자로 직접 심는 방식이다.[3.16] 대다수의 육엽연화문 중심소재는 연꽃과 보주, 육자진언이다. 한국 산사

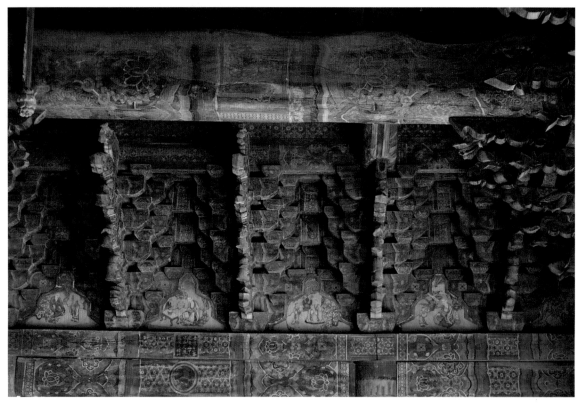

3.15 양산 통도사 대광명전 공포부의 단청문양. 화면 크기에 따라 연화머리초를 다양하게 압축한다.

3.16 안동 봉정사 대웅전 천정 반자. 육자진언을 심었다.

법당은 자비와 진리로 충만한 법계우주이고, 문양은 교의를 담은 또 하나의 경전이다.

악기 벽화 하늘에서 저절로 울리는 음악

대웅보전 천정은 빗반자와 우물천정이 결합된 양식이다. 법당 중심부 천정은 우물 반자다. 우물 반자의 양 가장자리 5칸씩, 즉 10칸엔 다양한 전통악기를 사실적으로 그려 넣었다.^{3.17} 장구, 북, 해금, 비파, 바라, 태평소, 생황, 피리, 박 등으로 총 악기 수는 11가지다. 천정의 악기 벽화는 성현成俔 등이 1493년에 펴낸 음악 이론서 『악학궤범』의 제6권과 제7권에 수록된 「악기도설」의 그림들을 연상케 한다. 악기에는 적색, 청색, 황색, 흑색, 흰색의 오방색을 입혔다. 자극적인 원색을 피하고, 중간 톤의 자연색을 입혀

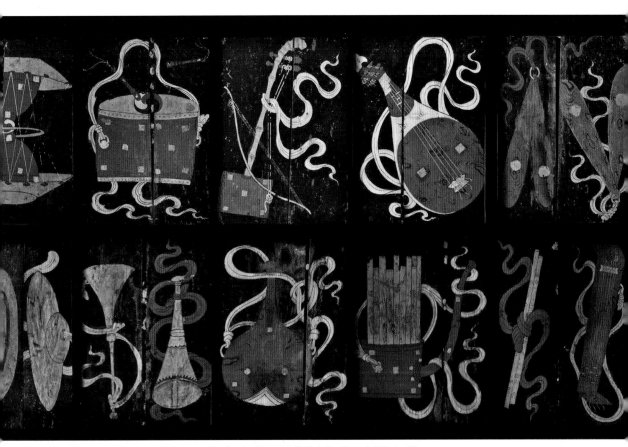

3.17 내소사 대웅보전 우물 반자에 그린 11가지 악기 그림

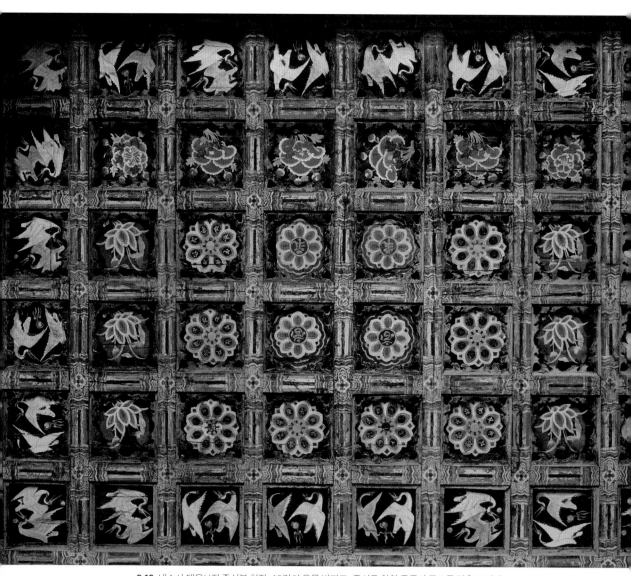

3.18 내소사 대웅보전 중심부 천정. 48칸의 우물 반자로, 중심을 향한 중중의 구조를 갖추고 있다.

색감이 맑고 다정하다. 장구를 제외한 모든 악기에는 흰색이나 붉은색의 띠가 휘날린다. 펄럭이는 띠는 고정된 악기 그림에 신성의 부여와 함께 음악이 흐르는 듯한 생명력을 불어넣는다. 『관무량수경』 등 경전에서 표현하는 '하늘에서 저절로 울리는 음악'을 조형으로 나타낸 것이다. 국가의 공식행사에 도열한 악사처럼 정연하게 배치한 악기의 집합에서 삼현육각의 신명에너지와 정악의 진중함이 우러난다.

악기 그림의 본질은 법계에 울려 퍼지는 천상의 선율이다. 일본 지온인 소장 〈관경16관변상도〉(1465), 영천 은해사 〈염불왕생첩경도〉(1750), 개심사 대웅보전 후불탱인 〈관경변상도〉(1767) 등에서도 하늘에 떠 있는 악기 그림을 볼 수 있다. 허공에 놓인 악기 그림들은 진리를 설하는 설법공간에 저절로 울리는 환희의 법음이면서 부처께서 보이신 극락정토의 한 장면이다. 또 부처님의 자비와 대덕에 대한 예경의 음악 공양이기도 하다.

팔엽연화문 우물 반자에 숨겨진 두 가지 비밀

대웅보전 중심부 천정은 48칸의 우물 반자로, 중앙을 겹겹이 둘러싼 구성을 보인다.[3.18] 반자에 입힌 문양은 총 다섯 종류다. 범자팔엽연화문 두 종류를 비롯해서 선학, 연꽃, 모란꽃가지 등을 소재로 삼았다. 해남 미황사 대웅보전, 구례 천은사 극락보전, 보성 대원사 극락전 등의 천정장엄에서도 같은 소재, 유사한 장엄패턴이 나타난다. 문양 전체는 반자틀 5열을 축으로 완전한 좌우대칭을 이룬다. 대칭의 수리기하구조를 알면 어느 반자틀의 청판이 잘못 놓여 있는지를 파악할 수 있는데, 모란장엄의 두 청판이 잘못 놓여 있다. 가장자리는 선학문양으로 사방을 둘러치고, 안쪽엔 연꽃과 모란을, 중심엔 범자팔엽연화문을 배치한 중중의 구조다. 교의의 목적성을 향한 아름다운 장엄패턴이다. 이는 한국 산사 가람배치에서 일주문-천왕문-불이문-법당으로 접근하는 구조와 같고, 사리장엄에서 동-은-금-사리의 중중구조로 장치하는 것과 동일한 양식이다. 그렇다면 중심에 놓인 범자팔엽연화문은 무엇을 담고 있을까? 팔엽연화문 반자는 모두 12장으로 두 가지 패턴을 보인다. 하나는 팔엽에 범자 한 자씩을 심은 형태로, 8장 반자에 장엄했다. 다른 하나는 중심부 4장에 표현한 것으로 연화문 화심에만 범자 한 자를 심은 경우다. 두 문양 모두 대단히 강력한 진언을 담고 있다.

사찰장엄에 나타나는 범자를 해독하는 것은 쉬운 일이 아니다. 특히 천정의 범자는 더욱 난해하다. 어디에서부터 읽기 시작하여 어느 순서로 읽어나가야 할지 감을 잡기 어렵다. 범자장엄을 해독하는 데 번번이 난관에 봉착하는 이유는 범자 획의 변형 때문이다. 범자가 전승을 거듭하면서 변형된 글자가 원형과 전혀 다른 모습을 띠게 된 것이다. 특히 범자장엄의 획

은 언어전문가에 의해 쓰인 것이 아니라, 단청 예술가들에 의해 시문되었기에 혼란이 더욱 가중된 점이 있다. 현재까지 전해지는 안심사본, 망월사본 등의 『진언집』을 놓고 비교하여도 판독에 어려움이 있다. 내소사 대웅보전 천정의 범자장엄은 범어사 성보박물관에 진열되어 있는 소통을 관찰하다가, 또 직지사 성보박물관에 진열되어 있는 『진언집』을 보고, 해독의 큰 기쁨을 가질 수 있었다.

준제진언 범자 여덟 자를 심은 팔엽연화문은 초록 꽃받침 위로 화엄의 꽃이 활짝 핀 형국이다. 꽃의 중심에는 금빛 원형이 빛나고, 여덟 장의 꽃잎은 육색-장단-주홍-다자의 4빛 바림으로 풀었다. 여덟 장 꽃잎에 심은 범자 여덟 자는 밀교경전 『천수경』에 나오는 다라니인 '준제진언'이다. 관음보살의 미묘본심이 '옴마니반메훔' 육자진언이라면, 준제보살의 청정심은 아홉 자 준제진언으로 나타난다. 준제보살은 천수관음, 십일면관음처럼 관음의 응화신으로 이해한다. 수많은 중생들을 구제하기 위해 대자비의 화신인 준제보살의 모습도 천수관음보살처럼 여러 개의 팔을 가진 존상으로 나타난다. 해남 대흥사 유물전시관에 초의선사가 그렸다는 〈준제보살도〉에 그 표현을 볼 수 있다. 밀교경전 『천수경』에 나오는 준제보살은 모든 부처님의 어머니로서 모성과 자비의 상징이다. 밀교계통의 경전에서 준제보살을 '칠구지불모七俱眠佛母'라 호명하는 것도 같은 이유에서다. '칠구지'는 '칠 억'의 의미로, 칠구지불모는 곧 무량한 부처의 어머니라는 의미를 갖는다. 아홉 자 준제진언은 어마어마한 위신력을 가진 것으로 전승되는데, 모든 업장과 죄, 병을 소멸시키고 일체 공덕을 성취시키는 주문으로 독송된다. 천정의 팔엽연화에 심은 준제진언의 뜻을 의역해서 쉽게 풀이하면 다음과 같을 것이다.

> 모든 곳에 자비로 계시는 분이시여(자례),
> 최상의 진리로 빛나는 분이시여(주례),
> 미묘본심의 청정한 분이시여(준제),
> 우리를 원만 성취하게 하소서(사바하).

정법계진언 중심부 4장에는 팔엽연화의 씨방 부분에 '옴' 또는 '람'의 범자 한 자씩을 봉안하고 있다.[3.19] 범자 '람'은 일체의 마장과 번뇌를 소멸시키는 진언 종자자로, 청정을 상징하는 씨앗이다. 법계의 성음인 '옴'과 결합해서 청정한 법계우주를 상징한다. 그래서 '옴람'의 두 자를 정법계진언淨法界眞言이라 한다. 『천수경』에서는 오언팔구 계송으로 정법계진언 '옴람'을 설명

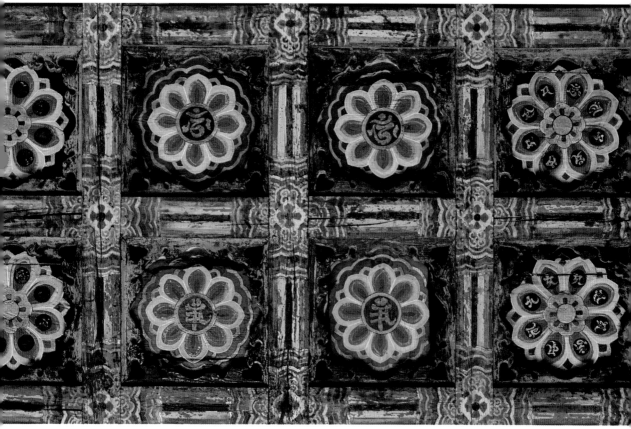

3.19 내소사 대웅보전 천정 중심부의 팔엽연화문 두 가지 문양 패턴.
범자 8자는 준제진언이고, '옴'과 '람' 한 자씩 심은 것은 정법계진언이다.

한다. 특히 '청정'을 상징하는 범자 '람'에 대해 의미심장한 게송으로 찬하고 있다.

라자색선백羅字色鮮白　공점이엄지空點以嚴之
여피계명주如彼髻明珠　치지어정상置之於頂上
진언동법계眞言同法界　무량중죄제無量衆罪除
일체촉예처一切觸穢處　당가차자문當加此字門

게송의 첫머리에 나오는 '라자羅字'에 대한 논쟁이 있다. '라羅'가 아닌 화엄경 입법계품에
의해 '라邏'로 고쳐야 한다는 주장도 있다. 그러나 저 한자들은 범자의 뜻을 옮긴 것이 아니라,

단지 소리로 옮긴 음역일 뿐이다. 발음의 차용인 까닭에 어느 글자가 옳은가의 논쟁은 견지망월見指忘月에 가깝다. 『천수경』에서 가장 중요한 게송으로 여기는 이 찬은 정법계진언 '람' 자에 대한 일종의 해석문이다. 게송의 첫째 구절은 '람=라+ㅁ'의 결합구조와 함께 '라'의 색을 설명한다. 둘째 구절에 나오는 공점은 범자 '람' 위에 얹은 둥근 점을 말한다. 즉 범자 '라'에 둥근 점을 찍어 넣음으로써 청정법계의 종자자 '람'이 되는 형성과정을 설명하는 것이다. 그것은 범자 '아' 위에 공점을 얹어 '암'으로 발음하는 것과 같은 이치로 범자 발성체계에 대한 설명이다. 경전 『제교결정명의론』에서 범자 종자자들을 설명하는 방식과 유사하다. 어쨌든 『천수경』의 정법계진언 게송은 조형장엄 해석에 대단히 의미 있는 실마리를 제공한다. 내소사 대웅보전에서 '옴람'의 진언을 왜 부처님의 정수리 위 천정 반자 중심부에 장엄하고 있는 것일까? 이전의 해석들은 글자 뜻에 집중한 나머지 경전 해석이 다른 방향으로 흐른 측면이 있다. 필자는 게송을 다음과 같이 해석하고자 한다.

'라' 자는 선명한 흰빛이다. 공점을 찍어 '람' 자로 장엄한다.
'람' 자는 부처님 정수리 위에 있는 밝은 구슬 계명주와 같다.
'람' 자 진언은 청정법계와 같아 어떤 무거운 죄악도 소멸시킨다.
일체의 예토 곳곳에 이 진언 범자를 장엄하는 것이 마땅하다.

이 게송을 통해 분명히 알 수 있는 것은 범자 '람'이 부처님 정수리 위 계명주, 한자어로 줄이면 '정상계주와 같다는 것이다.[3.20] 더구나 범자와 보주는 '청정한 법계우주'의 상징으로서 일체 번뇌와 죄악을 소멸시키는 위신을 갖추고 있다는 것이다. '옴', '람' 진언을 연화의 화심에 둥근 원을 만들어 한 자씩 심고, 팔엽연화문에 물결 모양의 파장을 베푼 이유는 무엇일까? 이 진언이 우주로 퍼져 나가 법계우주에 충만하기를 염원하는 것이다. 결국 내소사 대웅보전의 장엄은 청정한 연화장세계의 법계우주로 만법귀일萬法歸一 한다.

3.20 내소사 괘불탱의 석가여래 정상계주

4

여수 홍국사
대웅전

여수 홍국사는 고려 명종 25년(1195) 보조국사 지눌스님이 창건하였다고 전해진다. 홍국사는 이름 그대로 호국사찰이다. 1691년에 쓴 『홍국사사적기興國寺事蹟記』에 '이 절이 잘되면 나라가 잘되고, 나라가 잘되면 이 절이 잘될 것이다' 하여 사찰명의 의미를 밝히고 있다. 임진왜란 당시 서산대사를 중심으로 5천여 명의 승군이 조직되었는데, 홍국사는 이순신장군이 통솔하는 전라좌수영을 지원하는 의승수군의 진주사進駐寺였다. 20여 개의 소속암자에 300~700여 명의 승병이 전라좌수영 의승수군으로 진주했고, 홍국사는 의승수군 사령부 역할을 했다.

홍국사 대웅전은 인조 2년(1624)에 계특대사가 순천 송광사 대웅보전 설계도면을 갖고 와서 그대로 복원한 것으로 전한다. 즉 한국전쟁 때 불에 탄 순천 송광사 대웅보전의 원형이 홍국사에 남아 있는 셈이다.[4.1] 지금의 대웅전은 1690년 통일스님이 확대 중창한 것이며, 대웅전 내부의 금단청 역시 당시 중창한 것으로 추정된다.

사찰중건 엄격한 분위기에서 독립적인 체제 운영

숭유억불의 사회에서 사찰조영은 엄격한 제약을 받았다. 세종 30년(1448)에는 사찰창건을 금지하는 법령이 선포되었고, 중건과 중수조차 어려웠다. 사찰중건은 고스란히 사찰의 몫이었다. 승인공장의 성립도 그러한 시대상황에서 이루어졌다. 불사재원의 확보를 책임지는 화주化主는 물론, 대목, 편수, 공장工匠, 공양, 잡역에 이르기까지 사찰의 독립적인 체제로 조영을 일구었던 것이다. 특히 목수와 단청편수의 역량은 차차 전문성을 갖춰 향후 민간부문 도편수와 단청 기술력 발전과정에 견인차 역할을 했다.

대웅전 중창은 홍국사와 화엄사 소속 300여 명의 스님들의 자급자족으로 이뤄졌다. 공정은 1년이 채 걸리지 않았다. 대웅전 내부에는 승인공장들에 의한 자급조영의 흔적이 남아 있

4.1 흥국사 대웅전 내부. 순천 송광사 대웅보전의 원형이 남아 있다고 전해진다.

4.2 시주자의 이름을 기록한 흥국사 대웅전 내부 포벽

다. 대웅전 내부 포벽 42곳 중에 34곳에 여래도를 그리고는 검은 바탕에 흰 글씨로 '시주 상학비구施主 尚學比丘' 식으로 시주자의 이름을 남겨 놓았다.[4.2] 포벽에 시주자의 이름을 밝힌 사례는 유일무이하다. 사찰 조영 시주자에 대한 예우의 장면이다. 대웅전 장엄 역시 승인공장의 손으로 이뤄져 곳곳의 장엄에 지심귀명례至心歸命禮의 숭고한 아름다움이 뱄다. 후불탱화, 수월관음벽화, 기단과 계단, 창호, 닫집, 천정장엄 등 불국토 조영의 낱낱에 승장들의 역량과 예술감각이 스몄고, 불교교의를 담은 단청의 빛이 격조 높은 법식으로 베풀어졌다.

천정 단청문양 일곱 가지 문양 패턴

대웅전 천정 반자에 경영한 단청문양은 한국 산사 장엄예술의 진면목을 드러낸다. 안둘렛기둥 천정은 우물천정이고, 밭둘렛기둥 천정은 빗반자천정이다. 높은 공간감을 가진 천정에 시문한 단청문양은 일곱 종류로 다채롭다. 우물 반자 칸칸에 팔엽연화문, 연꽃, 모란, 봉황, 넝쿨보상화, 구름 별자리 등 각양각색의 문양을 베풀었다.[4.3] 조선시대 불전의 규모는 정면 3칸, 측면 3칸의 전형양식을 갖는다. 그에 따라 내부 천정은 9칸 영역의 대칭구조로 분할되고, 장엄문양 역시 좌우대칭의 구도로 서로의 대응면에 같거나 비슷한 문양을 시문한다. 흥국사 대웅전의 천정장엄은 다채로운 단청소재로 짜임새 있는 구성을 펼쳤으며, 비대칭의 대칭으로 조화로움과 개성을 함께 발휘하고 있다. 천정에 시문한 일곱 가지 단청문양은 다음과 같다.

흥국사 대웅전 천정 단청문양 평면도

4.3 흥국사 대웅전 천정 우물 반자에 시문한 각양각색의 단청문양

① 안둘렛기둥 천정의 단청문양은 팔엽연화문 형태다.[4.4] 중심색채는 먹 바탕에 육색-주홍의 이빛을 풀고 네 모서리엔 흰색의 매화점, 혹은 팔메트문양 등을 장식했다. 반자 한 칸 모서리 장식문양은 자투리 공간이 가지기 쉬운 가벼움에도 불구하고 디자인의 세련미를 갖추도록 했다. 팔엽연화가 상징하는 특별한 종교관념에 시종일관 견지하는 공손한 예경의 장엄태도를 엿보게 한다. 팔엽연화는 태양 빛의 확산처럼 완벽한 대칭의 형태로 관념의 이상화를 이뤘다. 여덟 장 꽃잎엔 범자 여덟 자를 차례로 심었다. 범자를 심은 팔엽연화문의 우물 반자는 90여 칸에 이르지만, 범자가 대부분 퇴락해서 범자진언의 내용은 확인하기 어렵다. 불교장엄에서 팔엽연화는 부처이자, 진리법의 메타포로 작용한다. 범자를 심어 생명력을 부여하는 것도 꽃으로 표현한 불佛과 법法이기 때문이다.

② 어간 천정 단청문양은 대단히 고상하고 세련된 양식을 보여준다. 세련된 디자인에 채색안료도 금니를 풀어 고급스럽다. 반자 한 칸에 푼 문양은 통일신라의 와당문양을 연상하게 한다.[4.5] 전통문양에 통용하는 국화, 연화, 모란, 파련화, 주화연화문, 여의두문의 여섯 가지 길상문양을 하나의 넝쿨줄기에 조화롭게 엮어 단청장엄의 품위와 격식을 극대화했다. 넝쿨의 금빛매듭에서 갈라져 나온 줄기는 순환과 역순환의 나선형으로 운동하며 탁월한 미의식이 발휘된 꽃봉오리를 맺는다. 금니안료로 풀어나간 넝쿨의 선율은 유려하기 그지없다. 잎은 금니 윤곽에 짙은 초록을 푼 구륵법으로, 넝쿨과 꽃봉오리는 금니의 백묘법으로 다채롭게 운용했다. 넝쿨매듭의 분기점마다 뾰족이 내민 새싹의 촉은 영겁으로 영원할 생명의 숭고함을 드러낸다. 문양은 18칸 반자에 같은 패턴을 반복하고 있다. 신묘한 작용이 있어 온갖 형태의 아름

4.4 흥국사 대웅전 안둘렛기둥 천정 중앙부 팔엽연화문
4.5 흥국사 대웅전 어간 출입문 위 천정 반자문양. 통일신라의 와당문양을 떠올리게 한다.
4.6 흥국사 대웅전 전면 좌우 협간 천정 반자문양

다운 꽃이 만발한다. 꽃으로 장엄한 화엄의 빛을 대웅전 천정에 심어 두었다.

③ 전면 좌우 협간 천정의 단청문양은 생명순환의 메커니즘을 구도로 삼고 있다. 새싹의 촉-꽃봉오리-활짝 핀 꽃송이로 연속하는 우주만유의 순환체계를 상징적으로 압축했다.[4.6] 문양의 내면에는 정과 동이 통합된 정중동靜中動의 미학이 고요히 흐른다. 움직임은 적멸 속에 감정을 절제하고, 머무름은 고요 속에 태극의 태동을 간직하고 있다. 만유의 실상을 왜 식물의 넝쿨문양을 모티프로 삼았을까? 생명은 끊임없이 운동하고 변화하며 순환한다. 넝쿨문양은 머무름이 없는 제법무상諸法無常의 진리를 일깨우는 알레고리로서의 기제다. 자연의 변용을 통해 생명순환의 경이로운 연속성을 일깨우면서 결국에는 법의 진리에 이르게 한다. 자연의 물성이 자비력의 공덕으로 정화된다. 넝쿨의 변곡점에서 움트는 새싹의 촉은 중생 속에 깃든 불성, 곧 여래장으로 적극 해석할 수 있다.

④, ⑤ 중앙 좌우 협간 천정의 단청문양은 관상학적 아름다움이 돋보인다. 흥국사 대웅전 천정 단청에 외경과 찬탄을 갖게 하는 특출한 문양이다. 향우측에는 모란이, 향좌측에는 연꽃이 각각 14칸씩 우물반자를 화폭으로 삼았다.[4.7] 화병에 꽃꽂이 양식을 취한 독특한 장엄형식이다. 이는 매우 특별한 표현으로서, 흥국사 대웅전 천정 단청의 고유성이자, 다른 사찰문양과 차별성을 갖는 부분이다. 예산 수덕사 대웅전에도 도자기 화반花盤에 장식한 고려시대 꽃꽂

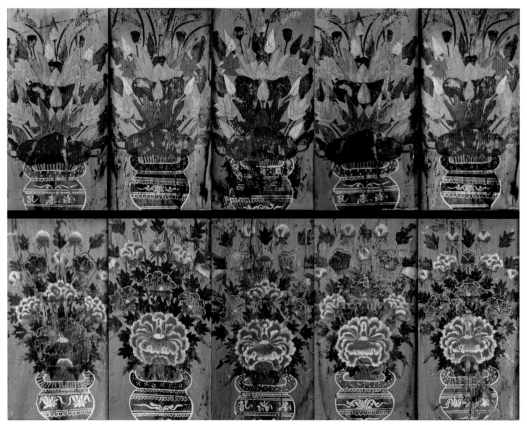

4.7 흥국사 대웅전 중앙 좌우 협간 천정 꽃꽂이 단청문양

4.8 나주 다보사 명부전 불단의 · **4.9** 금산 보석사 감로탱(1649) 세부. 국립중앙박물관 소장
화병 꽃꽂이 조형

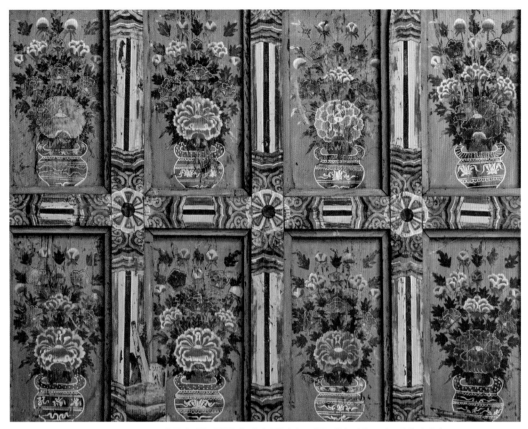

4.10 흥국사 대웅전 향우측 빗반자천정의 모란꽃 벽화. 민화 모란도와 흡사하다.

이 벽화가 나타나지만, 아쉽게도 모사본만 남아 있다. 벽화가 아닌 다른 형식으로는 강화 정수사 대웅전의 통판투조꽃살문, 그리고 나주 다보사 명부전[4.8]과 강화 전등사 대웅보전의 불단조형 등에서 찾아볼 수 있다. 통도사 만세루, 부석사 범종루, 파계사 기영각 등의 화반 목조각에서도 드문드문 나타난다. 조선에서 비교적 이른 시기의 꽃꽂이 원형은 감로탱에서 일관되게 전승되어 왔다. 인조 27년(1649)에 제작한 금산 보석사 감로탱의 재단에 공양물로 마련한 꽃꽂이 화병이 등장하고 있다.[4.9] 이런 다양한 창작활동과 전승으로 정형성을 갖춘 꽃꽂이 장엄은 조선후기에 이르러 민화의 소재로 분출하게 되었다. 흥국사 대웅전의 향우측 천정 빗반자에 조영한 모란꽃 벽화는 조선 민화의 모란 병풍도라 하여도 전혀 이상할 것이 없다.[4.10] 한국의 전통 꽃꽂이 문화가 사찰천정의 단청 벽화로 현존하는 것이다. •
화병의 꽃꽂이는 완벽에 가까운 좌우대칭의 구도로 표현했다. 꽃꽂이의 화형은 주지主枝 가

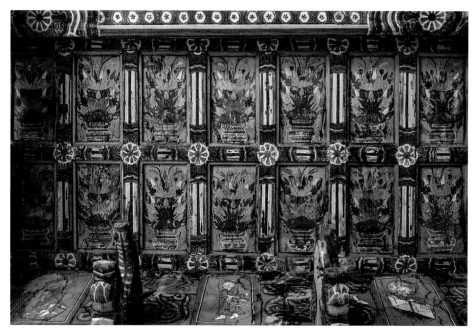
4.11 흥국사 대웅전 향좌측 천정 빗반자의 연꽃 꽃꽂이 벽화

한가운데에 있는 직립형이다. 색상은 청색, 적색, 황색의 삼색조화와 보색조화를 적절히 배합했다. 모란은 몽글몽글하고, 연꽃은 뾰족뾰족하다. 균형과 조화로움으로 오브제의 이상적인 아름다움을 추구했다.[4.11] 또 중심성의 비중에 따라 크기와 색을 달리하여 변화의 율동미도 갖추었다. 모란 꽃꽂이 그림이 사실주의 경향이라면, 연꽃 꽃꽂이는 표현주의와 추상주의 경향이 강하다. •

장엄에서 자연의 질료들을 엄숙함으로 전환하는 것은 쉬운 일이 아니다. 현실의 원형들이 숭고한 분위기와 내면의 울림에 감응하여 지고지순한 성스러움으로 영화靈化될 때 가능하다. 관상의 대상으로서의 오브제를 장엄장치를 통해 정화해야 하는 것이다. 그때 사찰천정의 단청문양은 반자틀의 프레임에서 벗어나 근원적인 진리로 안내하는 조형언어의 깊이를 갖는다.

•

꽃과 화병을 결합하고, 정연하게 구획한 행과 열을 통해 같은 문양을 반복한다. 천정 벽화 아래 포벽마다 여래께서 나투고, 칸칸이 성속을 아울러 비구와 부부 시주자의 이름들이 펼쳐진다. 고요한 적정의 분위기, 예사롭지 않은 신령한 감각을 불러일으킨다. 장엄 메커니즘 속에서 꽃에 대한 인간의 미적 감정은 종교의 숭고함으로 승화한다. 그때 꽃 단청은 불국토 장엄과

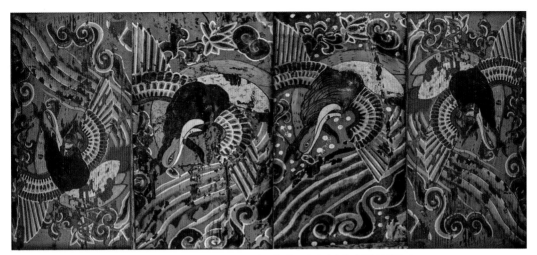

4.12 흥국사 대웅전 북측 좌우 천정 반자에 시문한 봉황문양

세세생생 마르지 않는 육법공양의 헌화로 빛나는 것이다.

⑥ 북측 좌우의 천정문양은 봉황의 집합이다. 약 40칸의 천정 반자 칸칸마다 구름을 열치며 날개를 활짝 편 봉황의 모습을 그려 놓았다.**4.12** 천정 반자를 가득 메운 봉황문양은 사찰 단청 장엄에선 희귀한 장면이다. 경복궁 강녕전과 향원정, 환구단 등의 조선 궁궐 천정에서나 살펴볼 수 있는 위엄 있는 문양이기 때문이다. 봉화 축서사 보광전 천정 반자에서는 봉황을 탄 주악비천이 전면에 나타난다. 대웅전 천정의 봉황은 기다란 연꽃가지를 입에 물고 있다. 특이한 것은 반자 몇 칸에서 봉황문양의 바탕에 흰색 별들을 그려 넣었다는 점이다. 언뜻 보면 꽃씨처럼 보이기도 한다. 구름이 펼쳐진 천공을 감안하면 별자리임에 분명하다. 서너 개의 별에는 특별히 스멀거리는 기운을 불어넣고 있어 호기심을 자극한다. 촘촘히 박힌 모양이 좀스럽게 모여 있는 좀생이별 같다. 천정 반자에는 봉황이 출현하고, 사방 벽면에선 용과 천마, 사람 몸을 가진 날개 달린 용 등 신이한 상서로움이 앞을 다툰다. 법당이 진리의 설법공간임을 암시한다.**4.13**

⑦ 후불벽 뒷벽 천정에는 구름과 별문양을 시문했다. 구름문양은 후불벽 뒤 천정문양으로 보편성을 가진다. 부르기 편해서 구름문양이라 하지만, 단청의 세계에선 '녹화머리초'라 부르는 무늬의 중심문양이다. 녹화는 연잎을 모티프로 디자인한 것이라고 하지만, 엄밀히 살펴보면

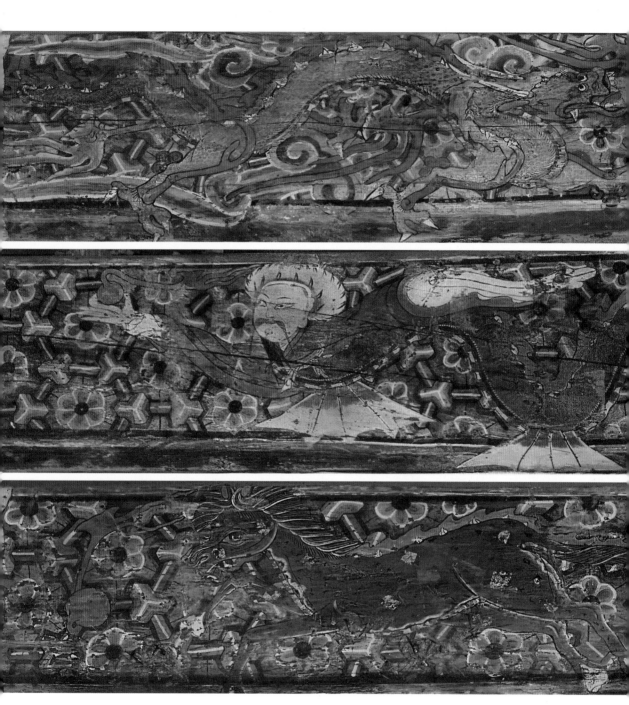

4.13 흥국사 대웅전 좌우 벽면의 창방 등에 그린 서수도

잎이 아니라 생명의 줄기들이 나선형으로 말려 들어간 형상이다. 녹화를 '골팽이'라고 부르는 것도 고사리순처럼 말려 들어간 모양과 연관성을 가진다. 녹화 단청문양의 본질은 푸르른 생명력에 있음을 알 수 있다. 그것은 곧 부처님의 자비로 통한다. 연잎 모양이든, 구름 형상으로 보이든 생명과 자비의 본질엔 변함이 없다. 녹화의 구름 형상 속엔 두 별이 빛난다. 별에 동심원 테두리를 그려 넣은 것으로 보아 햇무리, 달무리 같기도 하고, 씨앗 같기도 하다. 간결하고 단순한 문양 속에 현묘한 이치를 담고 있다.

예술과 무관한 생활 속 물건들을 작품에 그대로 사용함으로써 새로운 느낌을 일으키는 상징적 기능의 사물을 오브제라고 한다. 다다이즘이나 초현실주의 미술에서 레디메이드를 소재로 활용한 경우가 대표적이다. 예술활동을 통해 공산품이 예술품으로 새롭게 거듭나는 것이다. 인간은 자연을 경이로움, 혹은 동경의 대상으로 삼는 경향이 있다. 이를테면 하늘, 나무, 꽃, 새, 구름, 물, 별, 해와 달 등이다. 때때로 자연의 물성은 예경과 예술, 제의의 과정을 통해 인격화되거나 초월성을 갖춘다. 한 그루의 느티나무가 우주목의 신성을 갖추는 식이다.[4.14] 물성이 종교장엄에서만큼 신성한 상징성을 얻게 되는 경우는 드물다. 단청은 자연의 오브제에 미묘한 영성을 불어넣는 특별한 색채심리의 힘을 가진다. 그것은 단청에 담긴 철학의 힘이거나, 색채에 내면화된 관습, 혹은 심리작용일지도 모른다. 그 속에는 승장스님들을 비롯해서 이름 없는 장인 예술가들의 지고지순한 공덕과 미의식이 배어 있음을 기억해야 한다.

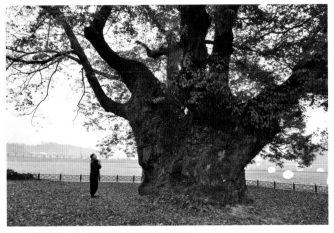

4.14 영주 단촌리 느티나무. 천연기념물 제273호

2부

범자, 경전,
불보살의 단청장엄

1

양산 통도사
영산전

양산 통도사는 우리나라 사찰벽화의 소재와 표현을 집대성한 보고라 할 만큼 다양하고 수준 높은 벽화를 간직하고 있다.[5.1] 대웅전, 영산전, 대광명전, 용화전, 약사전, 명부전, 관음전 등 11 곳의 전각에 500여 점의 벽화가 현존한다. 17세기 중엽에서 20세기 초에 걸쳐 조성한 성보들로, 영산전 벽화처럼 오래된 것은 300여 년에 이른다. 현재 통도사 성보박물관에 보관 중인 현판 「영산전천왕문양중창겸단확기문靈山殿天王門兩重創兼丹艧記文」(1716)에 따르면 1713년 봄에 발생한 화재로 영산전과 천왕문이 소실되었다고 전하고 있다. 이듬해인 1714년에 영산전, 천왕문 중창을 시작해서 1715년에 총안스님 등 14분의 화승들이 단청을 입히고, 1716년에 모든 공사를 마쳤다고 기록하고 있다. 건물의 중창과 단청장엄의 편년을 알 수 있는 귀중한 기록이다. 이후 개채의 흔적이 없는 것으로 보아 영산전 내부의 벽화들과 단청문양들은 1715년의 빛임을 고증하게 되었다.[5.2]

〈견보탑품도〉 한국 사찰벽화의 대표작

영산전 벽화들은 2011년 보물로 일괄 지정되었다. 그 배경에는 영산전 내부 서쪽 벽면에 그린 〈견보탑품도見寶塔品圖〉[5.3]의 희소성과 불교미술사에서 차지하는 역사적 가치가 주요한 바탕이 되었다. 〈견보탑품도〉는 『묘법연화경』의 제11 「견보탑품」의 경전 내용을 담은 변상도로, 무위사 극락보전 아미타삼존벽화, 선운사 대웅보전 삼불벽화와 함께 우리나라 사찰벽화의 대표작이라 할 수 있다. 이 벽화는 석가모니불께서 인도 영축산에서 법화경을 설하실 무렵, 땅에서 홀연히 솟아오른 큰 보배탑을 수많은 보살과 사부대중들이 예경하는 장면을 모티프로 삼은 것이다. 중심소재인 보탑은 금빛 찬란한 11층 규모의 칠보탑이다. 경전의 묘사를 충실히 반영하여 온갖 영락과 보주, 금빛 풍경風磬들로 장식하고, 난간도 갖추고 있다. 오색구름의 서

5.1 통도사 극락보전 〈반야용선도〉

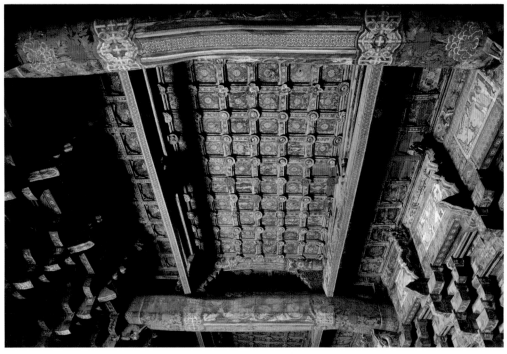

5.2 통도사 영산전의 고색창연한 단청빛

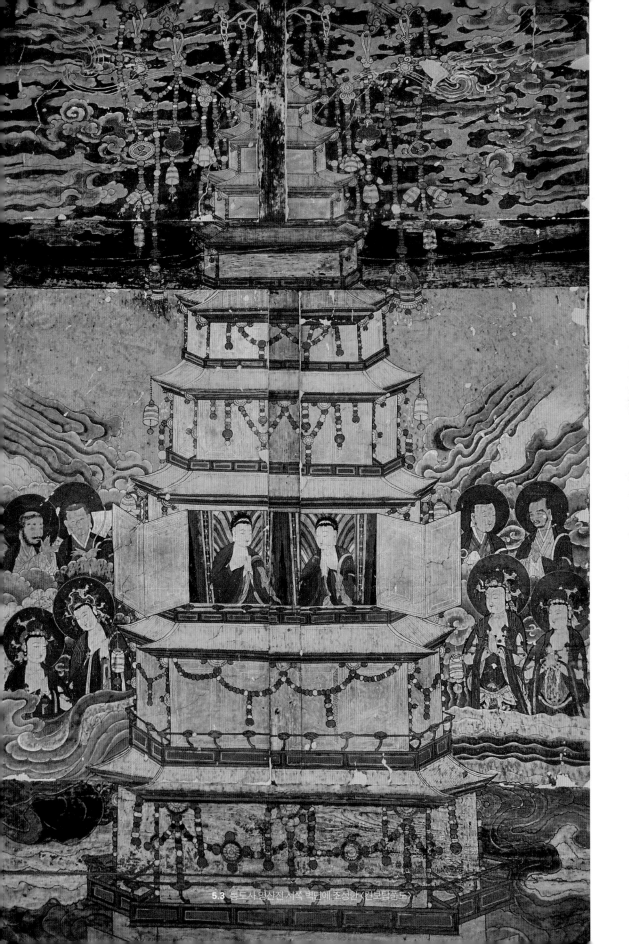

5.3 통도사 영산전 서쪽 벽면에 조성한 〈견보탑품도〉

기와 그윽한 전단향栴檀香의 향기 속에 허공에 떠 있는 형상이다. 분합 창호문이 열려 있는 탑의 3층에 두 분의 여래께서 오색광채를 발광하며 합장한 모습으로 나란히 앉아 계신다. 한 분은 『법화경』을 설하신 석가여래고, 또 한 분은 『법화경』이 진리임을 증명하기 위해 아득한 과거세로부터 나투신 다보여래다. 두 분의 상징조형이 불국사의 석가탑과 다보탑이다.[5.4] 『법화경』에 의하면, 석가탑은 '석가여래상주설법탑釋迦如來常住說法塔'이고, 다보탑은 '다보여래상주증명탑多寶如來常住證明塔'이다. 항상 머문다는 의미의 '상주'라는 표현은 주목할 만한 대목이다. 『법화경』을 설한 영산회의 설법은 끝난 것이 아니라 '지금, 여기서'도 계속되고 있음을 일깨우기 때문이다.

5.4 경주 불국사 석가탑과 다보탑

〈견보탑품도〉는 좌우 모서리 포벽의 보살 성중도와 결합할 때 완전한 형상을 이룬다.[5.5] 보살과 성중들은 『법화경』에서 묘사하고 있는 8만 보살과 1만 2천 성문聲聞, 천인, 신중 등 영산회에 모인 사부대중四部大衆을 의미한다. 벽화에선 여래 두 분을 빼고 총 28위의 보살, 성중들을 그리고 있다. 보살 11위, 10대 제자, 호법신중 5위, 그리고 왕비 위제희와 아들 아사세왕 등을 좌우대칭의 구도로 배치했다. 칠보탑 자리에 석가여래를 봉안하고 화면에 사천왕만 추가 배치하면 후불탱인 〈영산회상도靈山會上圖〉의 모양새를 이룬다. 벽화의 재료 한계를 뛰어넘어 경전 내용을 대단히 충실하게 묘사하고 있다. 인물 묘사, 색채 운영, 성스러운 분위기 설정 등에서 탁월한 미적 감각과 회화 능력을 발휘함으로써 한국 사찰벽화의 대표작으로 아무런 손색이 없다.

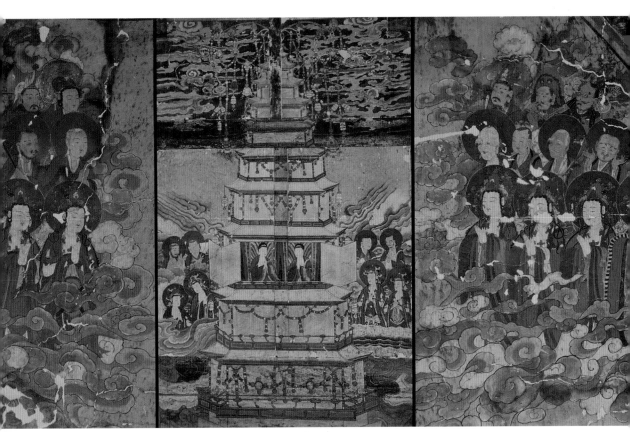

5.5 통도사 영산전 서쪽 좌우 벽면 보살 성중도와 결합한 〈견보탑품도〉

『**석씨원류응화사적**』 포벽과 상벽에 펼친 석가모니불, 전법제자들의 행적

영산전 내부 벽화에서 〈견보탑품도〉에 이어 또 하나 주목해야 할 대상은 공포 사이 포벽과 내목도리 위 상벽에 장엄한 벽화들이다. 포벽과 상벽의 벽화들은 석가모니불의 행적과 일대기, 전법제자傳法弟子들의 교화 활동을 담고 있다. 벽화 내용의 바탕이 되는 소의경전所依經典은 17세기에 선운사, 불암사 등에서 목판으로 간행된 바 있는『석씨원류응화사적釋氏源流應化事蹟』이다. 1·2권은 부처님의 일대기를, 3·4권은 부처님의 설법을 전하는 전법제자들의 교화 활동을 모두 400항목에 걸쳐 그림과 글로 기술한다.『석씨원류응화사적』의 도상을 체본으로 하여 벽화로 표현한 곳은 이곳 영산전 외에 대구 용연사 극락전, 경주 불국사 대웅전이 있다. 사적의 내용을 담은 벽화는 모두 48점이다. 26점은 상벽에 '범천권청', '증명설주' 등 석가모니의 일대기를, 22점은 포벽에 용수, 현장, 달마, 마명, 혜능선사 등 전법제자들의 행적을 그리고 있다.[5.6] 영산전의『석씨원류응화사적』 벽화들은 1715년 제작의 절대연도와 함께 〈견보탑품도〉처럼 분명한 교의를 바탕으로 조성한 희귀한 사찰벽화라는 점에서 불교미술사에서 중요한 의의를 가진다.

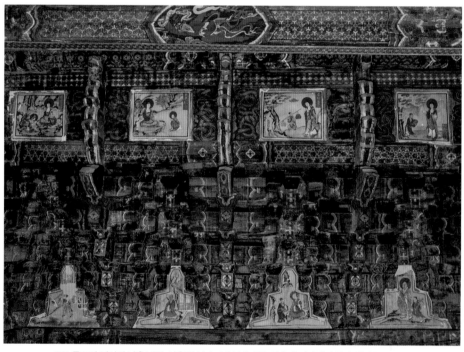

5.6 통도사 영산전 남측 벽화. 상층엔 석가모니 일대기를, 하층엔 전법제자들의 행적을 그렸다.

모란머리초와 서수도 미적 감각을 한껏 발휘한 명작들

내부장엄의 단청문양에서 대들보의 머리초문양과 동서 창방에 베푼 서수도瑞獸圖 등도 벽화 못지않은 회화 능력을 드러낸다. 통상 대들보 머리초는 연꽃의 씨방부에서 보주가 나와 '휘'라고 부르는 빛의 색 파장이 확산하는 패턴의 '연화머리초문양'이다. 그러나 몇몇의 법당 대들보 머리초에서는 연꽃 대신 모란으로 표현하기도 한다. 기장 장안사 대웅전, 통도사 대웅전과 영산전, 청도 대비사 대웅전 등에서 볼 수 있다. 특히 통도사 영산전 대들보의 모란머리초는 머리초의 정형양식을 탈피해서 사월에 활짝 핀 한 그루의 모란을 실감나게 표현하고 있다.[5.7] 모란의 중심부에는 금박을 먹인 씨방이 자리한다. 씨방이지만 금빛 보주로 묘사하고 있다. 연꽃과 같은 의미를 지닌 부처의 자리다. 먹 바탕에 진채眞彩로 입힌 초록의 잎과 붉은 모란꽃이 선명한 색채대비를 이루고, 활짝 핀 꽃과 막 피어나는 꽃, 꽃봉오리들이 좌우대칭의 짜임새를 훌륭하게 갖추고 있다. 그 위에 십자금 원형 둘레를 금빛 매듭 띠로 단단히 꼬아 붙이不二의 결속력을 표현한다. 금빛 매듭 띠 문양은 사방, 팔방으로 연결된 만유의 법계우주 표현으로도 읽을 수 있지만, 본질은 에너지이자 진리의 빛일 것이다.

5.7 통도사 영산전 대들보의 모란머리초

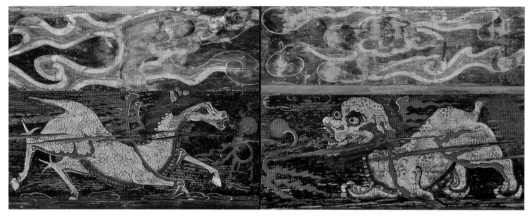

5.8 통도사 영산전 동측면 창방에 조성한 기린과 산예

동서 벽면의 창방에 그린 서수도에서도 뛰어난 붓질의 기량을 확인할 수 있다. 창방 네 곳에 신령한 기운을 내뿜는 서수를 베풀었는데, 기린麒麟과 산예狻猊다.**5.8** 기린은 머리에 외뿔이 솟은 말 형상이고, 산예는 사자 형상이다. 물론 장엄의 기린과 사자는 아프리카 초지대에 사는 현실의 기린과 사자가 아니다. 기린은 용·거북·봉황과 함께 '사령四靈'으로 부르는 신령한 동물 형상이다. 사령은 우주에 흐르는 현묘한 에너지를 방위에 따라 구상적으로 나타낸 사신의 개념이라 할 수 있다. 기린의 몸통은 온통 금빛 비늘로 뒤덮였고, 방금 채색을 마친 것처럼 색채가 선연하다. 섬세한 묘사력이 돋보이는 수작이다. 산예 역시 사자를 닮은 형상이지만, 본질은 용의 표현이다. '용생구자설龍生九子說'에 따르면 산예는 용의 아홉 아들 중에서 사자를 닮았고, 불과 연기, 또 앉아서 지키기를 좋아한다고 전한다. 금빛 몸통에 다자색의 숱한 반점을 표현하여 산예의 속성이 용임을 엿보게 한다. 다자색 반점을 입힌 금빛 몸통은 용을 묘사하는 회화적 특성이기 때문이다. 기린과 산예 몸통에 붉은 서기가 뻗치고 태양 형상의 보주를 함께 표현하고 있다. 서수들은 부처께서 영산회에 나투실 때 나타난 숱한 길상의 징조 중 하나를 반영한다. 색채나 관념의 표현에서 미적 감각을 유감없이 발휘한 명작들이다.

육엽연화문 한자, 범자, 성음기호를 품은 단청문양

영산전 천정 네 모서리에 조성한 문양은 육엽연화문이다.**5.9** 반자 한 칸마다 검은 바탕에 커다란 연꽃이 피었다. 언뜻 보면 연꽃 형상이지만 자세히 보면 보주 연꽃이다. 꽃의 화심 자리에 여섯 개의 입체보주 뭉치가 있다. 여섯 보주는 여섯 꽃잎과 같은 방향으로 배치해서 서로의

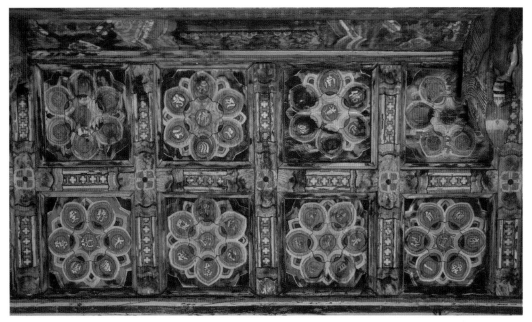

5.9 통도사 영산전 네 모서리 천정 반자의 육엽연화문 단청문양

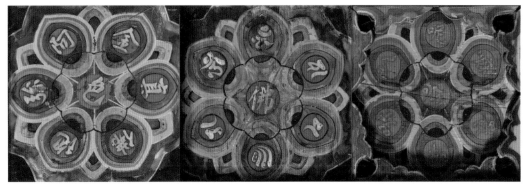

5.10 육엽연화문에 심은 문자 표현방식 세 가지. 왼쪽에서부터 한자, 범자, 성음기호를 덧붙인 한자 방식이다.
牛자에 ㅁ을 덧붙인 '吽'자는 '훔'으로 발음한다.

짝을 이룬다. 보주 하나에서 여섯 꽃잎에 안치한 글자 한 자씩 나온 형태다. 연화문에 심은 종
자자는 가운데 한 곳과 합해서 일곱 자로 칠언절구 형식을 가진다. 보주에서 나온, 혹은 보주
가 비추는 꽃잎 위의 문자들은 대체 어떤 세계를 구현하는 것일까? 어떤 고귀한 세계이기에
보주 하나에 한 글자씩 대응하는 것일까? 오랜 시간 의문을 가지고 왔다.

꽃잎 위의 문자는 한자와 범자, 성음기호를 덧붙인 한자 세 종류다.[5.10] 범자는 모두 중앙에
'불佛'이나 '남南', '만卍' 등을 넣은 '옴마니반메훔'의 육자진언이라 오히려 판독하기 쉽다. 하지

만 한자 구성은 판독하기가 쉽지 않다. 글자 배열이 원형인 까닭에 어디서부터 읽어야 하는지 감을 잡기 어렵고, 또 300여 년의 세월에 글자 박락이 심한 경우도 있어 판독에 시행착오를 거듭했다. 경전의 게송이나 진언을 모르는 상태에서는 더욱 접근이 어렵다. 영산전 네 모서리에 조영한 육엽연화문의 반자 수는 불상이 있는 동쪽 좌우 모서리에 각 22개씩, 서쪽 좌우 모서리에 각 20개씩 해서 총 84개 반자다. 반자 한 칸씩 사진을 찍어 틈만 나면 구절을 해독하였고, 마침내 2018년 2월 84칸 모두를 해독했다. 해독 과정에서 잘못된 표기들을 찾아내는 성과도 거뒀다. 여기에 탄력을 받아 통도사 용화전, 울산 신흥사 구대웅전, 불국사 대웅전, 진안 천황사 대웅전, 공주 마곡사 대광보전 등 한자장엄이 많은 천정 세계를 어렵지 않게 풀어낼 수 있었다. 천정 세계의 전모를 파악하고 난 후 사찰천정이 불보살의 불국만다라이고, 경전의 세계임을 확신했다. 본서에서 "꽃이 자연의 꽃이 아니다"고 거듭 강조하는 것도 그 같은 실사구시의 바탕에서 얻은 소중한 인식의 결과물이기 때문이다.

천정 모서리의 장엄세계 다양한 예불문의 게송

네 구역의 문자장엄 분석에 앞서 가장 많이 등장하는 '옴마니반메훔'의 육자진언 표현방법부터 정리할 필요가 있다. 표현방법은 총 세 가지다. 첫째, 범자 원어를 그대로 사용하는 방식, 둘째, 한자에 발성기호를 덧붙여 사용하는 방식(唵嘛呢叭彌吽), 셋째, 범자 '옴'과 발성기호 있는 한자를 병용하여 사용하는 방식(ॐ-嘛呢叭彌吽) 등이다. 육자진언 문자문양의 일곱 글자는 모두 반시계방향으로 읽어 중앙에서 끝맺게 되어 있다.

영산전 천정 네 모서리의 칠언절구 문자장엄을 내용별로 분류하면 다음과 같다. 순서가 잘못되거나 한자 오류가 있는 구절은 바로잡았다. 또 반자의 중앙 글자만 다르고 중복되는 표현들은 대표적인 것 하나만 선택했다. 예컨대 가장 많이 나타나는 '나무아미타불'과 같이 명호는 같고, 중앙의 글자만 불佛, 남南, 극極, 옴ॐ, 수數 등으로 다를 때, '나무아미타불-ॐ' 하나로만 정리했다. 칠언절구 일곱 자 중에서 마지막 글자가 중앙에 위치한 글자다.

① 육자진언

옴마니반메훔-卍

: 직역하면, '연꽃 속의 보주'가 될 것이다. 우주만유의 생명 생성의 원리를 여섯 자로 함축한 신성한 참된 말, 곧 진언이다. 연꽃의 본질은 자비이고, 보주의 본질은 지혜다. 卍과 결합하여 자비와 지혜로 충만한 법계우주를 드러낸다.

② 불보살 봉청

나무아미타불, 극락도사아미불, 나무관세음보살, 나무대세지보살, 나무보현대보살, 나무문수대보살, 나무지장대성존, 나무유명교해중南無幽冥敎海衆

: 예불의식의 상단에 모실 여러 불보살의 명호를 밝히고 있다. 모든 예불의식에서 도량에 자리해주실 것을 봉청하는 존명들이다.

③ 법화경 영산회상

묘법연화경서품妙法蓮華經序品,

나무영산회중법南無靈山會衆法, 영산설회사리불靈山說會舍利弗

: 영산전이 법화경을 설한 영산회의 공간임을 일깨운다. 영산전 단청장엄세계의 모티프 역시 묘법연화경에서 비롯되었다.[5.11]

④ 예불문의 「헌좌진언」

묘보리좌승장엄妙菩提座勝莊嚴	미묘한 진리 수승한 장엄의 자리에 모셨고.
제불좌이성정각諸佛坐已成正覺	모든 부처님께서도 연화좌에 앉으셔서 이미 큰 깨달음 이루셨습니다.
아금헌좌역여시我今獻座亦如是	저희가 지금 권하는 자리도 그와 같습니다.
자타일시성불도自他一時成佛道	우리 모두 함께 성불을 이루게 하소서.

: 「헌좌진언」은 제불보살께서 오시기를 청하는 진언이다. 사시예불이나 괘불이운, 혹은 영산재 시련의식 등에서 독송한다.

⑤ 〈장엄염불莊嚴念佛 〉

아미타불진금색阿彌陀佛眞金色	아, 금빛 찬란한 아미타불이시여
상호단엄무등륜相好端嚴無等倫	그 단아하고 거룩하신 상호 무엇에 비하랴.
백호완전오수미白毫宛轉五須彌	미간의 백호 돌돌 말려 수미산을 이루고
감목징청사대해紺目澄淸四大海	검푸른 눈은 맑고 푸르른 큰 바다라.
광중화불무수억光中化佛無數億	광명 속에 나투신 화불 한량없고
화보살중역무변化菩薩衆亦無邊	보살 성중 또한 무량하다.

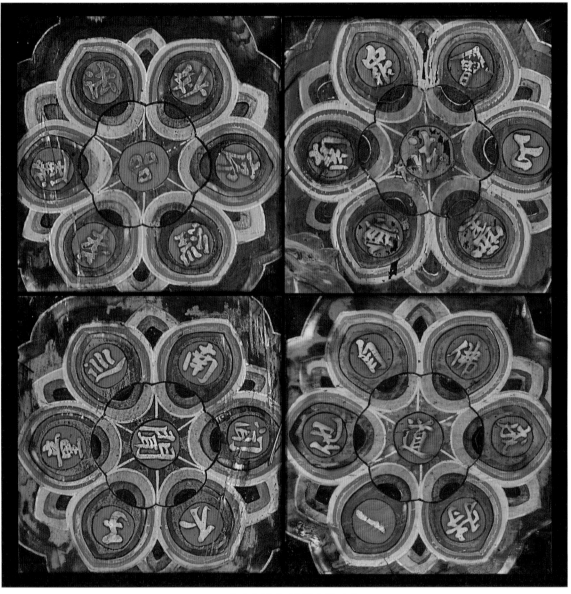

5.11 육엽연화문에 심은 칠언절구의 예.
왼쪽 위에서부터 시계방향으로 묘법연화경서품, 나무영산회중법, 자타일시성불도, 남순동자불문문

사십팔원도중생四十八願度衆生　　사십팔원 대원으로 일체 중생 건지셨네.

: 49재나 큰 법회 때 상용되는 이 염불은 아미타부처님의 공덕을 찬탄하고 극락세계에 태어나기를 간절하게 발원하는 내용을 담고 있다. 군산 동국사 대웅전 등 여러 법당에서 주련의 글귀로 즐겨 사용한다.

⑥ 〈관음찬〉

백의관음무설설, 남순동자불문문, 병상녹양삼제하,

암전취죽시방춘, 일엽홍련재해중, 금일강부도량중

: 관음보살을 찬탄하는 게송으로 수월관음도의 장면을 떠오르게 한다. 영산작법靈山作法 등의 의식에서 관세음보살의 공덕을 찬탄한, 즉 〈가영歌詠〉으로도 독송되는 게송이다. '백의관음무설설, 남순동자불문문'의 구절은 『금강경金剛經』 제7 '무득무설분無得無說分'의 얻은 것도 설한 것도 없다는 내용과 일맥상통한다. 운문사 관음전, 구례 화엄사 원통전 등의 주련에도 나오는 문장이다.

⑦ 〈법화경 사구게〉

나무제법종본래, 나무상자적멸상,

나무불자행도이, 나무내세득작불

: 『법화경』의 '방편품'에 나오는 유명한 게송을 담고 있다.

제법종본래 상자적멸상諸法從本來 常自寂滅相	만유는 본래부터 저절로 적멸한 모습이다.
불자행도이 내세득작불佛者行道爾 內世得作佛	불자들이 이러한 도를 알고 행하면 오는 세상에 부처가 될 것이다.

: '사구게四句偈'라는 말은 네 구절로 표현한 짧은 시 형식의 글을 말한다.

⑧ 〈옹호게擁護偈〉

천룡팔부만허공天龍八部滿虛空　　용과 팔부신중 온 도량에 가득하소서.

불사자비원강림不捨慈悲願降臨　자비를 버리지 마옵시고 이 도량에 강림하소서.

: 천도재 의식에서 올리는 〈옹호게〉나 범패의 「신중작법神衆作法」 중 〈가영〉 등에서 불보살과 호법신중의 강림을 청하는 게송이다. 〈가영〉에서는 '옹호성중만허공擁護聖衆滿虛空'으로 표현한다.

⑨　사시예불의 〈가영〉

불신보편시방중佛身普遍十方中

삼세여래일체동三世如來一體同

: 사시예불 때 부처님을 청하는 〈가영〉의 게송 일부다. 김천 직지사, 곡성 태안사, 공주 동학사 등의 대웅전 주련에서 자주 볼 수 있다. 『작법귀감作法龜鑑』에는 삼보통청三寶通請의 가영으로, 『석문의범釋門儀範』에는 제불통청諸佛通請의 가영으로 실려 있다.

⑩　단청불單請佛

봉청시방삼세불奉請十方三世佛　용궁해장묘만법龍宮海藏妙萬法

보살연각성문중菩薩緣覺聲聞衆　불사자비원강림不捨慈悲願降臨

: 불보살과 법의 진리, 영산회 성중들을 간단한 의식으로 청해 모시려는 게송이다. 「영산작법靈山作法」의 〈상단권공〉에서 '대청불'은 시간이 많을 때 격식을 차려 불보살을 청하는 의식이고, '단청불'은 말 그대로 시간이 없을 때 간단히 청하는 의례다. '용궁해장묘만법 보살연각성문중'의 구절은 〈공양게供養偈〉의 게송에도 나오고, '불사자비원강림' 역시 〈옹호게〉의 표현이기도 하다. '용궁해장묘만법'은 용궁에 보장한 미묘한 진리법, 곧 『화엄경』을 뜻한다.

⑪　새벽종송의 예불문 중 〈장엄염불莊嚴念佛〉 구절

세존당입설산중世尊當入雪山中

만리무운만리천萬里無雲萬里天

: '세존당입설산중'은 세존의 일생을 그린 팔상도의 이미지를 연상케 한다. 범패의 의례송인 〈송자게〉로도 구전된다. 구례 천은사 팔상전 주련에도 새겨져 있다. '만리무운만리천'의 구절은 「금강경오가해」에 나오는 종경宗鏡 선사 게송 중의 한 구절이다. 만리에 뻗친 구름이 걷히면 만리 그대로가 하늘이라는 의미다. 종경선사의 게송은 다음과 같다.

보화비진요망연報化非眞了妄緣 법신청정광무변法身淸淨廣無邊
천강유수천강월千江有水千江月 만리무운만리천萬里無雲萬里天

'천강유수천강월'은 『월인천강지곡』 제목의 모티프가 되기도 했다. 수원 용주사 대웅보전 등의 주련에서 만날 수 있는 유명한 게송이다.

⑫ 화엄성중華嚴聖衆 공경게송
사주인사일념지四洲人事一念知

: 신중단 저녁 예불에 염송하는 게송의 한 구절이다. 부처께서는 세상 사람들의 일을 한 생각만으로도 아신다는 뜻이다. 범어사 천왕문의 주련에서도 볼 수 있다.

결국 영산전 천정 네 모서리 반자들에 조성한 장엄세계는 『법화경』을 교의로 불보살 봉청을 통한 상시적인 장엄염불과 예불의식의 거행이라 할 수 있다. 새벽예불, 사시예불, 저녁예불, 영산작법, 천도재 옹호게 등을 망라한 칠언절구 형식의 게송 단청장엄이라는 점에서 주목할 만하다. 보통 이러한 게송들은 불전건물의 주련 등에서 살펴볼 수 있는 문구들이다. 영산전에선 다양한 주련의 게송들을 천정에 단청장엄하는 독특한 형식을 전개하고 있다. 천정의 단청 장엄양식으로 한국 산사 법당에 내걸린 주련의 세계를 집대성한 놀라운 장면임에 분명하다.

천정 중심부의 장엄세계 꽃으로 표현한 화엄세계
천정 모서리의 장엄이 다양한 예불문의 게송이라면, 중심부의 장엄세계는 천정 반자의 대규모 집합을 통한 연기법계를 구현하고 있다. 연기법계는 만물이 서로 의존하고 관계하여 자타불이를 이루는 상입상즉相入相卽의 화엄세계다. 화엄세계는 만유가 서로의 관계 속에서 화쟁을 통해 조화로운 원융의 세계를 이룬다. 그를 조형으로 표현하는 소재에 있어 식물의 넝쿨과 꽃떨기만큼 훌륭한 제재는 없다. 자연의 꽃은 장엄예술을 통해 현상의 감각을 극복하고 거룩하며 숭고한 꽃으로 승화된다. 영산전 천정은 꽃으로 표현한 화엄세계다.[5.12]

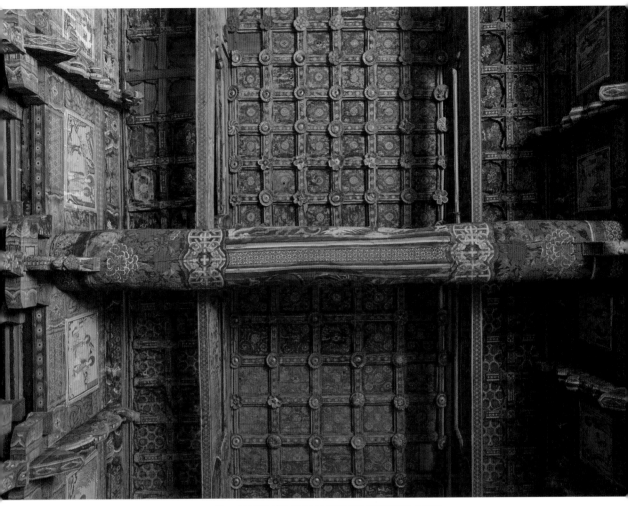

5.12 통도사 영산전 천정. 꽃으로 표현한 화엄세계를 엿볼 수 있다.

양식　영산전은 3×3칸의 맞배지붕 양식이다. 전면과 측면의 칸 수는 같지만 동서방향 길이가 남북방향의 두 배만큼 길다. 진입동선은 남북방향이지만 예경의 축은 동서방향이다. 즉 진입동선과 예경동선이 직교한다. 마곡사 대광보전이나 부석사 무량수전 등에서 같은 양식이 나타난다. 천정은 우물 반자 형식을 갖춘 2단의 층급천정이다.

소재　네 모서리를 제외한 모든 우물 반자의 장엄은 꽃을 소재로 삼고 있다. 어간의 앞뒤 천정문양은 뇌록색 바탕의 모란꽃이고[5.13], 동서방향의 긴 가운데 칸은 주홍색 바탕의 꽃-넝쿨

5.13 통도사 영산전 어간의 앞뒤 천정에 표현한 모란 단청문양

문양이다. 어간의 모란꽃 반자에는 곡선의 율동을 가진 소란 반자를 덧댔지만, 조형원리는 같다. 넝쿨 대신 모란꽃 나무줄기가 대신할 뿐이다. 무성한 초록의 잎을 가진 노란색 넝쿨이 반시계방향으로 돌돌 말리며 중앙의 꽃을 피우는데, 넝쿨의 네 분기점마다 하나의 꽃봉오리와 새로운 넝쿨이 뻗쳐 나온다. 분화한 넝쿨은 시계방향으로 돌며 연꽃을 피우거나(중앙칸), 여의두문 꽃을 피운다(좌우 협간). 꽃 하나하나에 성스러움을 표현한 예경의 마음이 뚜렷하다.

배치 꽃의 배치로만 보면 가운데에 특별한 표현의 꽃이 있고, 사방에 꽃 한 송이씩을 배치한 오방불 구도다.**5.14** 꽃을 단순히 기하학적인 원의 도상만으로 환치하면 금강계만다라의 한 도상이 된다. 특히 반자 가운데 꽃은 대단히 심오하다. 꽃잎의 겹겹으로, 혹은 금니 꽃잎으로 둘러싸인 중심부에 5개의 씨앗(보주)이 강력한 핵력을 가지고 있음을 알 수 있다. 오방불에서 그 자리는 진리 자체인 법신 비로자나불의 당처當處다. 여기서 반자 칸칸의 다섯 꽃은 부처님의 만행萬

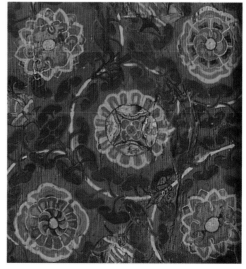

5.14 오방불 구도를 갖춘 통도사 영산전 천정 반자 넝쿨문양

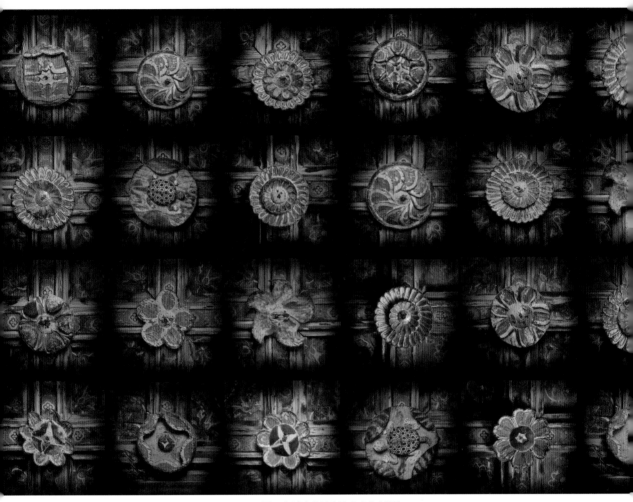

5.15 통도사 영산전 천정 종다라니의 화판

行과 만덕萬德을 상징한다. 꽃잎들이 스스로 회전하거나 중심부가 금빛으로 찬란한 것도 그 때문이다.

종다라니 단청에서 우물 반자의 반자틀이 직교하는 지점에 그린 단청문양을 '종다라니'라고 한다. 영산전 천정의 종다라니는 평면회화가 아닌 '화판花瓣'이라 부르는 입체 꽃 조형을 얹었다.**5.15** 천정 종다라니에 얹은 화판의 수는 떨어져 나간 곳을 포함해서 총 204개다. 화판의 형태도 각양각색이다. 오므린 꽃, 회전하는 꽃, 활짝 핀 꽃, 꽃잎을 넉 장, 다섯 장, 여섯 장 가

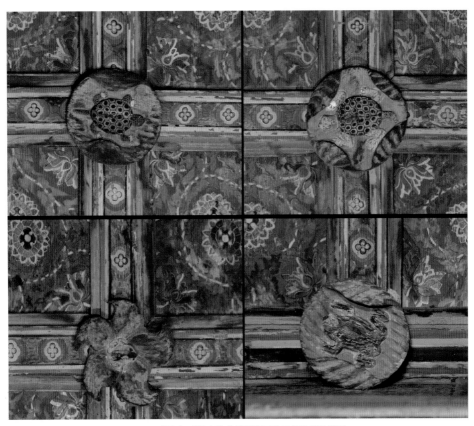
5.16 개구리, 거북과 함께 생명력 있게 조성한 연잎 화판

진 것, 국화꽃 형상으로 수십 장 가진 것 등 천차만별이다. 그중에서 눈길을 끄는 것은 천진난 만하게도 연잎 위에 개구리, 거북 등의 조형을 얹은 독특한 화판이다.[5.16] 204개의 화판 중에 서 네 개의 화판에 양서류와 파충류를 표현했다. 세 개의 화판에는 연잎 위에 앉아 있는 개구리와 거북을 조형했지만, 하나의 화판에는 꽃의 화심부에 앉은 금빛 개구리 금와金蛙를 표현했다. 이는 통도사 자장암에 전해지는 금와보살의 표현일지도 모르겠다. 네 개의 화판들은 대규모의 화판 군집이 자아내는 거룩함 속에서 긴장을 풀고 잠시 미소 지을 수 있는 여유를 안겨준다. 전통문양에 깃든 해학을 엿보게 하는 대목이다. 이 화판들은 세존께서 영산회에서 『무량의경』을 설하시고 난 후 무량의처삼매에 들었을 때, 하늘에서 만다라꽃, 만수사꽃 등 하늘의 꽃이 부처님과 사부대중들 머리 위로 비 오듯 내린 '우화의 상서'로 이해할 수 있다. 장엄의 요소마다 경전의 내용이 함축되어 있는 것이다.

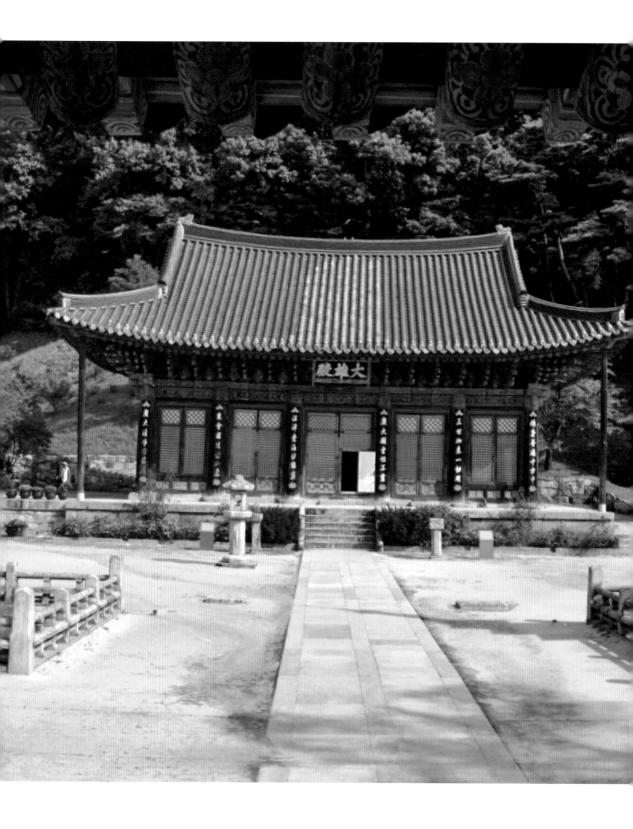

2

김천 직지사
대웅전

직지사 대웅전은 원래 '대웅대광명전'으로 정면 5칸의 중층건물이었다. 임진왜란 때 소실된 것을 1649년 중창하며 정면 5칸은 유지한 채 오늘날 모습인 단층으로 재건되었다. 불단이나 벽화 등에서 대형화면이 나타나는 특성도 그 같은 건축의 내력에 기초한다. 하지만 직지사 대웅전 단청장엄에서 돋보이는 특성은 거대한 범자만다라의 장엄세계에 있다.[6.1] 대웅전에 봉안한 삼존불 후불탱은 물론이고, 천정, 심지어 지붕의 기와까지도 유례없는 범자장엄의 세계다. 특히 천정의 범자장엄은 주목할 만하다. 330여 칸의 우물천정 반자 전체에 범자 한 자씩을 심었는데, 마치 한 구덩이마다 한 알의 씨앗을 심은 듯한 형상이다.

범자 조형 한국 불교장엄의 중요한 특성

참선과 수행을 통한 내면의 깨달음을 언어로 표현하기에는 어려움이 있다. 붓다께서도 무상정등각의 깨침을 얻은 후 진리법을 대중에게 설해야 할지 한동안 망설였다고 한다. 내면의 깨달음은 '언어도단 심행처멸言語道斷 心行處滅', 곧 언어로 설명할 수도, 사고로 생각하여 짐작할 수도 없다. 하물며 법의 세계를 어떻게 장엄의 조형으로 나타낼 수 있겠는가?

종교장엄에서 언어로 표현할 수 없는 미묘한 뜻은 상징이미지로 조형하곤 한다. 때때로 꽃한 송이의 조형으로 광대무변의 화엄세계를 담는다. 영취산 영산회에서 붓다께서 연꽃 한 송이를 들어 보임으로써 염화미소의 진리를 전한 것과 같은 이치다. 범자梵字는 바로 그 상징의 세계이고, 무궁한 뜻을 담은 그릇이다. 예컨대 범자 '옴ॐ' 자는 온 우주에 충만한 지혜와 자비를 총섭總攝한다.[6.2] 범자 한 자가 생명에너지와 진리로 가득한 법계우주를 상징하는 것이다. 특히 한정된 건축공간에서 미묘한 뜻을 표현하고자 할 때 범자는 심오함과 거룩함을 부여하는 데 위력을 발휘한다. 한국 산사 법당장엄에서 범자가 핵심소재 중의 하나가 되는 것도

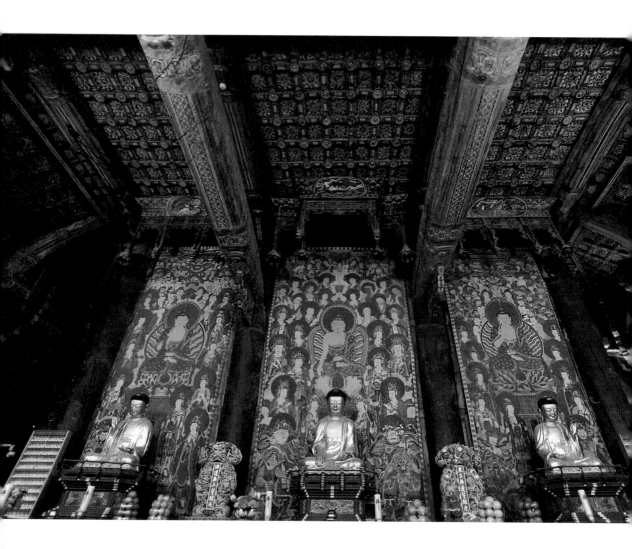

6.1 직지사 대웅전 내부장엄
6.2 직지사 대웅전 천정 반자에 심은 '옴' 범자 종자자

같은 이유에서다. 한국의 불교장엄에서 범자 조형은 장엄소재로 광범위하면서도 지속적으로 일관되게 나타난다. 건축, 석탑, 불화, 불상, 범종, 향완, 기와, 단청 등 장엄영역을 망라한다. 세계 불교미술 및 문화에서 주목할 만한 독특한 장엄형태라 할 것이다. 이렇게 광범위한 범자문양 장엄은 한국 불교장엄의 중요한 특성으로 손꼽힌다.

천정 단청장엄 거대한 범자만다라의 세계

직지사 대웅전 단청장엄의 가장 중요한 특징은 천정에 구현한 거대한 범자장엄의 세계에 있다.[6.3] 법당건물 천정 전체를 오직 범자문양으로 가득 채워 범자의 관상觀想과 염송의 효과를 극대화한다. 그런데 아직 천정에 심은 범자집합이 어떤 진언인지, 어떤 다라니인지, 어떤 종자자인지 전모가 파악된 바 없다. 천정의 범자구성을 보면 '암밤람함캄'의 오륜종자라든지, 준제진언, 육자진언 등의 범자 종자자들을 일정한 규칙 없이 무질서하게 흩뿌린 것으로 보인다. 대웅전 삼세불 후불탱화의 가장자리에 심은 범자 종자자들이 『조상경』이나 『진언집』의 삼실

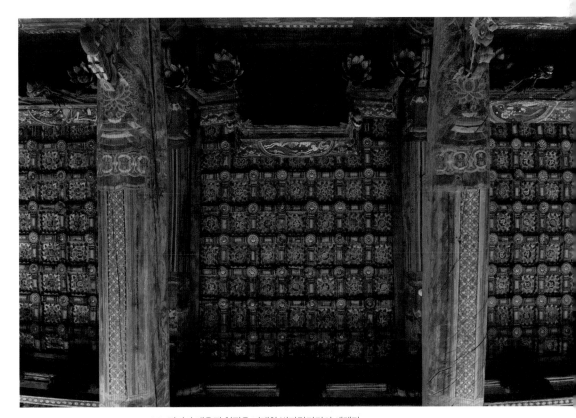

6.3 직지사 대웅전 천정은 거대한 범자만다라의 세계다.

진언, 준제진언, 오륜종자 등을 진언의 구성 그대로 정연하게 구현한 것과 완전히 다른 양상이다. 범자의 필획구성이 전승을 거듭하면서 변형된 점도 그렇고, 진언이나 다라니의 경우 범자배열의 순서를 파악하기가 어려운 점도 천정 범자세계를 해독하는 데 어려움으로 작용한다. 특별하게 삼밀진언인 '옴아훔' 세 글자가 반복적으로 나타나는 경우를 제외하고는 미지의 세계로 남아 있다.

그럼에도 우물 반자 칸칸이 부처를 심고, 진언 다라니의 법을 심고, 불성을 심고, 사악함으로부터 정토를 지키려는 결계結界의 뜻을 심은 것은 분명해 보인다. 왜냐하면 범자장엄이 『조상경』이나 『진언집』을 토대로 이뤄진 것이고, 범자들이 진언과 다라니, 불보살의 존상을 상징하는 종자자로 나타나기 때문이다. 천정 우물 반자에 심은 범자는 불상을 조성한 후 불복장으로 범자진언이나 다라니를 납입하는 원리와 일맥상통한다. 불복장으로 불상에 생명력을 부여하는 것과 같이 법당 천정에 진언 범자 종자자를 심어 진리가 상주하는 법계로 경영한 것이다.

범자 종자자 여덟 꽃잎 중심부에 정성스럽게 심다

범자를 심은 우물 반자의 조성에도 매우 세심하면서 정성스러운 태도를 엿볼 수 있다. 반자틀이 교차하는 종다라니마다 섬세하게 조각한 연꽃 화판을 얹어 장엄의 위계를 높였다.[6.4] 연꽃은 세 겹의 꽃잎 차례를 활짝 펼친 동심원의 형태이고, 중앙의 암술과 수술 자리에는 금니를 입혀 어둠의 높이에서도 빛을 간직하게 했다. 반자틀 안에는 올록볼록한 파형을 가진 소란 반자를 덧대어 장식성을 강화했다. 그 반자틀 안에서 연꽃이 피어나는데, 꽃잎엔 육색-주홍의 이빛으로 바림을 풀었다. 회전력을 갖춘 여덟 꽃잎 중심부에는 범자 종자자들이 심어져 있다. 꽃잎이 회전하는 형태를 취한 것은 종자자들이 생명력을 갖추고 있으며, 시공을 초월한 확산과 팽창력을 갖추고 있음을 암시한다.

불교장엄에서 연꽃에 봉안하는 대상은 일반적으로 불보살의 존상이다. 천정을 칸칸이 구획해서 특별한 장엄장치로 격을 높인 연꽃 속에 범자를 심었다는 것은 종자자가 불보살의 위계와 다르지 않음을 암시한다. 실제로 천정 한 칸에 반복적으로 나타나는 '옴아훔' 세 범자는 삼신불을 상징한다. 『제교결정명의론』에서는 "훔자는 법신法身이고, 아자는 보신報身이며, 옴자는 화신化身이니, 이와 같이 세 글자가 삼신을 포섭하고 있다"라고 설명한다. 연꽃 속 종자자는 금빛의 밝은 명도로 빛난다. 불상에 도금을 입힌 원리와 같다. 범자에 금빛을 베푸는 것은 연꽃 속에 낱낱이 심은 범자가 불보살의 종자자이고, 진언이며 불성의 상징이기 때문이다.

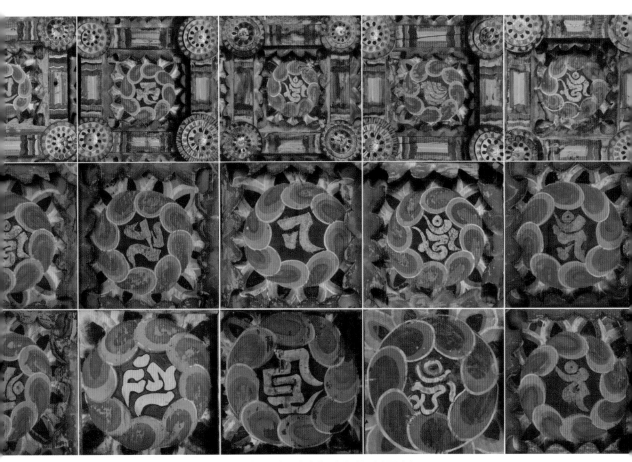

6.4 회전하는 꽃잎 속에 정성스럽게 심은 범자 종자자

6.5 직지사 대웅전 서쪽 벽면의 흰 코끼리를 탄 보현보살

6.6 직지사 대웅전 서쪽 벽면의 날개 달린 황룡을 탄 문수보살

고색창연한 벽화 90점 사찰벽화

직지사 대웅전은 천정장엄은 물론 사찰벽화, 불단장엄에서도 탁월한 경영능력을 보여준다. 정면 5칸의 건물 크기에 조응하듯 벽화와 불단, 나아가 삼존불의 후불탱화도 스케일을 갖춰 조성한 것으로 보인다. 직지사 내부 벽화는 90점에 이른다. 서, 북쪽 벽면과 후불벽 뒷면에 조성한 대형벽화 6점을 비롯해서 포벽, 내목도리 상벽, 창방, 평방 등에 고색창연한 벽화들이 현존한다. 그중에서 대형벽화 6점은 섬세한 필력이 밴 사찰벽화의 명작들이다. 특히 서쪽 벽면의 세 칸에 조성한 보현보살-관음보살-문수보살 벽화는 강렬한 인상으로 다가온다.

보현보살 손에 연꽃줄기를 든 채 흰 코끼리를 타고 있다.[6.5] 결가부좌 자세에서 오른쪽 다리를 밑으로 내린 반가부좌 자세를 취했다. 보살의 배경에는 살아 꿈틀거리는 듯한 붉은 기운이 뻗쳐 신령함을 북돋운다. 색채에서도 뇌록의 바탕색에 육색-주홍, 양록-하엽의 주된 색조를 이빛 바림으로 풀어 심층의 깊이 속에서 따스함이 우러나오게 운영했다. 보현보살은 하화중생下化衆生 을 행하는, 보살행의 실천을 상징한다. 보현보살의 벽화는 중생에게 보살행을 부단히 실천하는 보현행원普賢行願을 일깨운다. 그에 조응하는 반대편은 문수보살을 그렸다.

문수보살 일반적으로 문수보살은 사자를 탄 모습으로 묘사하지만, 직지사 대웅전 벽화에선 날개 달린 황룡을 탄 모습으로 묘사해서 강렬한 인상을 남긴다.[6.6] 날개 달린 용을 타고 가는 동자 그림은 공주 마곡사 대광보전의 충량에서도 볼 수 있다. 중국의 지리서인 『산해경山海經』에서는 날개 달린 용을 '응룡鷹龍'이라 부르며, 가뭄에 비를 부르는 용으로 알려진다. 용이 가진 물의 기운을 드러내듯 용의 몸통을 붉은 점으로 뒤덮었다. 용 위에 앉았든, 사자 등에 앉았든 문수보살이 앉은 자리가 사자좌일 것이다. 문수보살은 위로 진리를 구하는 상구보리上求菩提의 지혜를 상징한다. 문수보살과 보현보살은 자리이타 구도행의 원천인 지혜와 자비의 실천이며, 서로 떼어놓을 수 없는 한 몸이다.

관음보살 두 보살 사이에는 관음보살이 있다. 벽화 속 관음보살은 흰 옷을 길게 늘어뜨린 백의수월관음이다.[6.7] 관음보살께 법을 구하러 찾아온 선재동자 역시 관음의 상징물인 정병을 들고 용의 몸통 위에 맨발로 서 있다. 화면 속에는 진리를 찾아온 구도행자라기보다는 관음의 시동처럼 표현하고 있다. 대개 선재동자의 시선은 관음께 향하기 마련인데, 여기서는 두 인물의 시선을 같은 방향으로 처리한 까닭에 선재동자의 구도행의 모티프를 읽어내기 어렵다.

6.7 직지사 대웅전서쪽 벽면의 백의수월관음도
6.8 직지사 대웅전상벽의 백의수월관음도

벽화를 찬찬히 살펴보면 재미있는 요소들도 더러 보인다. 우선 관음께서 서 계신 곳은 용의 몸통이 아니라 용 머리 위다. 용 머리에 붉은 연꽃 두 송이를 마련해서 각각 한 발씩 내딛게 했다. 큰 파도가 일렁이는 거친 바다 배경에도 불구하고 관음보살의 자태는 대단히 유려하다. 관음의 목, 허리에 선의 흐름을 굴곡지게 한, 소위 콘트라포스토contrapposto라 부르는 삼곡三曲자세로 몸의 선을 부드럽게 처리했기 때문이다.

직지사 대웅전 내부의 포벽과 상벽에도 각각 하나씩 백의수월관음도가 현존한다.[6.8] 모두 선재동자와 나란히 서 있는 자세를 취하고 있는데, 특히 포벽의 벽화에선 관음께서 정병을 든 선재동자의 머리를 쓰다듬는 장면을 취하고 있다. 발보리심으로 구도행에 나선 선재동자를 찬탄하는 진귀한 도상이다. 벽화 속에 관음의 대자대비가 깊게 스몄다.

공양비천과 주악비천 북쪽 벽면 좌우의 벽화는 각각 공양비천과 주악비천을 소재로 삼았다. 향좌측의 공양비천상은 남성성을, 향우측의 주악비천상은 여성성을 띤다. 공양비천상은 오른손에 보주와 용의 뿔, 초록 잎을 담은 접시를 받쳤고, 왼손엔 붉은 보주를 움켜쥐었다.[6.9]

6.9 직지사 대웅전 북쪽 벽면의 향좌측 공양비천벽화

6.10 직지사 대웅전 북쪽 벽면의 향우측 주악비천벽화

접시에 담은 공양물들은 식용의 음식물이 아니라 물과 푸르름을 통한 영원한 생명성의 메타 포로 보아야 한다. 녹색과 적색의 강렬한 대비로 벽화에 신령한 기운을 불어넣는다. 힘차게 나부끼는 붉은 천의와 보주에서 뻗치는 붉은 기운의 선율들이 화면에 가득하다. 힘과 에너지 가 팽배하는 대단히 역동적인 벽화다. 그에 비해 주악비천상은 선율의 흐름이 부드럽고 순하 다.[6.10] 영롱한 빛의 구름과 천의의 색채마저도 파스텔 톤으로 여성적이다. 손에 쥔 젓대 관악 기를 통해 주악비천의 이미지를 뒷받침하고 있다.

수월관음　후불벽 뒷면의 수월관음도는 창조적 변형의 모습을 잘 보여준다. 장대한 크기의 후불벽 세 칸 전면을 수월관음벽화를 장엄하는 데 적극 활용해서 벽화의 위용을 갖추었다. 가운데 칸에 수월관음을 조성하고, 향우측 벽엔 선재동자를, 향좌측 벽엔 용왕을 표현했다. 이런 구도는 직지사 외에 부안 내소사 대웅보전 후불벽 수월관음벽화에도 똑같이 나타난다.

6.11 직지사 대웅전 후불벽 수월관음도 부분. 보주 공양물을 든 남해용왕과 커다란 정병을 든 선재동자

두 벽화는 구도에서 닮은 점이 많지만, 색채 및 소재 운영에서는 뚜렷한 차이를 보인다. 내소사 벽화가 진채단청이라면, 직지사 벽화는 거의 먹에 가까운 두껍고도 묵직한 침묵의 깊이를 추구하고 있다. 먹빛의 관음벽화로 유사성을 찾자면 오히려 양산 신흥사 관음삼존벽화와 친연성親緣性을 가진다. 또 내소사 벽화에서 선재동자와 용왕은 관음에 비해 절대적으로 작은 크기로 그려져 합장하는 자세를 취하고 있지만, 직지사 벽화에선 등장인물이 모두 같은 크기로, 상징지물도 손에 받쳐 들고 있다. 선재동자는 초록의 버들가지를 꽂은 검고 커다란 정병을 들고 있으며, 남해용왕은 용의 뿔과 보주가 담긴 커다란 쟁반을 두 손으로 받쳐 들고 있다.[6.11] 남해용왕과 선재동자가 서 있는 장면도 판이하다. 내소사 벽화 속의 용왕과 선재동자는 깎아지른 벼랑 위 땅에 발을 딛고 서 있지만, 직지사의 선재동자는 바다에 떠 있는 커다란 연잎 위에, 용왕은 용의 몸통 위에 서 있다.

직지사 대웅전 후불벽 관음벽화는 국내에 현존하는 후불벽 수월관음도 10여 점 중에서 최

대 규모에다 회화의 소재도 가장 풍부하게 갖춘 것으로 평가된다. 등장인물인 관음과 선재동자, 남해용왕은 물론이고, 서사의 배경이 되는 바다와 보타낙가산의 암반, 대나무, 정병, 버들가지, 파랑새에 이어 용왕의 공양물과 용까지 망라하기 때문이다. 전체 화면에 흐르는 짙은 암청색의 색조 속에서 세 인물의 얼굴에 흰색을 먹여 시각적 집중을 유도한다. 예경의 매무시를 돌아보게 하는 대자대비의 극적인 나투심을 색채의 힘으로 구현하고 있는 것이다.

목조각 불단 판타지 세계의 파노라마식 전개

직지사 대웅전에서 미묘한 단청의 빛은 불단에서도 유감없이 발휘되고 있다. 청, 적, 황, 흑, 백의 오방색에 녹색까지 추가하고 색마다 이빛의 바림을 풀어 풍부한 색채의 향연을 구사했다.[6.12] 한국 단청 색채의 아름다움이 무엇인지를 작정하고 보여주는 듯하다. 직지사 불단은 여러 불단의 편년을 연구하는 데 기준이 되는 절대연도를 갖추고 있다. '순치팔년 신묘 사월順治八年 辛卯 四月'이라는 1651년에 기록한 묵서墨書가 확인되었기 때문이다. 즉 360여 년 된 불단임을 기록으로 확증할 수 있게 된 것이다. 직지사 불단은 편년의 중요성과 조형의 심미성에 의해 2015년 보물로 지정되었다. 보물로 지정된 그 외 불단은 영천 은해사 백흥암 불단과 경산 환성사 대웅전 불단, 강화도 전등사 대웅보전 불단 등이 있다.

직지사 불단은 구조와 문양의 구성에 있어 어떤 판타지의 세계를 파노라마식으로 전개하는 듯하다. 불단의 양끝에서 중앙으로 귀납하는 패턴을 보이기 때문이다. 오른쪽에서 중앙으로의 진행은 정병의 두 입구에서 용과 오색구름의 형태를 띤 신령한 기운이 천지간에 퍼지면서 시작된다.[6.13] 오색구름이 퍼지자 나비와 잠자리가 동시에 날아오르면서 판타지가 진행된

6.12 직지사 대웅전 불단 부분

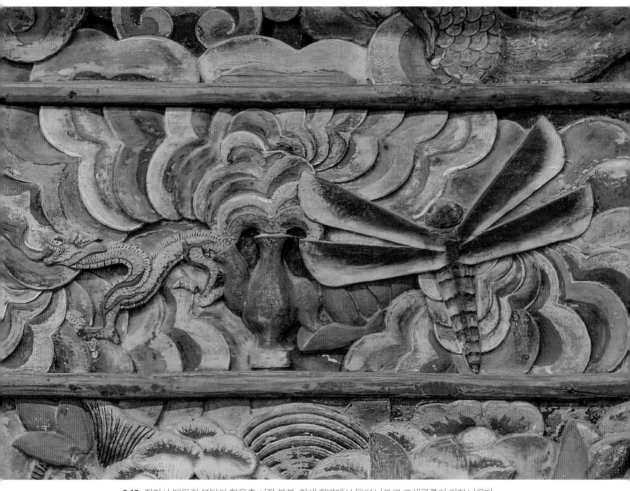

6.13 직지사 대웅전 불단의 향우측 시작 부분. 청색 정병에서 용이 나오고 오색구름이 퍼져 나온다.

6.14 직지사 대웅전 불단의 향좌측 시작 부분. 산사 계곡에서 용이 솟구치고 오색구름이 퍼져 나온다.

다. 그에 대비해서 왼쪽에서 중앙으로의 진행은 바위 기운으로 둘러싸인 산사에서 막이 오른다.**6.14** 산사는 바위산으로 둘러싸인 정토의 이상향으로 표현된다. 서너 채의 전각과 삼층석탑, 커다란 전나무, 암자, 토굴을 갖추고 있다. 산사의 서쪽으로 흘러내리는 계곡의 물에서 용이 붉은 여의보주를 취하려 용솟음치고, 그와 동시에 같은 계곡에서 오색구름의 기운이 뭉게뭉게 피어오르면서 장엄의 서막을 연다.

왜 한쪽은 정병에서, 다른 한쪽은 계곡에서 플롯의 전개가 시작되는 것일까? 두 곳 모두 물의 기운을 품고 있다. 물은 정화된 정수이며, 생명에 대한 자비력의 의미다. 불단 하단에는 물고기, 게, 조개, 개구리, 물총새들이 공존하는 연지세계가 펼쳐져 있다.**6.15** 조형과 단청빛으로 장엄한 화엄의 연화장세계다. 생명이 활발한 그곳이 극락정토이고, 연화장세계인 것이다.

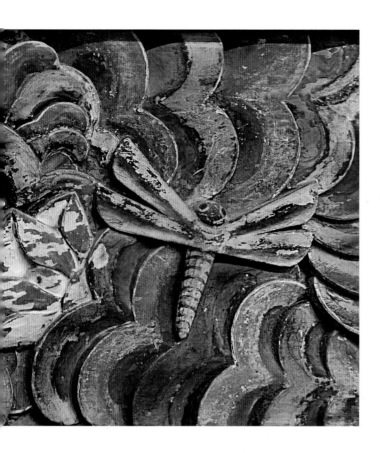

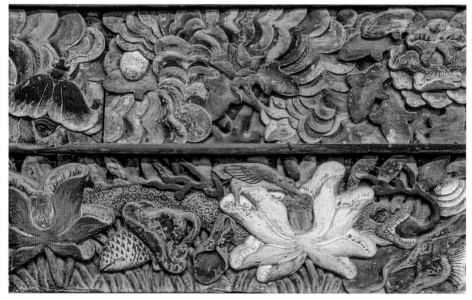

6.15 직지사 대웅전 불단 하단. 다양한 생명들이 공존하는 연지세계가 펼쳐져 있다.

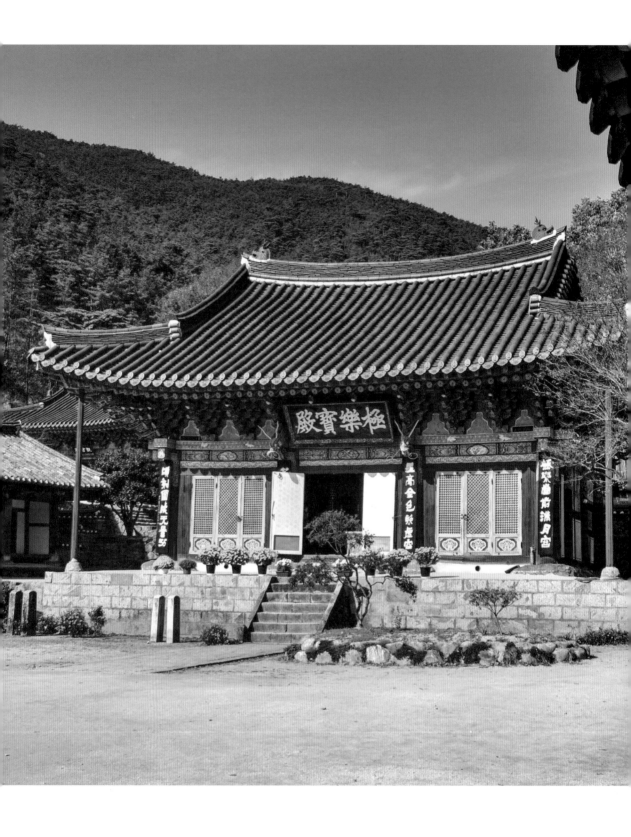

3

구례 천은사

극락보전

박물관마다 저마다의 대표적 명품이 있다. 루브르박물관의 명품은 다빈치의 〈모나리자〉이고, 우피치미술관의 명품은 보티첼리의 〈비너스의 탄생〉, 한국 국립중앙박물관의 명품은 〈반가사유상〉일 것이다. 그렇다면 한국 사찰의 아미타후불탱 중 대표적인 명품은 무엇일까? 단연 구례 천은사 극락보전 후불벽에 걸려 있는 아미타후불탱이 첫손에 꼽힐 것이다.[7.1] 성보문화재연구원이 2007년 발행한 『한국의 불화 명품선집』에서도 아미타후불탱의 대표작으로 천은사 극락보전 아미타후불탱을 수록하고 있다.

아미타후불탱 불교회화 연구의 중요한 사료

「천은사 법당 상량문」에 따르면 극락보전은 1774년 혜암선사가 남원부사의 도움을 받아 2년여에 걸쳐 중건한 18세기 건물이다. 화기에 의하면 아미타후불탱은 극락보전 중건을 완료하고 2년 후인 1776년에 봉안되었으며, 금어 신암스님 등 13명의 화승이 그렸다고 기록하고 있다. 아미타불을 중심으로 관세음보살, 대세지보살 등 팔대보살과 사천왕, 아라한 등 성중들이 둘러서 있고, 하단에는 사리불존자가 법을 구하고 있는 도상이다. 후불탱에는 불보살과 사천왕상에 방제를 마련해서 존상의 존명을 낱낱이 밝히고 있어 불교회화 연구에 중요한 사료가 된다. 팔대보살의 배치는 밀교경전인 『8대보살만다라경』 등에 근거한다. 중앙의 본존 옆 방제에는 '광명보조수명난사사십팔대원무량수여래불光明普照壽命難思四十八大願無量壽如來佛'이라고 밝히고 있어 후불탱 본존불이 무량수불, 곧 아미타여래임을 확인할 수 있다.[7.2] 후불탱에 봉안한 팔대보살은 관음보살, 대세지보살, 문수보살, 보현보살, 금강장보살, 제장애보살, 미륵보살, 지장보살이며 조선후기 아미타팔대보살의 존명을 실증할 수 있는 근거가 된다. 『8대보살만다라경』에선 대세지보살 대신 허공장보살을 호명하고 있어 차이를 가진다.

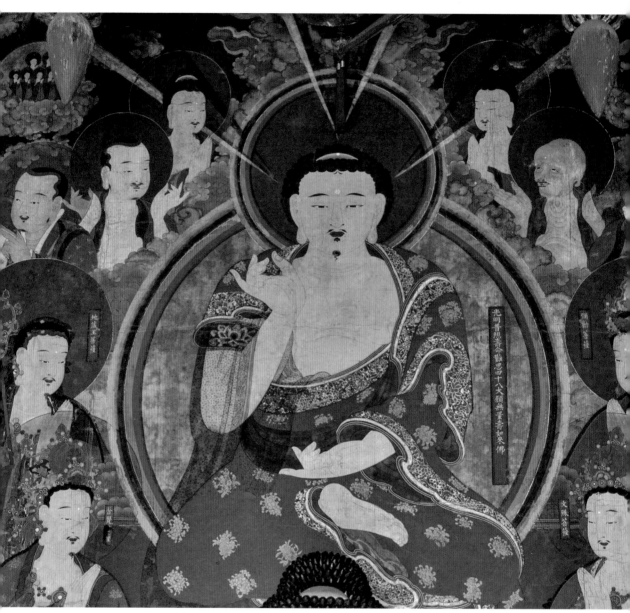

7.1 천은사 극락보전 아미타후불탱 부분

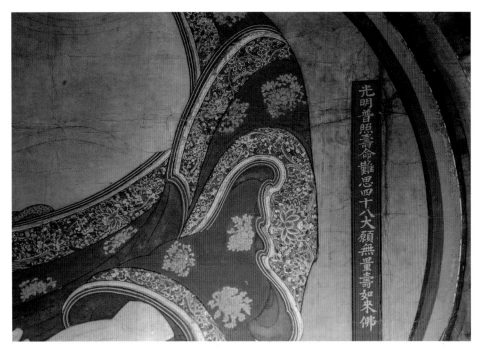

7.2 아미타여래 본존불 명호를 밝힌 방제

사천왕 배치방위와 지물 시대의 흐름에 따른 변천사

아미타후불탱의 방제기록은 조선후기 사천왕상의 배치방위와 손에 쥔 지물의 상관관계 규명에도 새로운 실마리를 제공한다. 탱화에 나타나는 사천왕의 방위와 지물은 다음과 같다.

동 – 지국천왕 – 검
북 – 다문천왕 – 비파
서 – 광목천왕 – 탑과 당幢
남 – 증장천왕 – 용과 보주

이 배대관계는 기존에 경주 석굴암 사천왕상에 의거해 비파-동방지국천왕, 검-남방증장천왕, 용과 보주-서방광목천왕, 탑-북방다문천왕으로 구분해온 것과 상충한다. 순천 송광사 사천왕상(1628) 복장 묵서, 장곡사 괘불(1673), 대승사 아미타목각탱(1675), 마곡사 괘불(1687) 등은 조선후기 사천왕의 방위와 지물에 관한 기록을 담고 있다. 그런데 위의 방제가 기록된 불화나

구례 천은사 극락보전

목각탱 등에서 조선후기 사천왕의 방위와 지물을 모두 천은사 방제와 동일하게 기록하고 있어 일관된 관점을 보인다. 더구나 「직지사 소조사천왕상 조성기」(1665), 통도사 사천왕(1718) 내부에서 발견된 명문 등에서도 동일한 방위와 지물을 밝히고 있어 그동안의 혼선을 정리할 수 있는 근거가 되고 있다. 사천왕의 방위와 지물은 시대의 흐름에 따라 변천의 과정을 거쳤으며, 임진왜란 이후 조선후기에 이르러 정형을 갖추면서 송광사 사천왕상 배치형식으로 정착하고 있음을 알 수 있다.

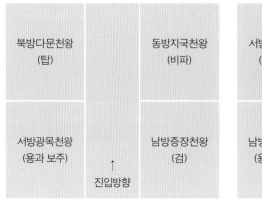

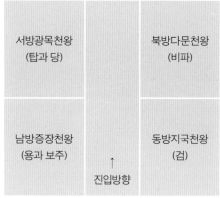

〈그림1〉 기존의 사천왕 배치와 지물 **〈그림2〉** 새로이 정립한 사천왕 배치와 지물

〈그림1〉 속의 사천왕 명호를 시계방향으로 90° 회전하면 〈그림2〉가 성립한다. 천은사 극락보전 후불탱 속의 사천왕 배치는 〈그림2〉와 완전히 일치한다. 이것은 17세기 이후 조선시대 천왕문 사천왕상 조형과 불화 속 천왕의 배치방위 및 지물이 일치하는 일관된 정형성을 보여준다는 점에서 큰 의의를 가진다.

우물천정 내부 중심성을 향한 중중의 구도

천은사 극락보전 우물천정의 반자문양은 뛰어난 디자인 감각과 탁월한 색채 운용이 돋보인다.[7.3] 천정장엄은 내부 중심성을 향한 중중의 구도로 조영했다. 내진영역의 장엄패턴은 연꽃 → 쌍학 → 모란 → 범자연화문의 깊이로 귀결하는 기승전결의 방식이다. 내진영역 가장자리의 연꽃은 꽃가지와 연잎을 조화롭게 꾸며 끈으로 묶은 꽃다발 형태다.[7.4] 이 같은 연꽃 꽃다발의 표현은 통도사 응진전 빗반자, 내소사 대웅보전 천정 반자에서 드물게 볼 수 있다. 육색–

7.3 천은사 극락보전 천정
7.4 내진영역 가장자리의 연꽃 꽃다발

구례 천은사 극락보전

7.5 밭둘렛기둥 영역 천정 반자의 선학문양 **7.6** 안둘렛기둥 영역 천정 반자의 쌍학문양

주홍의 이빛으로 바림한 꽃잎이 옹기종기 모여 너울대는 듯한 이미지는 어둠 너머의 촛불을 연상시킨다. 색상대비가 강한 구성은 생명력이 넘치는 힘을 불어넣고, 시선을 집중시키는 데 유용성을 발휘한다. 연꽃 묶음에 입힌 녹색과 주홍의 보색대비 역시 식물의 신선한 생명력과 함께 시선을 붙잡는다.

밭둘렛기둥 영역에는 한 마리 선학을 표현하였으며, 부리에 이상화한 관념의 연꽃 형상을 물고 있다.[7.5] 연꽃을 받치고 있는 연잎은 봉긋봉긋한 여의두문의 넝쿨형식으로 묘사해서 꽃에 성스러움을 부여했다. 선학의 활짝 편 날개가 초승달의 형상이라면 궁구의 진리를 상징하는 붉은 보주는 태양의 이미지로 표현했다. 보주엔 흰색-육색-주홍의 삼빛 바림을 풀어 구의 입체감을 돋웠다. 색채와 형태 대비, 구도의 조화가 돋보이는 천정 반자 장엄의 명작이다.

안둘렛기둥 영역에는 한 쌍의 선학이 서로의 날개를 펴서 태극으로 어우러지는 구도로 표현했다.[7.6] 한 선학은 연꽃가지를, 맞은편 선학은 모란꽃가지를 물고 있다. 태극 구도의 중심엔 화염 같은 빛을 발산하는 붉은 보주를 두었다. 흠 잡을 데 없는 구도에 감탄이 절로 나온다. 쌍학의 춤사위를 살펴보면 양팔을 펴고 천천히 도는 승무와 태평무의 원리가 내재되어 있음을 알 수 있다. 한국 전통춤의 춤사위에는 태극의 원리가 흐른다. 물결치듯 부드럽게 너울대는 선이 바로 음양의 조화로 원융을 이루는 태극의 미美이기 때문이다. 쌍학의 문양 패턴은 조화와 원융의 극적인 클라이맥스를 포착하고 있다.

북쪽 모서리 천정 반자에 베푼 선학 중에는 부리에 두루마리 족자를 문 경우도 있다.[7.7] 그

7.7 두루마리 족자를 문 선학

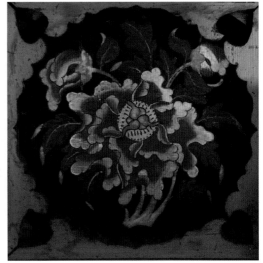

7.8 모란꽃 천정 반자

것은 단청장엄에 나타나는 선학의 본질을 해석하는 데 의미 있는 정보를 제공한다. 두루마리
는 경전을 상징하기 때문이다. 선학은 고고한 이미지로서 진리를 추구하는 수행자의 의미임
을 추정할 수 있다.

모란꽃문양 진리를 담은 화엄의 꽃

선학문양은 다시 모란꽃문양으로 심화한다. 모란 역시 세 송이가 조화를 이루고 있는 꽃가지
로 표현했다.[7.8] 꽃은 만개한 것, 막 피어난 것, 봉오리로 맺혀 있는 것 등 저마다 다른 형세다.
꽃잎은 율동적인 선으로 사실감 있게 그렸다. 꽃잎에 베푼 육색-주홍의 자연스런 이빛 바림
은 풍부한 계조階調를 제공한다. 만개한 모란꽃의 한가운데는 햇살처럼 펼쳐 있는 암술과 수
술, 씨방이 드러나 있다. 자세히 살펴보면 씨앗은 놀랍게도 세 개의 보주다. 세 개의 보주가 화
학의 공유결합처럼 한 덩어리를 이루고 있다. 더욱 놀라운 사실은 결합방식으로, 삼태극을 이
루고 있다. 왜 씨앗을 보주로 표현하고, 태극의 원리로 결합하고 있는 것일까? 진리로 가득 찬
법계우주를 모란꽃으로 형상화했기 때문이다.

불화의 표현에서 보면 부처의 정수리에서 솟은 보주로부터 나오는 빛은 강력한 회전력으로
소용돌이치다가 폭발하여 나선형으로 발산한다.[7.9] 이는 물리적인 빛이 아니라 법계우주에
충만한 자비심과 진리의 가르침을 상징하는 절대정신의 빛이다. 모란의 도상에서 씨방의 가
장자리 둘레에 점으로 표현한 생명의 씨앗들이 우주로 퍼져 나가는 원천이 태극에 있다. 그러

구례 천은사 극락보전

7.9 울진 불영사 대웅보전 후불탱 부분

7.10 의상스님의 〈화엄일승법계도〉

므로 모란은 자연의 꽃이 아니다. 진리를 담은 엄숙한 꽃, 화엄의 꽃이다.

〈화엄일승법계도〉 중중의 구조, 나선형의 굴곡

의상스님은 방대한 『화엄경』을 7자씩 30행 210자의 게송으로 압축해서 〈화엄일승법계도〉라는 해인도海印圖를 만들었다.**7.10** 〈법계도〉는 54각의 굴곡을 가지며 나선형으로 돌아 처음 자리로 돌아온다. 중앙의 '법法'에서 시작하여 '불佛'로 끝난다. 〈법계도〉의 내용과 해설은 『법계도기총수록』에 문답 형식으로 총망라되어 있다. 왜 나선형의 굴곡을 가지는가? 왜 '법'과 '불'이 중앙에 위치하는가? 등의 물음에 의상스님은 이렇게 설명한다. "굴곡을 보이는 까닭은 중생의 근기와 욕망이 같지 않고 차별이 있기 때문이다. 그리고 첫 글자와 마지막 글자가 중앙에 있는 것은 그 본성이 중도中道에 있기 때문이다." 이 문답은 한국 산사의 천정장엄 조형원리를 이해하는 데 중요한 근거가 된다.

7.11 보성 대원사 극락전 천정

7.12 속초 신흥사 극락보전 천정 반자. 의상스님의 〈화엄일승법계도〉 구절을 심었다.

천은사 극락보전, 미황사 대웅보전, 내소사 대웅보전, 보성 대원사 극락전, 마곡사 대광보전 등의 천정장엄은 선학, 연꽃, 모란, 범자연화문의 겹겹의 구조를 가진다.[7.11] 법계도 형식이 분명하다. 속초 신흥사 극락보전의 경우, 천정 반자에 아예 의상스님의 〈화엄일승법계도〉를 한 구절씩 새겨 장엄하기도 한다.[7.12] 천정의 장엄세계도 하나의 일승법계도다. 단지 문자가 아닌 조형언어로 구현한 〈화엄일승법계도〉다. 그 역시 중중의 구조이며, 나선형의 굴곡을 갖는다. 중중과 굴곡의 패턴 중앙에는 일승의 진리법과 불佛이 있다. 특히 천은사 극락보전의 천정장엄은 조형으로 장엄한 〈화엄일승법계도〉 구조의 패턴을 보여준다.

범자연화문 천정 반자 12칸에 심은 진언법계

극락보전 우물천정 중앙부의 반자문양은 범자연화문이다.[7.13] 연꽃 → 쌍학 → 모란 → 범자연화문의 깊이에 이른 천정 단청장엄의 클라이맥스에 해당한다. 범자연화문은 4×3의 12칸 반자청판에 베풀었다. 반자 한 칸은 우주를 상징하는 검은 천공의 개념을 갖췄다. 검은 천공에서 붉은 연꽃이 피어난다. 연꽃은 여덟 장의 연잎을 가진 팔엽연화로, 꽃잎이 내부로 접힌 소위 '웅련화'다. 연잎에는 육색-주홍-다자의 삼빛 바림을 풀어 정성 어린 예경을 올리고, 몇

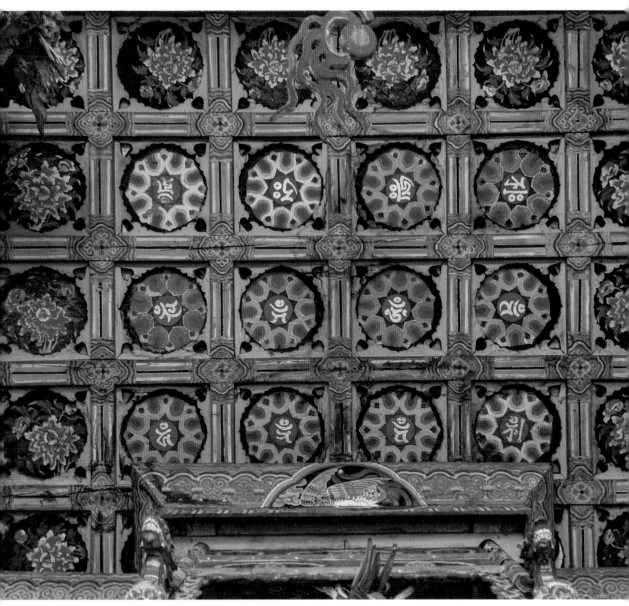

7.13 천은사 극락보전 천정 중앙부

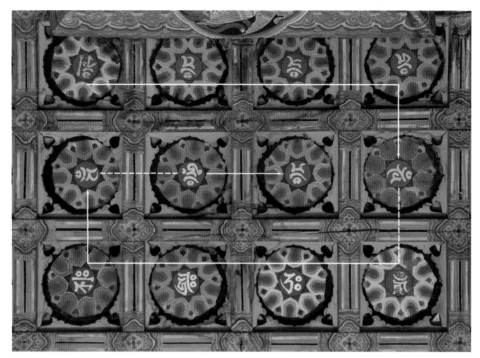

7.14 법계도 형식의 나선형 장엄

몇의 연꽃에는 흰색-육색-주홍-다자의 사빛 바림을 풀어 지극함을 드러냈다. 연꽃의 중심부에는 붉은 원을 마련하고, 금빛 범자종자를 심었다. 저 12자의 범자는 무엇을 담고 있는 것일까? 일본의 '동아시아 범자문화연구회'의 도움을 받아 범자의 내용과 전개방식에 관해 알게 되자 커다란 감명을 받았다. 놀랍게도 범자의 구성이 법계도의 형식을 갖추고 있었기 때문이다. 닫집과 맞닿아 있는 향좌측 위에서부터 시계방향으로 나선형으로 감겨 중심으로 향하는 배치구조를 갖고 있다.[7.14]

12자의 범자는 5자-5자-2자씩의 세 종류 진언을 하나의 도인圖印의 길로 내었다. 세 종류의 범자진언은 오륜종자五輪種子(5자), 진심종자眞心種子(5자), 정법계진언淨法界眞言(2자)으로 밝혀졌다. 오륜종자는 '암밤람함캄', 진심종자는 '훔 다락 흐리 악 밤', 정법계진언은 '옴람'으로 지송한다.

오륜종자　오륜종자의 배열에 있어 『진언집』[7.15]이나 직지사 성보박물관의 불복장 의례집의 '암람밤함캄'의 배열과 차이를 보인다. 『진언집』에서 '암밤람함캄'은 법신, 보신, 화신의 삼신진

7.15 오륜종자, 진심종자, 정법계진언을 실은 『진언집』

언 중에서 '법신진언'으로 소개하고 있다. 그런데 원각사 성보박물관의 17세기 23종 진언 목판본에서는 '암밤람함캄'을 오륜종자로 새기고 있다. 이런 혼선에도 불구하고 거의 모든 『진언집』이나 『의례집』에서 오륜종자와 진심종자를 나란히 새기고 있는 것으로 비춰볼 때 극락보전 천정의 진언도 오륜종자로 심었음이 분명해 보인다. 오륜종자는 각각 동-서-남-북-중의 오방위에 대응한다. '오륜종자'라는 말뜻은 동서남북 중앙의 다섯 방위에 심은 전법륜의 씨앗이라는 의미다. 불상이나 불화에 불성의 생명력을 부여하는 내밀한 진언이므로 불복장의례에선 '비밀실지진언'으로 부르며, 진리 자체인 법신 비로자나불의 상징으로서 '법신진언'으로도 통한다. 오방위에 배대해서 봉안한 오방불의 범자종자梵字種子가 진심종자다.

진심종자　진심종자는 훔-동-아촉불, 다락-남-보생불, 흐리-서-아미타불, 악-북-불공성취불, 밤-중앙-비로자나불을 상징한다. 한역 발음은 연구자에 따라 다르게 표기하기도 하므로 너그럽게 수용될 필요가 있다. 진심종자에서 눈여겨볼 것은 북쪽의 장엄종자인 '악', 곧 불공성취불의 범자다. '악'은 '아'라고 발음하기도 하고, '아흐'라고 음역하기도 한다. 한국 사찰의 천정 반자 문자장엄 중에서 가장 많이 사용하는 문자가 '불佛', '만卍', 그리고 범자 '옴'과 '훔', '흐리', '악'이다. '흐리'는 서쪽 아미타불의 종자자이고, '악'은 북쪽 불공성취불의 종자자인데, 밀교에서는 석가모니불과 동일한 존상으로 여긴다. 천정의 연꽃 속에 '악'이나 '흐리' 범자를 곳곳의 법당장엄에서 유독 많이 심어 둔 것도 그 종자자가 대중에게 가장 친근한 석가모니불과 아미타불을 상징하기 때문일 것이다.

정법계진언　범자연화문으로 조형한 법계도의 궁극은 정법계진언 두 자에 귀의한다. 부처님을 자리에 청하는 삼보통청 등의 의식에 앞서 마음과 국토를 청정케 하는 진언이다. 정법계진언은 '옴람'으로 독송한다. '람'은 몸과 입과 뜻으로 지은 삼업三業을 소멸시키고, 일체번뇌를 없애주는 범자 종자자다. 소우주인 나의 몸과 마음이 청정해지면 삼라만상의 우주가 청정해지기 마련이다. 그래서 '람'은 대우주의 상징인 성스러운 범자 '옴'과 결합하여 청정한 법계우주로 무한히 확장된다. '옴람'은 곧 청정한 우주법계를 상징한다.

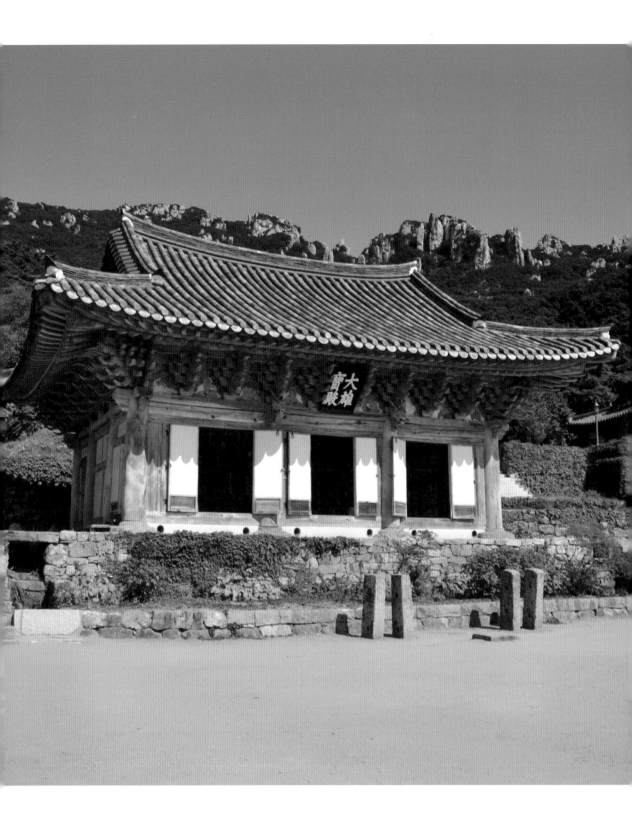

4

해남 미황사
대웅보전

「달마산 미황사 사적비명」(1692)에 미황사 창건설화가 전해진다. 사적비에 따르면 우전국(인도)에서 바다를 통해 해남 땅끝에 배 한 척이 닿는다. 진리의 배 반야용선이 온 것이다. 그때가 신라 경덕왕 8년, 서기 749년의 일이다. 전법의 반야용선이 닿은 날에 달마산 사자봉 정상에는 일만 부처께서 나투셨다고 한다. 그 법연으로 미황사 가람은 반야용선이 닿은 정토이고, 일만 부처께서 출현하신 불국토, 즉 '천불출현지지千佛出現之地'의 수식어를 갖게 되었다.

대웅보전 건륭 십구년 무등산인 단확야

미황사 가람의 중심에는 대웅보전이 있다.[8.1] 1982년 대웅전 해체보수공사 때 상량문이 발견되었는데, 영조 30년(1754)에 기록된 「미황사 대법당 중수상량문」이 그것이다. 상량문에 의하면 대웅보전은 정유재란 이듬해인 1598년에 중건되고, 다시 1754년에 중수되었다. 중수 과정에 보길도에서 목재와 기둥 초석을 다듬어 배에 실어 왔고, 인근의 대흥사 스님들과 마을 사람들의 도움으로 중수를 마쳤다고 기록하고 있다. 또 2008년에 동측면의 충량 윗면에서 '건륭 십구년 무등산인 단확야乾隆 十九年 無等山人 丹雘也'라는 단청기록 묵서명이 발견되었다. '단확'은 '단청'과 같은 말로, 조선 궁궐의 의궤 등에서 '단확'이라는 용어를 사용했다. '무등산인 단확야'라는 말은 '무등산 사람이 단청을 했다'는 뜻이다. 건륭 19년은 1754년으로, 대웅보전 중수 연도와 일치한다. 대웅보전의 단청이 1754년 중수와 같은 시기에 채색되었음을 알 수 있다. 이렇게 미황사 대웅보전 건축과 단청장엄에는 260여 년의 내력이 담겨 있다.

8.1 미황사 대웅보전 내부

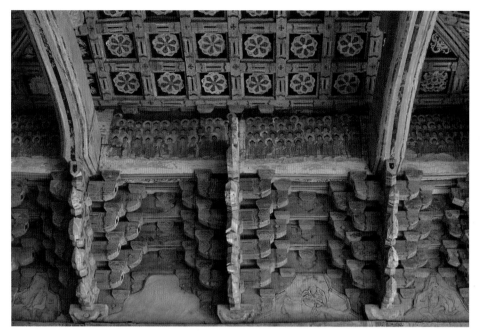

8.2 미황사 대웅보전 내부 상벽의 천불도

다불화 53불도, 천불도, 구천오백불도

미황사 대웅보전 단청장엄의 가장 중요한 특성은 국내 유일의 천불도千佛圖 벽화장엄이다.[8.2] 기원 전후에 등장한 대승불교의 흐름은 이타적인 중생구제의 보살행이 강조되면서 여러 화신불과 보신불이 등장하는 다불신앙多佛信仰으로 전개되었다. 다불신앙은 일대사인연으로 세간에 오신 석가모니불 이외에도 과거, 현재, 미래 삼세의 시간성과 시방十方의 공간성을 초월하여 두루 편재한다는 사상에 기초한다.

　다불사상을 종교장엄으로 구현한 미술이 다불화多佛畵이며, 한국에 현존하는 다불화는 53불도, 천불도, 구천오백불도 등이 있다. 천불을 낳은 모태가 53불이다. 삼천불의 소의경전인 『관약왕약상이보살경』에서는 53불을 지극히 예경한 인연공덕으로 삼세에 각각 천불씩 성불하였다고 밝히고 있다. 즉 대승불교 다불사상의 대표적 형태인 천불신앙의 배경에 53불이 모태 역할을 한 것이다. 53불은 과거, 현재, 미래에 걸쳐 무수한 부처님을 나투게 한 삼천불의 불조佛祖인 셈이다. 53불 탱화는 순천 선암사와 송광사에서 전해지는데, 두 곳 다 불조전佛祖殿에 모시고 있다. 창녕 관룡사 약사전과 안동 봉황사 대웅전에서는 벽화로 현존하고 있다.[8.3]

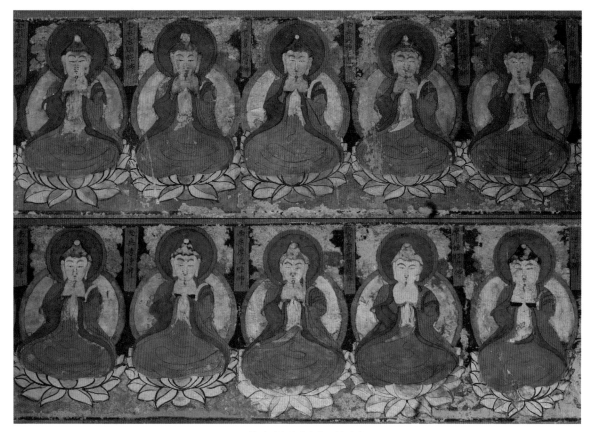

8.3 창녕 관룡사 약사전 53불 벽화

천불도 국내 유일의 벽화장엄

천불도는 예천 용문사, 순천 선암사, 고창 선운사 등에 불화로 전해진다. 한국에서 벽화 형식의 천불도는 미황사 대웅보전의 장엄이 유일하다. 통상 천불도는 과거, 현재, 미래의 겁에 출현한 천불 중에서 현겁에 출현한 천불의 그림을 이른다. 그렇다면 현겁의 천불은 누구일까?

천불도의 소의경전은 『현겁삼매천불본말결제법본삼매정정賢劫三昧千佛本末決諸法本三昧正定』이라 불리는 긴 이름의 경전인데, 줄여서 『현겁경賢劫經』이라 부른다. 「천불명호품千佛名號品」, 「천불흥립품千佛興立品」, 「천불발의품千佛發意品」 등에 현겁에 출현한 천불의 명호와 집안 내력, 상수제자들, 공덕 등을 두루 설명한다. 희왕보살의 질문에 석가모니가 답을 하는 형식으로 된 경에서 천불의 명호를 낱낱이 밝히고 있다. 구류손불拘留孫, 함모니불含牟尼, 기가섭불其迦葉, 석가모니불釋迦文, 자씨미륵불慈氏佛의 순으로 명호를 밝히다가 인사자불人師

子, 유명칭불有名稱, 호루유불號樓由로 끝을 맺는다. 이 모든 부처님의 명호를 듣는다면 온갖 죄에서 벗어나 아무런 걱정이 없게 된다고 일렀다. 또 제24「촉루품囑累品」에서 아난에게 이렇게 말씀하신다.

사람의 몸으로 태어나기 어렵고 경전의 도를 듣기 어렵고 부처님 세상을 만나기는 더욱 어렵다. 그러므로 어려운 줄 알아라. 1천 분의 부처님이 지나고 나면 65겁 동안엔 세간에 부처님이 없으리라. 그리고 대칭겁大稱劫을 지나 80겁 동안에도 부처님이 없느니라. 성수겁星宿劫을 거쳐 3백 겁을 지나서도 부처님이 다시 출현하지 않다가 정광겁淨光劫에 이르러 비로소 부처님이 계시게 되니라. 그러므로 알아 두거라. 부처님 세상을 만나기 어려워 세간 사람들이 불쌍하구나.

봉안 위치　부처님의 세상을 만나기 어려운 일이라는 말씀이 깊은 여운을 남긴다. 그런데 미황사 대웅보전의 내부장엄에서 현겁의 천불을 친견할 수 있다. 동서남북 네 방위의 상벽에 20

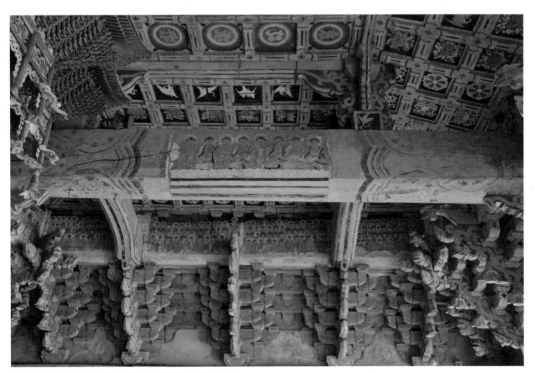

8.4 미황사 대웅보전 상벽과 대들보 양 측면에 조성한 천불도

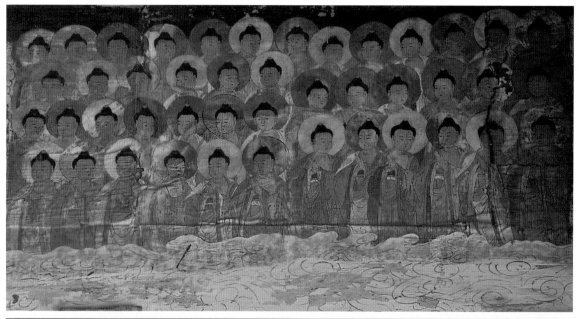

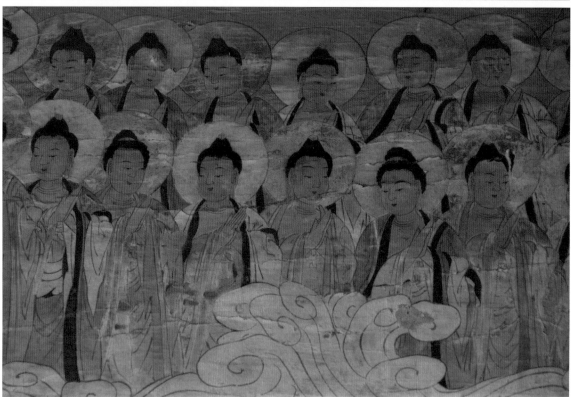

8.5 미황사 대웅보전 천불도에 담긴 천불의 표정

8.6 미황사 대웅보전 천불도 부분. 파스텔 톤의 색조가 부드럽게 흐른다.

점, 좌우 대들보 양 측면에 4점의 천불을 봉안했다.[8.4] 각 벽화에 부처를 모셨는데, 동측면 4점에 187위, 남측면 8점에 351위, 서측면 4점에 208위, 북측면 4점에 175위, 대들보 4점에 78위 등 총 999위를 모셨다. 그러나 북측면에 1위의 광배 흔적이 남아 있어 정확히 천불도를 구현하고 있음을 알 수 있다. 특히나 북측면의 두 곳에서는 고의로 잘라낸 흔적이 있어 천불 봉안에 기울인 세심한 공력을 짐작하게 한다.

형식　벽화는 흙벽에 바로 그린 것이 아니라, 종이에 그려 벽에 붙인 첩부식貼付式 벽화다. 첩부벽화는 여수 흥국사 대웅전과 마곡사 대광보전의 수월관음벽화, 창녕 관룡사 약사전 53불벽화, 양산 신흥사 대광전 관음보살삼존벽화 등에서 드물게 볼 수 있다. 종이에 그린 까닭에 필선과 채색을 섬세하게 운용할 수 있어 천불 한 분 한 분의 디테일한 표정까지 살려냈다.

　미황사 천불도 역시 첩부벽화의 이점을 활용해서 천불의 다채로운 표정과 자세를 살려냈다.[8.5] 법의와 광배에 베푼 색채 변화, 다양하고도 자연스러운 시선 처리, 몸을 기울이기도 하고 숙이기도 하면서 전체 속에서 개체의 개성을 살린다. 화면에서 옹기종기 모여 서로 담소를 나누는 듯한 다정함이 흐른다. 벽화의 군집들은 조선 민화의 병풍첩처럼 독립성을 가진 유기체 구조로 조성했다. 벽화 칸칸이 단독적으로도, 또 전체로도 예술작품이 된다. 앞줄의 부처는 크게, 뒷줄의 부처는 조금씩 작게 그려 원근법의 원리도 적용했다. 천불 부처님의 표정들은 어린아이처럼 해맑기도 하고, 푸근하기도 해서 다정다감한 느낌을 준다.[8.6]

　천불에 베푼 색채도 표정만큼이나 다정다감하다. 법의와 광배에 베푼 색조는 파스텔 톤으로 더없이 부드럽고 상냥하다. 옥빛과 연한 보랏빛이 색의 대비를 이루면서 청정하고 맑은 분위기를 이끈다.

법의와 수인　그런데 공포 위 상벽에 봉안한 부처와 대들보 측면에 장엄한 부처의 표현에서 다른 점이 발견된다.[8.7] 상벽의 부처는 자욱한 구름 속에서 지상으로 강림하듯 입상으로 출현한다. 해맑고 천진난만한 표정의 수인手印도 대부분 합장인合掌印이다. 하지만 대들보 안쪽 면의 여래는 커다란 흰색 연꽃 하나에 모두 결가부좌를 틀고 엄숙히 앉아 있다. 양 대들보에 여덟 분씩 대칭구도로 배치했는데 침묵의 근엄함이 흐른다. 하나의 연꽃 대좌에 여덟 분의 부처를 모신 파격적인 도상이다. 둥근 광배는 연녹색으로 통일했고, 법의의 색채는 보라색과 흰색을 교대로 채색했다. 수인도 다양하다. 지권인, 항마촉지인, 설법인, 아미타구품인, 여원인과 시무외인, 선정인, 전법륜인 등 거의 모든 여래의 수인이 등장한다. 그중에는 녹색 약함을 왼

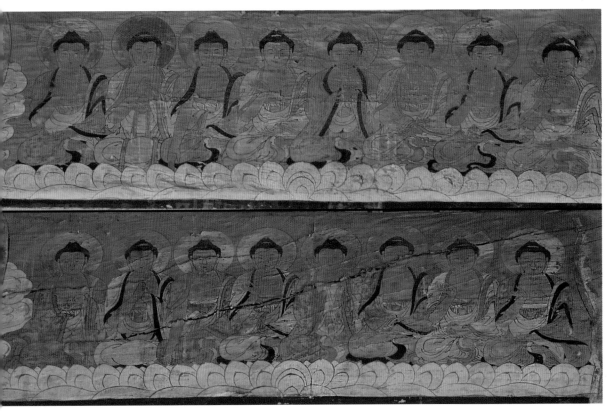

8.7 미황사 대웅보전 대들보에 조성한 천불도

손에 쥔 약사여래의 수인도 나타난다. 좌우 대들보 안쪽 면에 봉안한 여덟 분의 여래는 누구일까? 수인으로 보아 가장 대중성을 지닌 여래를 모신 것으로 추정할 수 있다. 그중 비로자나불, 석가모니불, 아미타불, 약사여래불이 계신 것은 분명해 보인다. 여덟 분의 법의와 수인의 표현이 모두 다른 데서 각 여래의 특성을 고려한 장인 예술가의 심사숙고가 느껴진다.

천정 단청장엄 연꽃, 모란, 선학, 범자

미황사 대웅보전은 종교장엄의 예술 성취도가 돋보인다. 특히 천정의 단청장엄에 경영한 탁월한 아름다움은 독창성을 잘 드러낸다. 대웅보전 천정은 모두 우물 반자로, 밭둘렛기둥 영역은 빗반자처럼 비스듬히 올렸고, 안둘렛기둥 영역은 마루와 평행한 우물천정이다. 천정에 입힌 단청장엄의 소재는 연꽃, 모란, 선학, 범자 네 가지다.[8.8] 이 네 가지 소재의 단청장엄은 내소사 대웅보전, 천은사 극락보전, 보성 대원사 극락전, 마곡사 대광보전 천정장엄 등에서 공통으로

8.8 미황사 대웅보전 천정 반자의 단청문양

나타난다. 단청문양을 운영하고 배치하는 패턴에서도 유사성을 가진다. 네 가지 소재로 활용한 단청문양의 패턴은 여섯 영역에 좌우대칭의 구도로 배치했다.

① 불상 위 중앙부: 범자문양
② 어간 출입구 영역: 금니 선학과 모란꽃가지
③ 중앙부 좌우 우물 반자: 선학과 모란꽃가지
④ 좌우 협간: 육엽연화문
⑤ 남쪽 양 모서리: 넝쿨연화문
⑥ 북쪽 양 모서리: 갈대-연꽃문

천정 전체를 하나의 화면으로 보면 '연꽃-모란-선학-범자'로 이어지는 중중의 구도다.[8.9] 그것은 내소사 대웅보전의 '선학-연꽃·모란-범자연화문'의 구도, 보성 대원사 극락전과 마곡사

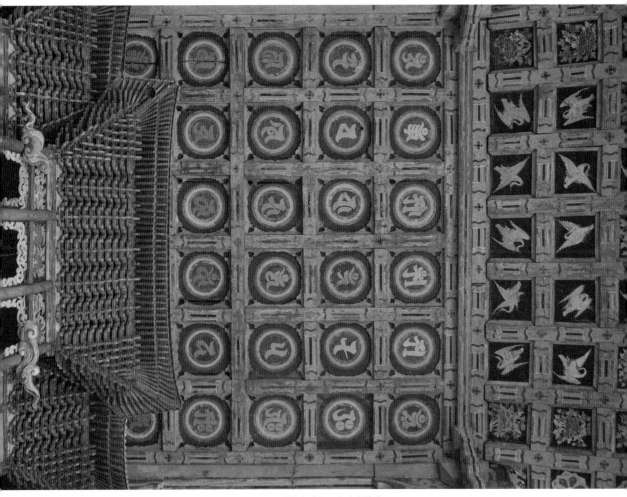

8.9 미황사 대웅보전 어간 천정

대광보전의 '선학-연꽃-모란-범자연화문'의 구도, 천은사 극락보전의 '연꽃-선학-모란-범자연화문' 구도 등과 일정한 장엄의 문법구조를 같이하는 배치형태다.

연꽃　대웅보전 천정 가장자리에 베푼 연꽃문은 세 가지 패턴을 가진다. 좌우 협간의 육엽연화문, 남쪽 양 모서리의 넝쿨연화문, 북쪽 양 모서리의 갈대-연꽃문이다.[8.10] 넝쿨연화문과 갈대-연꽃문에서도 다양한 형태의 변주가 나타난다. 마치 연꽃의 시차별 형상을 연속하는 스펙트럼으로 나타낸 듯하다. 순환과정의 모티프는 넝쿨연화문에서 더욱 뚜렷하다.[8.11]

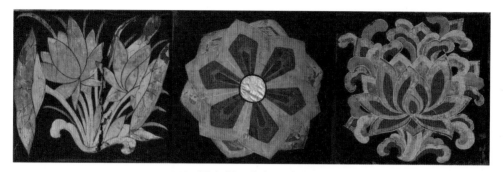

8.10 미황사 대웅보전 연꽃문 세 가지 패턴

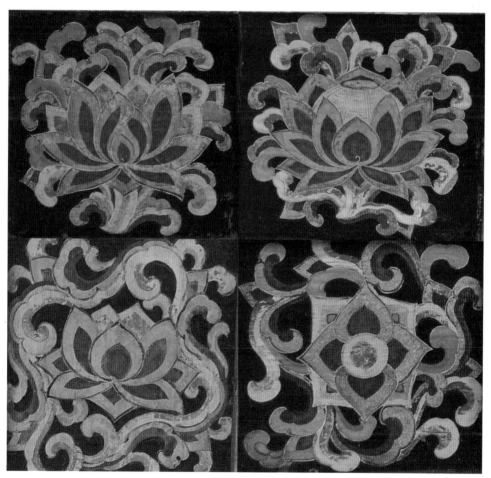

8.11 미황사 대웅보전 천정 반자의 넝쿨연화문

해남 미황사 대웅보전

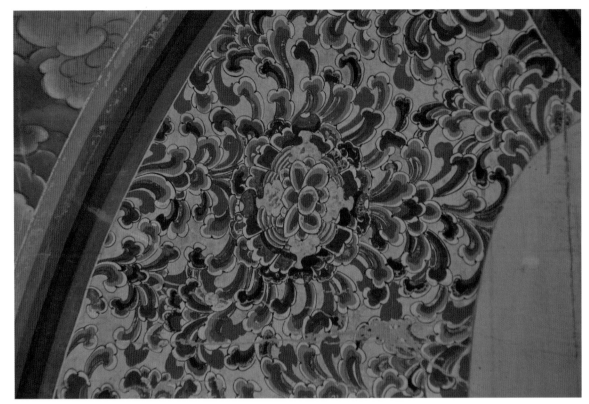

8.12 영덕 장육사 대웅전 후불탱 세부

검은 천공에서 붉고 푸른 넝쿨에너지가 나와 연꽃을 피운다. → 연꽃은 연화좌 형식으로 커지고 넝쿨은 생명의 새싹을 탄생시키며 더욱 왕성하게 뻗는다. → 연꽃에서 녹색의 둥근 연자방蓮子房, 곧 보주가 나오기 시작한다. → 연꽃 속의 보주 형식을 완성한다. → 형상을 버리고 고도의 관념을 완성한다.

　반자청판에 입힌 넝쿨연화문은 단청에서 가장 중요한 연화머리초문양을 압축한 것이다. 대들보 등에 시문하는 연화머리초를 천정 반자에 조영하려면 핵심만으로 축약된 도안을 사용할 수밖에 없다. 넝쿨과 연꽃, 보주의 조합으로 이루어진 문양은 불교교의를 담은 종교장엄의 핵심문양이다. 경전 『사경첩』 표지라든지, 불화 속 부처의 법의法衣, 혹은 광배 등에서도 넝쿨-연꽃-보주가 일체를 이룬 문양이 똑같이 나타난다.[8.12] 자비와 진리를 총섭한 고도의 조형언어다.

8.13 미황사 대웅보전 천정 반자의 선학

선학 미황사 대웅보전의 선학仙鶴은 회화성이 뛰어나다. 보통은 한 가지 형상을 동일하게 반복하지만, 미황사 선학의 경우 개개의 특성이 강하다. 선학의 움직임을 스틸컷으로 포착한 장면 같다.**8.13** 선학의 몸짓을 오랫동안 관찰하여 스케치한 사람만이 그려낼 수 있는 장인 예술가의 예리한 시선이 녹아 있다. 각 컷마다 날개의 형상이나 몸짓을 대단히 사실적으로 묘사하고 있기 때문이다. 몸을 초월하여 절대정신에 귀의하고자 하는 내면 추구가 엿보인다. 특히 12칸의 반자청판에 베푼 금니를 입힌 선학은 예술을 종교장엄의 거룩함으로 승화하고 있다. 장엄예술에서 값비싼 금니안료는 대상에 신성을 부여하는 색채의 힘을 갖는다. 자연 대상을 강조하기 위한 것이 아니라, 내부에 깃든 상징관념을 밖으로 이끌어내기 위한 방편으로 보아야 한다. 선학의 이미지에는 무애자재의 대자유가 내포되어 있다. 탈속의 해탈을 드러내는 데 고결한 선학의 이미지만큼 유용한 소재는 없을 것이다. 선학을 법당 천정에 그토록 빈번하게 장엄소재로 활용하는 것도 법당의 본질이 진리법이 충만한 법계우주이기 때문이다.

범자 대웅보전 천정의 중앙부 우물 반자에는 범자를 심었다. 5자씩 6열을 시설하여 반자 한 칸에 한 자씩 총 30자의 범자를 장엄하고 있다.**8.14** 그중 네 자는 닫집 지붕에 가려 보이지 않

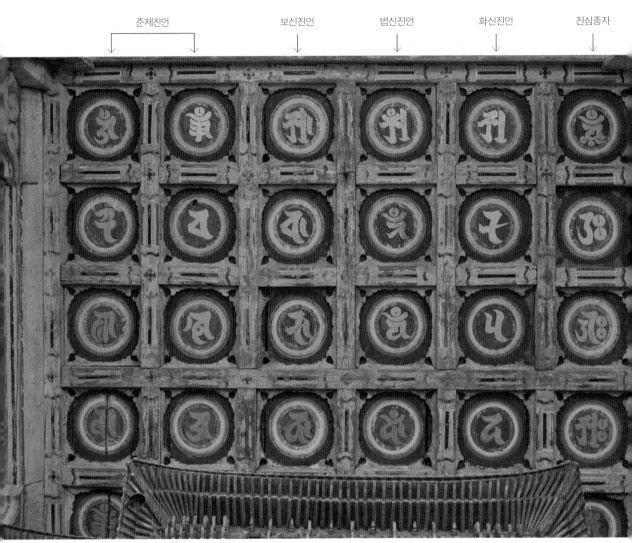

8.14 미황사 대웅보전 천정 중앙부의 범자장엄

는다. 모든 범자에는 금니를 입혀 영구불변하기를 염원했다. 저 30자의 범자는 무슨 내용을 담고 있는 것일까? 무슨 내용이길래 저토록 성스러운 자리에 정성들여 장엄한 것일까? 오랫동안 의문을 가지고 다녔다. 어디에서부터 시작해서 어떻게 읽어야 할지 단서조차 잡지 못했다. 여러 선지식들께 묻기도 하고, 『진언집』을 펴서 한 자씩 비교도 해보았지만 언제나 난관에 봉착했다.

그러던 중 2014년 여름에 경남 고성 옥천사에 성보박물관장으로 계신 원명스님과 단국대 엄기표 교수님을 통해 '동아시아 범자문화연구회'를 알게 되었다. 연구회 학자들에게 미황사

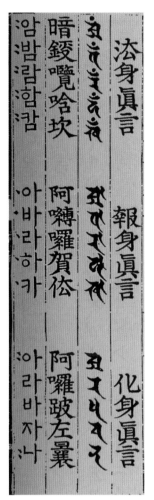

8.15 법신, 보신, 화신진언을 수록한 『진언집』

대웅보전과 천은사 극락보전, 통도사 대웅전 천정에 심은 범자사진을 메일로 보냈다. 한 달 보름 후에 답장이 왔는데, 친절하게도 『진언집』과 비교해서 미황사와 천은사의 범자장엄의 정체를 밝혀두었다. 통도사 대웅전의 범자장엄에 대해서는 '해독불가'의 답장을 덧붙였다. 닫집에 가려 보이지 않던 범자 4자도 알게되었다.

그때 받은 메일을 토대로 『진언집』과 비교해서 발음과 뜻을 풀이하면 다음과 같다. 글자 배열순서는 전통서책의 자판처럼 오른쪽부터 세로로 읽어나간다. () 안의 글자는 닫집에 가려 보이지 않는 범자다.[8.15]

1열: 진심종자眞心種子로서 '훔 다락 흐리 악(밤)'으로 읽는다. 여기서 '훔'은 동방 아촉불을, '다락'은 남방 보생불을, '흐리'는 서방 아미타불을, '악'은 북방 불공성취불을, '밤'은 중앙의 비로자나불을 상징한다고 『진언집』에서 설명하고 있다. 즉 오방불을 봉안한 셈이다.

2열: 화신진언化身眞言으로, '아라바자(나)'로 읽는다. 석가모니불이 중생 구제를 위해 역사의 실존으로 출현하신 화신불이다.

3열: 법신진언法身眞言으로 '암밤람함(캄)'으로 읽는다. 천정장엄에서는 '암람밤함캄'으로 배열하고 있다. 범자배열의 혼란에도 불구하고 장엄의지는 분명해 보인다. 2열, 3열, 4열은 석가모니불-비로자나불-노사나불, 곧 화신-법신-보신의 삼신불을 봉안한 것임에 명백하다. 법신은 곧 진리 자체로, 법의 인격화인 비로자나불이다.

4열: 보신진언報身眞言으로 아바라하(카)로 읽는다. 밀교경전 『대일경』에서는 이 '아바라하카' 진언을 '지수화풍공止水火風空'의 오대五大의 상징으로 여기기도 한다. 보신불은 보살의 바라밀행과 서원이 완성된 결과로써 원만한 불신을 갖춘 부처다. 아미타불과 노사나불, 약사여래가 대표적이다.

5, 6열: 칠구지불모심대준제다라니로서, '옴 자례 주(례) 준제 사바하 부림'으로 독송한다. '사바'

와 '부림'은 한 글자의 발음이다. 통상 준제진언이라고 부른다. 모든 죄악을 소멸하고, 일체 공덕을 성취할 수 있는 엄청난 위신력의 다라니로 전해진다.

결국 대웅보전 천정에 심은 30자 범자장엄은 오방불과 화신-법신-보신의 삼신불, 그리고 모든 부처님의 어머니이신 준제관음보살을 봉안하고 있는 거룩함의 결정체임을 알 수 있다. 또한 이 진언들은 불상이나 불화를 조성한 후 법당에 모시는 과정에서 성보에 생명력을 불어넣는 진언으로도 내밀하게 봉안된다.

다시 대들보 측면의 커다란 흰색 연꽃에 결과부좌로 정좌한 여덟 분의 부처에게 시선을 돌려보자. 왜 여덟 분만 다른 천불과 다르게 크게, 또 연화좌에 정좌한 모습으로 모신 것일까? 답은 범자장엄에 있었다. 범자장엄과 여덟 분의 여래는 동일한 장엄의 일체이기 때문이다. 30자 범자장엄이 상징하는 불보살의 존상 중에서 준제보살을 제외하고, 오방불과 삼신불을 수리적으로 더하면 8여래가 성립한다. 범자장엄과 손에 쥔 지물을 토대로 대들보에 모신 여덟 여래를 추정할 수 있다. 비로자나불, 석가모니불, 노사나불, 아미타불, 약사여래불, 아촉불, 보생불, 불공성취불로 배대할 수 있다. 그러면 하나의 의문이 남는다. 준제보살의 진언인 준제진언은 어디에 배대하는가? 이때 준제보살은 모든 부처의 어머님이신 불모佛母임을 상기할 필요가 있다. 즉 준제진언은 천불에 배대된다.

결론 천불도와 범자장엄의 긴밀한 관계

이제 결론에 이를 수 있다. 이제껏 대웅보전 천정의 범자장엄을 해독하지 않아 장엄의 실체를 알 수 없었다. 범자장엄을 해독하고 나자, 마침내 천불도와 범자장엄이 대단히 밀접한 관계에 있음을 알게 되었다. 문자장엄과 미술장엄이 긴밀한 일체를 이루고 있는 경이로운 모습이다. 오방불을 상징하는 진심종자와 화신-법신-보신진언은 대들보에 봉안한 8여래와 연결되고, 불모 준제보살의 상징인 준제진언은 입상으로 나투는 천불에 연결되는 구도로 내부장엄이 이뤄졌다고 분석할 수 있다.

30칸 우물 반자에 심은 원 속의 범자는 5겹의 동심원 속에 있다. 양록-하엽-흰색-주홍-석간주로 확산하는 동심원의 색 파장이다. 그것은 무명을 밝히는 진리의 빛이자 진언 독송의 소리 파장이다. 미황사 창건설화에 일만 부처께서 달마산 사자봉에 나투셨다는 기록이 있다. 이를 증명하듯 대웅보전에 회유의 천불도를 베풀었다.[8.16] 거룩한 '대웅전 속의 천불전'이다.

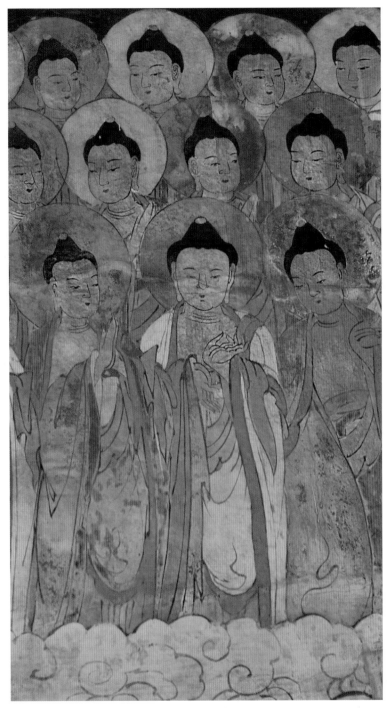

8.16 미황사 대웅보전 천불도 세부

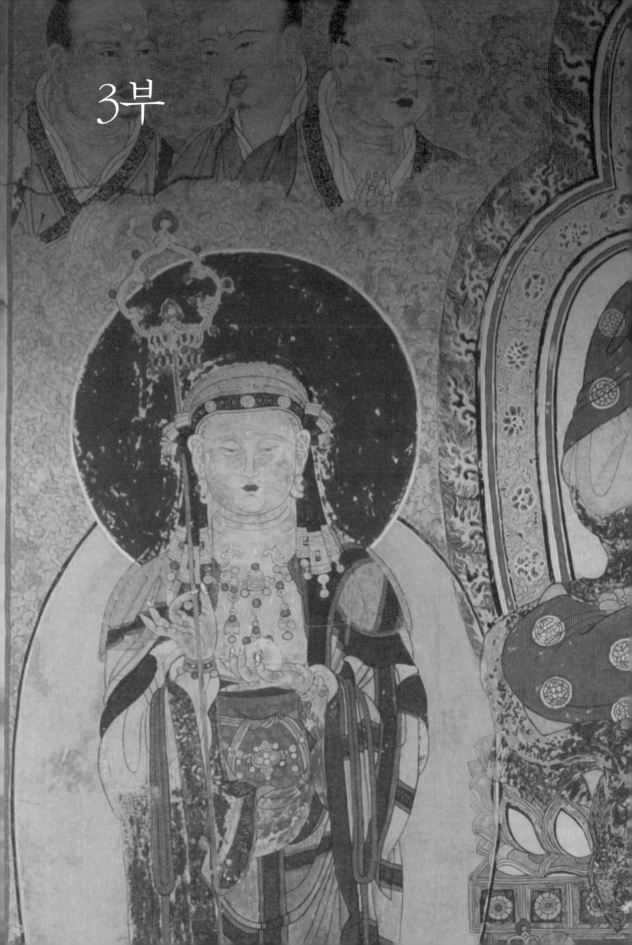

3부

단청 벽화의
향연

1

강진 무위사
극락보전

무위사 극락보전은 그 자체가 성보박물관이다. 먼저 극락보전 건물은 국보 제13호다. 법당 내에 봉안한 목조 아미타여래삼존상은 보물 제1312호로 지정되어 있다. 아미타여래삼존 후불벽화는 국보 제313호이고[9.1], 후불벽 뒷면의 수월관음벽화는 보물 제1314호다. 아미타내영도를 비롯한 극락보전 내부 사면벽화 일괄 29점은 보물 제1315호로 지정하였으니 한 법당건물에 국보가 둘, 보물이 셋 있는 것이다. 한국의 사찰벽화 보고寶庫로서의 위상이 확고하다.

　무위사 극락보전 건물은 고려에서 조선으로 갓 이행한 조선초기 건축이다. 후불벽화 좌우 하단에 남아 있는 화기와 1983년 발견한 종도리 장여의 묵서명, 그리고 2011년 단청 모사작업 과정에서 찾은 감입단집 측면 상부의 묵서명을 통해 건축과 벽화, 단청조영 연도가 밝혀졌다. 즉 극락보전 건립은 1430년, 후불벽화 및 수월관음벽화 제작연도는 1476년, 단청장엄은 1526년으로 편년되었다.

후불벽화 백성들의 적극적인 불사참여

무위사 극락보전의 후불벽화는 15세기 왜구의 약탈과 살상이 빈번한 시대상황에 만들어졌다. 당시 조선의 백성들은 가혹한 현실에서 벗어나기 위해 수륙재와 정토신앙에 의지하였다. 불사참여 계층에도 변화의 바람이 불었다. 고려왕조 때 왕족과 귀족 중심의 불사와는 달리 백성들의 십시일반 참여가 저변으로 확대되었다. 후불벽화 좌우 하단에 있는 붉은 바탕에 묵서로 기록한 화기를 통해 백성들의 적극적인 참여를 엿볼 수 있다.[9.2] 화기에는 화원을 포함해서 모두 109명의 인명이 등장한다. 전 아산현감 강질, 강진군부인郡夫人 조씨를 비롯하여 김씨, 강씨, 박씨 등 수십 쌍의 평민 부부들의 시주 참여로 대선사 해련海蓮, 선의善義, 죽림竹林 등의 화원들이 1476년에 그렸음을 밝히고 있다. 극락천도를 발원하는 수륙사의 불사였던 까

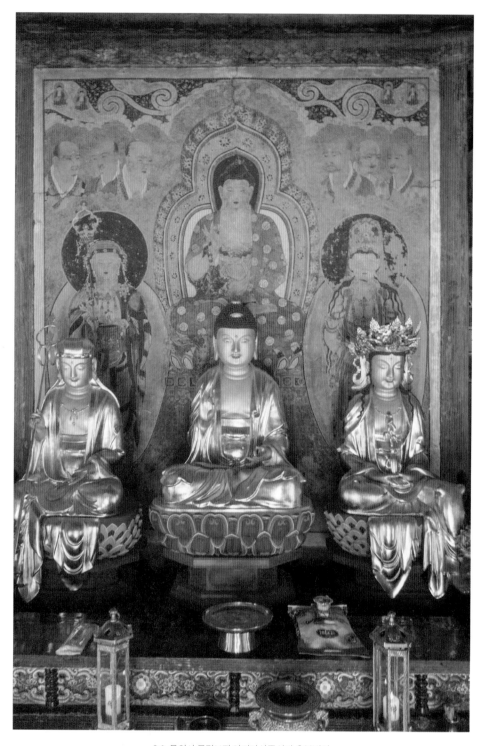

9.1 무위사 극락보전 아미타삼존상과 후불벽화

9.2 무위사 극락보전 아미타삼존 후불벽화 화기

닭에 신분의 지위고하를 구애받지 않아 다양한 계층의 참여가 이뤄졌다.

극락보전의 후불벽화에는 아미타여래와 관음보살, 지장보살을 봉안했다. 그런데 비단이나 삼베에 그린 탱화가 아니라, 마감한 흙벽에 올린 벽화다. 그래서 후불탱화가 아니라 후불벽화다. 후불벽 앞면에 벽화가 현존하는 곳은 흔치 않으며 무위사 극락보전, 선운사 대웅보전, 불국사 대웅전 좌우 협간 등이다. 무위사 후불벽화는 조선초기 벽화임에도 고려불화처럼 치밀하게 시문하고, 온화한 중간색을 운영하고 있어 감탄을 자아낸다.

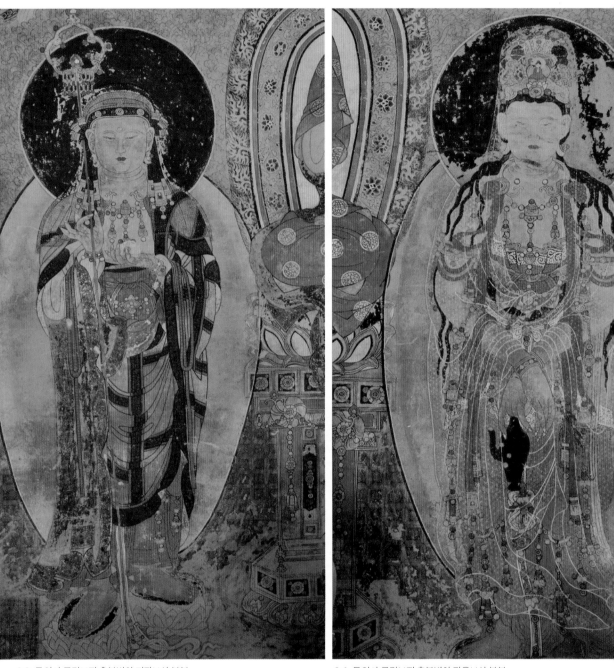

9.3 무위사 극락보전 후불벽화 지장보살 부분

9.4 무위사 극락보전 후불벽화 관음보살 부분

지장보살 벽화 속 향좌측의 지장보살은 스스로의 본원력으로 나투셨다.[9.3] 지장보살은 오직 고통받는 중생구제를 위해 가장 험난한 지옥에 스스로 찾아가신 분이다. 자비행 중에서도 가장 위대한 걸음을 하신 것이다. 더 이상 위없는 대서원의 보살행이라 '대원본존大願本尊'이라고도 부른다.

벽화에서 지장보살은 여러 천조각을 밭이랑처럼 세로로 기운 형태인 납의衲衣 가사袈裟 차림을 하고 있다. 납의의 '납衲'은 꿰매다는 의미다. 미국 메트로폴리탄박물관 소장 지장보살도에서처럼 오른손엔 육환장六環杖을, 왼손엔 투명한 보주를 쥐었다. 육환장은 누구도 열 수 없는 지옥의 문을 여는 지팡이이고, 보주는 지옥의 어둠에 광명을 놓는 지물이다. 여기서의 지옥은 공간 개념이 아니라 마음속 번뇌로, 보주의 광명은 깨달음의 지혜로 봐야 한다. 육환장의 여섯 고리는 육바라밀, 혹은 지옥·아귀·축생·아수라·인간·하늘 등의 육도중생六道衆生을 구제하고자 세운 대원을 상징한다. 지옥에서 구제받지 못한 단 한 명의 중생이 있더라도 열반에 들지 않겠다는 결연한 서원을 세운 까닭에 보관을 쓴 보살의 모습이 아니라, 삭발한 사문沙門의 모습으로 등장한다. 지장보살은 황금빛 연화를 딛고 서 있고, 물방울문양의 두건을 둘렀다. 가사에도 세밀한 문양을 베풀었다. 섬세한 고려불화의 전통을 계승하고 있는 대목이다. 지장보살을 따로 떼놓으면 영락없는 고려불화 지장보살도다. 구도나 밝은색의 색채 운영, 세밀한 의습문양 등이 그대로 재현되고 있는 까닭이다. 단지 벽화라는 재질 특성에 의해 의습문양을 다소 간결히 처리한 차이가 있을 뿐이다.

관음보살 관음보살의 표현에서 고려불화가 가진 세밀함의 특징이 뚜렷하게 나타난다. 관음보살은 오른손에 초록 잎의 버들가지를 쥐었고, 왼손엔 짙은 녹색의 정병을 지물로 들고 있다.[9.4] 생명력과 감로의 자비심을 상징하는 알레고리다. 관음보살의 머리 위에서부터 발끝까지 부드러운 천의天衣가 시폰처럼 흘러내린다. 투명에 가까운 하얀 사라紗羅다. 사라는 '비단 사, 그물 라'로, 가는 비단 올로 정밀하게 짠 투명 그물 옷을 말한다. 사라의 비단결은 현미경으로 살펴야 할 정도로 한 올 한 올 극도의 섬세한 붓질로 표현했다.[9.5] 삼각형, 마름모, 원의 기하학적 패턴이 프랙털 구조를 이루며 중중무진으로 중첩하고 무한히 연속한다. 연기법계의 그물망이자, 붓질로 구현한 마이크로 세계다. 사람 능력의 한계를 초월한 지극한 붓질은 부처의 진신眞身에 생명력을 부여하고, 종교장엄의 성스러움으로 이끈다. 문양은 곧 신성을 부여하는 장엄윤리이자 힘임을 알 수 있다.

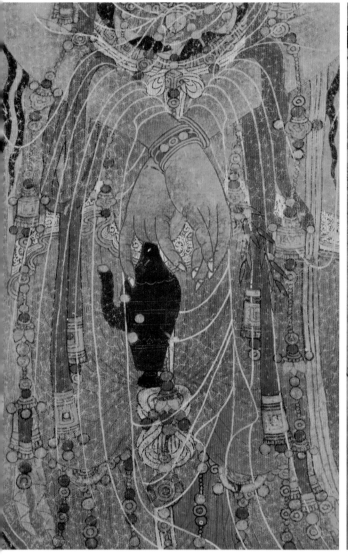

9.5 무위사 극락보전 후불벽화 관음보살 세부

9.6 무위사 극락보전 후불벽화 아미타여래 부분

아미타여래 고려불화 양식에서 조선초기 시대 흐름을 반영한 양식적 이행도 포착된다. 변화의 흐름은 본존불인 아미타여래의 표현에서 다양하게 나타난다. 고려불화의 완전한 원형 광배는 신체의 흐름을 따라 광배의 폭을 일정하게 유지하며 표현해서 볼록볼록한 키형 광배로 변화했다.[9.6] 머리에는 육계가 볼록하고 붉은 보주가 태양처럼 솟구친다. 여래의 붉은 대의에 세밀히 시문하던 원형 연화문도 형태의 유사한 외형만 추구하고 간결히 처리했다. 그럼에도 화면은 중세의 신성함과 우아함을 조금도 잃지 않고 있다. 따스한 질감의 황토색 바탕에 스며든 은은한 붉은색과 초록색이 고려불화 배채법背彩法의 채색처럼 깊은 색감을 자아낸다.

파랑새 설화 벽화의 제작 동기와 주체의 신비화

여기서 서사적 플롯을 갖춘 신비주의 설화가 탄생한다. 후불벽화 하단 화기畫記에는 분명히 대선사 해련 등이 그렸다고 밝히고 있지만, 사람 능력 밖의 지극정성으로 섬세히 그린 까닭에 관음보살의 분신인 파랑새를 등장시킨다. 파랑새가 붓을 물고 천의무봉天衣無縫의 붓질로 그린 그림으로 승화되었다. 더욱이 후불벽화 속 관음보살의 눈동자를 미처 그리지 못하고 파랑새가 날아가버려 미완성 작품의 깊은 여운과 울림을 표현했다. 신묘한 회화에 극적인 긴장 구조까지 갖춰 벽화에 성스러움을 극대화한 것이다. 벽화에 전해지는 파랑새 설화는 허구성의 플롯이 아니라 실존하는 조형으로 뒷받침하고 있어 일정한 리얼리티를 부여한다. 벽화 앞의 목조 관음보살상은 양손으로 정병을 받쳐 들고 있다. 정병에는 버들가지가 꽂혀 있고, 가지 끝엔 파랑새가 앉아 있다. 후불벽 뒷면 수월관음벽화에서도 선재동자 자리에 노스님을 그렸다. 비구의 어깨 위에는 파랑새가 그려져 있다.[9.7]

이런 표현들은 다른 곳에서 찾아볼 수 없는 독특한 형상이다. 우리나라 법당 내부의 불화 주체와 관련하여 여러 곳에서 파랑새 설화가 통용되고 있어 흥미롭다. 제작 시기나 회화 수준, 서사의 근거 등을 살펴볼 때 파랑새 설화의 원형은 무위사 극락보전 벽화에서 비롯되었음을 짐작할 수 있다.

9.7 무위사 극락보전 후불벽 뒷면 수월관음도 세부(모사본)

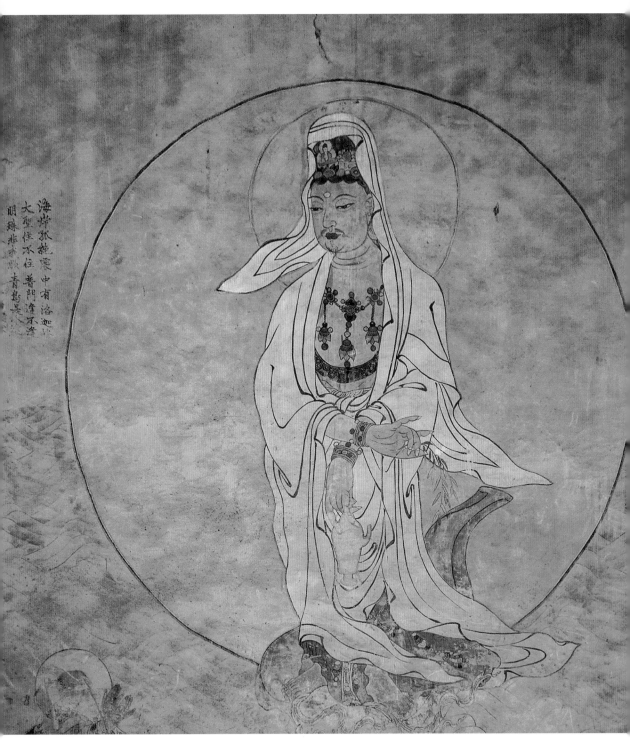

9.8 무위사 극락보전 후불벽 뒷면 수월관음도

물론 설화 속 파랑새는 관음보살의 화현으로 받아들인다. 후불벽 뒷면 수월관음벽화에 화제
畵題를 담고 있는 오언율시 속에서도 그 상징성을 엿볼 수 있다.

해안고절처 중유낙가봉 海岸孤絶處 中有洛迦峰	바닷가 외딴 곳 한가운데 낙가봉이 있네
대성주불주 보문봉불봉 大聖住不住 普門逢不逢	석가모니불 계시든 안 계시든, 아미타불 만나든 안 만나든
명주비아욕 청조시인수 明珠非我慾 靑鳥是人遂	빛나는 구슬 내 바라는 바 아니고 우리가 찾는 건 파랑새뿐
단원창파상 친첨만월용 但願蒼波上 親添滿月容	단지 바라는 것은 푸른 물결 위 보름달 같은 얼굴 친히 뵙기를

수월관음도 가장 오랜 역사의 수월관음벽화

무위사 후불벽 뒷면의 수월관음도는 1476년에 그려진 것으로, 현존하는 수월관음벽화 중 가
장 오랜 역사를 가진다.[9.8] 현존하는 후불벽 뒷면의 수월관음도는 총 11점이다. 강진 무위사
극락보전, 여수 흥국사 대웅전, 순천 동화사 대웅전, 부안 내소사 대웅보전, 완주 위봉사 보광
명전, 구례 천은사 극락보전, 공주 마곡사 대광보전, 창녕 관룡사 대웅전, 양산 신흥사 대광
전, 청도 운문사 비로전, 김천 직지사 대웅전 등 11곳이다. 경주 불국사 대웅전과 고창 선운사
대웅보전 후불벽에도 있지만 형체를 알아볼 수 없거나 현대에 조성한 모사본이라 현존성의
의의를 가지기엔 역부족이다. 그 외에 대구 용연사 극락전, 김천 직지사 대웅전, 부산 범어사
대웅전, 보성 대원사 극락전, 청송 대전사 보광전, 양산 통도사 관음전은 법당 내부 측면에서,
파주 보광사 대웅전과 양산 통도사 영산전은 법당 외벽에서 수월관음도를 찾을 수 있다.

무위사 극락보전 수월관음도는 마곡사 대광보전 수월관음도처럼 하얀 두건과 법의를 착의
한 백의수월관음도다. 무대가 되는 공간은 파도가 일렁이는 바다다. 둥근 보름달이 뜬 밤, 구
도행에 나선 노비구의 모습을 한 선재가 법을 구하자 붉은 연잎 위에 관음보살께서 진신을 나
투셨다. 바탕의 황토색은 밝고 은은한 보름달빛을 은연중에 드러낸다. 두 손을 앞쪽으로 교차
하고 오른손엔 녹색 버들가지를, 왼손엔 금빛 정병을 들고 있다.[9.9] 보관엔 그분과 한몸이신

아미타여래를 모셨다. 통상
중성의 이미지로 묘사하는 보
살상과는 달리 다부진 체격
과 수염을 갖춘 남성성의 분
위기가 강하다. 흘러내리는 법
의法衣의 획에도 일필휘지의
속도와 힘이 묻어난다. 획을
통한 묘사는 단순하지만 원만
하고, 성스러우며, 신비로움을
갖게 한다. 관음보살께서 시선
을 보내는 방향에는 장삼을

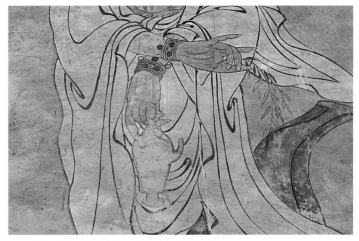

9.9 무위사 극락보전 수월관음도 정병 부분 세부

갖춰 입고 두 손을 모아 법을 구하는 노비구가 있다. 주변에 일렁이는 물결 위로 보주들이 떠
다닌다. 노비구의 어깨 위엔 찬시 묵서에서 언급하는 청조靑鳥, 곧 파랑새가 앉아 있다. 수월
관음도에서 파랑새는 보통 정병에 꽂은 버들가지 위에 앉아 있는 구도를 취한다. 이렇게 파랑
새가 선재동자의 몸에 의지하는 장면은 이곳 무위사와 공주 마곡사 대광보전, 보성 대원사
극락전에서만 볼 수 있다. 무위사 외의 두 곳에서는 선재동자가 파랑새를 두 손으로 받쳐 안
는 형태다. 그것은 곧 관음보살의 설법과 자비가 베풀어졌음을 의미한다. 보름달을 원만하고
커다랗게 묘사한 것도 월인천강月印千江의 빛처럼 두두물물頭頭物物에 미치고 있는 충만함
을 상징적으로 보여준다.

사면벽화 극락보전 내벽에 그려진 29점의 벽화
현존하는 무위사 극락보전 벽화는 총 31점이다. 후불벽 앞뒷면에 그린 아미타삼존도와 백의
수월관음도 두 점은 극락보전 내부에 있고, 나머지 29점은 성보박물관에 보존 중이다. 현재
극락전 좌우 측면 벽에 있는 아미타여래내영도와 삼존도는 모사본이다. 성보박물관에 있는
29점의 벽화는 1956년 극락보전 해체공사 때 떼어낸 27점과 1979년 해체공사 때 추가로 떼어
낸 2점을 합친 것이다. 아미타여래내영도와 삼존도를 비롯하여 관음보살, 대세지보살 등 불보
살도 6점, 오불도 2점, 주악비천도 6점, 향로-연화넝쿨도 7점, 모란화병도 5점, 채색이 퇴락한
넝쿨문양도 1점이다. 그중 아미타여래내영도와 삼존도, 관음보살도, 넝쿨문양도는 15세기 벽
화로 추정되고, 나머지 25점은 뚜렷한 덧칠의 흔적을 봐서 후대에 개채한 것으로 추론된다.

아미타여래내영도 팔대보살과 여덟 나한을 거느리고 극락 왕생자를 맞이하는 장면을 그린 아미타여래내영도는 벽화로선 대단히 진귀한 사례다.[9.10] 양산 신흥사 대광전 서쪽 벽면에도 아미타삼존과 육대보살이 등장하지만, 그 경우는 내영도라기보다는 앉아서 설법하는 장면을 담은 아미타설법회로 보는 것이 타당하다. 통도사 응진전 서쪽 벽면에서 아미타삼존내영 장면을 드물게 찾아볼 수 있을 뿐이다. 내영도에서는 불보살께서 구름을 타고 내려와 극락 왕세자가 있을 법한 향좌측 아래로 시선이 모아지고 있다. 팔대보살은 관음보살-정병, 대세지보살-경책, 문수보살-여의, 지장보살-보주 등 각자의 상징지물을 두 손으로 받쳐 들었다. 내영도에서 인상적인 대목은 여덟 나한의 다양한 표정과 익살스런 행동에 있다. 자신의 긴 눈썹을 만지며 웃고 있는 나한, 보주로 장난치는 나한, 다른 곳을 바라보는 나한, 졸린 듯 멍한 표정의 나한 등 해학과 장난기가 묻어난다. 벽화의 앞쪽 분위기가 불보살의 성스러움이라면, 후미에선 미소를 자아내는 익살스러운 명랑함이 대비를 이룬다. 서쪽 벽면의 아미타내영도는 열일곱 분을 좌우대칭의 구도로 펼치고 있다.

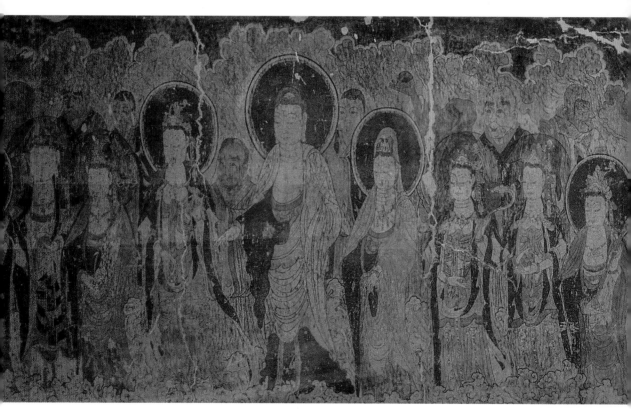

9.10 무위사 극락보전 아미타여래내영도

강진 무위사 극락보전

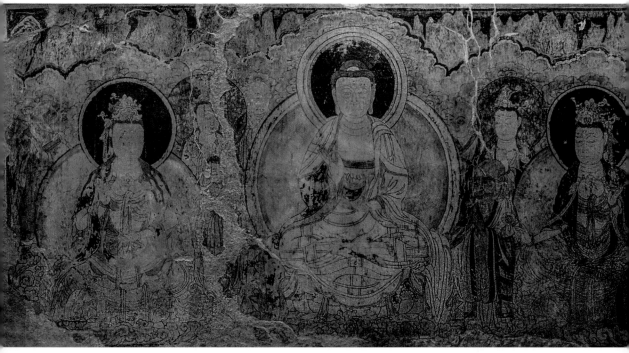

9.11 무위사 극락보전 삼존불 벽화

삼존도 동쪽 벽면의 삼존도 역시 아홉 분을 좌우대칭의 구도로 표현하고 있다. 동측면엔 통상 약사여래삼존도를 봉안하지만 벽화에선 삼존불의 존명을 단정 짓기에는 무리가 있다. 삼존도 뒤 배경으로 바위산의 능선이 이어지는데 무위사의 주산이자, 신령한 바위산인 월출산으로 짐작된다.**9.11** 삼존도에서 바위산 능선의 자연묘사는 대단히 이색적인데, 불화 속 월출산의 배경은 또 하나의 불화에서도 나타나는 까닭에 이 지역에서 월출산이 갖는 위상과 심리적 영향을 헤아리게 한다. 월출산을 배경으로 한 또 하나의 불화는 이자실이 1550년에 그린 도갑사 〈관세음보살32응신탱〉이다. 일본 교토 지온인 소장의 명작인 이 조선초기 불화 역시 장엄하고도 빼어난 산수를 자랑하는 바위산 월출산을 배경으로 한다. 무위사나 도갑사가 월출산 자락에 서로 등을 맞대고 있음은 주지의 사실이다. 실경산수를 불화의 배경으로 삼았다는 점에서 주목할 필요가 있다.

주악비천도 짙은 녹색 바탕에 천의의 띠 자락에 베푼 붉은색이 강렬하다.**9.12** 비천의 실제 길이에 비해 바람에 날리는 천 자락의 길이를 두 배 가까이 길게 해서 선율의 우아함을 극대

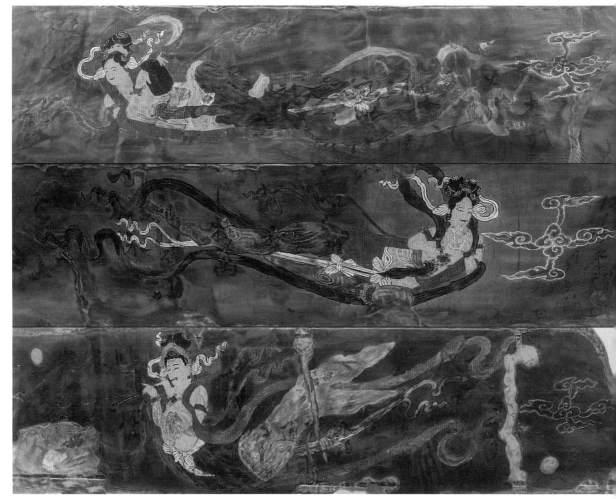

9.12 무위사 극락보전 주악비천도

화시키고 있다. 연주하고 있는 악기들은 대금, 박, 소, 피리, 생황, 오카리나처럼 생긴 훈塤 등이다. 통상 보이는 비파나 해금 등 현악기는 보이지 않는다. 주악비천도에서 시선을 끄는 소재는 구름문양이다. 자연의 구름을 종교장엄의 성스러움을 갖춘 탁월한 형태로 변형했다. 중심에서 네 방위의 갈래로 뻗치는 단순한 구름문양이지만, 정제되고 세련된 디자인 감각을 엿보게 한다. 이 구름문양은 영덕 장육사 대웅전 주악비천 벽화에서도 볼 수 있다.

그런데 비천에서 섬세한 세부 묘사의 예술적 아름다움은 찾아보기 힘들다. 바탕칠도 무성의에 가깝게 거칠다. 시간에 쫓긴 듯한 붓질이다. 비천의 표현에서 색채를 통한 면으로 형상을

강진 무위사 극락보전

9.13 무위사 극락보전의 향로−연화넝쿨도와 모란화병도

드러내고 있다. 선의 윤곽이나 세부 묘사 장면도 색채의 덧칠로 밀어버렸다. 머리장식이나 매듭의 선을 살려둔 것만도 다행으로 여길 정도다. 주악비천의 채색에서 조선후기, 혹은 근대의 조급함을 읽을 수 있다. 대체 무슨 사연이 있었던 것일까? 주악비천 벽화를 꼼꼼히 살펴보면, 비천도 아래층에 또 하나의 벽화 흔적을 찾아볼 수 있다. 황토색 바탕에 초록색을 입힌 넝쿨문양으로 보아, 아마도 15세기에 조성한 넝쿨도일 것이다. 비천도는 어느 땐가 넝쿨도 위에 한 층 더 흙벽 마감을 올려 조성하였음을 확인할 수 있다. 즉 벽화에 조성시기가 서로 다른 두 개의 층위가 나타나는 것이다. 이런 경향은 지장보살도나 대세지보살도, 오불도, 향로-연화넝쿨도 등에서 두루 나타난다. 디테일이 사라지고 면에 입힌 색채와 형태가 부각되는 조선후기의 경향을 엿보게 한다.

향로-연화넝쿨도, 모란화병도　연화넝쿨도의 중심에는 침향목沈香木을 얹은 세 발 달린 솥 모양의 향로, 곧 삼족정三足鼎이 있고, 모란도의 중심엔 대좌모양으로 생긴 널찍한 청화백자 화반花盤이 있다.**9.13** 두 문양 모두 좌우대칭의 균형을 추구한다. 특히 삼족정에 꽂은 큼직한 침향목이 인상적이다. 침향목과 연꽃넝쿨의 조합을 통해 법향의 향기를 심화하는 효과를 연출한다. 연꽃과 모란은 정면에서 바라본 것, 위에서 바라본 것, 활짝 핀 것, 개화하지 않은 것 등을 배치해서 다양한 시점으로 표현하고 있다. 연화도를 듬성듬성 성글게 그렸다면, 모란도는 촘촘히 풍성하게 그려서 밀도에도 대비를 주고 있다. 모란도 몇 점에선 15세기 단청 채색의 지층도 드러나 있어 개채 이전의 채색기법을 살펴볼 수 있다. 강렬한 원색의 채색과는 다르게 조선초기 고려불화의 전통을 계승한 문양 세부 묘사력과 중간색의 미의식이 확연히 드러난다. 하나의 벽화 속에서 수 세기에 걸친 두 시대의 미의식을 엿볼 수 있는 것이다.

9.14 무위사 극락보전 감입형 천정

천정장엄 고려에서 조선시대 양식으로

무위사 극락보전 단청장엄이 지닌 고색의 아름다움은 벽화뿐만 아니라 천정에서도 나타난다. 무위사 천정장엄양식은 고려에서 조선시대 양식으로 이행하는 과도기적 성향을 보인다. 고려시대 불전건축인 봉정사 극락전, 부석사 무량수전과 조사전, 수덕사 대웅전 등의 천정양식은 하나같이 서까래 등 내부 뼈대가 드러난 연등천정이고, 임진왜란 이후 조선중후기 건축의 절대다수는 우물 정#자 모양의 반자틀을 가진 우물천정이다. 반면에 조선초기 1430년에 지은 무위사 극락보전 천정은 좌우 협간은 연등천정이고, 불상 위 중앙부분은 우물천정으로서 양식의 이행과정을 보여준다. 이런 형식의 천정은 서산 개심사 대웅보전, 안성 칠장사 대웅전, 예천 용문사 대장전 등 맞배지붕을 가진 몇몇 법당건물에서 드물게 나타나는 고식이다.

특히 불상 위의 우물천정에 움푹 들어간 특이한 감입형 닫집을 마련해서 안동 봉정사 대웅전 닫집과 함께 조선초기의 고식을 보인다.[9.14] 감입형 닫집은 문경 봉암사 극락전, 청양 장곡사 하대웅전 등에서도 찾아볼 수 있다. 그런데 감입형 닫집을 가진 무위사 극락보전, 봉정사 대웅전, 봉암사 극락전에서는 또 하나의 공통점이 발견된다. 우물 반자에 입힌 단청문양으로, 세 곳 모두 반자문양이 육엽연화문이다. 연화문의 중앙 화심부에는 아미타여래를 상징하는 범자 종자자 '흐리'를 심고, 연꽃의 여섯 잎에는 관음보살의 미묘본심인 육자진언 '옴마니반메훔'을 금빛으로 베풀었다.[9.15] 무위사 극락전과 봉암사 극락전의 천정문양은 아미타여래를 봉안한 극락전의 교의체계와 완전한 일체를 이룬다. 더욱이 지장보살-아미타여래-관음보살의 삼존불상을 모신 무위사 극락보전은 불상-후불벽화-수월관음도-천정문양 및 진언 등에서 법당이 지닌 교의체계를 일관성 있게 구현하고 있다. 법당장엄에 통일적인 교의체계를 초지일관한다는 점에서 큰 의의를 지닌다. 법당의 성격과 교의, 장엄세계가 각각 체體·상相·용用의 유기성으로 일체를 이룬 법당장엄의 고전주의 전형을 보여주기 때문이다.

9.15 무위사 극락보전 우물 반자 세부

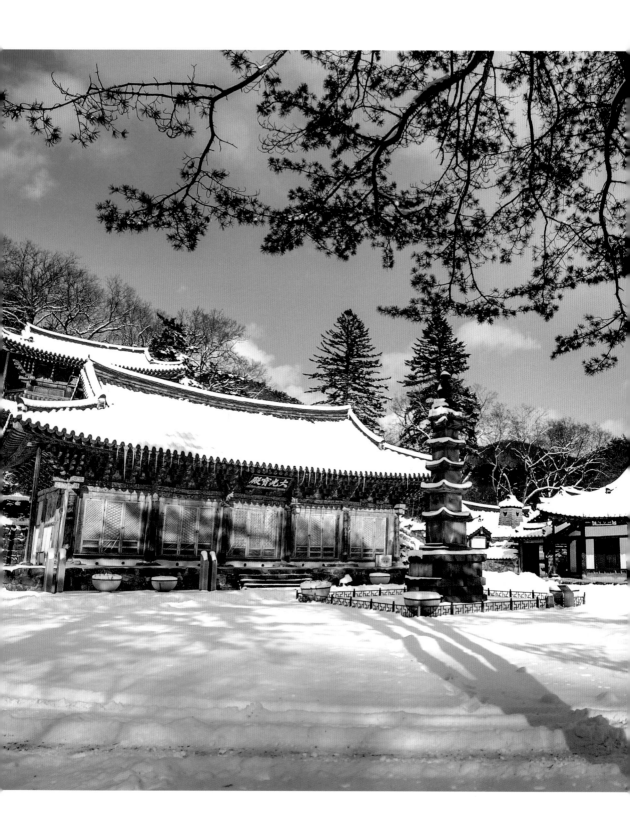

2

공주 마곡사
대광보전

마곡사麻谷寺는 태화산 능선과 희지천 물길이 서로를 S자형으로 감아 도는 '산태극수태극'의
태극형 길지에 입지해 있다. 『택리지』, 『정감록』 등에서 '유마지간 십승지지維麻之間 十勝之地'
로 손꼽은 명당이다. 공주 서쪽 유곡과 마곡 사이의 땅이 전란이나 흉년, 전염병 등의 삼재가
침범하지 않는 전국 10대 명당 중의 한 곳으로 본 것이다. 그러다 보니 마곡사 인근은 변동의
시대에 변혁을 꿈꾸거나 생명과 안전을 의탁하여 찾아드는 사람들로 붐볐다. 주변 곳곳의 지
역명에 후천개벽을 꿈꾼 『홍길동전』 서사가 담겨 있고, 동학교도들, 민족독립을 위한 백범 김
구 선생에 이르기까지 두루 발길이 닿았다.

화소사찰 남방화소의 본거지

사찰에서 불상을 조성하거나, 단청을 입히고 불화를 그리는 장인을 '불모佛母'라 한다. 불모는
부처님을 나투시게 한 어머니라는 의미다. 불모 중에서도 불화를 그리는 스님을 화승畵僧, 화
사畵師, 편수片手, 또는 금어金魚 등으로 부른다. 조선불화를 주도했던 조선후기 대표적인 금
어가 문경 사불산 화파의 신겸, 팔공산 동화사 권역의 의균, 지리산 권역의 의겸, 통도사 권역
의 임한, 직지사 중심의 세관 등이다. 그 외에도 쾌윤, 상겸, 축연, 철유를 위시하여 근대의 약
효스님에 이르기까지 당대에 이름을 떨쳤던 화승들이다.

 이러한 화승들을 전문적으로 기르고 배출하는 사찰이 '화소사찰畵所寺刹'이다. 화소사찰
은 불교 조형예술가들인 불모를 길러내고 화맥의 전통을 형성하는 역할을 했다. 조선후기를
대표하는 화소는 경산화소, 북방화소, 남방화소다. 경산화소는 서울·경기지역 화소로 남양
주 흥국사가 중심이었고, 북방화소는 금강산 일대로 유점사가 중심이었다. 남방화소는 공주
계룡산을 권역으로 해서 '계룡산 화파'로도 불렸는데, 태화산 마곡사가 중심이었다. 남방화소

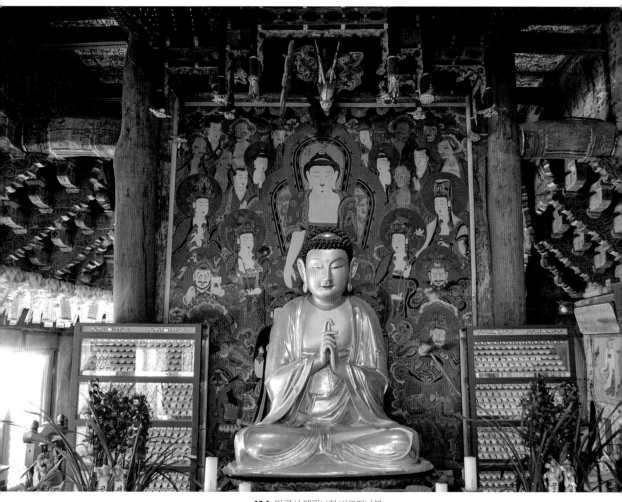

10.1 마곡사 대광보전 비로자나불

는 19세기 말 금호당 약효스님으로부터 근대의 보응당 문성, 금용당 일섭을 거쳐 현대의 석정스님에 이르는 불모의 계보로 이어져 조선불화사의 맥을 이어왔다. 약효스님을 비롯해서 근현대 불모 6명의 업적을 기린 '불모비림佛母碑林'이 조성되어 있는 유일한 곳도 남방화소의 본거지인 마곡사. 조선말 "마곡사에 상주한 스님이 300여 명에 이를 무렵 불화를 배우는 스님만도 80여 명에 이르렀다"는 호은당 정연스님 불모비의 기록에서 마곡사 남방화소의 위상을 짐작할 수 있다. 화사가 되기 위해서는 시왕초, 보살초, 여래초, 천왕초를 각각 천 장씩 그리고 난 후에야 정식 가르침을 받았다는 일섭스님의 회고는 화맥의 엄중함을 엿보게 한다.

조선불화사의 흐름에서 마곡사의 위상을 반영하듯 영산전, 대광보전, 대웅보전, 응진전 등여러 불전에 고색창연한 불화, 벽화, 단청장엄 등이 전해진다. 한 사찰에 이만큼 다양한 고전의 빛을 간직하고 있는 사찰은 양산 통도사, 순천 선암사 등 몇몇에 지나지 않는다.

대광보전 마곡사 북원 영역의 중심금당

마곡사는 해남 대흥사처럼 북원, 남원 영역으로 나뉜다. 남원은 수행공간이고, 북원은 예경영역으로 배치했다. 대광보전은 마곡사 북원 영역의 중심금당이다. 법당 내부에 걸려 있는 「마곡사 대광보전 중창기」에 의하면, 1782년 큰 화재로 소실된 후 1785년 중건을 시작하여 1788년 완공했다. 남향한 정면 5칸, 측면 3칸의 건물로서 비로자나불을 주불로 모셨다.[10.1] 대체로 불상은 건물 정면이 향하는 방향으로 봉안하지만, 남향인 대광보전에서는 주불인 비로자나불을 서쪽에 모셔서 동쪽을 바라보는 동향으로 봉안했다. 건물의 진입동선과 예배동선이 직교하는 구조로, 영주 부석사 무량수전, 영광 불갑사 대웅전, 양산 통도사 영산전 등에서 나타나는 형식이다. 많은 대중을 수용하고, 충분한 예경공간을 확보하기 위한 의도로 보인다. 그같은 사실은 대광보전 내부에서 상부의 하중을 받치는 큰 기둥, 곧 안둘렛기둥이 건축구조상 8개여야 하지만 5개뿐인 점에서 유추가 가능하다. 특히 예경의 중심영역인 불단 앞에는 고주가 하나도 없고, 이웃 칸에도 한 개뿐인 사실은 통도사 대웅전에서처럼 의례공간을 최대한 확보하려는 의도로 읽을 수 있다. 한편 안둘렛기둥의 부족은 목재 수급의 어려움이 뒤따른 시대상황의 반영이기도 하다.

내부장엄 나한도, 도교 신선도, 화조도, 산수도

내부공간은 벽화의 세계다. 가로로 긴 건물에 내부 열주가 세워져 있고, 사방에 벽화와 불화등이 가득하다. 대광보전 자체가 불화 갤러리이자, 박물관 분위기를 연출한다.

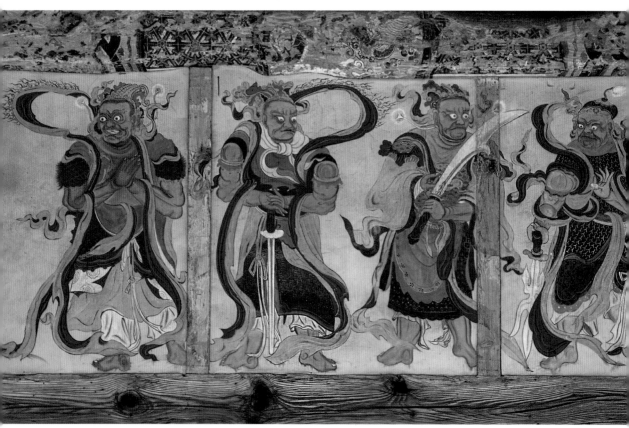

10.2 마곡사 대광보전 서벽 외부 금강역사도

별지화別枝畵를 비롯한 벽화의 장엄소재들은 나한과 고사인물, 화조, 용, 금강역사[10.2], 백의수월관음 등이다. 벽화장엄에서 특히 나한도와 도교 신선도, 화조도와 산수도의 표현이 두드러지게 나타난다. 대광보전 내부의 위치별 장엄내용을 분류하면 다음과 같다.

① 내부 내목도리 위 상벽: 나한도 34점(남: 13점, 동: 5점, 북: 12점, 서: 4점)
② 창방 아래 내부 벽면: 북서벽면—도교 신선도 6점, 동측 벽면—한산습득도와 나반존자도
③ 내부 공포 사이 포벽: 수묵산수화 35점
④ 내부 남쪽 창방: 화조도 5점
⑤ 내부 후불벽 뒷면: 백의수월관음도 1점[10.3]
⑥ 대들보와 충량: 용 6점

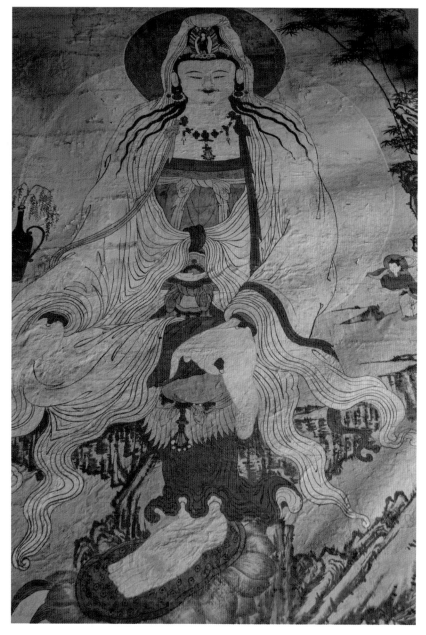

10.3 마곡사 대광보전 후불벽 뒷면의 백의수월관음도

10.4 마곡사 대광보전 동측면 벽면의 나한도

⑦ 동측면 출입문 위 내벽: 고사인물도 1점

위의 분류를 통해 대광명전 내부장엄의 중심소재가 나한과 고사인물, 화조 및 수묵산수임을 알 수 있다. 그것은 회화 능력을 갖춘 남방화소의 특성을 일정하게 보여준다. 특히 가로세로 1m가 넘는 큰 화면에 34점의 나한도를 사방 벽면에 조영한 점이 눈길을 끈다.[10.4] 한국 전통사찰의 장엄을 살펴보면 대웅전, 극락전, 대광명전 등의 중심법당에 나한이나 고승대덕의 전법활동을 담은 벽화들이 광범위하고도 지속적으로 나타난다.

법당은 말 그대로 부처님의 진리법의 집인데 어째서 나한신앙이 함께 봉안되고 있는 것일까? 나한을 독립 공간으로 모신 나한전이나 응진전이 있음에도 불구하고 대웅전 등 중심불전의 상벽이나 포벽 등에 표현한 이유는 무엇일까? 그것은 나한과 고승대덕이 석가모니 멸도 이후 현재의 말법시대에 부처님의 진리법을 전하고 있기 때문이다. 나한은 진리법을 수지하고 있을 뿐만 아니라, 『법화경』 등의 대승경전에서는 미래의 부처로 수기 받아 중생구제를 하는 대승보살의 역할도 겸한다. 법당의 구조를 회화로 담으면 영산회상도와 같은 불화의 장면이 된다. 설법의 장면이면서 정토의 장면이고, 진리법으로 충만한 법계우주의 장면이다.

법주기 난제밀다라 나한이 쓴 미래의 기록

나한신앙의 소의경전은 『대아라한난제밀다라소설법주기大阿羅漢難提蜜多羅所說法住記』로, 줄여서 『법주기』라 한다. 부처님 열반 후 법이 전해지는 과정에 대해 난제밀다라 나한이 쓴 미래의 기록이다. 당나라 현장법사가 645년에 번역하였다. 『법주기』에 의하면 16나한은 부처로부터 열반에 들지 말고 미륵불이 출현할 때까지 불법을 지키며 신통력으로써 중생을 구제하라는 부촉을 받은 제자들이다.

이와 같이 하여 인간들이 사는 남섬부주南贍部洲 사람들의 수명이 6만 세가 될 때에는 위없는 정법이 세간에 유행하고, 7만 세가 되어도 정법이 널리 퍼진다. 그때에 16나한은 모든 권속들과 함께 남섬부주에 모두 모여 신통력으로 온갖 칠보로 장식한 탑인 '솔도파率堵婆'를 허공에 만든다(*솔도파는 탑을 의미하는 범어 '스투파Stupa'의 음사일 것이다). 석가모니·여래·응공의 모든 유골을 이 솔도파 안에 봉안한다. 그때 16나한은 모든 권속들과 함께 이 솔도파를 수백 수천 번 돌면서 온갖 향과 꽃으로 공양하고 예경을 올린다. 그런 후 모두 허공으로 올라가 이 솔도파를 향해 거룩하게 말한다.

"석가모니·여래·응공께 공경히 예를 올립니다. 저희들은 과거에 부처님의 명을 받들어 정법을 지니고 천상과 인간을 위해 온갖 요익한 일을 다 했습니다. 인연이 있는 중생은 다 구제하여 오늘에 이르니 지금 하직하고 멸도하나이다."

그렇게 말하고는 모두 열반에 든다. 신통력으로 스스로 불이 일어나 다비를 치른다. 솔도파는 곧 땅속으로 빠져 들어가 불멸의 세계 금강제에 봉안된다. 그리하여 세존 석가모니의 위없는 정법은 이 삼천대천세계에서 영원히 멸해 나타나지 않고, 마침내 미륵불께서 세간에 출현하신다.

한 편의 영화 같은 16나한의 거룩한 서사다. 석가모니의 부촉대로 모든 것을 이루고 중생 곁을 떠나는 16나한의 멸도 장면이 가슴 뭉클한 감동을 준다. 열반을 목적에 두고도 석가모니불을 경배할 보탑을 아름답게 장식하는 장면이 참으로 숙연하고 극적이다.

도석인물화 유불선의 통합

『법주기』의 역경譯經은 나말여초의 선종 확산과 함께 10대 제자, 16나한, 500나한에 대한 예경으로 활발하게 이어지는 계기가 되었을 것이다. 고려 1235년부터 1236년까지 2년에 걸쳐

조성한 500폭의 오백나한도는 참혹한 시대상황에서 정법과 중생수호의 나한 신통력에 가피를 발원한 산물로 볼 수 있다.

그런데 숭유억불의 조선시대 사찰장엄에서 어떻게 나한신앙, 곧 승보신앙이 전국의 사찰에 광범위하게 수용될 수 있었을까? 더구나 조선시대 승려는 한양 도성출입이 금지되고, 각종 부역과 공납에 시달리던 천한 신분이 아니던가? 중국 명나라 말기인 1602년, 1607년에 각기 편찬한 『홍씨선불기종洪氏仙佛奇踪』과 『삼재도회三才圖會』의 두 화보 수록 해설집은 사찰장엄에 나한도가 광범위하게 유통되는 바탕을 제공했다. 『홍씨선불기종』은 『채근담』의 저자 홍자성이 펴낸 인물화첩이다. '선'은 도교를, '불'은 불교를 의미한다. 즉 도교와 불교에 등장하는 신통력을 가진 인물들, 예컨대 도교의 노자, 동방삭 등의 선인들과 불교의 석가모니와 제자, 육조 혜능대사 등을 묘사하고 행적을 소개한 도석인물화첩道釋人物畵帖이다. 『삼재도회』는 천·지·인 삼재, 곧 우주만유의 사물을 천문·지리·인물·초목 등의 14개 부문으로 분류하여 삽화 그림으로 설명한 일종의 백과사전이다. 『삼재도회』 「인물」편 9권에는 18나한도상이 수록되어 있다. 나한을 묘사하고 존명을 밝힘과 동시에 자연산수와 꽃, 다기, 기물, 두루마리 경전 등을 함께 조합해서 인물이 가진 고유한 정신세계와 상징을 드러낸다. 두 권의 책은 17세기 이후 전통사찰장엄에 광범위하게 유행했던 도석인물화 도상의 원형을 제시하였다.

그 같은 도석인물화 도상들은 한국 전통사찰의 법당장엄에서 불교 나한과 도교의 선인들이 한 공간에 비슷한 위상으로 함께 나타나는 경향을 촉진했다.[10.5] 도석인물道釋人物의 열전처럼 전개되었던 것이다. 더구나 유가의 문인화풍 산수화와 결합했는데, 유유자적과 소요의 개념을 담은 자연산수, 예악과 신령함의 기물들, 두루마리 경전 등이 나한과 두루 섞여 기묘하게 나타났다. 조선의 유교사회에서 재해석한 불교장엄의 독특한 훈습薰習, 곧 유불선의 통합 형식으로 이해할 수밖에 없다.

한편 조선후기 유학자들의 당대 지식인층이었던 선승과의 깊은 교류 역시 고승대덕에 대한 이해와 재인식을 견인한다. 유가의 내면세계인 신독愼獨이나 윤리의식 등은 선승의 수행과 무소유, 계율 등과 상통하는 것이었기 때문이다. 검소하고 담담한 생활태도나 정신세계를 추구하는 내면 수양의 태도는 서로가 공감하고 지향하는 덕목이었다. 유가의 선비와 불교 선승의 교류는 더욱 활발해졌다. 그런 시대 흐름과 공통의 덕목은 조선후기 법당장엄에서 나한의 인물상들을 보편적인 장엄소재로 등장시켰고, 폭넓게 수용되었다. 나한도 벽화에 도교의 신선사상, 불교의 청정수행, 유가의 안빈낙도와 물아일체의 분위기가 뒤섞였다. 마곡사 대광보전의 도석인물화 장엄세계는 그 같은 흐름을 표현한 전형에 가깝다.

10.5 불교장엄에 수용된 도교 신선도

공주 마곡사 대광보전

10.6 마곡사 대광보전 상벽의 나한도

나한도 각양각색의 표정과 몸짓

벽화에서 나한들은 다양한 색채의 긴 도포를 걸치고 있다.[10.6] 연녹색, 가지색, 청색, 흰색, 황토색, 적색 등으로 풍부한 색채를 풀었다. 나한의 내면세계가 투여된 지물指物도 각양각색이다. 경전함으로 보이는 나무상자를 비롯한 염주, 요령, 소고, 겉표지에 '묘법연화'라고 쓰인 경책, 두루마리와 서책 묶음, 주장자拄杖子와 파초선, 용 뿔과 보주, 천도天桃 등 다양하다. 지물에서도 유불선의 통합 색채를 읽을 수 있다. 도상의 전개에서 개성 있는 변용과 자유로움이 배어 있고, 불화의 분위기와는 다른 인간적인 친근함이 묻어난다. 나한들은 웃음 짓기도 하고, 찌푸리기도 하고, 깊은 생각에 잠겨 있기도 하다. 멍한 표정, 의아한 표정, 엄하게 타이르는 듯한 표정도 있고, 심술궂은 표정도 있다. 춤을 추기도 하고, 서찰 같은 문서를 기쁘게 읽기도 하고, 졸기도 하고, 과일을 베어 물기도 한다. 표정과 몸짓이 천태만상이다. 마치 은해사 거조암 영산전 오백나한상의 익살스런 표정들을 회화로 재구성한 듯이 풍부하고 다채롭다.[10.7]

그중에서도 특히 세 나한도의 장면이 인상 깊다. 동측면 왼쪽 끝 상벽에 조성한 나한도의 경우 소고를 치면서 춤추는 장면을 그렸다.[10.8] 노래하고 춤추는 범패와 작법의 동작을 연상하게 한다. 장단에 흥이 오른 듯 오른쪽 다리를 들어 춤사위를 펼치고 있다. 저잣거리로 나선 원효대사가 표주박을 들고 '무애무無㝵舞'라는 기이한 춤을 췄다는 『삼국유사』의 기록과 겹친다. 남측면 왼쪽 끝 상벽에 그린 나한의 행동은 웃음을 자아낸다. 짧은 주장자를 코밑에 받

10.7 영천 은해사 거조암 영산전 오백나한상

10.8 마곡사 대광보전 동측면 상벽의 나한도. 흥이 오른 듯 소고를 치며 춤을 추고 있다.

10.9 나주 불회사 대웅전 상벽 나한도. 주장자를 코밑에 받치고 있다.

치고는 눈을 지그시 감고 졸고 있는 모습이다. 다른 데도 아닌 코에 주장자를 받치고 졸고 있는 모습에서 재치가 반짝인다. 코에 주장자를 받친 나한도상은 완주 송광사 대웅전 포벽, 나주 불회사 대웅전 상벽**10.9** 등에서 간간이 살펴볼 수 있다. 협간 남측면 상벽의 나한 표정은 36 곳의 나한벽화 중에서도 압권이다. 36곳에 등장하는 서른일곱 분(한산습득도에는 두 분)의 나한 중에서 오직 이 분만 머리에 연녹색 두건을 쓰고 있다.**10.10** 선종의 제16조 라후라다 존자로 추정된다. 여타의 도상에서 공통적으로 표현하는 라후라다 존자의 신체 특징은 코가 위로 들린 들창코에 있다. 벽화에서는 왕방울 같은 큰 눈에 뻐드렁니, 들창코를 가진 우스꽝스러운 모습으로 표현했다. 나한에 대한 이 같은 과장된 표현들은 형상에 구애받지 않는 나한의 자유로움을 돋보이게 한다. 또한 괴이한 용모와 기행 속에서도 신통력을 보임으로써 신비감과 경외감을 증폭시킨다.

한 가지 분명한 것은 나한벽화가 불교장엄의 교의세계를 면밀히 고려했다는 점이다. 즉 조선후기 불화 속 제자와 나한들의 배치처럼 주불로 모신 불상의 주변을 에워싸고 있다. 나한은 단순히 도가의 팔선처럼 신비스러운 존재가 아니다. 불교의 모든 것인 계율과 선정禪定, 지혜의 삼학을 겸비한 법계의 신앙대상으로 봉안한 종교장엄임을 간과해서는 안 된다. 나한은 법의 연속성이자, 현재의 법의 담지자이고, 미래의 부처로 수기되신 분들이기 때문이다.

10.10 마곡사 대광보전에 그려진 선종의 제16조 라후라다 존자 10.11 마곡사 대광보전 나한도. 바위 묘사가 인상적이다.

소재와 표현기법 정중동 동중정의 미학원리

나한벽화를 유심히 살펴보면, 모든 나한도에 예사롭지 않은 기운을 가진 바위그림들을 볼 수 있다. 나한도의 공간 배경으로 묘사하고 있는 바위들은 우뚝 솟거나 파도처럼 굽이치는 형상이다.[10.11] 어떤 바위들은 조선후기 민화 속의 표현처럼 구멍이 숭숭 뚫린 기괴한 괴석으로도 그렸다. 이렇게 힘과 신령함을 갖춘 바위들은 청정하고도 확고부동한 나한의 수행 실천력을 뒷받침한다. 무는 유에서 나오고, 움직임은 고요함에서 나오는 것이 동양철학에서 보는 만유의 원리다. 정중동 동중정靜中動 動中靜의 미학원리가 구현되어 있다고 볼 수 있다.

대광보전 단청장엄에서 조선후기 민화풍의 양식은 곳곳에서 나타나는데, 내부 남측면 창방의 화조도 다섯 점에서 특히 두드러진다.[10.12] 화조도의 중심소재는 각종 새와 나비, 꽃, 바위 등이다. 소재와 표현기법에서 화조도 민화와 조금의 차이도 없다. 나비와 공작, 오리, 꿩 등은 모두 짝을 지어 표현하고, 바위는 곳곳이 구멍 뚫린 괴석으로 묘사했다. 바위에 구멍을 내는 것은 바위를 동물 형상으로 변형해서 나타내는 것과 같이 바위에 신령한 기운을 불어넣는 조형기법으로 이해할 수 있다. 그것은 후불벽 뒤편의 천정에 그린 구름문양을 사자와 코끼리 형상으로 표현한 원리와 같다.[10.13] 무정에 생명력을 부여하는 애니미즘animism의 태도, 혹은 범신론적 세계관으로 해석할 수 있다.

10.12 마곡사 대광보전 남측면 창방의 화조도
10.13 마곡사 대광보전 후불벽 뒤편 천정의 구름문양

천정 단청문양 선학, 연꽃, 모란, 육엽범자연화문

대광보전의 천정은 상하층을 갖춘 층급 우물천정이다. 천정 단청문양의 중심소재는 선학仙

10.14 마곡사 대광보전 천정

鶴, 연꽃, 모란, 육엽범자연화문이다. 내소사 대웅보전, 미황사 대웅보전 등 서남해안지역의 조선후기 법당 내부장엄에 나타나는 공통된 문양소재들이다. 단청문양을 전개하는 패턴도 같다. 결계를 치듯 선학을 천정 가장자리에 빙 둘러 배치한 후 전개한다. 선학 → 연화문 → 연꽃과 모란 → 육엽범자연화문 순으로 겹겹의 중심부로 향하는 방식이다.**10.14**

선학문양은 단학과 쌍학의 두 종류로 구별했다.**10.15** 모두 붉은 보주를 얻으려 하지만, 절반의 단학은 부리에 두루마리 경전을 물고 있다. 선학은 자유로움과 고고함의 이미지로서 깨달

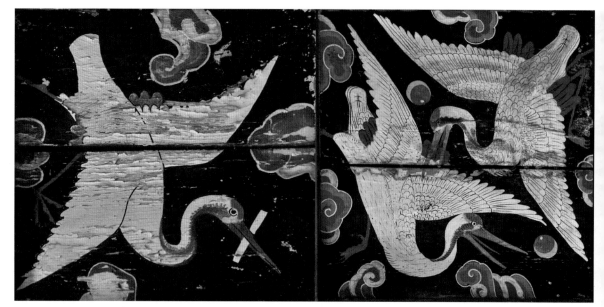

10.15 천정 반자에 표현한 두 가지 선학문양

음을 추구하는 나한을 상징한다. 그때 문양에서 선학이 추구하는 보주는 선정을 통한 깨달음으로 해석할 수 있다. 선정을 통한 '돈오頓悟'의 의미다. 그에 대비해서 부리에 물고 있는 두루마리 경전은 꾸준한 수행을 통해 지혜를 닦는 '점수漸修'에 부합한다. 보주가 선정禪定의 '정'이라면, 두루마리 경전은 지혜智慧의 '혜'에 연결된다. 마찬가지로 보주가 간화선이라면, 두루마리 경전은 교학의 의미로 봐야 한다. 즉 선학이 추구하는 보주와 두루마리 경전은 '돈오점수'의 경지에 이르는 '정혜쌍수定慧雙修'의 실천을 담지하는 상징으로 이해할 수 있다.

대광보전의 천정장엄에서 가장 주목되는 문양은 연꽃과 모란의 양변으로 둘러싸인 중앙 핵심부 육엽범자연화문이다. 육엽연화문의 한가운데에 '옴람'의 정법계진언을 심고, 여섯 잎엔 한자 여섯 자를 새겼다. 육엽연화문은 닫집 칸과 어간, 동쪽 협간 세 곳의 중심부에 나타난다. 먼저 어간과 닫집 칸 천정의 범자연화문은 천정의 꽃이 부처의 세계임을 분명히 드러낸다.[10.16] 여섯 꽃잎에 각각 '나무아미타불', '나무석가문불'(나무석가모니불 일곱 자를 여섯 꽃잎에 맞추어 '모니' 대신 '문'을 넣었다), '나무약사존불'을 새겼다. 세 부처는 대웅보전에 모시는 삼세불의 존상이다. 범자연화문의 단청문양은 연꽃 속에 문자를 심어 천정의 세계가 본질적으로 부처의 세계임을 분명하게 환기해준다. 천정의 단청문양은 미적 장식성 차원을 넘어 법당 구조를 불교 교의로 치열하게 재해석하여 불국만다라로 경영하고 있는 것이다.

10.16 마곡사 대광보전 천정장엄. 연화문에 모신 아미타불, 석가모니불, 약사여래 삼존불

10.17 마곡사 대광보전 천정장엄. 연화문에 봉안한 교상판석 경전의 세계

교상판석 부처님의 설법을 분류해서 해석하다

그런데 더욱 놀랄 만한 천정문양은 동쪽 협간 천정 중심부에 베푼 육엽범자연화문이다. 협간 천정의 중앙에도 어간과 동일한 구조로 세 범자연화문을 조영했다. 어간의 범자연화문이 부처의 세계를 구현했다면, 협간의 연화문은 경전의 세계를 집대성했다. 여섯 꽃잎에 각각 '대화엄경원교圓敎', '대법화경종교終敎', '장반야경시교始敎'의 한자를 새겼다.[10.17] 비로자나불을 모신 법당의 성격을 반영한 듯 화엄경 원교를 가장 중앙에 배치했다. '원교', '시교', '종교'의 개념은 부처님 일생의 가르침을 시간적 순서, 내용 등에 따라 체계적으로 분류한 소위 '교상판석敎相判釋' 과정에서 정립된 용어들이다. 교상판석은 성스러운 가르침을 분류해서 해석한다는 의미로, 줄여서 '교판'이라 한다.

여러 교상판석 중에서 대표적인 교판으로 꼽는 것이 천태종의 지자대사 지의의 '오시팔교五時八敎'와 화엄종의 현수대사 법장의 '오교십종五敎十宗'의 교판이다. 지의의 오시팔교에서 '오시'는 부처님의 설법을 시간의 전개에 따라 다섯 시기로 나눈 것이다. 화엄시, 아함시, 방등시, 반야시, 법화열반시가 여기에 속한다. 이에 반해 법장의 오교십종에서 '오교'는 가르침의 깊이에 따라 소승교, 대승시교, 대승종교, 돈교, 원교로 나눈 것이다. 천태종은 법화경을, 화엄종은 화엄경을 최상의 가르침으로 여겼다.

법장을 비롯한 화엄학자들이 정립한 오교판석은 대체로 소승교-아함경, 대승시교-반야경, 대승종교-능가경, 승만경 등 여래장계 경전, 돈교-유마경, 원교-화엄경의 체계로 정립되었다. 상입상즉의 원융무애 사상을 담은 화엄경의 원교를 최상으로 두었다. 대광보전 천정의 단청 장엄에는 오교판석 중에서 시교, 종교, 원교 개념을 보장寶藏하고 있다. 반야경을 시교로, 법화경을 종교로, 화엄경을 원교로 분류해서 장엄한 것이다. 화엄종의 교판에 따르면 법화경의 핵심이 일승사상이므로 화엄경과 함께 일승원교로 분류되는 것이 타당하다. 하지만 천정장엄에선 종교終敎로 분류하고 있어 약간의 혼란이 있다. 어쨌든 법당의 천정장엄에 석가모니불께서 설하신 화엄경, 법화경, 반야경의 경전을 보장하고 있다는 사실이 놀랍고 경이롭다.

대광보전은 한국 전통사찰의 천정장엄에 교상판석이 담겨 있는 유일한 사례다. 통도사 영산전 등에서 『묘법연화경』의 경전을 천정에 갈무리한 사례는 있지만, 교상판석의 방편을 빌려 팔만대장경의 진리를 보장한 사례는 유일무이하다. 마곡사 대광보전과 통도사 영산전은 사찰 천정이 불보살이 상주하는 불국토이며, 경전을 담은 진리의 세계임을 명확히 보여준다.

3

파주 보광사
대웅보전

파주 보광사 대웅보전은 영조 16년(1740)에 중건된 건물이다. 장엄에 나타나는 두드러진 특징은 법당 내외부에 걸쳐 풍부한 판벽화를 경영했다는 점이다. 법당 내부 천정의 빗반자 벽화는 전국 전통사찰에 두루 나타나지만, 외부 판벽화 조성은 드문 사례에 해당한다. 그것은 자연 풍화에 취약한 나무 소재의 재료 속성에 기인한다. 불전건물 외부 판벽에 의미 있는 벽화가 현존하는 곳은 서너 곳에 지나지 않는다. 문경 대승사 극락전과 명부전, 김천 청암사 대웅전, 의성 고운사 연수전 등을 꼽을 수 있다. 그중에서도 보광사 대웅보전의 외부 판벽화는 미학성과 교의성, 벽화 소재의 다양성 등에서 특히 주목할 만한 가치를 지니고 있다. 보광사 대웅보전에 조영한 판벽화는 모두 44점이다. 내부 빗반자에 34점, 외부 판벽에 10점을 조성했다.[11.1]

내부 빗반자 벽화 비천도, 선인도, 화조도

내부 빗반자 벽화를 소재별로 분류해 보면, 주악 및 공양비천도가 12점, 나한, 선인도가 8점, 화조도와 정물화가 14점이다. 절반이 19세기 조선후기 사회에 폭발적으로 생산되고 유통되었던 민화의 제재들이다. 천정 빗반자에 주악, 공양비천도를 조성한 것은 보편의 양식이지만, 민화풍의 꽃·새 그림이라든지 게, 새우, 물고기 등은 의외의 소재들이다. 특히 소반 위에 난초화병과 종이, 채소, 생선 등을 묘사한 정물화 양식은 인상적이다. 귀한 그릇과 꽃·채소 등을 정물화 형식으로 그린 민화 〈기명절지도器皿折枝圖〉를 연상케 한다.

비천도 주악비천이 연주하는 악기들은 박, 북, 생황, 비파, 대금, 피리 등 타악기와 현악기, 관악기를 망라한다.[11.2] 비천飛天의 머리 위를 한 바퀴 감고 펄럭이는 표대飄帶가 음악의 선율이나 무용의 리듬 감각을 전달한다. 표대는 하늘을 나는 비천 고유의 조형 표현으로, 넓고 긴 띠

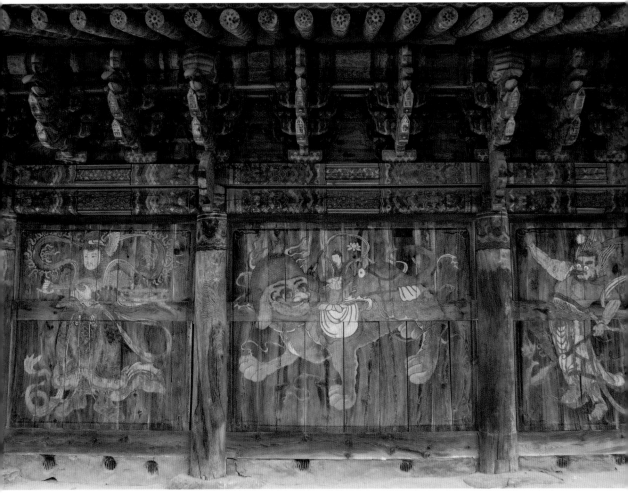

11.1 보광사 대웅보전 동측면 판벽화

는 공간이동의 날개 역할을 하는 장치다. 표대의 대범한 율동적인 표현을 통해 비천의 운동 에너지와 음률의 파장을 시각화한다. 채색에 공통적으로 사용한 중심색채는 주황색과 청색, 흰색으로 발색의 선명성에 초점을 맞추고 있다.

　12점의 비천 별지화 중에서 공양비천은 하나의 화면에만 나타난다. 해맑은 표정의 동자가 커다란 수박을 노란 바구니에 담아 머리에 이고 가는 장면을 그렸다. 수박을 공양 올리는 비천벽화는 범어사 팔상전, 남양주 흥국사 영산전 빗반자에서도 볼 수 있다. 영천 은해사 대웅전 포벽이나 백흥암 상벽 나한도 등에서는 정물화 형식으로 나타난다.

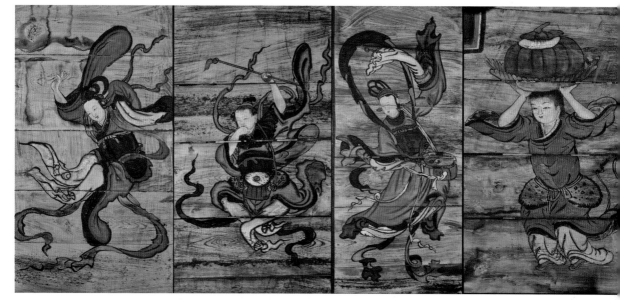

11.2 보광사 대웅보전 내부 주악비천과 공양비천도

선인도　대웅보전 빗반자 별지화 중에서 가장 독특한 것은 기상천외한 선인들을 표현한 벽화일 것이다. 선인들을 그린 화풍에서 민화의 소재로 통용한 〈요지연도瑤池宴圖〉의 부분인 '해상군선도海上群仙圖'나, 도교의 여덟 신선을 그린 '팔선도'의 분위기가 흐른다. 해상군선도는 서왕모가 요지연에서 베푸는 천도天桃 잔치에 참석하기 위해 여러 신선들이 바다를 건너는 모습을 표현한 그림이다. 도교의 요소가 불교장엄에 관습으로 합쳐진 습합習合의 장면으로 이해할 수 있다. 해상군선도에서 신선들은 사슴이나 당나귀, 소, 거북 등을 타고 약수라는 바다를 건너지만, 이곳에선 과장되게 크게 그려진 새우, 게, 잉어 등을 타고 하늘의 바다를 건넌다. 그중에는 달마선사가 나뭇잎을 타고 양쯔강을 건너는 '달마도강達磨渡江'의 장면도 보인다.[11.3] 도교의 선인들과 불교 선승들이 함께 등장해서 판타지의 세계를 펼쳐 놓았다. 새우와 게, 잉어 속에는 입신양명 등 인간의 현실적 욕망과 염원이 담겨 있다. 선인들이 잉어, 새우의 수염을 잡고 방향을 부리거나 손에 여의如意 줄기를 쥔 것으로 봐서 염원이 뜻대로 이뤄지기를 바라는 마음을 읽을 수 있다. 드물게는 게, 새우, 조개 등은 진리를 감춘 해장보궁의 수호신장으로 등장하는데, 통도사 응진전의 향우측 불화에서 확인할 수 있다. 수생생물을 타고 있는 세 선인은 모두 맨발이고, 머리털과 수염 또한 덥수룩해서 어떤 틀에 얽매이지 않는 야성의 자유로움을 느끼게 한다. 무애無碍의 해탈 경지와 연결되는 이미지다.

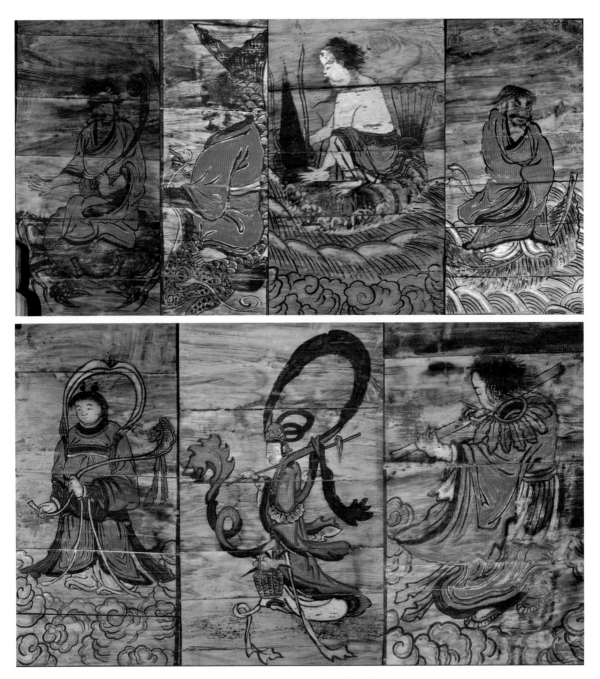

11.3 보광사 대웅보전 빗반자에 그린 게, 물고기, 새우 탄 신선도와 달마도강도
11.4 보광사 대웅보전 내부 여의如意를 든 천인과 도교팔선의 인물 남채화와 한상자

팔선八仙은 여덟 분의 도교 신선을 말한다. 민화 등에서는 대체로 남자 7명과 여자 1명으로 표현한다. 보광사 대웅보전 빗반자에 보이는 팔선은 여동빈과 남채화, 한상자 세 분으로 추정된다. 여동빈은 당나라 때 실존인물로 벽화에서 등에 검을 메고 있는 신선이다. 여동빈의 검劍은 모든 번뇌를 끊는 마음의 검으로 여긴다. 꽃바구니를 들고 괭이를 어깨에 메고 있는 신선은 남채화다. 김홍도의 8폭 〈군선도(1776)〉에선 불로초 영지를 허리춤에 매달고, 괭이에 꽃바구니를 매단 꽃의 여신으로 등장한다. 벽화에선 불로초를 바구니에 담아 뒀다. 남채화는 여장을 한 남자 신선으로도 알려지는데, 벽화에선 보살처럼 중성으로 표현하고 있다. 한상자 역시 9세기경의 실존인물로 알려진다. 항상 피리를 불고 다니는 젊은이로 묘사하는데, 벽화에선 대금을 불고 있는 터벅머리 총각으로 그렸다.[11.4] 한상자의 피리 소리는 만파식적처럼 만물을 소생하게 한다고 전한다.

도교신앙의 신선들은 불로장생과 수복강녕의 복록을 상징하지만, 유유자적과 걸림이 없는 자유분방함을 기조로 하는 점에서 번뇌로부터 자유로운 불교 무애의 사상과 공감대를 형성한다. 법당 내부의 신선도 벽화장엄은 인간의 원시 기복신앙과 도교의 판타지 신화세계를 대중의 근기에 조응하는 불교의 방편지혜로 수용한 한 시대의 산물로 이해되어야 할 것이다.

화조도 화조도와 정물화는 각각 13점과 1점이 나타난다. 북서쪽 빗반자에 7점이 집중적으로 분포한다. 화조도는 기암괴석에 핀 꽃과 한 쌍의 새를 표현한 벽화를 비롯해서 매와 파랑새, 나비 등을 쌍쌍으로 조성했다.[11.5] 화조도라고 통칭하였지만, 물고기와 수초, 새우, 게 등을 표현한 어해도 형식, 사각형 소반을 중심에 두고 화병과 채소, 줄에 꿴 물고기 등을 함께 구성한 기명절지도 형식, 파초와 송학도, 사군자 같은 사대부 문인화 형식 등 조선 말 사회 전반에 폭넓게 유통된 다양한 민화형식을 두루 표출하고 있다.

외부 판벽화 불교교의를 반영한 장엄과 민화풍 그림 소재

대웅전 외부 판벽화는 불교장엄미술에서 중요한 의의를 가진다. 규모를 갖춰 조성한 외부 판벽화는 나무 재질의 특성상 희소성의 가치를 지닐 수밖에 없다. 외부 판벽화에도 불교교의를 반영한 장엄과 민화풍의 그림 소재들이 섞여 나타난다. 특히 동쪽 벽면의 위태천도와 사자 탄 문수보살도, 북쪽 판벽의 반야용선도와 연화화생도 등에서 뛰어난 회화 능력이 드러난다. 위태천韋駄天은 불법의 진리를 수호하는 호법신중의 대표로, 장군이면서 '동진보살'로도 호명하는 지위에 있다. 벽화에선 날개 장식을 한 투구를 쓰고 갑옷 무장을 한 채 당당한 모습으로

11.5 대웅보전 빗반자의 화조도. 매란국죽의 사군자 소재와 함께 화조도를 구성했다.

서 있다.[11.6] 온몸을 휘감은 표대 자락에서는 신령한 붉은 기운이 이글거린다. 지물로는 삼지창 모양의 금강저를 쥐었다. 금강저는 모든 번뇌 망상의 싹을 단칼에 자르는 지혜의 상징물이다. 불국사 극락전 불단에서는 연꽃 위에 봉안하고 있으며, 수덕사 대웅전 수미좌에도 흰색 금강저 조형을 볼 수 있다. 그것은 곧 만고불변의 강력한 진리의 힘을 드러낸다.

그에 비해 사자를 탄 문수보살을 표현한 벽화에선 부드러움과 천진난만한 분위기가 흐른다. 문수보살은 연꽃을 들었고, 사자는 해맑게 웃고 있다.[11.7] 문수보살도에서 사자가 웃는 모습은 해학성이 묻어나는 파격적인 장면이다. 영덕 장육사 대웅전, 제천 신륵사 극락전 등에서는 내부 벽화로 만날 수 있다.

뒷벽의 반야용선도는 고해의 바다를 건너 극락정토로 향하는 장면을 표현하고 있다. 왕생자 없이 다섯 분의 불보살만 표현했다.[11.8] 선수에는 길잡이의 왕인 인로왕보살, 선미에는 지장보살, 그리고 배의 중앙에는 아미타삼존불이 계신다. 벽화에서 용의 보주는 반야용선의 본질

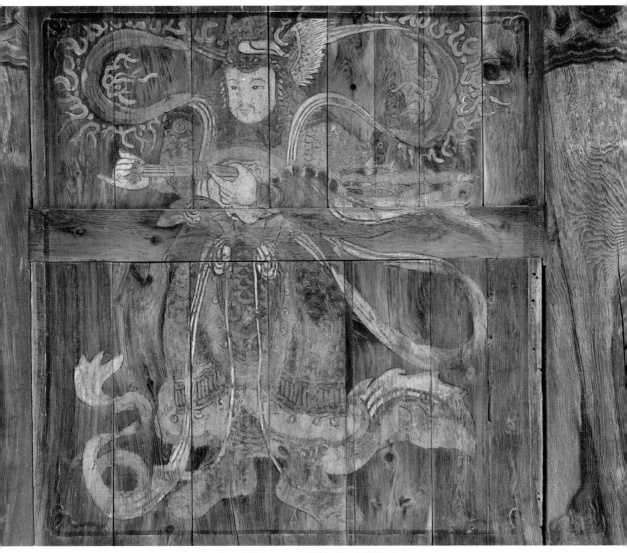

11.6 보광사 대웅보전 외부 동측면의 위태천도

을 환기시킨다. 보주는 깨달음이자 반야, 곧 지혜의 메타포다. 그것은 반야용선이 물리적인 배가 아니라, 마음속 깨달음의 배임을 일깨운다.

외부 벽화는 벽화끼리의 내용적 연결을 통해 지속적인 가르침으로 이끈다. 위태천의 금강저로 번뇌의 싹을 자르고, 문수보살의 지혜와 보현보살, 관음보살의 자비행을 실천하여 극락정토에 연화화생하는 자타일시성불도의 길을 제시하는 것이다. 대웅전 뒷벽의 연화화생도는 보광사 대웅보전 벽화의 압권이다.

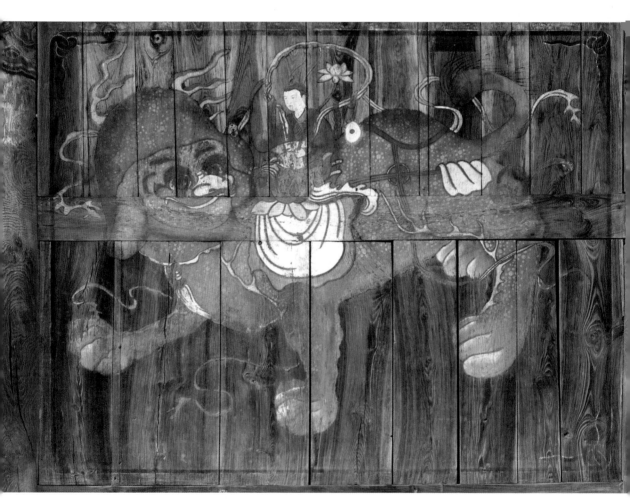

11.7 보광사 대웅보전 외부 동측면의 문수보살도

극락정토 정토사상의 근원

'정토淨土'는 청정 불국토로서 일체의 번뇌와 고통이 사라지고 기쁨으로 충만한 세계다. 아미타여래의 정토는 극락정토이고, 약사여래의 정토는 유리광정토다. 정토의 실상은 헤아릴 수 없이 많다. 무한한 불국토 중에서 가장 대표적인 정토가 아미타불의 극락정토다. 극락정토의 생성 인과와 장엄세계의 실상, 극락왕생의 방법을 밝힌 경전이 『정토삼부경』이다. 『정토삼부경』은 『무량수경』, 『관무량수경』, 『아미타경』을 엮은 정토사상의 소의경전이다. 『아미타경』에서는 극락정토를 '제상선인 구회일처諸上善人 俱會一處', 즉 어질고 선한 사람들이 한데 모여 사는 곳으로 적고 있다.

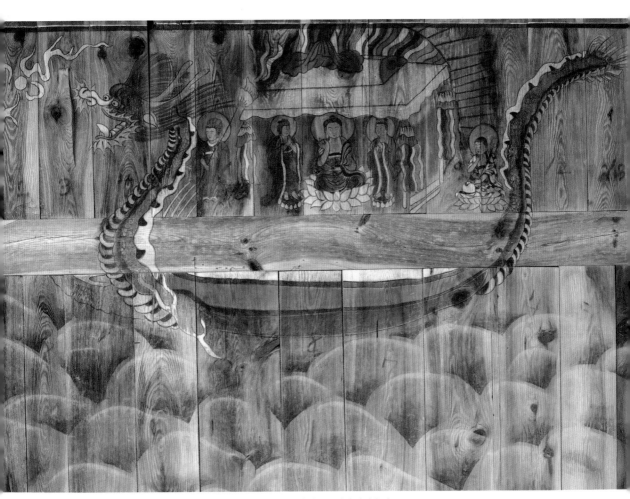

11.8 보광사 대웅보전 외부 북벽의 반야용선도

정토의 원인은 아미타여래의 48대원이고, 그 결과가 극락정토다. 즉 중생구제 48대원을 세우고 아미타불의 본원력으로 창조한 청정국토가 극락정토다. 아미타불께서 성불하기 전 법장비구였을 때 세운 48대원 중 가장 핵심적인 서원은 '미타본원彌陀本願'으로 부르는 제18원이다. "제가 부처가 될 적에 시방세계의 중생들이 저의 나라에 태어나고자 신심을 내어 아미타불을 다만 열 번만 불러도 극락정토에 태어날 수 없다면 저는 결코 부처가 되지 않겠나이다." 서원의 본원력에 의지해서 하루나 7일 정도 신심으로 불보살을 관상하며 염불하면 누구나 극락왕생할 수 있다는 것이다. 그처럼 쉬운 일도 없다. 오죽 쉬우면 '나무아미타불' 염불수행을 '이행법易行法'이라 할까? 그런데 더욱 놀라운 일은 극락왕생의 지위가 더 아래로 물러나지

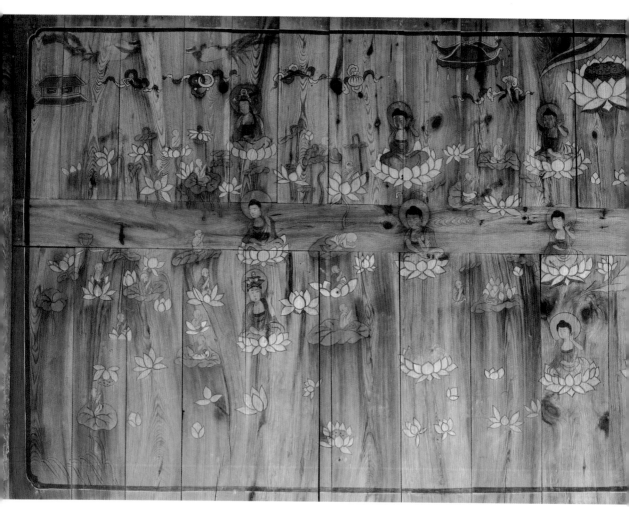

11.9 보광사 대웅보전 외부 북벽의 연화화생도

않는 자리인 아비발치, 곧 불퇴전지不退轉地라는 사실이다. 그중에는 한 번만 더 거치면 곧바로 부처가 될 일생보처一生補處 보살도 헤아릴 수 없이 많다.

하지만 의심 많은 중생들이 믿지 않고 경시하자 석가모니 부처께서 증명설주로 직접 나섰다. 이러한 내용이 『관무량수경』에 낱낱이 적혀 있다. 『관무량수경』은 석가모니불께서 '왕사성의 비극'에 등장하는 위제희 왕비의 간곡한 요청에 아미타불의 극락정토와 극락왕생 수행법을 설하신 내용의 경전이다. 『관무량수경』의 핵심인 정종분의 내용은 극락정토의 16장면을 그린 '16관상十六觀想'이고, 이를 회화의 방편으로 표현한 그림이 고려, 혹은 조선불화 〈관경16관 변상도〉다. 일반적으로 비단이나 삼베에 그린 탱화로 전해지며, 벽화로 전해지는 경우는 극히 이례적이다. 파주 보광사 대웅보전 외벽에 변상도의 유일무이한 벽화, 연화화생도가 남아 있다.[11.9] 한국 사찰에 현존하는 보기 드문 판벽화로 최상의 가치를 지닌다.

연화화생도 벽화로 전해지는 유일무이한 관무량수경 변상도

보광사 연화화생도에서는 상단 부분에 궁전누각과 극락조, 칠보문, 불로장생의 영지, 산개 등의 상징조형을 통해 극락정토를 압축적으로 표현하고 있다.[11.10] 19세기 후반에 제작된 것으로 추정되며, 16관觀 중에서 14, 15, 16관의 구품왕생 장면을 담고 있다. 벽화의 구도와 시점은 왼쪽 아래에서 오른쪽 위로 향하며 하품하생에서 상품상생으로 전개한다. 그림의 몇몇 곳은 비

11.10 보광사 대웅보전 연화화생도에 표현한 극락정토의 상징기물들

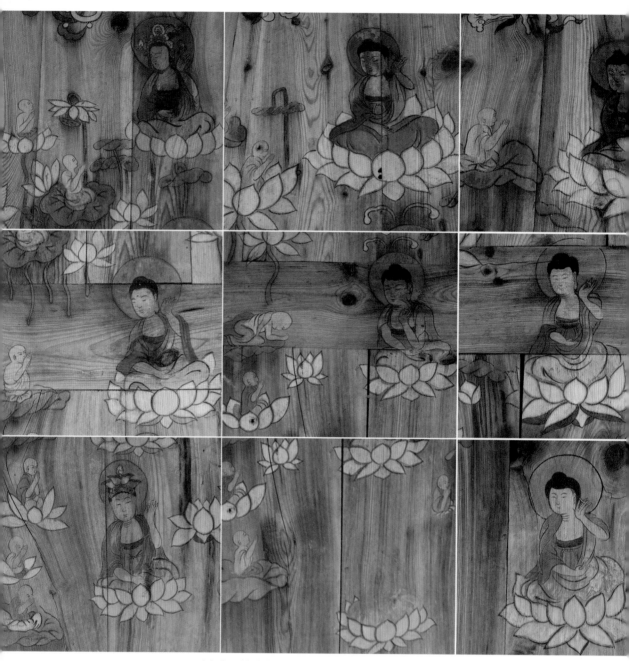

11.11 보광사 대웅보전 연화화생도. 아홉 분의 불보살과 구품왕생을 표현하고 있다.

바람에 채색이 떨어져 나가 원형을 잃었다. 벽화에 나투신 불보살은 구품에 맞춘 아홉 분으로, 두 분의 보살과 일곱 분의 여래께서 등장한다.[11.11] 그런데 한 분의 여래는 연화좌만 남아 있고, 존상은 퇴색해서 없다. 채색의 흔적으로나마 실재를 짐작할 수 있다. 벽화의 내용은 구품연지 속 연화화생과 불보살께서 왕생자를 맞이하는 아미타내영도를 모티프로 삼고 있다.

아홉 분의 불보살 중에서 두 분의 보살은 관음보살과 대세지보살로 짐작된다. 16관상에서 제10관이 자비를 상징하는 관음관이고, 제11관이 지혜를 상징하는 대세지관이다. 『관무량수경』에서는 관음보살은 머리에 천관을 쓰고, 천관에는 화불 한 분이 서 계신다고 묘사한다. 그에 비해 대세지보살은 머리에 홍련화와 오백 가지 보배 꽃으로 장식하고 하나의 보병 안에 온갖 광명이 가득하다고 하여, 두 분에 대한 도상의 차이를 두었다. 벽화에서는 왕관 같은 보관을 쓴 분이 관음보살일 것이다. 왜냐하면 월정사 성보박물관 소장 〈관음보살 변상도〉(1790)에서도 닮은꼴의 보관을 쓴 관음보살께서 현현하시기 때문이다. 관음보살은 하품하생 자리에서, 대세지보살은 상품하생 자리에서 왕생자를 맞이하고 계신다.[11.12]

구품왕생의 아홉 장면은 각 장면마다 아미타내영도의 축소판이다. 모든 왕생자는 오른쪽 위에 계신 불보살을 향해 연꽃이나 연잎에 꿇어앉아 합장의 예경을 올리고, 불보살은 왼쪽 아래에 연화화생으로 갓 극락왕생한 중생을 자애로운 표정으로 내영한다.[11.13] 고려불화 아미타내영도의 형식과 구도에 일치하는 대목이다. 아미타불과 두 보살은 한결같이 중품중생의 아미타구품인九品印을 수인으로 취하고 있어 예술장인들이 중생근기의 중간수준에 눈높이를

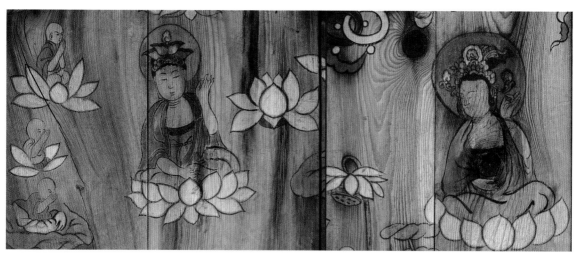

11.12 보광사 대웅보전 연화화생도. 관음보살과 대세지보살

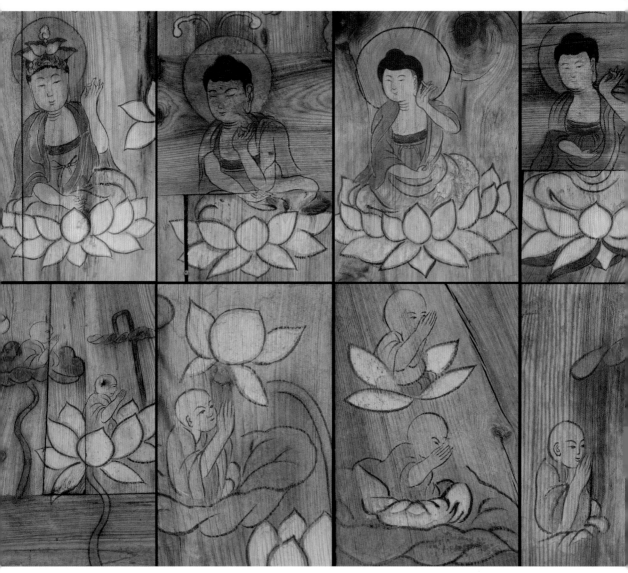

11.13 보광사 대웅보전 연화화생도. 극락왕생자 내영 장면

맞췄음을 짐작케 한다. 일반적으로 아미타여래께서 취하는 수인은 오른손은 가슴 부분까지 들어 세우고, 왼손은 배 부분에 늪힌 형식이다. 그런데 대웅보전 벽화에서는 오른손을 내리고, 왼손을 가슴까지 올려서 눈길을 끈다. 업장의 두께에 따른 하품, 중품, 상품의 품계가 상승함에 따라 벽화 속 왕생자의 연륜대도 소년, 청년, 중장년으로 심화되어 미소를 자아낸다.

11.14 보광사 대웅보전 연화화생도. 연화대 세부

　무엇보다 인상적인 대목은 오른쪽 상단 모서리에 배치한 커다란 연꽃이다.^{11.14} 연꽃 밑에는
다섯 분의 스님들이 합장의 예를 올리고 있다. 대형연꽃은 청색의 연밥을 갖추고 흰색 꽃잎을
활짝 펼쳤다. 신령함과 거룩함이 흐르는 이 꽃은 바로 『관무량수경』에서 아미타불의 상징으
로 언급한 '연화대蓮花臺'다. 석가모니불은 16관상의 제7관 '화좌관華座觀'에서 만약 아미타불
을 생각하고자 한다면 먼저 이 연화대를 지성으로 생각하라고 하셨다. 번잡한 마음을 접고
연화대의 낱낱의 꽃잎과 알알의 구슬, 낱낱의 꽃받침을 보면 반드시 윤회의 업을 끊고 극락정
토에 태어날 것이라고 설하셨던 그 연화대다. 어쩌면 연화대 밑의 다섯 스님은 이 벽화를 조
성한 금어와 발원자들일지도 모르겠다. 저 장면을 보고 있으면 그림 속에서 '나무아미타불'의
염불수행 소리가 합창으로 들려 온다. 모두가 한데 모이는 곳, 구회일처俱會一處의 국토다.

4

양산 신흥사
대광전

양산 신흥사 대광전은 순치 14년, 즉 효종 8년(1657)에 건립한 17세기 맞배지붕의 건물이다. 맞배지붕 건물은 일반적으로 동서 좌우 벽체에 첨차, 살미 등의 건축부재로 짜맞춰 올려 도리를 받치는 공포를 생략한다. 그러다 보니 넓은 흙벽의 벽면이 그대로 노출된다. 이렇게 발생한 좌우의 넓은 벽면은 장인 예술가들에게 불국토장엄의 빛을 입힐 수 있는 커다란 화면을 제공한다. 곱게 마감한 넓은 화면과 좌우 대칭성의 특성을 살려 장중하고도 세심한 단청 별지화를 그렸던 것이다. 무위사 극락보전, 범어사 대웅전, 장육사 대웅전, 보성 대원사 극락전, 제천 신륵사 극락전, 통도사 영산전과 용화전, 약사전 등에서 좌우 벽면에 큰 화면의 벽화를 볼 수 있는 것도 그 같은 맞배지붕 건축양식의 산물로 볼 수 있다.[12.1] 특히 양산 신흥사 대광전은 단청 별지화, 곧 벽화의 향연을 펼쳐놓은 작은 미술관에 가깝다. 그것도 17-18세기 조선중기의 묵직하고 두꺼운 색채의 붓질이 밴, 비유하자면 한국 사찰장엄의 바로크 미술관으로 표현할 수 있을 것이다.

벽화 소재 불교교의 세계관 반영

넓은 좌우 벽면에 그린 벽화의 소재는 무엇일까? 통상 동서 벽면의 대칭성에 부합하는 불교 교의의 세계관을 반영한다. 첫째 형태는 동-문수보살, 서-보현보살의 구도로 제천 신륵사 극락전과 영덕 장육사 대웅전 등에서 나타난다. 둘째 형태는 동-약사삼존불, 서-아미타삼존불 구도인데 범어사 대웅전, 통도사 약산전, 양산 신흥사 대광전 등에서 볼 수 있는 배치다. 팔대보살을 대동한 아미타내영도를 구현한 무위사 극락보전의 동서 벽화도 폭넓게 분류하면 그 초기 형식이라 할 수 있다. 셋째 형태는 변형된 양식으로 보성 대원사 극락전처럼 동-달마도, 서-수월관음도의 비대칭의 구도나, 통도사 영산전의 견보탑품도, 용화전의 서유기 벽화처럼

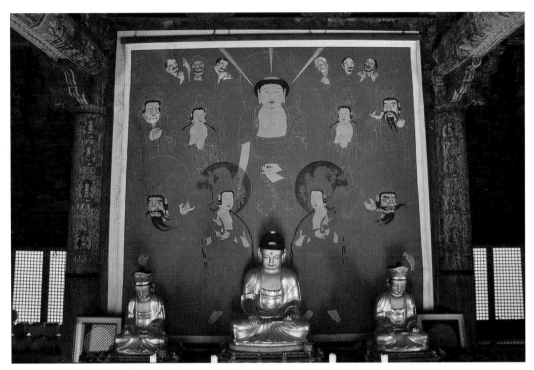

12.1 신흥사 대광전 내부

12.2 신흥사 대광전 외부 포벽의 화조도

서사적 소재를 표현하기도 하고, 진안 천황사 대웅전처럼 주악비천상을 집합 개념으로 표현하기도 한다.

신흥사 대광전의 동서 벽면에는 넓은 화면이 구조적으로 나타난다. 대광전의 외벽은 풍화작용으로 인해 주악비천도, 문수-보현보살도 등의 흔적만이 겨우 남아 있다. 외부 벽화로 뚜렷하게 현존하는 것은 정면 포벽 7칸에 베푼 화조도 일곱 점이다. 중앙 칸의 연지 장면을 중심으로 좌우 세 점씩 같은 그림을 대칭으로 배치했다.[12.2] 연꽃, 모란, 봉황 등을 소재로 삼아 포벽의 화면에 꽉 채워 그렸다. 균형과 안정적인 구도가 돋보인다. 화면은 석회와 모래 반죽으로 마감한 회사벽灰沙壁이다. 형태묘사, 구도, 색채 등에서 회화의 완성도를 갖추고 있다. 좌우대칭의 일곱 점 벽화를 이으면 일곱 폭의 민화 화조도나 화훼도로도 손색이 없다. 이런 장면들은 18, 19세기 민간에 크게 유행한 화조도 민화의 원형이 어디에서 비롯되었는지를 고증하는 중요한 단서가 될 만하다. 포벽화 전체의 배치도 대칭적이지만, 포벽화 낱낱의 구도도 엄밀한 대칭성을 추구하고 있다. 중앙의 꽃은 크게 그리고, 중심에서 멀수록 꽃봉오리를 작게 처리했다. 작은 그림 하나에도 화가의 고민이 고스란히 녹아 있다.

내부장엄 불보살의 봉안과 수호신장의 배치

대광전의 내부장엄은 불교교의를 충실히 구현한 종교장엄의 특징이 두드러지게 나타난다. 내부장엄의 중심양식은 미술을 통한 불보살의 봉안과 수호신장의 배치에 두었다. 즉 대형벽화가 내부장엄의 중심을 차지한다. 맞배지붕에서 형성된 좌우 커다란 벽면을 단청 별지화의 화면으로 적극 활용하였기 때문이다. 천정의 단청문양은 그에 비해 단순하게 처리하여 장엄의 비중에 그다지 큰 무게를 두지 않았다. 단청 진채의 색채를 푼 다섯 점의 대형벽화가 내부장엄의 구심점을 형성한다. 다섯 점의 대형벽화는 동측면의 약사여래삼존도, 서측면의 아미타삼존도와 육대보살도, 사천왕도, 그리고 후불벽 뒷면의 관음삼존도 등이다. 또 하나 주목을 끄는 벽화는 네 모퉁이 평방 위 벽면에 조성한 〈팔상도八相圖〉 네 점을 들 수 있다.

대광전 장엄에 나타나는 가장 중요한 특징은 동, 서, 북의 세 벽면에 각각 불보살을 모신 삼존벽화를 조성하고 있다는 점이다. 삼존벽화를 통해 한 불전건물에 불교에서 가장 대중적인 불보살세계의 신앙을 총체적으로 구현했다. 몇몇의 벽화를 결집하면 하나의 탱화로 수렴되는, 분리와 해체를 통한 탱화의 재구성이라는 점도 주목할 만하다.

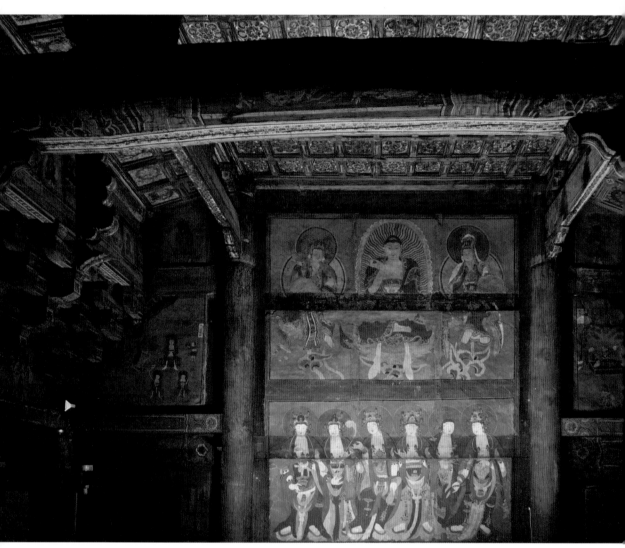

12.3 신흥사 대광전 내부 서측 벽화

서측 벽화 아미타삼존도와 육대보살도, 사천왕도

내부장엄에서 가장 먼저 눈에 들어오는 것은 서측면의 벽화들이다. 불교에서 서쪽은 극락정토의 세계이며 아미타불이 상주한다. 서측면의 중간 벽면은 거의 같은 크기로 상중하 세 칸으로 구획되어 있다.[12.3] 상단은 아미타여래삼존불을 봉안했고, 중단은 육대보살을, 하단은 사천왕을 그렸다. 불보살과 수호신중의 위계에 따라 배치공간을 달리한 것이다. 하지만 세 화면을 하나로 통합하면 팔대보살을 거느린 아미타여래도가 된다. 팔대보살을 거느린 아미타여래도는 무위사 극락보전의 서측면에 조성했던 아미타내영도 벽화에서 찾아볼 수 있다.

아미타삼존도 상단의 아미타삼존도는 고요하고 묵직한 분위기 속에서 고귀함을 갖춘 사찰벽화의 걸작이다. 아미타여래를 중심으로 좌우에 관음보살과 대세지보살을 협시로 모신 구도다.[12.4] 보관에 아미타불을 모신 관음보살은 자비를, 오른손에 경책을 든 대세지보살은 지혜를 상징한다. 때때로 대세지보살 자리에 지장보살을 모시기도 한다. 이곳에 모신 관음보살은 백의수월관음보살이다. 범어사, 통도사 등 국내 사찰 서너 곳에 삼존도 벽화가 현존하지만, 대광전 아미타삼존도는 규모면에서도 가장 크고, 예술면에서도 독보적인 명작으로 꼽는다.

붉은색과 녹청색의 강렬한 색채가 화려하면서도 선연하다. 아미타여래의 표현에 있어 붉은색과 녹색의 선명한 색채대비 운영은 고려불화 아미타삼존도에서 두드러지게 나타나는 전통적인 채색법이다. 아미타불을 찬불하는 〈장엄염불莊嚴念佛〉에서도 '녹라의상홍가사綠羅衣上紅袈裟'의 대목과 연관된다. 즉 푸른 법의 위에 붉은 가사를 두른 모습의 묘사와 일치한다. 특히 아미타여래의 법신에서 퍼져 나오는 오색 파장의 광채가 대단히 화려하고 아름답다. 오색 파장의 광채는 고려불화에 주로 사용한 녹청, 주홍, 군청 세 색채로 각각 이빛의 바림을 풀어 반복함으로써 거룩함과 위신력, 고귀함을 극대화했다. 광배 부분의 끝자락은 상운祥雲에 감춤으로써 심연의 깊이를 더했다.

세 분은 밑에서 솟아오른 녹색 연화좌에 앉아 계신다. 아미타불은 하품하생의 수인을 취한 채 결가부좌하였고, 좌우 두 보살은 한 발을 연잎 위에 내린 반가부좌 자세로 가운데 여래에게 몸을 향하도록 처리했다. 수인과 결가부좌의 자세로 미뤄봐서 아미타여래도는 내영도來迎圖가 아니라, 설법도說法圖 형식임을 추정할 수 있다.

육대보살도 관음보살과 대세지보살은 중단에 조성한 육대보살과 함께 팔대보살을 이룬다. 중단에 봉안한 육대보살은 문수보살, 보현보살, 지장보살, 금강장보살, 미륵보살, 제장애보살이

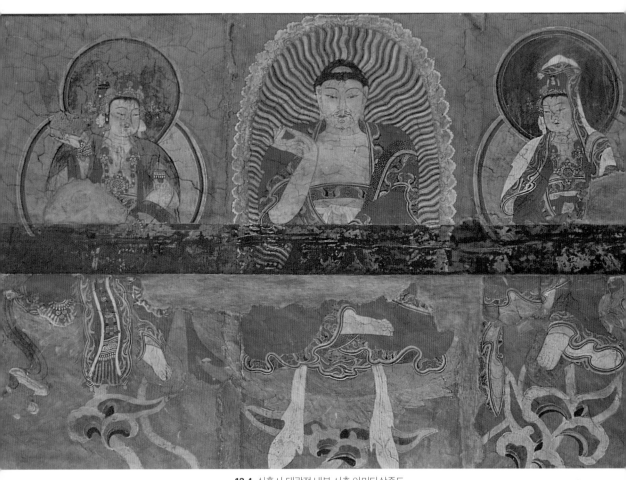

12.4 신흥사 대광전 내부 서측 아미타삼존도

다.[12.5] 아미타팔대보살도 도상은 고려불화로도 활발하게 조성되었는데 정토신앙의 중요한 관상觀想 및 의례의 대상이었다. 도상의 바탕이 되는 소의경전은 『팔대보살만다라경八大菩薩曼荼羅經』으로 알려진다. 경전 속의 팔대보살에는 대세지보살 대신 허공장보살을 열거한다.

정토삼부경의 하나인 『관무량수경』에는 극락정토를 보는 16가지 관상, 16관十六觀이 나온다. 제9관은 진신관眞身觀으로 아미타여래를 관상하는 것이고, 제10관은 관음보살을 관상하는 관음관, 제11관이 세지관勢至觀으로 대세지보살을 마음속에 그릴 것을 가르치고 있다. 아미타불을 찬불하는 〈장엄염불莊嚴念佛〉에서도 '좌우관음대세지左右觀音大勢至'의 구절로 좌보처 관음보살, 우보처 대세지보살을 거론하고 있다.

그 같은 언급들은 팔대보살에 허공장보살 대신 대세지보살을 배치한 충분한 근거가 될 수 있다. 구례 천은사 극락보전 아미타후불탱(1776)에 등장하는 팔대보살에도 경책을 든 대세지보살이 나온다. 단지 대세지보살이 허공장보살을 대신한 이유에 대해서는 알려진 바가 없다. 그러나 우리가 주목해야 할 부분은 따로 있다. 왜 팔대보살이 등장하는가의 문제다. 팔대보살은 아미타불의 화불이 팔방에 두루 편재한다는 기본개념에 근거한다. 원형은 태장계만다라胎藏界曼陀羅의 근본도상인 〈중대팔엽원中臺八葉院〉 등 밀교의 만다라에 있다고 판단한다. 무엇보다 본질은 아미타불께서 세운 48대원의 실천에 있다. 다시 말해 팔대보살은 극락정토에로의 내영뿐만이 아니라, 중생구제의 다양한 본원력을 실행하는 실천자로서 등장하는 것이다.

사천왕도 아미타팔대보살도는 하단의 사천왕도와 결합하여 궁극적으로 아미타여래 설법 장면인 아미타회상도로 귀결한다. 서측면의 상중하 벽면은 결국 아미타회상도를 위계별로 따로 재구성한 부분도라 할 수 있다. 경주 불국사 대웅전 후불탱인 영산회상도에서 사천왕은 벽화로 따로 그려 배치한 사례와 유사하다. 하지만 법당 내부에 사천왕 벽화를 조성한 사례는 매우 드물다. 불국사 대웅전의 경우는 후불탱화 좌우에 천왕 두 분씩 나눠 벽화로 조성했다. 법당 내부 한 화면에 사천왕 모두를 담은 벽화는 양산 신흥사 대광전이 유일할 것이다.[12.6]

문제는 사천왕의 방위에 따른 존명과 지물의 배대다. 근래에 들어 순천 송광사 사천왕, 양산 통도사 사천왕, 김천 직지사 사천왕 보수 과정에서 천왕의 몸속 등에서 묵서가 발견되고, 세 곳 모두 공통된 사천왕의 방위와 지물을 알려주고 있어 일정한 합의를 이끌 수 있게 되었다. 묵서에 기록된 사천왕의 방위와 지물은 동-지국천왕-칼, 남-증장천왕-용과 여의주, 서-광목천왕-당과 탑, 북-다문천왕-비파로 정리된다. 이 배치는 대광전 사천왕 벽화의 오른쪽에

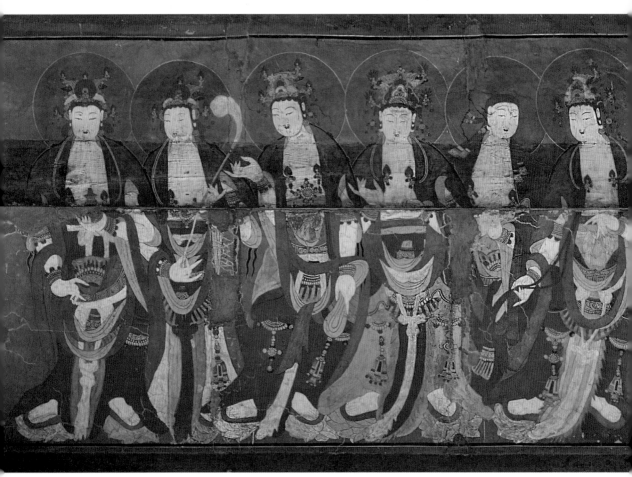

12.5 신흥사 대광전 내부 서측 육대보살도

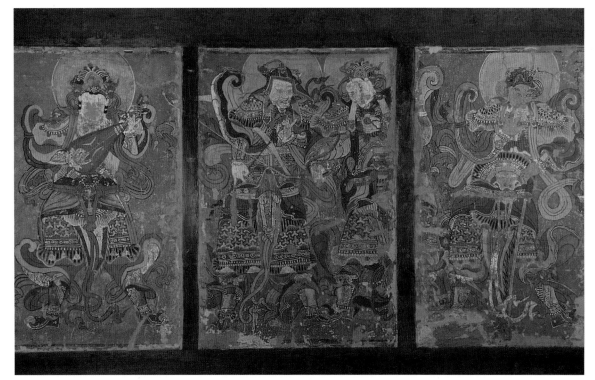

12.6 신흥사 대광전 내부 서측 사천왕도

서 왼쪽으로의 순서와 일치한다. 또한 이 방위 및 지물 배치개념은 마곡사 괘불탱(1687), 천은
사 아미타후불탱(1776) 등의 불화에 적힌 방제와도 일치한다.

그런데 신흥사 대광전의 사천왕 벽화에서는 당과 탑을 든 천왕 대신 활과 화살을 든 천왕
이 등장한다. 『불공견색다라니자재왕주경』에서는 활과 화살을 든 천왕을 서-광목천왕으로
묘사하고 있다. 그럼으로써 벽화 속 사천왕의 방위와 지물의 배대관계를 위 서술처럼 규명할
수 있는 것이다. 사천왕도에서 회화적 능력 또한 높이 평가할 만하다. 섬세하면서도 힘 있는
붓질로 완성한 천왕의 늠름함에서 팔등신의 이상적인 인체비례를 읽을 수 있다.

동측 벽화 약사여래삼존도

동측면의 대형벽화는 동방 약사여래불의 약사여래삼존도. 서측면의 아미타여래삼존도와
대칭으로 조성했다. 약사여래를 중심으로 좌우에 일광보살과 월광보살이 협시하는 구도다.[12.7]
두 벽화는 색채와 구도에서 동일하지만, 발색의 무거움으로 인해 동측면의 벽화에는 보다 범

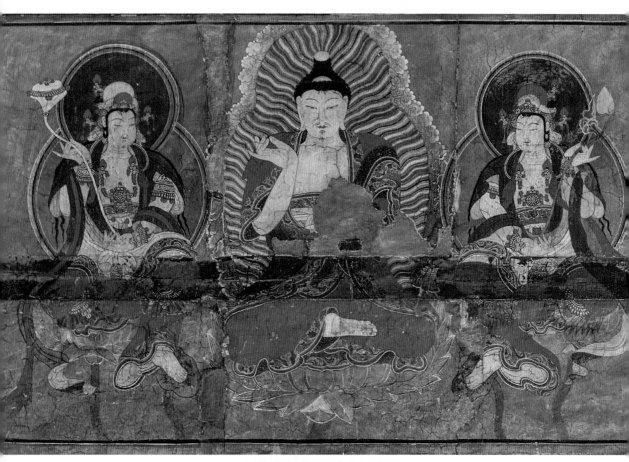

12.7 신흥사 대광전 내부 동측 약사여래삼존도

접하기 어려운 위엄과 근엄함이 흐른다. 석굴암 본존에 흐르는 근엄함과 적멸의 무게감이 느껴진다. 두 여래의 묘사에서 다른 점이 있다면, 아미타여래에선 표현하지 않은 정상계주를 약사여래에선 뚜렷이 표현하고 있는 점과 오색광채에 톱니바퀴 무늬를 넣어 더 강력한 에너지를 불어넣고 있다는 점이다.[12.8]

좌협시보살인 일광보살은 머리 위 보관에 붉은 해를, 우협시보살인 월광보살은 보관에 흰빛의 보름달을 장식했다.[12.9] 『약사여래본원경』에서는 두 보살이 "약사유리광여래의 정법의 장을 지닌다"고 밝히고 있다. 약사여래의 정법을 지니고 있는 두 보살은 왜 해와 달을 상징지물로 갖추는 것일까? 『약사여래본원경』에 의하면 약사여래는 과거 보살행을 행할 때 12대원

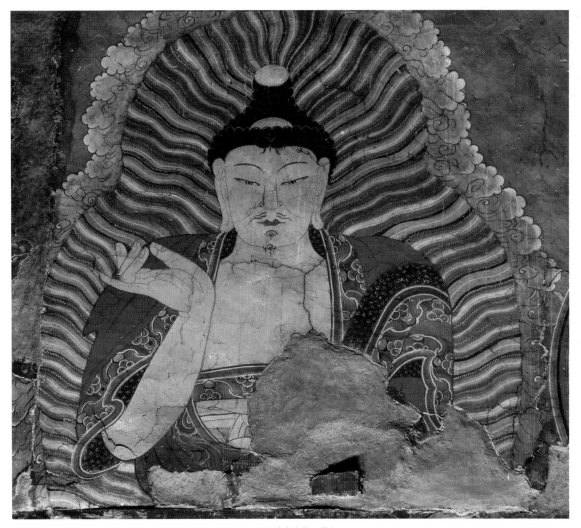

12.8 약사여래도 세부

을 세워 중생의 질병을 치료하고 고통을 구제할 것이라고 서원했다. 약사여래의 몸은 유리처럼 투명하고 밝게 빛나서 '유리광불'로도 부른다. 유리광불은 12대원을 통해 달처럼 맑은 빛으로 중생에게 진리의 법락을 베풀고, 해처럼 찬란한 빛으로 중생의 온갖 재앙과 어둠, 고통을 두루 비춰 소멸할 것을 천명했다. 즉 일광보살의 해는 중생의 어둠과 고통을 소멸시키는 빛을 상징하며, 월광보살의 달은 월인천강처럼 진리의 감로수를 베푸는 자비로 이해할 수 있다. 일광보살의 햇빛이 중생의 무명을 밝히는 진리라 할 때, 월광보살의 달빛은 자비로 보는 것이

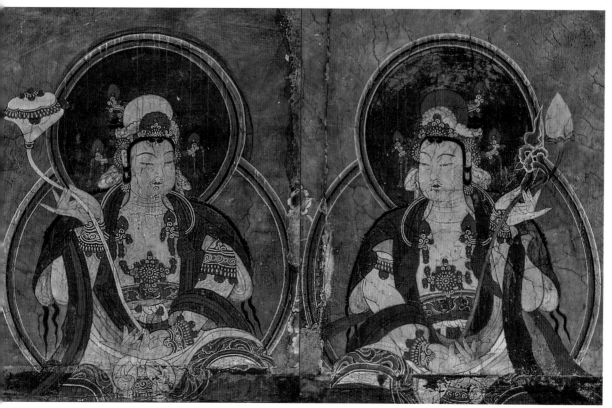

12.9 월광보살(좌)과 일광보살

타당하다. 그것은 아미타삼존도에서 관음-대세지보살의 교의체계와 동일한 패턴이다.

그러고 보면 대광전 네 방위 모두에 삼존불을 봉안한 놀라운 점을 발견할 수 있다. 본존불인 석가모니삼존불은 남향, 서쪽의 아미타삼존불은 동향, 동쪽의 약사여래삼존불은 서향, 후불벽 뒷면의 관음삼존은 북향하고 있다. 어디에서도 찾아볼 수 없는 경이로운 구조다. 네 방위 모두에 삼존불로 장엄한 불보살의 대향연을 펼쳐 놓은 것이다.

한편 『정유리정토표淨琉璃淨土標』에서 일광보살은 하늘에 피는 꽃 만주적화蔓朱赤花 가지를 쥐고, 월광보살은 붉은빛과 흰빛을 띠는 연꽃을 손에 쥔다고 언급하고 있다. 벽화 속 두 보살이 손에 쥔 지물은 문수보살과 보현보살이 통상적으로 쥐는 여의와 연꽃가지여서 경전상의 그 꽃들인지 확인하기는 어려움이 있다.

네 모서리의 평방 위 벽면에 그린 벽화는 석가모니불의 일대기를 여덟 장면으로 압축한

유성출가도 부분

12.11 도솔래의상도 부분

〈팔상도八相圖〉 중에서 네 장면을 표현한 것이다. 동측면 안쪽에서부터 시계방향의 순서로 도솔래의상, 유성출가상, 설산수도상, 쌍림열반상을 배치하고 있다. 각 장면마다 핵심장면만 개략적으로 그렸으며, 흰색 바탕에 묵으로 화제畵題를 써놓았다. 이러한 불전 내부 팔상도 벽화는 매우 희귀한 사례다. 이곳 외엔 대구 용연사 극락전 포벽에 쌍림열반상이 나타나기도 한다. 그런데 그 포벽화는 『석씨원류응화사적』의 한 부분이므로 팔상도의 표현은 신흥사 대광전이 유일하다고 봐야 한다.

팔상도 벽화에서 특히 눈에 띄는 것은 '유성출가상'의 장면이다.**12.10** 유성출가상의 중심서사는 싯다르타 태자가 사천왕의 도움을 받아 성벽을 몰래 넘어 출가하는 장면이다. 벽화에서는 출가의 상징이라 할 수 있는 삭발 장면을 회화의 중심에 두고 있다. 팔상도에서 삭발 장면은 '설산수도상'에 나오는 서사여서 배치의 혼선으로 보이지만, 내용의 연결성으로 보면 충분히 이해할 수 있다. 삭발이 곧 출가를 상징하는 실행개념이기 때문이다.

벽화를 조영한 회화 수준은 팔상도 벽화가 가진 유일성의 의의에는 미치지 못해 아쉽다. 화면의 공간적인 제약에서 오는 불가피한 한계였다 하더라도 소심한 붓질의 옹색함은 내내 아쉬움을 남긴다. 그나마 위안이 되는 장면은 마야부인의 태몽을 포착한 '도솔래의상' 벽화

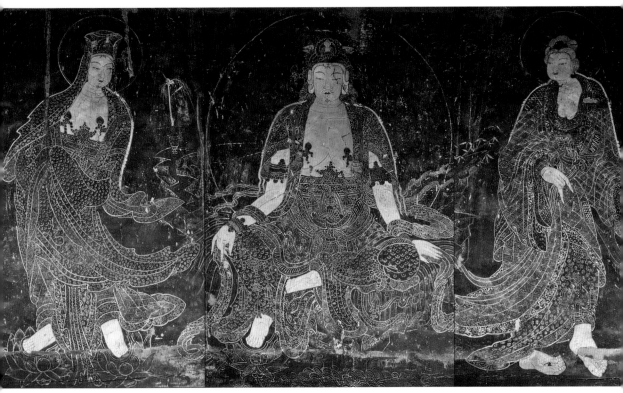

12.12 신흥사 대광전 후불벽 뒷면 관음삼존도

다.^{12.11} 도솔래의상은 석가세존의 탄생을 예지하는 팔상도의 첫 장면이자, 불교의 서막이다. 부처께 수기受記를 받아 미래에 부처가 될 보살을 일생보처보살一生補處菩薩이라 부른다. 석가모니불도 일대사인연으로 세상에 오시기 전에 호명보살護明菩薩의 존명으로 도솔천 내원궁에 계셨다. 벽화의 장면은 호명보살이 도솔천에서 상아 여섯을 가진 흰 코끼리를 타고 마야부인의 몸속으로 하생하는 모습을 그리고 있다. 오색구름을 타고 강림하는 모습을 단청 진채의 밝은 명도와 채도로 거룩하게 표현했다. 종교교의와 예술이 혼연일체를 이룬 고귀한 조형으로, 서사의 성스러움과 함께 오색단청의 아름다움이 깊은 감명을 안겨준다.

후불벽 뒷면 벽화 관음삼존도

후불벽 뒷면의 벽화는 대광전 내부장엄의 정수로 손꼽힌다. 희소성, 교의성, 예술성, 전통성, 창조성 등에서 무한한 깊이와 가치를 간직하고 있다. 후불벽 뒷면에 대형 수월관음도가 현존하는 곳은 무위사, 내소사, 마곡사, 관룡사 등 11곳에 이른다. 양산 신흥사 대광전을 제외한 열

곳의 벽화는 모두 백의수월관음도다. 그런데 신흥사 대광전의 벽화는 관음삼존도다.[12.12]

관음삼존도는 후불벽 뒷면의 흙벽을 화폭으로 삼았다. 색채 운영에서부터 다른 수월관음도와 확연히 다르다. 바탕을 묵으로 검게 마감하고, 흰 선으로 그린 독특한 백묘벽화다. 직지사 대웅전 후불벽 수월관음도와 색감에서 비슷한 분위기를 자아낸다. 단지 직지사 벽화는 필선을 검은 먹선으로 운용하고 있어 차이가 난다. 검은 바탕에 흰 선의 필획으로 커다란 면을 채워나간 까닭에 문양 묘사력이 대단히 섬세하고 치밀해서 감탄을 금할 수 없다.[12.13] 소재의 희소성에 채색의 독특함까지 갖춘 희유의 성보예술품이다.

관음삼존도는 수월관음을 중심으로 향우측에 어람관음, 향좌측에 백의관음을 배대했다. 무대는 파도가 일렁이는 보타낙가산의 바닷가. 이 낭만적인 장면의 모티프는 『화엄경』의 「입법계품」에 있다. 선재동자가 선지식을 찾아 28번째로 간 곳이 수월관음이 계신 보름달빛의 월인천강의 바다. 수월관음도에 등장하는 전형적인 소재들, 곧 대나무 한 쌍, 정병에 꽂힌 버들가지, 파랑새 등은 다 갖췄는데 선재동자만 없다. 예배자를 구도자의 자리에 남겨둔 데서 배려를 읽을 수 있다. 벽화 앞에 선 모두가 선재동자가 되는 것이다. 수월관음의 광배는 좌우 두 관음보살의 광배에 비해 압도적으로 크다. 광배이면서 동시에 만월의 보름달로 보인다. 하화중생의 대자대비의 공덕은 강물을 비추이는 달과 같다. 세조 때 간행된 『월인석보』의 서두에 그 글이 있다.

부처께서 백 억 세계에 화신하셔서 중생을 교화하심은 마치 달이 천 개의 강을 　•
비추는 것과 같다.

'월인천강月印千江'의 비유로 찬불경의 첫머리를 열고 있다. 이때 달은 곧 부처다. 달빛으로 삼라만상의 뭇 생명에 자비의 빛을 뿌리며 현현하니, 그분이 수월관음보살이다. 부드럽고 유려하며 소리 없이 미어지는 우아한 달빛의 부처님, 상상만으로도 아름답고 감동적이다.

백의관음과 어람관음 두 보살은 인물의 중요성을 반영하는 비례대상의 법칙을 감안한 것인지 수월관음보다 작게 묘사하고 있다. 그런데 서 있는 모습이 친근하고 자연스럽다. 서 있는 자세는 밀로의 비너스 등 고대 그리스 조각상에 자주 보이는 소위 '콘트라포스토', 삼곡三曲 자세다. 목, 허리, 다리 세 곳을 엇갈린 방향으로 틀어 신체가 S자 굴곡을 유지하게 하는 것이다. 그럼으로써 포즈의 사실성과 자연스러움, 또 부드러움을 갖추게 한다. 신체비례도 팔등신에 가까워 보이고, 다분히 여성적이다. 착의한 옷마저 하늘거리는 시폰 스타일이라 보티첼리

12.15 어람관음도 물고기 바구니 세부

12.16 어람관음도 법의에 베푼 문양 세부

의 〈봄〉이 연상되기도 한다. 아무튼 파격적인 형식과 배치다.

관음삼존도에서 단연 주목을 끄는 분은 어람관음이다. 왼손에 커다란 물고기가 든 바구니를 들고 계시는 모습에서 저잣거리의 생선냄새가 묻어난다.[12.15] '어람魚籃'은 물고기 바구니라는 뜻으로, 중생들이 금강경, 법화경, 관음경을 스스로 읽게 해서 중생이 가진 심신의 병을 치유하기 위해 세간의 저잣거리에 변화신變化身으로 오신 분이다. 다른 두 관음께선 연꽃 위에 계신데 어람관음은 맨땅에 서 계신다. 남루함을 표현하는 대목이다. 어람관음도는 불국사 대웅전 후불벽에서도 적외선 촬영으로 그 존재가 발견되었다. 하지만 흔적만 겨우 남아 있어 실상은 양산 신흥사에만 유일하게 존재하는 셈이다. 어람관음의 맞은편에는 백의관음이 계신다. 백의관음의 기원은 인도로 알려진다. 내소사 대웅보전, 마곡사 대광보전, 위봉사 보광명전의 후불벽 뒷면에도 하얀 두건과 법의를 구족具足한 백의수월관음도를 볼 수 있다.

관음삼존도에서 가장 뛰어난 부분은 세 분의 옷에 시문한 치밀한 문양들이다. 법의의 옷자락마다 관념적이고 고도로 추상화한 기하문과 넝쿨문 등을 대단히 촘촘히 베풀었다.[12.16] 수많은 씨줄과 날줄이 결을 이루고, 결들은 물처럼 유유히 흘러 선율을 갖췄다. 바탕의 문양은 몇 개의 마름모 도형이 기하적인 꽃 모양을 이루는 '마엽문麻葉文'이거나, 연속하는 문양이다. 마엽문도 본질에선 생명의 꽃이지만, 단지 패턴의 반복에 유용하도록 기하적인 추상형태로 변이되었을 뿐이다. 바탕에는 질그릇의 빗살무늬, 고려불화의 생명력 넘치는 넝쿨연속무늬를 덧입혔다. 몇몇 옷자락엔 조선시대 책 표지를 찍어낸 능화판菱花板의 사방연속무늬도 굽이친다. 종횡무진의 선과 선, 결과 결에서 인드라망의 그물을 발견한다. 보주와 영락의 알맹이들이 대지에 뿌려져 생명의 환희로 피어나고, 순환하는 힘들은 은하수처럼 길게 이어져 공간에 신성한 기운을 불어넣는다. 벽화에서 절대적이며 숭고한 아름다움이 고요히 흐른다. 벽화에 흐르는 적멸의 미다.

4부

주악비천과
공양비천

1

영덕 장육사
대웅전

장육사는 고려 말의 뛰어난 고승 보제존자 나옹선사께서 창건한 절이다. 나옹선사는 인도 지공스님으로부터 법을 전수받아 무학대사에게 전했다. 고려 말 조선 초의 고승 지공, 나옹, 무학의 3대 화상을 모신 성지는 여러 곳에 걸쳐 있다. 나옹의 탄생지는 영덕군 창수면의 장육사 인근이고, 출가한 곳은 문경 묘적암, 불법佛法을 펼친 곳은 경기도 양주 회암사, 그리고 밀양으로 유배가는 길에 입적한 곳이 여주 신륵사다. 회암사지와 신륵사에 나옹선사의 부도가 있고, 장육사 홍련암에는 3대 화상의 진영과 조상彫像을 모시고 있어, 그 인연을 가늠케 한다. 장육사 대웅전 내부 향좌측 뒷벽에는 연꽃으로 장엄한 번幡 형식의 독특한 벽화가 그려져 있다.13.1 '나무나옹대화상'의 글귀를 벽화로 장엄하여 공덕을 상시 찬하고 있다.

13.1 영덕 장육사 대웅전 내부 나옹화상 공덕 장엄

비천도 공연예술을 통한 찬탄과 예경의 장엄

한국 산사 단청장엄에서 주악·가무·공양비천도는 보통 법당 내부 빗반자천정에 공연예술단 형식으로 나타난다. 완주 화암사 극락전의 비천도처럼 특이하게 외부 서까래 아래를 가린 순각판에 그린 경우도 있다. 비천, 혹은 천인의 다수는 악기를 연주하는 주악비천奏樂飛天이고, 춤사위를 구사하는 가무비천歌舞飛天이나 공양물을 올리는 공양비천供養飛天은 소수에 그친다. 전국 약 30곳의 불전건물에서 공연예술단으로 표현한 비천도를 살펴볼 수 있다. 법당 내부 빗반자 별지화로 풍부하게 나타나는 주악·가무·공양비천도는 음악과 춤, 공양을 통한 부처님 진리법에 대한 찬탄과 예경의 장엄이다.

불교에서 음악과 무용은 부처님 진리 설법의 다른 형식에 가깝다. 음악은 범패梵唄, 혹은 범음梵音, 무용은 작법作法이라 부른다. 여기서 '범'은 하늘, 혹은 부처님을 뜻하고, '법'은 부처께서 설하신 일체지一切智의 진리를 의미한다. 불교예술은 부처님과 진리, 그 둘을 떠나 존재하지 않는다. 범패의 '패'는 찬탄, 염불소리를 의미하므로, 부처님을 찬하고 진리 설법을 전하는 불교음악을 말한다. 범패는 장단과 화성이 없는 1개의 멜로디로 이뤄지는 일종의 단성음악에 가깝다. 범패에는 안채비와 바깥채비가 있다. 안채비는 절의 스님이 법당 내부에서 요령을 흔들며 불교의례를 올리는 것으로, 일반적인 염불독송으로 볼 수 있다. 악기 연주나 무용의식

13.2 서울 봉원사 영산재 장면

13.3 파주 보광사 대웅보전 감로탱 부분

이 없을뿐더러 장소도 법당 안으로 한정된다. 그에 비해 바깥채비는 영산재와 같은 큰 행사에 불교의식을 전문하는 승려들이 주관하는 의례다.[13.2] 통상 괘불을 내건 법당 바깥 야단법석에서 이뤄진다. 바깥채비 소리에는 홑소리와 짓소리가 있다.

작법은 춤사위로 법을 지어 펼치는 불교무용이다. 불법을 찬탄하며 올리는 춤공양으로, 불교의례의 꽃으로 불린다. 양팔을 펼치고 빙빙 도는 춤사위 하나하나가 진리법을 표출하기 때문에 작법이라 한다. 절제된 춤사위 속에 장중함과 엄숙함이 나타난다. 작법무作法舞에는 나비춤, 바라춤, 법고춤이 대표적이다. 꽃을 들고 추는 나비춤은 불법에 대한 찬탄과 환희의 표현이고, 금속음을 내는 바라춤은 도량의 정화와 수호의 상징성을 가진다. 법고춤은 우주공간에 진리의 법음을 퍼트려 일체중생을 제도하는 춤이다. 범패의 음악과 작법의 무용 역시 부처님의 진리와 자비를 펴는 예술의 방편임을 알 수 있다. 파주 보광사 등 조선시대 감로탱에서

고깔과 장삼을 차려 입은 승려 범패집단의 작법무 장면을 확인할 수 있다.[13.3] 범패와 작법의 단청장엄이 주악·가무·공양비천도의 표현이다. 음악과 춤의 행위예술 속에서도 내면에 흐르는 사상과 정신은 부처님 공덕에 대한 찬탄과 예경으로 일관되게 나타난다.

불전장엄에 나타나는 주악·가무·공양비천은 인간이 아니라 하늘사람이다. 불국토에서, 혹은 부처님의 설법 무렵이면 하늘에서 음악이 울려 퍼지고, 꽃비가 내리며, 그윽한 향이 퍼진다. 법열의 환희와 함께 헌공의 예경이 응당 뒤따른다. 이를 법당장엄으로 표출한 것이 범패와 작법을 모티프로 한 주악·가무·공양비천도다.

한국 산사 법당장엄으로 표현한 별지화 중에서 의미 있는 악기, 주악·가무·공양비천 등을 군집, 또는 대형벽화의 형식으로 장엄한 곳은 다음과 같다.

① 악기 그림이 있는 곳(3곳 이상): 부안 내소사 대웅보전, 해남 대흥사 대웅보전[13.4], 양산 통도사 안양암 북극전 등

13.4 해남 대흥사 대웅보전 천정의 악기 벽화

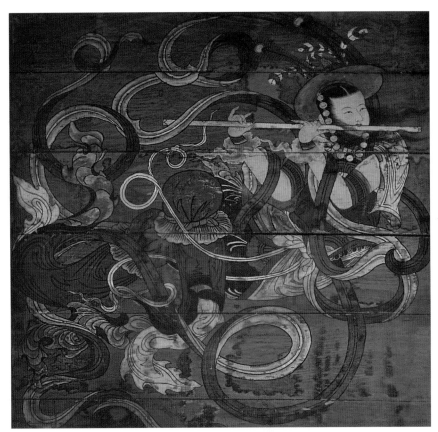

13.5 완주 송광사 대웅전 천정 빗반자의 주악비천도

② 주악·가무·공양비천 벽화가 있는 곳(27곳이상): 강진 무위사 극락보전(성보박물관), 영덕 장육사 대웅전, 문경 김용사 대웅전, 제천 신륵사 극락전, 영월 보덕사 극락보전, 공주 신원사 중악단, 하동 쌍계사 대웅전, 김천 직지사 대웅전, 김천 청암사 대웅전, 강화 전등사 약사전, 남양주 흥국사 대웅보전과 영산전, 시왕전, 울진 불영사 대웅보전, 경주 불국사 대웅전, 대구 동화사 영산전, 부산 범어사 팔상독성나한전, 파주 보광사 대웅보전, 안성 칠장사 원통전, 양산 통도사 영산전과 안양암 북극전, 서산 문수사 극락보전, 완주 송광사 대웅전, 완주 위봉사 보광명전, 완주 화암사 극락전, 진안 천황사 대웅전, 합천 해인사 명부전 등

각각의 법당마다 비천도의 표현도 다양하게 나타난다. 화면의 규모, 인물, 색채, 구도, 묘사, 소품, 의상 등에서 자유롭게 개성을 발휘하고 있다. 한국 산사에 장엄한 주악·공양비천도 중에서 대표작을 고른다면 완주 송광사 대웅전[13.5], 영덕 장육사 대웅전, 문경 김용사 대웅전, 합

천 해인사 명부전, 영월 보덕사 극락보전 등 다섯 곳의 비천도를 꼽을 수 있다. 송광사에 11체, 장육사에 다섯 쌍(10체), 김용사에 13체, 해인사에 일곱 쌍(14체), 보덕사에 18체의 비천을 묘사하고 있다. 비천이 가장 많이 등장하는 곳은 부산 범어사 팔상독성나한전으로, 무려 42체의 비천을 표현했다. 하지만 자세히 보면 거의 같은 얼굴을 가진 두세 사람의 반복임을 알 수 있다. 장육사 대웅전의 비천에서도 같은 표현이 나타난다. 한 쌍의 주악비천이 다섯 곳에 반복하는 패턴이다. 그런데 묘하게 다채롭고 풍부한 느낌을 준다. 간결함에도 깊이가 있고, 단순함에도 정교함이 있어 묘하다. 벽화 소재는 단순하고 간결하다. 빗반자 널판에는 주악비천상을, 좌우 흙벽에는 문수보살과 보현보살을 베풀었다. 그럼에도 명작 벽화의 무게감이 느껴진다.

주악비천상 다섯 칸에 반복적으로 등장하다

주악비천상은 현악기 비파와 관악기 대금을 각각 연주하는 한 쌍의 천인들을 정면에 3칸, 뒷면 좌우에 1칸씩, 모두 5칸에 같은 도상을 대칭으로 반복해서 그려 넣었다.[13.6] 도상의 반복에도 불구하고 붓질을 끌어간 묘사력과 표현력은 완주 송광사 대웅보전, 합천 해인사 명부전, 영월 보덕사 극락보전 주악비천도와 쌍벽을 이루는 뛰어난 수작이다. 주악비천도에 베푼 주된 색상은 녹색 계열의 하엽荷葉과 적색 계열의 석간주石間朱다. 중간 톤의 맑고 밝은 명도로 채색했다. 단청의 기본배색인 상록하단上綠下丹과 한난대비寒暖對比의 효과로 화면이 전반적으로 선명하고 뚜렷하다.

비파에는 당비파와 향비파가 있는데, 천인들이 연주하는 현악기는 당비파다. 『악학궤범』의 도해에 따르면 향비파는 목이 바르고 다섯 줄인 반면 당비파는 목이 뒤로 굽고 네 줄로 되어 있다. 장육사 벽화에서 비파의 줄이 네 줄이고 목이 뒤로 젖혀져 있음을 확인할 수 있다.[13.7] 연주에 사용되는 술대 역시 당비파용이다. 또 다른 천인이 연주하는 관악기는 가로로 잡고 부는 횡적橫笛, 대금이다.[13.8] 굵기가 가는 편이라 정악대금이라기보다는 산조대금에 가깝다.

주악비천 벽화에서 단연 주목을 끄는 것은 천공에 휘날리는 천의天衣 자락이다. 넓고 긴 띠의 우아한 곡선이 바람에 펄럭이는 듯한 환청을 불러일으킨다. '표대'라고 부르는 천의의 띠는 전신을 휘감고 바람결에 날리는데 대단히 율동적인 운동감을 느끼게 한다. 펄럭이는 천의의 띠는 하늘세계의 성스러운 기氣와 음악의 선율을 동시에 표현하는 다중적 장치다. 펄럭이는 천의에서 청각을 울리는 선율과 리듬, 비천의 춤사위 율동을 감각적으로 느낄 수 있다.

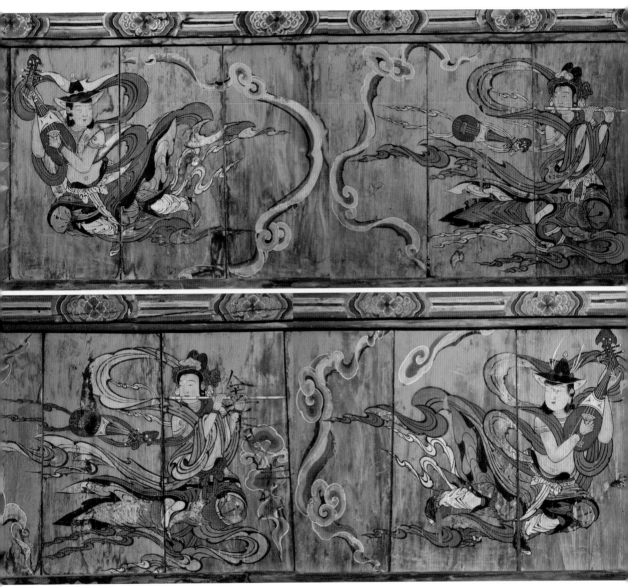

13.6 장육사 대웅전 천정 빗반자 주악비천도

영덕 장육사 대웅전

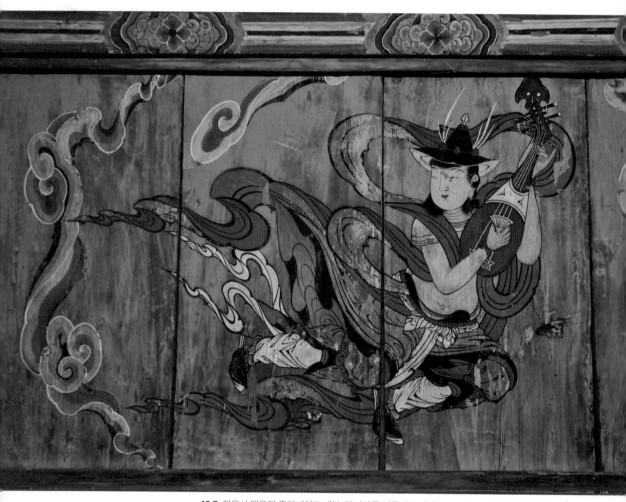

13.7 장육사 대웅전 주악비천도 세부. 당비파를 연주하고 있다.

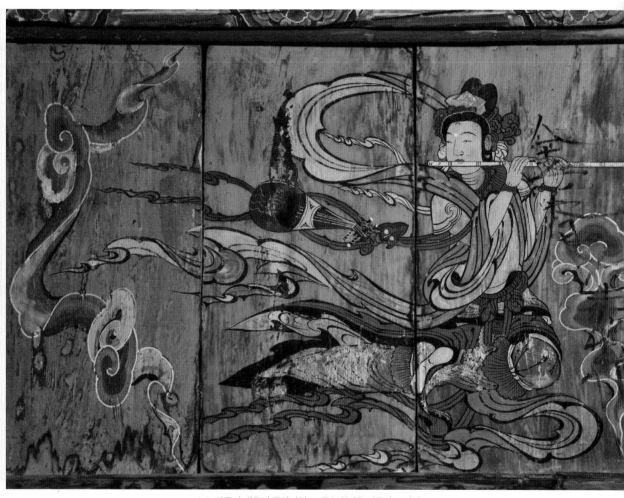

13.8 장육사 대웅전 주악비천도 세부. 횡적을 연주하고 있다.

영덕 장육사 대웅전

검은 모자를 쓰고 비파를 연주하는 비천이 남성적이라면, 올림머리를 하고 대금을 연주하는 비천은 다분히 여성적이다. 나부끼는 옷자락의 양감도 대금을 연주하는 비천에 보다 풍성하게 베풀어 우아함을 강조했다. 주악비천도에 흐르는 곡선의 선율감과 신비감은 탁월한 디자인 감각을 발휘한 구름 형상의 운용에 힘입은 바가 크다.

구름 형상은 두 가지 패턴을 가진다.[13.9] 세로로 길게 늘어뜨린 띠구름 형상과 십자형태 등 덩어리로 뭉쳐 있는 구름 형상 두 가지다. 이러한 구름 형상의 조합과 배치에 따라 같은 도상의 벽화를 미묘하게 다른 분위기로 이끈다. 악기의 위치도 비천의 오른쪽 어깨에 뒀다가, 왼쪽에 두는 등 변화를 추구했다. 도상의 개성을 부여하기 위해 경영 위치 운용에도 심혈을 기울였는데, 특히 긴 띠구름의 운용능력이 감탄할 만하다. 띠구름은 비천의 천의자락처럼 율동성을 갖춰 벽화에 음악과 춤의 리듬감을 살려낸다. 또한 천계에 흐르는 신령한 에너지로써 공간에 신성함을 불어넣는다. 절묘한 것은 칸막이처럼 화면을 분리하고 결속하는 공간 경영의 장치로써 적절히 활용하는 데 있다. 감상자가 눈치채지 못하게 자연스럽게 변형하고 배치를 달리해서 다른 분위기를 이끌어가는 안목이 대단히 훌륭하다. 띠구름의 위치에 따라 그림의 밀도와 집중도, 그림 중심성의 무게가 이동하는 흐름을 보여주기 때문이다. 어떤 칸에서는 비파연주 비천이 돋보이고, 다른 칸에서는 대금 연주 비천이 돋보인다. 카메라의 포커스에 따라 화

13.9 장육사 대웅전 주악비천도에 표현한 두 가지 구름 형상

면의 중심이 이동하는 것과 같은 연출이다. 이러한 운용 능력에 의해 동일한 모본만으로도 다양하고 생동감 넘치는 주악비천도의 느낌을 살려내는 것이다.

빗반자 천정 연화좌 형태를 갖춘 다섯 꽃송이

주악비천상 바로 위 빗반자에는 연화좌 형태를 갖춘 다섯 꽃송이로 디자인했다.[13.10] 검은 천공 바탕에 활짝 핀 다섯 꽃송이에는 범자 종자자를 한 자씩 심었다. 오방불 형식의 꽃이다. 반자 한 칸의 다섯 꽃송이 중에서 유독 가운데 꽃만 다르다. 중앙의 꽃송이는 불교장엄의 고유한 형식으로 나타나는 여덟 꽃잎의 연꽃문, 팔엽연화문이다. 네 방위의 꽃은 시계방향과 반시계방향의 대칭구도를 유지하며 물레방아처럼 회전하는 형태다. 범상치 않은 문양에서 대단히 철학적이고 심오한 이미지가 우러나온다.

중앙에 있는 팔엽연화문에서 조형원리가 시작된다. 사방으로 강력한 넝쿨에너지가 두 줄기씩 뻗쳐 동서남북 사방에 연화머리초 묶음을 탄생시킨다.[13.11] 보주와 붉은 촉이 나오는 연화머리초 다발에서 다시 두 갈래씩 강력한 에너지를 가진 넝쿨줄기가 뻗어나와 은하처럼 회전하는 네 송이 꽃을 피운다. 중앙의 중핵에서 초신성이 폭발하듯 강력한 에너지가 사방으로 발산되고, 연꽃 묶음으로 축적된 에너지는 또다시 분출해서 새로이 꽃을 피우는 형세다. 반자

13.10 장육사 대웅전 주악비천도와 오방불 형식의 범자장엄

13.11 장육사 대웅전 오방불 형식의 범자장엄 세부

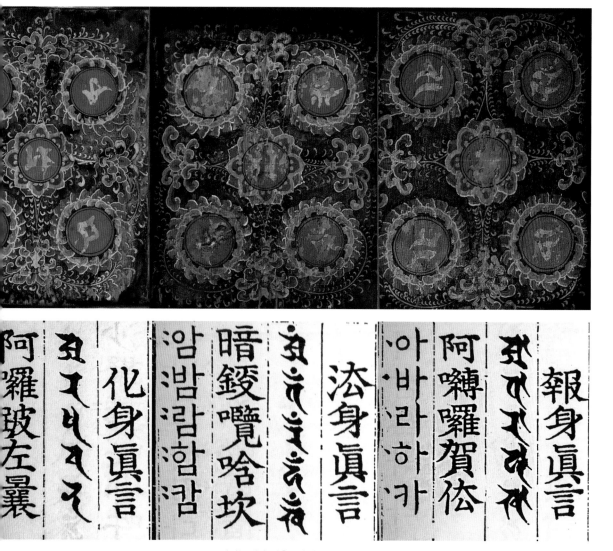

13.12 삼신불 진언. 좌측부터 화신진언, 법신진언, 보신진언

한 칸의 다섯 송이 꽃은 현상계의 꽃이 아닌 초현실의 관념임을 단박에 알 수 있을 정도로 신성하다. 넝쿨줄기의 잎들을 곡옥 모양으로 단순화하고 점묘식의 붓질로 초현실의 신령함을 증폭한다. 세련되고 철학적 깊이를 갖춘 반자 한 칸의 문양에 우주질서와 강한 생명에너지를 담아내는 듯한 미묘한 기운을 느끼게 한다. 에너지의 순환과 흐름은 고구려 벽화고분 무용총 널방에서 점선을 통한 기의 흐름을 묘사하는 방식과 유사하다. 문양에서 대칭과 순환이라는 생명 생성의 거대한 원리를 드러내고 있다. 한 칸의 천정 반자에 팔엽연화문, 순환하는 꽃, 넝

쿨에너지, 연화머리초, 원 속의 범자, 검은 천공 등 한국 전통사찰 단청문양의 모든 조형원리가 다 들어가 있어 놀랍다. 대체 다섯 꽃송이에 심은 범자 종자자들이 무슨 상징을 담고 있기에 이토록 강력한 기운이 뻗치는 단청문양을 창조했을까?

문양의 사진과 『진언집』의 대조 과정을 거쳤다. 놀랍게도 여기에는 삼신불三神佛, 즉 화신진언, 법신진언, 보신진언을 반복 배치하고 있었다.**13.12** 진언과 삼신불은 다음과 같이 서로 연결된다.

화신진언-아라바자나-천백억화신 석가모니불
법신진언-암밤람함캄-청정법신 비로자나불
보신진언-아바라하카-원만보신 노사나불

이러한 진언들은 불공을 올릴 때 시방삼세의 모든 불보살이 도량에 강림하시기를 한마음으로 청하는 일심봉청一心奉請의 진언이다. 해남 미황사 대웅보전 천정에서도 같은 삼신불 진언장엄이 나타난다. 『조상경』의 「삼실지단석」에서는 비밀실지, 입실지, 출실지 진언의 삼실진언으로 표현하는 범자 종자자들이다. 불상 조성 후 부처님 몸속에 불복장을 봉안할 때, 혹은 불화 완성 후 부처님 눈, 이마 등에 범자를 넣어 불상과 불화에 생명력을 부여하는 대단히 내밀한 신주神呪이자 진언이다. 이 진언을 천정의 단청문양에 장엄했다는 것은 법당을 부처께서 상주하는 법계우주로 경영하였다는 놀라운 의미를 가진다. 탑에 진신사리를 봉안하는 원리와 같다.

좌우 측면 문수보살과 보현보살 별지화

장육사 대웅전 내부에서 거듭 감탄을 자아내는 장엄은 좌우 측면 흙벽에 베푼 문수보살과 보현보살 별지화다. 향우측의 벽화는 사자를 타고 있는 문수보살도이고**13.13**, 향좌측의 벽화는 코끼리를 타고 있는 보현보살도이다.**13.14** 두 보살은 오대산 상원사 문수동자상처럼 양쪽 머리를 묶은 모습이다. 두 벽화에는 기둥의 주련처럼 검은 사각형 바탕에 각각 '문수달천진文殊達天眞', '보현명연기普賢明緣起'라는 방제를 써넣었다. 「대공양예참」 전문에도 나오고, 서산대사의 『선가귀감』에서도 인용하는 구절이다. 문수보살은 반야의 지혜로 진리의 일체종지를 깨달았고, 보현보살은 육바라밀과 자비의 실천으로 연기의 이치를 밝혔다는 뜻이다. 『화엄경』「입법계품」에서 선재동자는 문수보살로부터 여러 선지식을 구하고 보현행원을 갖추도록 권유받

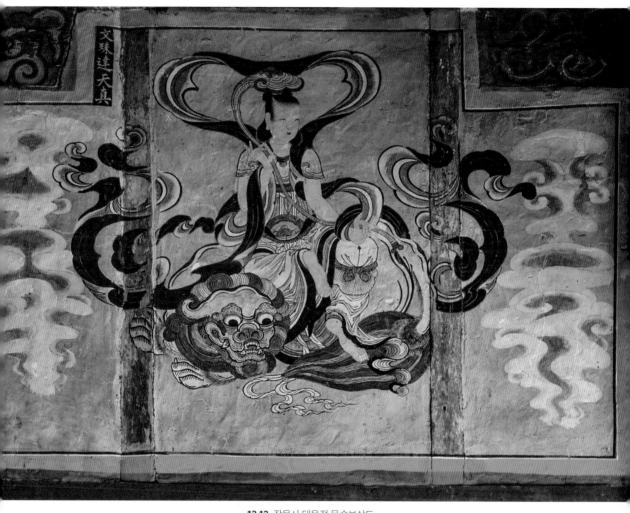

13.13 장육사 대웅전 문수보살도

영덕 장육사 대웅전

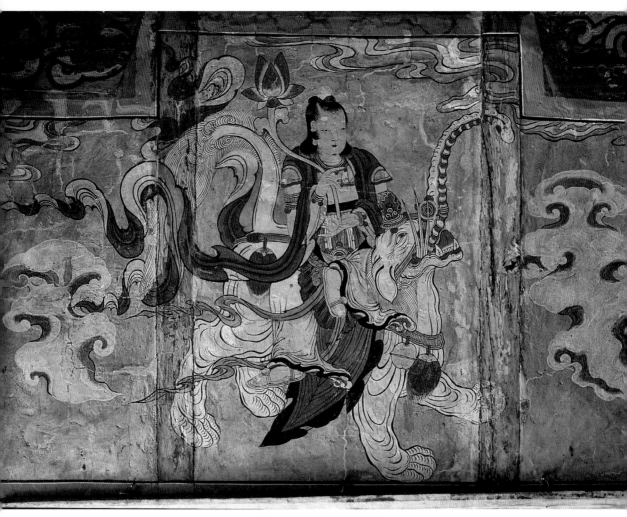

13.14 장육사 대웅전 보현보살도

은 후 53선지식을 찾아 가르침을 구하는 여정에 나선다. 긴 구도의 여정에서 마지막으로 찾아간 곳이 보현보살이었다. 두 보살 벽화는 수행과 깨달음의 과정에서 반야의 체득과 자비의 실천을 통한 완성을 상징한다. 문수보살이 지혜를 체득하는 상구보리의 과정이라면, 보현보살은 하화중생의 자비행이다. 두 보살은 진리와 자비로서 불이不二의 한몸이다.

벽화에서 두 보살은 음양의 조화와 비대칭의 대칭으로 표현된다. 여의如意 줄기를 쥔 문수보살은 사자를 타고 있다. 여의 줄기의 핵심은 끝자락에 소중히 얹혀 있는 붉은빛의 보주다. 보주는 진리를 상징한다. 여의 줄기를 쥔 문수보살도는 내면으로 향하는 정적인 느낌이 강하다. 사자, 천의자락, 구름 등 모든 형상들이 삼가고 절제하는 낮은 에너지 상태를 지향한다. 사자는 땅에 몸을 누인 채 꼬리를 몸통에 감고 있다. 움직일 생각이 없어 보인다.

그 반면 연꽃줄기를 쥔 보현보살은 육도만행六度滿行의 실천력인 코끼리를 타고 있다. 연꽃은 자비의 메타포. 보현보살도에는 발산하는 에너지가 강력하다. 코끼리, 천의자락, 구름 등이 저마다 기운을 뻗치며 역동성의 기세를 드러낸다. 코끼리는 당당히 버티고 서서 꼬리와 머리를 쳐들어 포효하며 금방이라도 뛰쳐나갈 형세다.

문수보살과 보현보살은 진리와 자비의 인격화로 이해할 수 있다. 한쪽은 부드럽고 한쪽은 강한 분위기다. 문수보살도와 보현보살도는 제천 신륵사 극락전, 청송 대전사 보광전, 김천 직지사 대웅전, 울진 불영사 대웅보전, 파주 보광사 대웅보전 외벽 등에서 두루 나타난다. 장육사의 보살 벽화는 신륵사, 직지사의 문수-보현보살도와 함께 회화적 완성도를 갖춘 명작으로 손꼽을 수 있다.

2

부산 범어사
팔상독성나한전

범어사 팔상독성나한전捌相獨聖羅漢殿은 하나의 전각에 팔상전, 독성전, 나한전의 세 불전이 나란히 이어져 있는 '한 지붕 세 가족' 형태의 독특한 건축이다. 하나이면서 셋인 건물이고, 셋이면서 하나인 불전佛殿이다. 정면 7칸, 측면 1칸의 가로로 긴 형태를 보인다. 전각을 향하여 섰을 때 왼쪽부터 차례로 팔상전 3칸, 독성전 1칸, 나한전 3칸의 대칭구조를 갖추고 있다. 그런데 이 특이한 건축형태는 처음부터 하나의 전각을 세 불전으로 나눈 것이 아니다. 오히려 기존의 독립적인 세 건축을 하나의 불전으로 통합한 것이다. 지금의 형태로 중건한 것은 100여 년 전인 1905년이다. 당시 학암鶴庵 스님이 팔상독성나한전을 중건하고 여러 성상聖像을 새롭게 조성하였다. 일본 제국주의의 대표 관변학자였던 세키노 타다시가 식민지 정책의 일환으로 1902년에 전국의 고건축을 조사한 바 있다. 그 조사를 토대로 1904년 발행한 『한국건축조사 보고』를 보면 중건 이전의 모습이 보인다. 팔상전과 나한전은 독립된 건물이고, 두 건물 사이에 '천태문天台門'이라는 출입문이 있을 뿐이다.[14.1] 즉 중건 과정에서 천태문이었던 공간을 좌우 건물의 지붕과 벽체를 연결해서 오늘날의 건물 형태로 만들었음을 알 수 있다.

　2009년 팔상독성나한전 지붕보수 과정에서 3건의 상량문 기록이 발견되었다. 상량문에는 세 건축을 각각 팔상전捌相殿, 천태전天台殿, 십육전拾六殿이라 기록하는데, 1905년에 중건공사를 하게 된 경위와 공사 주체를 밝히고 있다. 십육전은 16나한을 의미하는 바, 곧 나한전을 말한다. 상량문에서 먼저 주목되는 대목은 공사에 참여한 사람들을 기록한 연화질緣化秩에서 보이는 건축시공 중심역량의 변화다. 공사인원 21명 중에서 승려는 3명이고, 18명은 민간 장인들이다. 승장僧匠 중심에서 민간 중심으로의 뚜렷한 변화를 읽을 수 있다. 또한 상량문 기록에 의하면 중건 과정에서 기단과 계단정비를 새로이 하고, 여러 장인들이 기교를 다하여 문설주와 창호를 내었다고 언급하고 있다. 이는 건물의 외형을 이해하는 데 단서를 제공한다.

14.1 범어사 독성전 출입문인 천태문 안쪽에서 바라본 장면

출입구 기교를 다한 문설주

팔상독성나한전 건물의 외형에서 가장 눈에 띄는
부분은 독성전 아치형 출입구다. 출입구의 반원은
하나의 통재를 둥글게 휘게 한 고난도 기술이다.[14.2]
'기교를 다한 문설주'의 표현 그대로다. 아치형 출입
구는 석굴암 전실 입구의 이미지만큼이나 공간에
대한 신비감과 호기심을 자극한다. 출입구 테두리에
두른 세 겹의 색띠는 마치 무지개 같은 느낌을 준다.
반원이 시작되는 부분의 좌우엔 전통의상을 입은
남녀 한 쌍이 자신의 체구보다 수십 배는 됨직한 탐
스러운 모란꽃 화판을 떠받치고 있다.[14.3] 꽃 공양을
올리는 장면을 건축 자투리 공간을 활용해서 재치
있게 표현했다. 세 불전의 출입문 창호에도 정성 어
린 치목의 흔적이 남아 있다. 팔상전-주화격자문,
독성전-솟을연화꽃살문, 나한전-마름모꼴 기하빗
살문 등으로 개성 있게 창호를 조영했다.[14.4] 개성 속
에 조화를 추구하는 화이부동和而不同의 내면을 읽
을 수 있다.

출입구 창방 위 화반花盤 조형에도 장엄에 기울
인 각별한 정성을 엿볼 수 있다. 용은 정면을 바라보
고 있으며, 물고기를 물었다.[14.5] 물고기를 문 입에서
새싹의 촉이 연이어 나오는 넝쿨줄기가 좌우로 뻗친
다. 그렇다면 왜 독성전 정면에 물고기를 문 용을 조
각하였을까? 물고기는 물을 상징한다. 용이 물고 있
는 물고기는 용의 본질이 물임을 일깨운다. 물이 생
명력의 근원이기 때문에 용의 입에서 새싹의 촉을
가진 넝쿨이 나오는 것이다. 용과 물고기, 넝쿨의 새
싹문양이 통합되어 있지만 시간, 혹은 수행의 심화
과정에 따라 해체가 가능하다. 즉 물고기 → 용 →

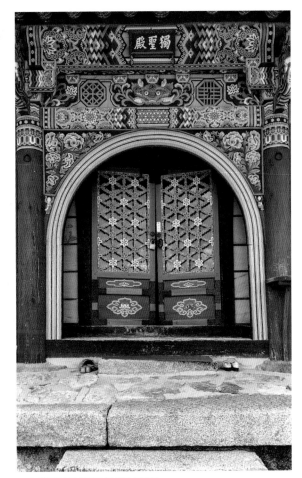

14.2 범어사 독성전의 아치형 천태문

14.3 범어사 독성전 천태문 좌우의 인물상

14.4 범어사 불전의 출입문 창호. 좌측부터 팔상전, 독성전, 나한전의 창호

넝쿨문양으로 전개할 수 있다. 물고기가 용이 되는 어변성룡魚變成龍의 질로 고차원화하고, 그 깊은 차원에서 새 생명이 끊임없이 탄생하는 원리가 수용되어 있다. 그 원리를 하나의 화면에 수용하면 물고기를 문 용 형상의 화반 조형이 성립한다.

장엄양식 칠보문, 백자도, 문자 길상문

독성전의 독성獨聖은 깨달음을 얻은 연각緣覺, 곧 아라한을 이른다. 통상 독성전에 독존으로 모신 나한은 남인도의 천태산에서 홀로 수행하다 깨달음을 얻은 나반존자那畔尊者로 알려진다. 독성의 깨달음이 어변성룡의 이미지와 잘 맞아떨어진다. 조형 하나에 독성전의 의미가 함축되어 있다.

14.5 범어사 독성전 천태문 위 화반 조형

그런데 독성전은 칠성각이나 산신각처럼 한국 불교에서만 나타나는 독특한 전각이다. 민간신앙과 결합해서 예경되는 유

14.6 범어사 팔상전 닫집 청판의 칠보문

별난 특성을 갖는다. 육당 최남선 선생 같은 분은 독성을 단군으로 주장하기도 했다. 팔상독
성나한전 장엄에 이러한 민간신앙 요소가 다양하게 나타난다.

첫째, 팔상전 닫집 청판에 시문한 도교의 칠보문 사례다.[14.6] 칠보문은 책, 두루마리, 뿔, 동
전, 보자기, 부채 등의 이미지를 간단한 도형으로 처리해서 서로 겹치고, 연속하게 디자인한
문양이다. 민간에서 칠보문은 수복강녕과 입신양명, 자손번영의 상징으로 통용된다. 순천 송
광사 관음전 천정이나 공주 신원사 중악단, 덕수궁 중화전 닫집 등에서 중요한 소재로 활용
하기도 한다.

둘째, 독성전에 그린 민화풍 벽화의 사례다. 어린아이들이 나무 밑에서 술래잡기와 공놀이,
제기차기 등을 하면서 놀고 있거나 책상에 둘러앉아 공부하는 장면을 그렸다.[14.7] 아이들이 노
는 모습을 그린 그림을 '백자도百子圖'라 한다. 민화 〈곽분양행락도郭汾陽行樂圖〉에 나오는 백
자도가 별지화의 모티프임을 금방 눈치챌 수 있다. 〈곽분양행락도〉는 한평생 부귀영화를 누

14.7 범어사 독성전 좌우 벽면의 백자도

린 당나라 사람 곽분양의 노년의 안락함을 그린 그림이다. 그는 부귀공명을 누리며 장수하였고, 자손들 또한 번창하였다고 한다. 수복강녕의 상징적인 인물로 조선후기 민화의 단골소재가 되기도 했다. 독성전에 그린 6점의 백자도는 자손번성의 염원을 담고 있다. 범어사 독성전이 득남 기도에 영험하다는 사람들의 입소문과 무관치 않을 것이다.

셋째, 나한전 천정 감실에 조영한 문자 길상문의 사례다.[14.8] 만卍자와 목숨 수壽자를 기하형태로 결합해서 장수의 염원을 표현했다. 사찰천정에 새긴 수壽, 복福, 희囍 같은 길상문은 양산 통도사 해장보각, 공주 신원사 중악단, 남양주 흥국사 영산전 등에 한정적으로 나타나는 특별한 장엄소재다.

세 불전 모두 저마다 수복강녕의 칠보문, 자손번성의 백자도, 장수기원의 문자 길상문 등 민화풍의 장엄을 다양하게 베풀고 있다. 민간신앙을 불전장엄에 수용한 독특한 양식으로, 포용력을 갖춘 한국 불교 특유의 유불선儒佛仙 습합장면으로 이해할 수 있다.

14.8 범어사 나한전 천정 감실의 문자 길상문

천정장엄 가장 많은 비천도를 조성하다

세 불전의 천정은 다양한 주악비천과 공양비천, 가무비천상 벽화들의 커다란 갤러리다. 천상의 소리인 범패와 무용의 작법, 부처님과 아라한께 올리는 육법공양의 벽화가 파노라마처럼 펼쳐진다.[14.9] 천정의 빗반자와 우물 반자, 대들보 등의 단청장엄에서 한국문화의 고유한 특성들이 강하게 드러난다. 팔상독성나한전은 정면 7칸의 건물로, 3칸-1칸-3칸의 대칭구조를 이룬다. 천정 한 칸에 세 폭의 빗반자를 구획하였으므로 정면 7칸에 21폭의 빗반자 화면이 나타난다. 남북의 전후 빗반자에 총 42폭의 화면을 조성한 것이다. 여기에는 주악비천도와 가무비천도, 공양비천도를 전후 및 좌우대칭의 구도로 그렸다. 한국의 사찰건물 중에서 가장 많은 비천도를 조성한 사례로 꼽을 수 있다.

14.9 범어사 팔상독성나한전의 내부장엄

정면 7칸에 배열한 구성을 보면 향좌측부터 가무비천-주악비천-가무비천-공양비천-주악비천-가무비천-주악비천의 방식으로 가무비천과 주악비천을 교대로 배치했다. 공양비천은 건물 중앙에 위치한 독성전에만 특별히 조성했다. 그에 따라 주악비천과 가무비천이 각각 18명씩, 공양비천이 6명 등장한다. 비천은 여리고 앳된 동자의 얼굴을 지녔다. 미소를 띤 표정들이 '너무나 인간적인' 모습이다. 하지만 비천의 얼굴을 보면 서너 명이 반복 출연하는 것처럼 매우 닮아 개성이 드러나지 않는 아쉬움이 있다. 화면에는 오색구름을 여름날의 적란운처럼 풍성하게 넣어 하늘사람, 즉 천인임을 강조한다. 비천의 표정에는 신심이 우러나온 듯 기쁨이

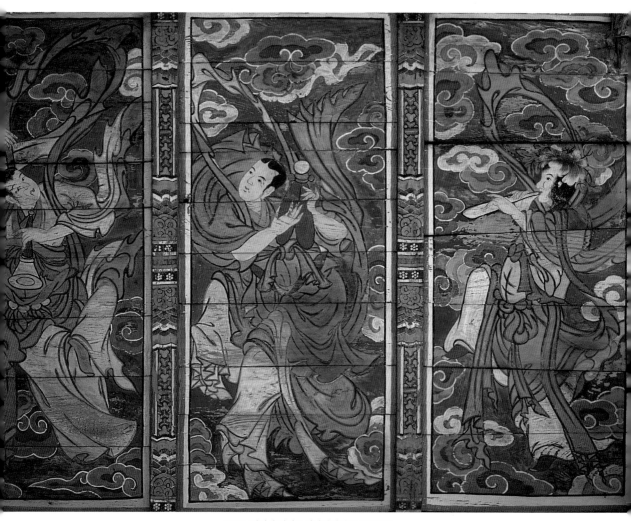

14.10 범어사 팔상독성나한전의 주악비천도

충만하고, 온몸에 신명의 기운이 분출된다. 채색에 사용한 색채는 청색과 주황색, 녹색, 흰색
이다. 보색대비 속에서 화면에 선명함과 생동감이 살아난다. 춤사위와 악기 연주에 따라 펄럭
이는 천의자락이 힘차다. 비천의 공간이동 비행수단으로 상징되는 표대는 양 겨드랑이를 중
심으로 아래위로 8자 원호를 그리며 나부낀다. 구름과 천의자락, 표대의 나부낌이 화면에 박
진감과 신명의 분위기를 고양한다. 그 모든 나부낌의 형상 속에 소리와 뜻과 마음이 깃들어
있다. 춤과 음악과 공양물이 지심귀명례로 헌공되는 벅찬 환희지歡喜地의 공간이다.

주악비천이 갖춘 악기는 삼현육각의 젓대, 해금, 북, 장구는 물론이고, 영산재 등 종교의식

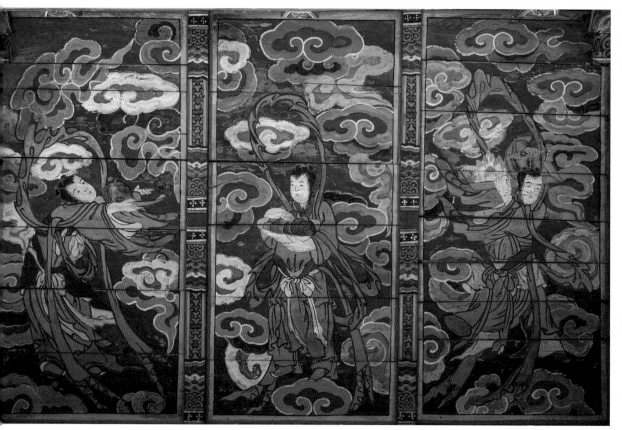

14.11 범어사 팔상독성나한전의 공양비천도

에 쓰이는 태평소, 나각, 생황, 바라, 비파도 등장한다.**14.10** 심지어는 농악의 징, 꽹과리, 소고까지 망라해서 전통악기의 진열장을 연상케 한다.

공양비천이 커다란 쟁반이나 함 등에 담아 나르는 공양물들도 풍성하고 다양하다. 수박, 석류, 가지, 불수감佛手柑, 연꽃 등이 공양물로 오른다.**14.11** 꽃과 과일은 불전에 올리는 여섯 가지 공양물인 육법공양六法供養에 속한다. 벽화 속 과일들은 득남과 수복강녕을 바라는 민간 신앙의 상징이며, 민화의 소재들이다. 특히 부처님의 손 모양으로 생긴 과일인 불수감은 석류, 복숭아와 함께 민간에서 다복, 다남자, 다수를 각각 상징하는 '삼다三多'의 하나로 귀하게 여긴다. 하지만 조형의 본질은 생명이 탄생하는 씨방으로서, 교의의 측면에서는 자비와 진리의 본원력으로 해석된다. 나한전의 대들보 머리초문양 중심부에도 연꽃 대신 불수감을 앉혔다.

가무비천은 다른 비천들과 달리 공작의 깃으로 장식한 전립 모자를 머리에 쓰고 있는 특

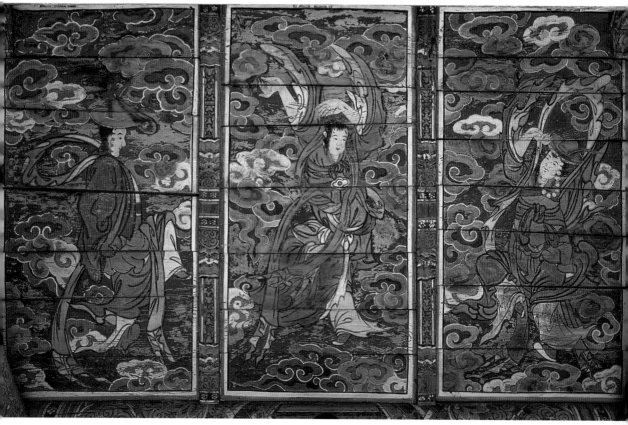

14.12 범어사 팔상독성나한전의 가무비천도

징을 보인다.**14.12** 다른 비천이 꽃으로 엮어 만든 화관을 쓰거나 쌍상투를 튼 것과는 차별된다.
전립을 쓴 몸동작에서 조선말기 풍속화나 감로탱에 등장하는 무당과 사당패의 춤사위가 연
상된다. 손과 발의 동작, 허리, 무릎 등에 들어가는 힘의 강약을 조절하면서 다양한 춤사위를
연출한다. 펼치고, 어르고, 까불고, 박차는 몸짓에서 신명과 환희를 읽을 수 있다.

원래 부처님 전에서 추는 춤은 무용이 아니라 법을 펼치는 것이다. 그래서 나비춤, 바라춤,
법고춤 등의 불교무용을 '작법作法'이라 부른다. 종교의식인 만큼 춤사위도 엄중하고, 절제의
미학을 갖추기 마련이다. 춤사위 하나하나가 불법을 상징하거나 부처님의 자비 공덕을 찬탄
하는 의례로 표현된다. 원형으로 도는 것은 원만함의 표현이고, 손을 모았다 펼치는 것은 자비
를, 몸을 구부렸다 세웠다 하는 것엔 귀의歸依의 뜻이 담겨 있다.

범패와 작법 조선 유교사회의 예악사상

한국 산사의 법당장엄 속에 다양한 악기와 주악·공양·가무비천이 등장한다. 춤과 음악은 불교 기저에 흐르는 고요한 엄숙함과 충돌한다. 진리 설법의 공간에 어째서 음악과 춤, 곧 범패와 작법의 예경을 올리는 것일까? 부처께서는 음악이나 미술, 춤의 공양의례에 대하여 어떻게 생각하였을까? 『법화경』「방편품」에 그 언급이 나온다.

> 아이들 장난으로 풀 나무 붓이거나 혹은 꼬챙이로 부처님 모양 그린 이들 이미 성불하였고, 천에다 아교와 염료로 채색하여 부처님 상 장엄한 이와 같은 여러 사람들 모두 다 성불하였느니라. (중략) 또 어떤 사람 탑과 불상이나 불화에 꽃과 향과 일산으로써 공경하여 공양커나 사람 시켜 풍악 울리고 북 치고 소라 불며 통소·거문고·공후나 비파·요령·바라들 이와 같은 묘한 음악 정성으로 공양하며 환희한 마음으로 노래 불러 찬탄하되 한마디만 하더라도 다 이미 성불하였느니라.

불상을 조성하거나 불화를 그리는 불모들은 물론이고, 음악, 꽃 등을 공양 올린 예경자의 마음은 이미 성불한 것과 같다고 갸륵히 여기신다. 심지어는 아이들이 장난삼아 흙이나 돌로 탑을 쌓거나 나뭇가지로 흙바닥에 부처 형상을 그려도 그 마음을 이미 부처의 마음으로 헤아리신다. 예경을 올리는 청정하고 갸륵한 마음 그대로가 부처임을 일깨워준다.

또 『불설 무량수경』에서는 무량수불의 불국토에는 "자연스럽게 연주되는 만 가지의 기악이 있으며, 그 음악 소리는 청정하고 맑은 법음法音"이라고 가르친다. 이 표현은 사찰장엄, 혹은 불교장엄에 나타나는 악기, 주악비천 등의 음악을 이해하는 데 중요한 실마리를 제공한다. '불교음악은 법음이다'라는 음악장엄의 본질을 일깨우기 때문이다. 법음은 글자 그대로 진리의 소리다. 평창 상원사 범종이나 경주박물관의 성덕대왕신종 등에 새겨진 주악 및 공양비천은 범종의 소리를 우주의 삼라만상에 퍼트리는 주체들이다.[14.13] 그때 범종은 진리 자체인 법신의 상징성을 갖는다. 범종의 일승원음一乘圓音이 진리의 소리 법음이고, 천지간에 퍼져 법계우주를 이룬다. 법음을 퍼트리고, 부처님의 공덕을 춤사위로 승화시키며, 헌공의 예경을 올리는 일체의 의장이 주악·가무·공양비천 장엄이다.

동시에 음악은 조선 유교사회의 토대인 예악사상禮樂思想의 실천에 빠질 수 없는 사회원리이기도 하다. 예禮는 도덕원리처럼 엄격하고 질서로 나타난다. 그에 반해 악樂은 느슨함과 자유로움으로 대동의 화합을 추동한다. 예가 강하면 사회가 경직되고 배타적인 소외가 발생하

14.13 경주박물관 성덕대왕신종의 공양비천(좌)과 평창 상원사 범종의 주악비천

는 반면 악이 만연하면 도덕과 질서가 무너진다. 예와 악이 조화로울 때 사회가 조화롭게 작동하는 것이다. 맹자는 이를 백성과 함께 즐거움을 나누는 '여민락與民樂'으로 여겼다. 하늘의 음악 역시 부처와 중생을 하나되게 하는 원융圓融의 작용력으로도 이해할 수 있는 것이다. 주악비천도의 단청문양 바탕에는 부처와 중생이 원융을 이루는 원리, 곧 조선 유교사회의 예악사상이 흐르고 있는 것이다.

감실 각각의 개성이 담긴 장엄구조

각 불전의 천정 가운데는 감실을 마련해 두었다. 닫집이 아닌 세 곳에 걸친 천정 감실의 형식은 매우 이례적이며 보기 드문 사례다. 분리되어 있던 세 건물이 하나로 통합하면서 남은 흔

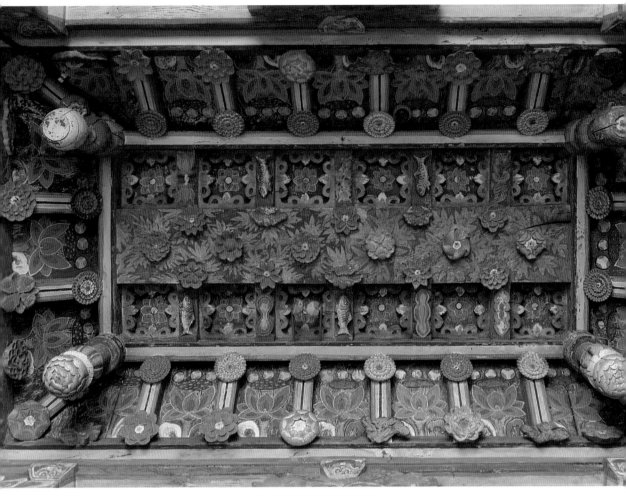

14.14 범어사 팔상전 천정 감실

적들이다. 통도사 대웅전에도 세 곳의 감실 형태를 갖추고 있다. 통도사 대웅전의 경우 건축구조를 응용한 층급천정의 산물인 반면 범어사의 경우 무위사 극락전이나 봉정사 대웅전처럼 특별한 목적의식으로 위로 밀어 올린 것이다. 특히 팔상전과 나한전의 천정 감실은 형식의 특수성과 함께 문양의 내용면에서도 고유하며, 장엄소재들이 희귀하다. 팔상전 감실은 꽃과 물고기로 장엄한 생명의 세계이고, 독성전 감실은 관념성이 강한 태극연화문, 나한전 감실은 문자도와 길상의 장엄으로 저마다 다른 개성을 살려내고 있다. 어디에서도 찾아볼 수 없는 대단히 독특하고 아름다운 장엄구조다.

팔상전 팔상전 천정의 감실장엄은 대단히 화려하고 불교교의의 상징성이 강하다.[14.14] 장엄의 중심소재는 연꽃과 모란, 물고기 등이다. 감실의 가장자리는 20칸의 빗반자로 사면을 둘렀다. 빗반자 20칸의 반자청판에는 큰 씨방을 가진 붉은 연꽃이 한 송이씩 피어난다. 연꽃으로 장엄한 연화장세계임을 암시한다. 씨방에서는 보주가 세 개씩 쏟아져 나온다. 연화머리초문양과 흡사한 발상이다. 연꽃에서 나오는 보주는 여래의 정수리에 솟은 보주와 다르지 않다. 보주가 곧 여래이고, 진리의 상징이다. 너무도 고귀한 뜻을 장엄한 까닭에 반자 한 칸의 네 모서리마다 다양한 형상의 화판과 꽃잎을 따로 조각해서 부착했다. 문양을 사방에 반복한 것은 법당이 진리로 가득한 법계우주이기 때문이다.

내부는 연꽃 속에 함장含藏되어 있는 화엄세계다. 감실의 중심부에 가로로 긴 직사각형 틀을 장치했다. 틀 내부는 3행의 구조로 나뉜다. 틀 내부를 마루 까는 원리로 조영하고 있어 이채롭다. 먼저 세로로 폭이 좁은 동귀틀을 5개 걸고, 그 위로 가운데 행에 폭이 넓은 장귀틀 판자를 가로질렀다. 그렇게 깐 귀틀에 의해 가운데 행은 너른 널판이 드러나고, 아래위 행은 6칸씩의 우물 반자를 가진 짜임새 있는 화면 구성이 나타난다. 우물 반자에는 초록 잎 사이로 붉은 새싹의 촉이 나오는 소란을 덧댄 후 붉은 꽃을 그린 청판을 올렸다. 우물 반자의 구성은 단순하지만 사방에서 내밀고 있는 붉은 촉의 강렬한 인상은 심오하다. 게다가 동귀틀 표면에 물고기, 쌍 연꽃, 천도, 파초, 쌍 금강저 등의 온갖 길상의 상징들과 불교교의의 상징조형을 부착해서 대단히 중의적인 상징세계를 경영하고 있다. 클라이맥스는 장귀틀의 널판에 꾸민 화려한 꽃 장엄이다. 녹색의 잎은 널판에 채색하고, 꽃은 따로 조각하여 부착한 특이한 형태다. 꽃의 형상은 모란, 연꽃, 국화로 여겨지기도 하지만, 사실은 여러 종류의 하늘 꽃을 표현하고 있다. 활짝 만개한 꽃도 있고, 꽃잎을 오므린 것, 회전하는 것 등 가지각색이다. 색채도 맑고 선연해서 감실의 구성이 형형색색으로 오밀조밀하고 아기자기한 분위기를 연출한다. 말 그대로 꽃으로 장엄한 고귀한 화장세계華藏世界다.

독성전 독성전의 직사각형 감실은 팔엽연화문 우물 반자로 구성한 단순한 형태다.[14.15] 하나의 특징이 있다면 연화문의 중심부에 삼태극을 심었다는 점이다. 태극은 우주 삼라만상의 생성원리를 담고 있는 성리학적 세계관의 표현이다. 그렇다면 왜 성리학의 태극문양이 연꽃의 중심부에 있는 것일까? 물론 태극의 수용은 조선의 시대정신을 반영한 것임에 분명하다. 불국토의 상징인 연꽃에 우주생성의 원리인 태극을 결합함으로써 태극연화문은 진리와 자비로 가득한 법계우주의 개념을 갖는다. 태극연화문에서 태극 자리에 '만卍'이나 '불佛', 범자 '옴ॐ'

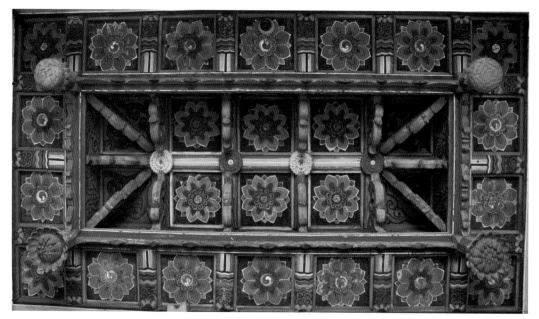

14.15 범어사 독성전 천정 감실

을 심어도 같은 의미다. 태극이 중앙에 있는 것은 원융의 법성, 혹은 불성이 본래 중도에 있기 때문이다.

나한전　나한전 천정의 감실장엄은 길상과 수복강녕의 기복을 담은 문자도다.**14.16** 여기서도 불교문양과 도교문양, 민간신앙, 궁궐 장엄문양 등이 결합되어 조화를 이룬다. 팔상전 감실의 조형이 정물화풍이라면, 나한전 감실의 조형은 기하적 추상주의풍이다. 감실의 구도는 중앙에 정사각형 문자조형을 앉히고, 좌우 협간에 마름모꼴 반자틀을 만들어 관념성 강한 꽃문양을 심은 좌우대칭의 형식이다. 중심부 정사각형 화면은 언뜻 보면 태극문양으로 착각할 수 있다. 빨강과 청색의 색채부터 중심부의 원, 네 모서리에 놓은 문양까지 태극기의 조형원리와 유사하기 때문이다. 자세히 살펴보면 나한전의 감실조형은 대단히 뛰어난 기하적인 감각을 발휘했음을 알 수 있다. 가장자리 외곽에서 중심으로 진행될수록 직사각형 → 정사각형 → 팔각형 → 원의 순서로 원만함의 궁구에 이른다. 그 전개과정은 팔각원당형 승탑이나 불국사 다보탑의 조형원리와 상통한다. 조형의 중심부엔 여러 겹의 테를 두른 원이 있다. 원 안에는 만卍자 다섯 자를 중앙과 사방의 다섯 방위에 서로 연결해서 새겼다. 금강계만다라의 중심에

14.16 범어사 나한전 천정 감실

봉안한 오방불의 이미지를 재현한 것이다. 만卍자는 산스크리트어로 '스바스띠까Svastika'이고 부처님의 만덕을 상징하는 길상문이다. 석가모니 입멸 후 무불상시대에 법륜과 연꽃, 보리수 등과 함께 부처님의 상징으로 신성시했다. 『화엄경』 「여래십신상해품」에 그를 설명하는 대목이 나온다.

여래의 가슴에 거룩한 모습이 있으니 형상이 만卍자와 같고 이름은 길상해운吉祥海雲이다.

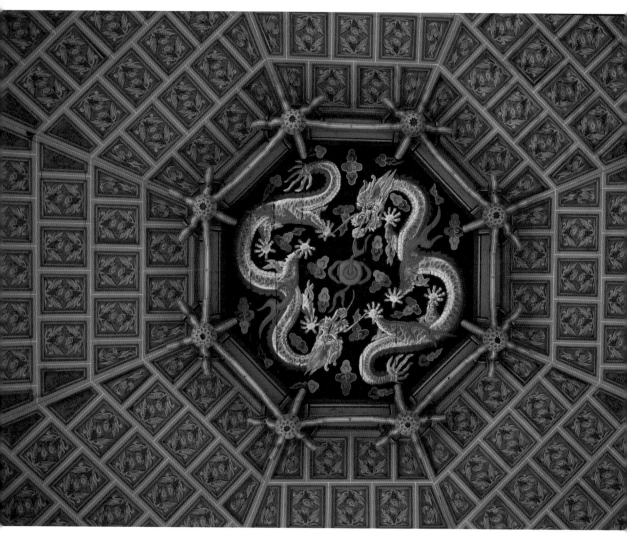

14.17 서울 환구단 팔각형 천정장엄

마니보배 꽃으로 장엄하였고, 온갖 보배 빛 갖가지 광명 불꽃 바퀴를 놓아 법계에 가득하여
두루 청정케 하고, 또 묘한 음성을 내어 법 바다를 선양한다.

붉은 인주를 묻히고 찍은 낙관처럼 법인法印의 인상이 강렬하다. 오방불을 봉안한 원은 태
양의 위상을 가진다. 태양의 빛처럼 원에서 팔방으로 붉은빛이 확산하여 꽃으로 피어난다. 꽃
으로 표현한 진리의 빛과 빛 사이 여덟 곳엔 목숨 '수壽' 자를 새겼다. 청색, 빨간색, 녹색, 자

주색 등 강렬한 보색대비로 시선을 집중시킨다. 중심에서 바깥으로 향할수록 글자 획이 커짐으로써 목숨, 곧 수명이 무한히 확산하는 효과를 거둔다. 부처님의 가피로 장수를 기원하는 마음을 읽을 수 있다. 목숨 '수壽' 자로 채운 정팔각형 조형은 전통사찰의 장엄에서 유일한 사례다. 팔각형 천정장엄은 고구려 벽화고분 덕화리 1호분 널방, 경복궁 집옥재, 환구단 천정[14.17] 등에서 간혹 살필 수 있지만, 전통사찰에서는 유례를 찾기 어렵다. 다만 통도사 해장보각에서 '복福' 자와 '희囍' 자를 사방에 장엄한 궁륭형 천정 감실을 만날 수 있을 뿐이다.

팔각형의 네 귀접이에는 직각이등변삼각형 나비 형상을 채워서 완전한 정사각형 화면을 완성했다. 나비 형상은 희귀한 장엄소재이지만, 형상만 나비이지 자연의 구상은 결코 아니다.[14.18] 나비 형상의 구성요소를 자세히 보면 단청에서 말하는 소위 '여의두문如意頭紋'과 새싹이 거듭 나오는 넝쿨문의 조합으로 표현한 좌우대칭 문양임을 알 수 있다. 그것은 불교장엄에 표현하는 자연의 소재들이 종교장엄으로 재해석한 초현실의 관념임을 거듭 환기시켜준다. 꽃이 꽃이 아니고, 나비가 나비가 아니다. 이러한 동일률의 부정은 아상我相과 고정관념, 분별지를 여의는 것으로 한국 사찰의 단청장엄 본질에 다가가는 첫걸음에 가깝다. 단청장엄은 조형언어의 방편으로 표현한 또 하나의 경전인 것이다.

14.18 범어사 나한전 감실 귀접이 부분의 나비 형상

5부

용, 봉황,
선학의 상서

1

안동 봉정사
영산암 응진전

봉정사 영산암은 19세기 건축 응진전을 주불전으로 경영한 봉정사 속의 작은 암자다. 독립된 암자라기보다는 중심영역에서 비켜 마련한 별채 느낌을 갖게 한다. 우화루와 응진전, 송암당, 관심당 등 여섯 채의 건축이 올망졸망 다닥다닥 붙어 ㅁ자형 공간을 연출한다.[15.1] 건축 저마다의 위상학적 높이는 산지 지형에 따라 서로 다른 표고標高를 가진다.

배치 연결 순환성을 갖춘 건축

영산암 가람은 하단, 중단, 상단의 세 마당에 맞춰 건축을 배치했다. 하단에는 진입누각인 우화루가 성벽처럼 버텨 서 있고, 중단 좌우에는 송암당과 관심당의 두 요사채가, 상단에는 응진전과 삼성각, 염화실 등이 있다. 눈길을 끄는 대목은 우화루의 이층 대청마루가 중단 좌우에 배치한 두 요사채 마루와 수평을 유지하고 있다는 사실이다. 세 건물의 마루를 같은 높이에 맞춰 건물끼리 연결 흐름이 매끄럽다.[15.2] 궁궐건축의 회랑처럼 건축간 동선의 연속성을 구축한 것이다. 이러한 순환동선의 확보로 건축공간에 따스한 서정과 생동감을 살려내고 있다.

　유기체의 연결망 같은 순환성을 갖춘 건축은 안동, 봉화 등 경북북부지역에서 특별히 발달했던 재사건축에서 고유하게 나타난다. 사찰건축에서 대청마루나 쪽마루를 채택한 경우는 흔하지 않다. 더구나 마루를 통해 세 건물을 연결한 사례는 오직 이곳에서만 볼 수 있는 희귀한 장면이다. 아담한 크기의 화단 수목들과 자연석 계단, 바위에 조경한 반송들과 어우러진 정경들은 고향집 서정의 평온함과 따스함, 소박함을 선사한다. 마치 고택의 안채에 들어선 느낌이다. 조선 유교의 본향 안동에서 조우할 수 있는 특별한 사찰경영에 가깝다.

15.1 봉정사 영산암 ㅁ자형 배치

15.2 송암당-우화루-관심당으로 서로 수평연결된 모습

15.3 봉정사 영산암 요사채인 송암당 전경

송암당 중단에 놓인 요사채

중단의 중심건축은 송암당松巖堂으로, 바위에 조성한 소나무 곁의 요사채다. 건물의 삼면에 마루를 낸 정감 있는 건축이다.^{15.3} 마당쪽으로는 툇마루를 내고, 측면에는 대청마루를, 뒷면에는 쪽마루를 달았다. 마루의 크기와 폭이 공간의 크기에 비례한다. 마루의 흐름에서 물길

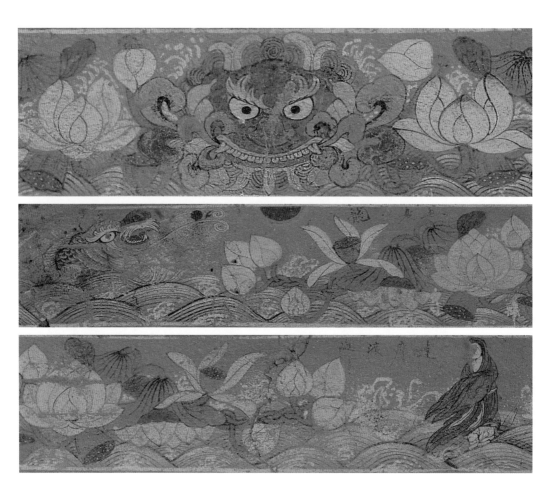

15.4 봉정사 송암당의 창호 위 용 벽화
15.5 봉정사 송암당의 어변성룡도
15.6 봉정사 송암당의 달마절로도강도

이 흐르는 듯한 자연스러움을 느낄 수 있다. 좁게 흐르다가 넓어지고, 급류처럼 빠르게 흐르다가 하류처럼 유유히 흐른다. 리듬을 갖춘 묘한 선율의 흐름이다. 물론 그 마루들은 모두 하나로 연결되어 있다.

송암당의 인상적인 단청장엄은 마당쪽 창호 위 흙벽에 조영한 벽화다. 연꽃이 만발한 연지蓮池를 공간 배경으로, 용과 연꽃, 인물에 얽힌 고사를 표현한다. 눈에 띄는 장면은 파도 속에 내민 용의 정면 얼굴인데, 총 네 곳에 등장한다.[15.4] 네 마리의 용은 서로 다른 방향을 주시하고 있다. 양 협간의 용은 정면을, 가운데 두 용은 좌우를 각각 주시한다. 재앙을 물리치는 벽사辟邪 장엄임을 한눈에 알 수 있다.

용을 소재로 한 다른 장면은 일출 무렵에 물고기가 용으로 극적으로 변하는 '어변성룡魚變成龍'의 묘사 장면이다.[15.5] 어변성룡도는 민화에서 선호되는 소재로, 잉어가 용문의 거친 협곡을 도약하여 오른다고 해서 '약리도'라고도 부른다. 벽화의 한쪽에 붉은 글씨로 '어변성룡'의 방제를 적어 놓았다. 어변성룡도의 다른 쪽에는 달마대사가 갈대를 꺾어 타고 강을 건너는 장면, '달마절로도강達磨折蘆渡江'을 묘사하고 있다.[15.6] 스님이 거주하는 요사채에 진채안료를 사용해서 단청 별지화를 장엄하는 사례는 매우 드물다. 대부분의 승방은 색채를 입히지 않고 자연 소재 그대로를 노출하는 백골집이기 때문이다. 맞은편 요사 관심당도 백골집이다.

장엄형식 통불교 형식의 불국만다라 경영

영산암의 중심불전은 응진전이다. 특히 응진전은 불상의 봉안이나 장엄면에서 대단히 이채로운 태도를 취하고 있다. 응진전에 모신 존상은 삼존불과 16나한상으로[15.7], 여기서의 삼존불은 제화갈라보살, 석가모니불, 미륵보살의 과거-현재-미래 삼세불이다. 하지만 내부를 찬찬히 살펴보면 곳곳에 문자언어로 부처의 세계를 봉안하고 있어 통불교적인 불전건물의 특성을 드

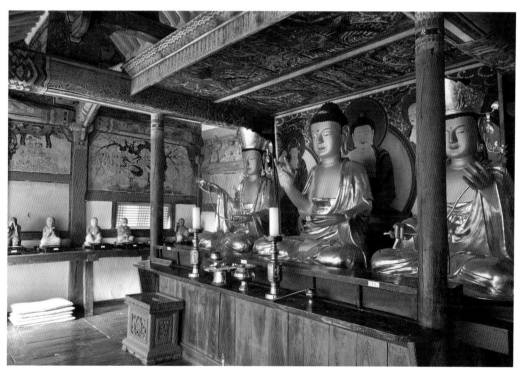

15.7 봉정사 영산암 응진전 내부

15.8 봉정사 영산암 응진전 내부 포벽에 밝힌 부처의 세계. 원만보신불 아미타여래도

러낸다. 향좌측 대들보와 도리에 각각 '극락도사아미타불', '나무아미타불'의 명호를 먹으로, 혹은 흰 글씨로 적어뒀다. 또 정면 어간 내부 공포 세 칸에는 각각 '원만보신불', '청정법신불-비로회', '동방약사불-유리회' 등 부처의 존상과 불국토의 세계를 묵서로 봉안한 유례없는 장엄형식을 취하고 있다.**15.8** 중심불상으로 모신 석가모니불을 염두에 둘 때 이곳 응진전에는 갈라보살-석가모니불-미륵보살의 삼세불과 보신 노사나불-법신 비로자나불-화신 석가모니불의 삼신불, 약사여래-석가여래-아미타여래의 삼존불을 두루 봉청, 봉안한 통불교 형식의 불국만다라를 경영한 셈이다. 대웅보전, 대적광전, 극락보전, 약사전을 두루 통합한 형식에 가깝다. 즉 전각의 이름만 응진전이지, 하나의 독립적인 사찰을 구현하고 있다고 봐야 한다.

외부 벽화 까치호랑이, 옥토끼, 소나무와 학, 선인

응진전의 벽화장엄도 인상 깊다. 불교색채보다 19세기 민간에서 유행하던 민화풍의 벽화들이 단청장엄의 중심에 있기 때문이다. 외부 벽화는 색채가 많이 퇴락했지만 윤곽과 형태는 살필 수 있다.

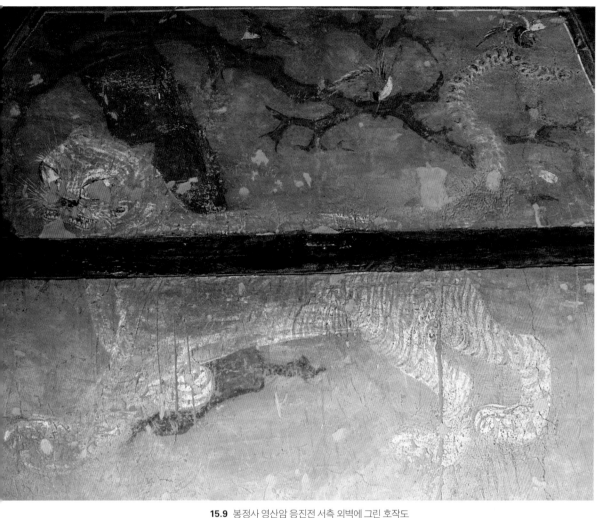

15.9 봉정사 영산암 응진전 서측 외벽에 그린 호작도

　향좌측 벽면에는 호작도[15.9]와 불사약을 찧고 있는 토끼 한 쌍이 있다. 호작도는 호랑이와 까치를 함께 표현한, 일명 까치호랑이 그림이다. 액막이와 길조의 상징성을 담은 까닭에 조선 후기 민화의 단골소재로 활용했다. 사찰벽화로 표현한 까치호랑이는 통도사 명부전과 해장보각, 용화전 등에서도 볼 수 있다. 불사약을 찧고 있는 토끼 한 쌍을 사찰벽화로 만나는 경우도 극히 이례적이다.[15.10] 불로불사의 약을 절구질하는 달 속의 토끼를 옥토끼라 부른다. 옥토끼는 고구려 벽화고분 개마총과 장천1호분, 덕화리1호분 등에서 보름달 속에 달의 상징으로 등장한다. 사찰장엄에서는 순천 선암사 원통전 창호 궁창[15.11], 고흥 금탑사 극락전 천정조형, 고성

15.10 봉정사 영산암 응진전 서측 외벽에 그린 옥토끼 한 쌍

15.11 순천 선암사 원통전 창호 궁창

옥천사 괘불탱(1808)의 보살 법의 등에서 드물게 볼 수 있을 정도다. 동화 속 천진난만함이 묻어나고, 해학과 재치의 표현이 미소를 자아낸다.

향우측 벽면에는 송학도와 용을 밧줄로 낚아올리는 선인도 두 점이 있다. 다채로운 소재 운용에서 사찰장엄 벽화의 폭넓은 수용성을 읽을 수 있다. 그것은 19세기 민화가 사회 저변에 확대되는 시대 흐름 속에서 종교장엄의 관습적 경직성에 벗어나 대중의 요구를 적극 반영한 산물로 평가할 수 있을 것이다. 사찰벽화에 조선 민화의 태동과 성장, 소멸의 흔적이 퇴적층의 화석처럼 남아 있다.

내부 벽화 선학, 봉황, 연꽃

응진전 내부 단청 벽화 역시 민화풍의 소재를 풍부하게 풀어놓았다. 응진전은 불전건물임에도 천정가구를 그대로 노출한 연등천정을 갖췄다. 천정에 단청문양이 없는 대신 벽화에는 진지한 장엄을 추구했다. 민화풍의 벽화는 약리도, 봉황도, 선학도, 꿩, 파초, 포도, 대나무 등이고, 불교장엄의 색채를 지닌 벽화는 연화화생도, 심우도, 나한도, 운룡도, 연꽃가지를 입에 문 용면 등이다. 그중 약리도躍鯉圖는 대들보 중간인 계풍에 그려 넣었는데, 금빛 수염을 가진 황금빛 잉어가 태양을 향해 솟구쳐 오르는 역동적인 모습을 표현하고 있다.**15.12** 형식의 차이는 있지만 구례 천은사 극락보전, 공주 마곡사 응진전, 상주 남장사 극락보전, 금산 보석사 대웅전 등의 대들보 계풍에서도 어변성룡도의 표현이 나타난다.

15.12 봉정사 영산암 응진전 대들보에 그린 약리도

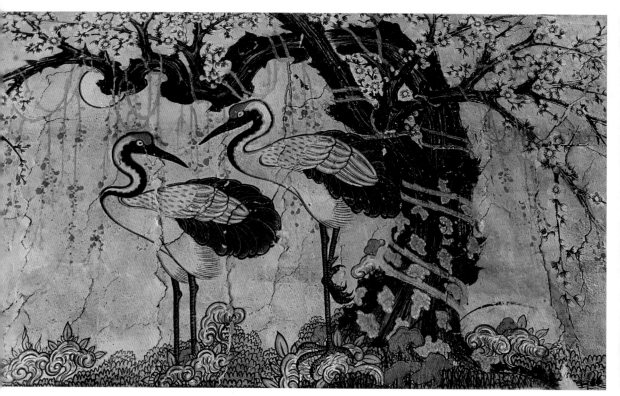

15.13 봉정사 영산암 응진전 서측 벽면에 그린 선학도

　다양한 내부 벽화 중에서 선학도와 봉황도, 연화화생도에 주목할 필요가 있다. 특히 선학도와 봉황도는 형태, 색채, 구도 등에서 붓질이 대단히 치밀하고 기량이 뛰어난 벽화다. 통도사 명부전의 송학도와 쌍벽을 이룬다. 선학도에 등장하는 핵심소재는 쌍학, 고매古梅, 길상화, 보름달, 불사초다.**15.13** 고매는 꽃이 만발한 백매다. 매화나무 등걸은 용틀임하듯 살아 꿈틀거리고, 보름달은 휘영청 매화 가지에 걸려 있다. 매화나무 아래에는 불로초가 뭉게뭉게 피어 상서로운 기운을 고양한다. 길상화는 매화나무 등걸을 칭칭 감아 올라 활짝 핀 붉은 꽃가지를 능수버들처럼 늘어뜨리고 있다. 화사한 색채의 화면 전체에 상서로움과 생명에너지가 가득하다. 달과 용틀임하는 나무, 선학, 불로초 등은 십장생의 의미를 갖는다.

　맞은편의 봉황도는 또 어떠한가? 우선 강렬한 보색대비의 색채 운용이 눈길을 사로잡는다. 바위와 깃털, 오동나무의 묘사에서 힘과 섬세함을 두루 갖추고 있다.**15.14** 특히 이끼 긴 바위의 표현이 탁월하다. 마치 유화물감을 거듭 덧칠한 듯 바위의 색감이 깊고도 강렬하다. 청색과

15.14 봉정사 영산암 응진전 동측 벽면에 그린 봉황도

초록색의 깊은 색채감이 바위에 생명력을 불어넣었다. 벽화의 가장자리에는 '봉명조양鳳鳴朝陽'이라는 붉은색 방제를 써 두었다. 아침 햇살에 봉황이 운다는 의미로, '천하가 태평할 조짐'을 내포한다.

벽화를 통해 선학과 봉황의 서로 다른 표현을 확연히 알 수 있다. 선학에는 벼슬이 없지만 봉황은 벼슬의 위엄을 갖추고 있다. 또 봉황은 선학과는 달리 목의 깃털이 풍부하며 공작의 꼬리처럼 긴 꼬리를 늘어뜨린다. 무엇보다 눈의 표현에서 뚜렷한 차이를 보인다. 선학의 눈은 둥글고, 봉황의 눈은 사람 눈처럼 가로로 긴 형태다. 이렇게 조형원리에서 두 벽화는 현저한 차이를 보이지만 전달하고자 하는 메시지는 하나다. 수복강녕을 누리는 태평천하, 그곳이 지극한 즐거움으로 가득한 극락정토의 이상향임을 그리고 있는 것이다.

응진전 좌우 벽면에 선학도와 봉황도를 배치했다면, 가운데 닫집 청판에는 쌍룡을 조성했다. 청룡과 적룡이 붉은 기운이 뻗치는 여의보주를 다투는 장면을 포착했다.**15.15** 보주를 다투

15.15 봉정사 영산암 응진전 닫집 청판에 그린 쌍룡도

는 기세가 폭풍우가 몰아치는 듯이 맹렬하다. 범접하기 어려운 삼엄한 기운을 읽을 수 있다.

응진전 내부장엄 중에서 살펴봐야 할 또 하나의 벽화는 아미타삼존내영과 연화화생 장면을 표현한 향좌측의 벽화다.[15.16] 아미타내영 부분은 가구시설에 가려져 볼 수 없지만, 조금 드러난 부분을 통해 일정하게 추정할 수 있다. 벽화 바로 위 건축부재에 '극락도사아미타불'의 명호를 밝히고 있기 때문이다. 연화화생도에서 연꽃을 통해 새로운 생명으로 화생하는 사람은 총 12명이다. 커다란 쌍화수 아래에서 화생하고 있는데, 모두의 시선은 아미타여래에게 향한다. 파주 보광사 대웅전 외벽에도 연화화생도가 그려져 있다.

이토록 귀하고 풍부한 벽화미술을 간직한 아담한 암자, 그곳이 바로 봉정사 영산암이다.

15.16 봉정사 영산암 응진전 서측 벽면에 그린 연화화생도

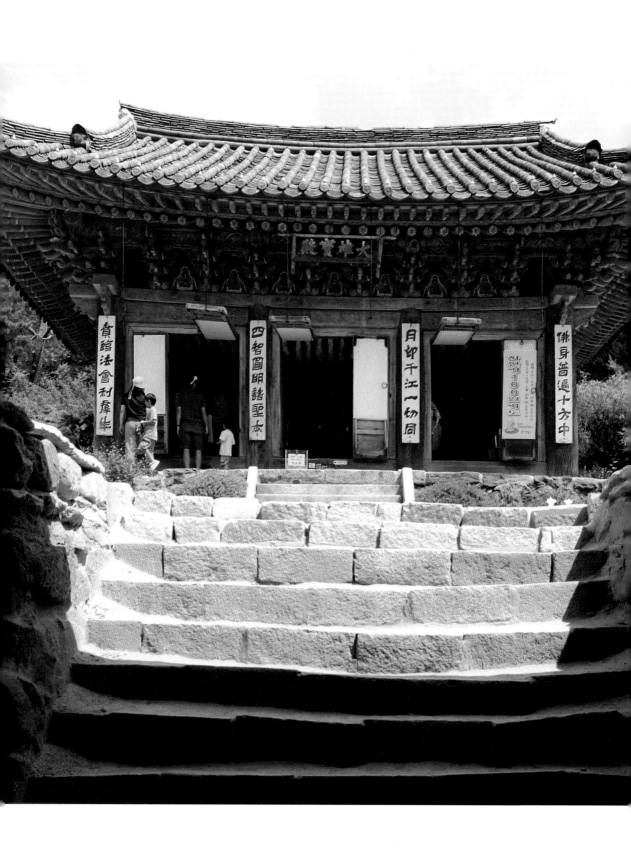

2

강화 전등사
대웅보전

전등사 대웅보전은 3×3칸 장방형 건물로, 17세기 중엽의 장엄양식을 갖춘 전등사 중심불전이다. 내부의 포벽과 창방, 대들보, 상벽, 천정 등에 고색의 단청빛이 현존한다. 단청빛은 19세기 중엽에 있었던 대웅전 중건 때의 빛으로 추정한다. 짙은 갈색 톤의 단청빛이 격조 높은 고전의 우아함과 아름다움을 뿜어낸다. 불단과 닫집, 천정장엄 등에 두루 간직한 색조가 고요와 경건의 분위기를 자아낸다.[16.1]

포작 대웅보전을 장식하는 장식구조
전등사 대웅보전은 내4출목의 포작包作으로 하중을 받치고 있는 내목도리 위에 상벽을 올리고, 그 위에 천정을 가설한 구조다. 첨차와 살미를 첩첩 쌓아올린 포작에서 건축의장의 구조미가 돋보인다. 전통건축의 포작은 법식처럼 정제된 형태지만 대단히 경이로운 역학장치다. 붉고 푸른 단청빛은 포작에 생명을 불어넣는다. 포작에 넝쿨문과 연꽃, 보주 등의 문양을 중첩하고 반복함으로써 조형언어로 공간의 특성을 끊임없이 일깨운다. 하지만 조형언어는 직관으로 읽을 수 있는 감각의 표현이거나, 혹은 일상의 언어가 아니다. 특히 법당의 단청장엄은 불교세계관을 반영하는 까닭에 추상의 미묘함과 불가사의함을 갖는다.

왜 법당에 그토록 많은 용과 봉황을 장엄하는가? 넝쿨문양은 왜 곳곳에 베풀어지며, 또 하늘의 관념인 천정에는 왜 연지蓮池와 물고기 조형을 조영하는 것일까?[16.2] 단청장엄의 색과 문양에는 옛 사람들의 세계관과 불교교의가 담겨 있다. 단청문양에 담긴 심오함의 깊이는 본질적으로 교의의 심오함에 따른 것이다. 건축구조와 건축부재, 건축의장의 질료들은 교의를 담아내는 화면으로 적극 활용된다. 그렇다면 건축구조의 낱낱에 섬세한 단청빛을 입히는 이유는 무엇일까? 풍화작용으로부터 내구성을 갖추는 바탕이기도 하고, 거룩한 공간에 대한 심

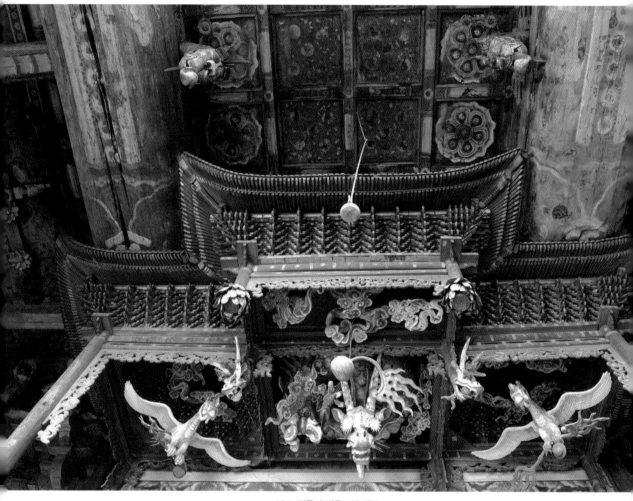

16.1 전등사 대웅보전 내부

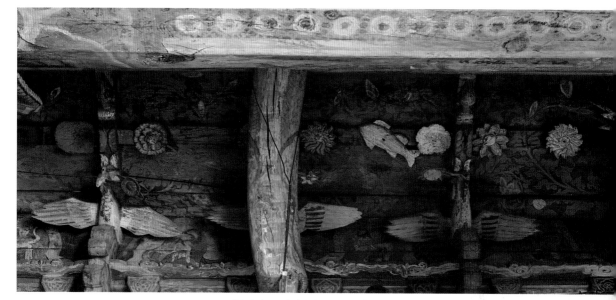

16.2 전등사 대웅보전 천정에 구현한 연지의 세계

미성의 표현이기도 하겠지만, 문양 저마다가 담고 있는 본질은 초현실의 정신세계라는 점을 간과해서는 안 된다. 법당은 본질적으로 부처께서 상주하는 불국정토로서 거룩함과 자비, 진리로 충만한 세계이기 때문이다. 특히 전등사 대웅보전은 건축장치들을 어떻게 종교적인 장엄예술로 승화시키고 있는지를 두드러지게 보여준다.

　계단처럼 층층이 오르는 포작의 끝은 상벽上壁이다. 상벽에는 〈혜가단비도〉를 비롯해서 총 22체의 나한도를 베풀었다. 공포栱包 맨 위와 상벽의 경계에는 보기 드문 건축장치를 마련해뒀다. 횃대를 닮은 좁은 폭의 널판을 사방으로 가설한 것이다.[16.3] 부석사 조사당 내부장엄에서도 이와 유사한 건축장치를 만날 수 있다. 비교적 좁은 널판을 너울성 파도처럼 넘실거리는 형상으로 조각하여 공간에 특별한 기운을 불어넣고 있다. 널판의 표면에 검은 바탕을 입히고, 그 위에 미묘한 넝쿨문양을 선묘로 베풀었다. 미묘한 기운 속에서 꿈틀거리는 힘이 표출되고, 생명의 뾰족한 촉이 나온다. 넝쿨에서 새싹이 탄생하는 연속문양이다. 특별한 공간에 대한 결계結界장치이면서 공간에 성스러움과 생명력의 기운을 불어넣는 미묘한 장치다. 봉정사 대웅전 영산회상탱처럼 탱화 테두리에 넝쿨문양을 베푸는 원리와 다르지 않을 것이다.

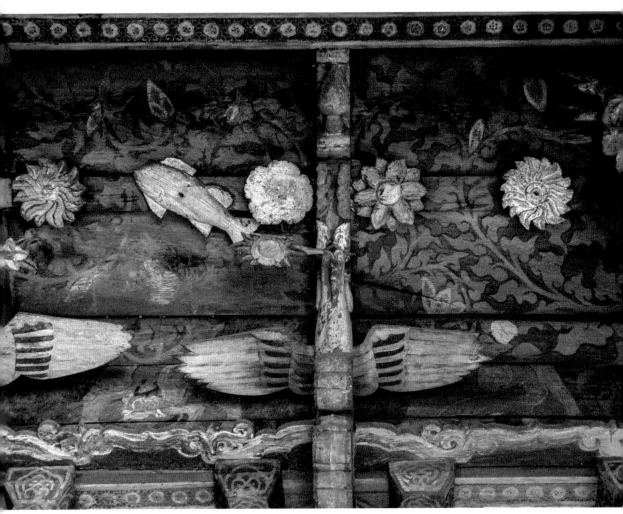

16.3 전등사 대웅보전 상벽과 천정 경계에 가로로 길게 연결한 넝쿨조형

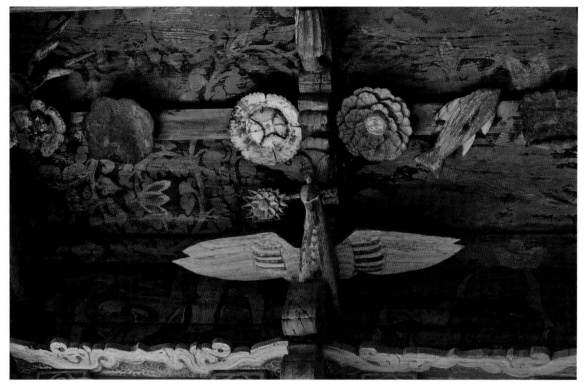

16.4 전등사 대웅보전 천정의 꽃가지를 문 봉황조형

봉황과 용 3차원의 환조 입체조형

상벽으로 튀어 오른 살미의 끝은 봉황으로 반전시켰다. 그것은 사찰장엄에서 드물지 않게 볼 수 있는 법식이다. 그런데 전등사 대웅보전의 봉황들은 한결같이 꽃을 물고 있다.[16.4] 꽃을 문 봉황은 통도사 대웅전, 범어사 대웅전, 백흥암 극락전 등의 불단에서 투각조형으로 간간이 만나 볼 수 있다. 3차원의 환조丸彫 입체조형은 드물다. 부안 개암사 대웅전, 익산 숭림사 보광전 등에서 한정적으로 꽃을 문 봉황조형이 나타난다.

대웅보전에는 닫집에 조영한 두 봉황을 포함해서 총 19개체의 봉황이 깃을 접거나, 혹은 날개를 활짝 펴고 있다. 표현의 변주가 파노라마식으로 다채롭다. 닫집 좌우에 조영한 두 봉황의 위용이 대단하다. 천공을 가르는 날개의 위용은 무려 여덟 겹의 깃털을 활짝 펼쳐서 조영한 결과다.[16.5] 봉황의 형형한 눈빛은 매섭게 살아 있다. 다른 봉황들은 꽃가지를 입에 물고 있지만, 닫집 속의 두 봉황은 붉은 기운의 커다란 보주를 발가락으로 움켜쥐고 있다. 그에 비

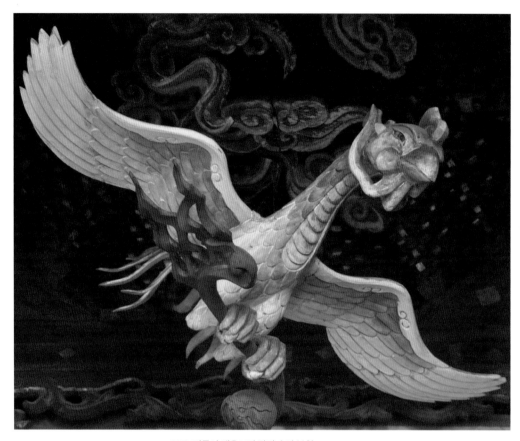

16.5 전등사 대웅보전 닫집 속의 봉황

하면 다른 봉황들은 순해 빠졌다. 북서쪽 천정에 있는 봉황은 백조처럼 제 얼굴을 깃털 속에 묻고 있다. 조형에서 긴장을 고양하고 푸는 발상이 기발하고 재치가 넘친다.

 법당 내부에 대한 신성불가침의 결계結界는 용과 봉황의 집단성으로 불국토 수호의 강한 의지를 드러냈다. 대웅보전 내부는 용과 봉황의 세계라 하여도 결코 지나침이 없다. 용 역시 대웅보전 안팎 곳곳에 수호신의 상징으로 장엄했다. 건축의 사방 처마 밑에, 네 모서리 귀공포에, 불단 기단부에, 닫집에, 대들보 위 충량에, 천정에 각기 다른 표정과 형태, 크기로 표현하고 있다. 표현방식이 놀랄 만큼 다양하고 풍부하다. 특히 불단 아래와 대들보 위 충량의 용은 일반적으로 용이 주는 긴장감을 익살스럽게 살짝 비틀어서 웃음을 자아낸다. 어떤 용은 총명해 보이고, 득의가 느껴지는가 하면, 어떤 용은 어리숙하고 장난기가 가득하다. 대들보에 수직으로 걸쳐 있는 충량의 용은 순하면서도 어리둥절한 표정으로 혀를 길게 내밀고 있다.[16.6] 혀를

16.6 전등사 대웅보전 대들보에 걸친 충량의 용

빼물고는 대들보에 턱을 괴고 있는 기력 잃은 형상이다. 혀끝으로 보주를 간신히 감고 있어 그나마 체면은 지킨 셈이다.

불단 하단에 조영한 용들의 표정도 익살스럽다.**16.7** 불단의 용 조형은 용의 정면 얼굴을 포착한 용면龍面이다. 용면을 두고 아직도 여러 학술지, 설명문 등에서는 귀신의 얼굴을 뜻하는 '귀면鬼面'으로 부르는 부끄러운 악습을 되풀이하곤 한다. 그것은 마치 조선왕조를 이씨왕조로 격하한 '이왕가'라 부르는 것과 같다. 부처님을 모신 자리에 무슨 해괴한 귀신 얼굴을 새기며, 귀면에 무슨 '왕王'자를 새겨 넣는단 말인가?

불단 하단의 용면 조형은 정면에 12칸, 좌우에 5칸씩에 총 22개체가 나타난다. 몇몇의 용 이마에는 먹으로 '왕王'자를 새겼고, 대부분의 용들은 입에 연꽃가지나 모란꽃가지, 넝쿨줄기 등을 물고 있다. 표정들이 가지각색이다. 근엄하고 엄격한 얼굴도 있고, 이빨을 드러내고 활짝

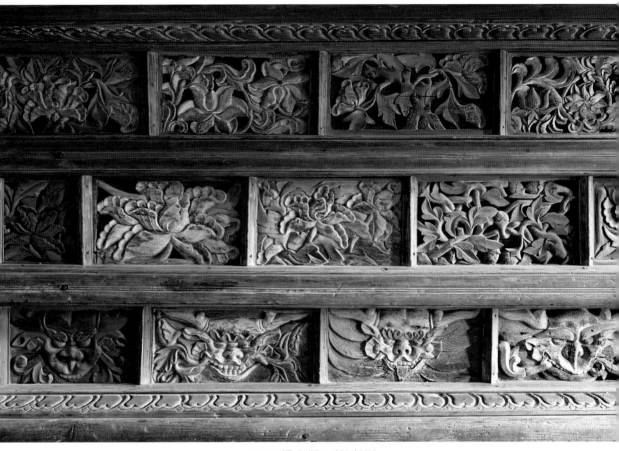

16.7 전등사 대웅보전 불단 부분

웃는 얼굴, 싱겁게 씨익 웃는 얼굴, 심지어는 혀를 내밀어 놀리는 듯한 용도 있다. 긴장과 이완의 대립을 해학으로 해소한 한국 고유의 미의식을 드러낸다.

상징성 물과 바람의 형상화

그렇다면 용의 본질은 무엇일까? 왜 어떤 용은 붉은 보주를 물고 있고, 또 어떤 용은 물고기나 연꽃가지, 넝쿨줄기 등을 물고 있는 것일까?[16.8]

단군신화에서 환웅은 우사, 운사, 풍백을 비롯한 무리 3천 명을 거느리고 태백산 신단수 아래로 내려온다. 우사, 운사, 풍백은 비, 구름, 바람의 인격화로, 농경사회에서 절대적인 영향력을 끼치는 자연요소다. 한국 전통사찰의 단청장엄에서 용과 봉황, 구름문양은 보편성을 가진

16.8 내소사 대웅보전 충량의 용(위)과 이마에 王자를 새긴 전등사 대웅보전 불단의 용

16.9 대구 동화사 영산전 박공천정문양. 우주에 가득한 기운을 용과 봉황으로 표현했다.

필수문양으로 나타난다. 이때 구름은 구상의 형태를 갖춰 회화로 표현될 수 있지만, 변화무쌍한 물과 바람은 형상으로 표현하기가 난처하다. 형세가 신출귀몰하다. 미국의 신화학자인 조지프 캠벨은 『신화의 세계』에서 '신들은 에너지의 의인화'라고 보았다. 그렇다면 용은 물의 형상화이고, 봉황은 바람의 형상화로 읽을 수 있다.[16.9] 용과 봉황과 기운생동의 구름문양들은 생명력의 원천으로 여긴 물과 바람과 구름의 상징으로서 정형화되어 온 것이다.

불교장엄에서 용 조형의 상징성은 크게 두 가지 의미로 읽을 수 있다.

첫째는 물의 상징성이다. 이 속성의 용은 화마라든지 외부에서 침입하는 마장으로부터 신성을 지키는 수호신, 혹은 벽사의 역할을 맡는다. 또한 우주에 충만한 생명에너지의 의미를

16.10 경복궁 근정전에서 발견된 '화재를 막는 수水 자 부적'

갖기도 한다. 용의 본질이 물이기 때문이다. 통도사 대광명전과 용화전에는 용 조형과 함께 다음과 같은 오언절구를 새겼다.

오가유일객 吾家有一客	이 집에 손님 한 분이 계신다.
정시해중인 定是海中人	바로 바다 속의 사람이다.
구탄천창수 口吞天漲水	입에 하늘이 넘칠 만큼 많은 물을 머금고 있다.
능살화정신 能殺火精神	능히 불의 정신을 죽인다.

바다 속의 사람 '해중인'은 곧 용을 이른다. 용 단청장엄의 의미를 분명하게 보여준다.

국립고궁박물관의 소장 유물 중에서 '화재를 막는 부적'이 있다.[16.10] 1867년에 제작된 것으로, 2001년 시작된 경복궁 근정전 중수공사 때 발견되었다. 붉은색 장지의 부적에는 '물 수水' 자를 크게 적었다. 그런데 자세히 보면 획은 작은 글자들로 채워져 있다. 놀랍게도 '용 용龍' 자다. 1000여 자의 '용龍' 자로 '수水'자를 촘촘히 채운 것이다. 이 경이로운 부적은 용의 본질이 물임을 각인시켜준다.

강화 전등사 대웅보전

둘째는 깨달음의 상징성이다. 이때 용이 취하려는 보주는 아뇩다라삼먁삼보리, 곧 무상정 등각無上正等覺의 진리다. 궁궐 단청장엄에서는 왕의 상징성을 띤다.

이렇게 용이 가진 두 가지 상징성에 따라 조형도 두 가지 형태를 갖는다. 깨달음을 상징할 때는 용이 붉은 보주를 취하려는 동작을 가진다. 물의 기운을 가진 벽사의 상징이거나 생명 생성의 원리를 보일 때는 대체로 물고기나 연꽃, 넝쿨을 입에 문 형상으로 표현한다. 물고기와 연꽃은 물과 불가분의 관계다. 특히 벽사의 상징일 때는 용의 얼굴을 강한 표정으로 조형하 는 경향을 보인다. 처용의 얼굴로 악귀를 몰아내려는 벽사 원리와 같다. 벽사에는 용의 얼굴 만, 그것도 정면성을 추구한다. 법당의 불단이나 포벽, 와당 등에 등장하는 용면이 그 도상이 다. 전등사 대웅보전, 통도사 대웅전, 경산 환성사 대웅전, 순천 정혜사와 동화사 대웅전, 구례 화엄사 원통전 불단에 연꽃줄기 등을 입에 문 용의 정면 얼굴 조형을 볼 수 있다.[16.11] 특히 전 등사 대웅보전 불단의 용면은 심미성과 해학성을 두루 갖춘 용면의 대표작으로 손꼽힌다.

용의 본질이 생명력의 근원인 물이라면, 봉황의 본질은 무엇일까? 중국의 신화에서 바람 은 봉새 봉鳳의 날갯짓으로 생긴다고 보았다. 갑골문에서 '봉鳳'은 바람 '풍風'과 같은 의미로 해석했다. 봉새, 곧 봉황을 바람의 신으로 여겼던 것이다. 중국 한나라 때 허신이 쓴 『설문해 자』에서도 "봉황은 신조神鳥로서 동방의 군자국에 산다. 날개를 한 번 펼쳐 오르면 곤륜산을 넘고, 약수에서 깃을 씻고, 저녁에는 풍혈에서 자는데 이 새가 나타나면 천하가 태평해진다" 고 했다. 봉황이 풍혈에서 잔다는 대목에서 바람과 밀접한 관계를 읽을 수 있다. 즉 봉황의 본 질은 바람임을 알 수 있다.

빗반자천정 천공의 세계에 생명력을 불어넣다

전등사 대웅보전의 아름다움은 빗반자에서 두드러진다. 꽃가지를 문 봉황과 연꽃, 물고기 조 형, 넝쿨문양 등을 베푼 천정에 생기발랄한 생동감이 흐른다.[16.12] 빗반자 화면은 주심포와 주 간포 바로 위에 조영한 봉황조형을 경계로 삼아 칸칸이 나눴다. 가로 널판에 수직으로 직교 하는 부재를 짜 맞춰 빗반자의 하중을 받치면서도 화면의 칸 형성과 함께 장식소재로도 활 용하고 있다. 화면을 분할하는 세로 칸 입면에는 연꽃, 연잎, 연봉을 차례로 초각하고 단청빛 을 입혀 소홀하기 쉬운 곳에도 세심한 정성을 쏟았다. 세로 칸살의 중앙으로 다시 가로 널판 을 빗반자에 가구식으로 짜 맞췄다. 길게 가로지르는 널판 위에 다양한 꽃 모양의 화판과 초 록 연잎, 물고기 등을 조각해서 못으로 박아 고정시켰다. 이러한 장치들은 대단히 독창적인 양식으로, 대웅보전 옆에 있는 약사전에서도 동일한 양식이 나타난다. 흰색 빛의 물고기와 화

16.11 연꽃줄기를 입에 문 전등사 대웅보전 불단의 용면

판이 깊은 인상을 남긴다. 흰색 화판은 범어사 대웅전 천정에서도 볼 수 있지만, 매우 드문 사례다. 불교경전에서 하얀 연꽃은 '분다리가화'로 부르는 특별한 꽃이며, 『법화경』의 「견보탑품」에서 하늘에서 비 오듯 내린 꽃도 하얀 연꽃이었다. 이렇게 꽃 하나에도 경전에서 가르치는 교의를 반영하려는 승장僧匠의 거룩한 내면을 읽을 수 있다.

그런데 빗반자에서 연지장엄의 가장 근본을 이루는 모티프는 바탕그림에 있다. 빗반자장엄의 조형원리가 바탕그림 속에 구현되어 있기 때문이다. 단청장엄의 바탕화면은 검은 먹빛을 입힌 천공의 세계다.**16.13** 검은 바탕은 무한한 우주공간의 표현으로, 아무것도 보이지 않지만 미묘한 기운이 흐른다. 빗반자에 그린 바탕그림을 유심히 살펴보면 먹 바탕에 꿈틀거리는

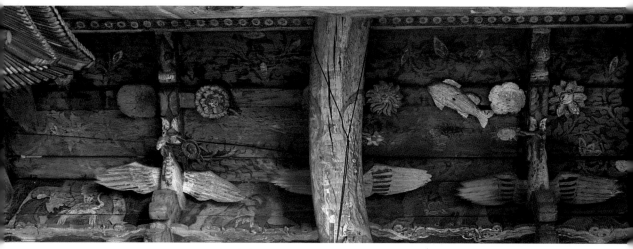

16.12 전등사 대웅보전 빗반자에 조영한 봉황, 연꽃, 물고기, 넝쿨조형들

미묘한 움직임이 보인다. 나선형으로 회전하고 순환하면서 무한히 뻗어나가는 넝쿨줄기다.

단청에서 넝쿨문양은 만유의 생명순환성에 대한 통찰지를 엿보게 한다. 식물의 넝쿨문양은 미묘한 에너지의 상징이기도 하다. 단순한 평면회화 차원의 심미성에 머무는 것이 아니라, 동양철학이 담고 있는 기우주론, 즉 무에서 유가 나오는 생명 생성의 원리를 반영하고 있다. 넝쿨줄기의 정점에는 붉은 꽃봉오리를 맺고 있다. 무한 공간인 검은 바탕 속에서 탄생하는 붉은 꽃봉오리가 강렬한 대비를 이룬다.

우물천정 육연엽화문과 보상화 넝쿨문

안둘렛기둥 영역 천정은 두 개 층의 우물 반자로 경영했다. 층에 따라 각기 다른 문양이 나타난다. 낮은 곳의 우물 반자에는 여섯 잎을 가진 연꽃, 육엽연화문을 시문했다. 문양의 가운데에는 석가모니불을 상징하는 만卍자를 심었다.**16.14** 여섯 꽃잎에는 범자 '옴마니반메훔' 육자진언을 새겼다. 검은 바탕에서 주홍빛의 연화가 선연히 돋아난다. 반자의 네 모서리에는 흰색 꽃의 넝쿨문양을 입혀 천공에 생명력을 불어넣고, 문양의 고귀함을 환기했다. 꽃잎엔 흰색-회색-먹, 육색-주홍-다자의 삼빛 바림을 층층이 풀어 청각에 울리는 진언의 파장을 연출한다.

아랫단의 도식적인 문양과 달리 한 층 높게 경영한 중앙의 여섯 칸 우물 반자문양은 대단히 고상하고 우아하다. 붉은 바탕에 다섯 송이의 보상화 넝쿨문양을 베풀었다.**16.15** 보상화는 현실의 연꽃, 모란, 국화꽃 등에서 모티프를 취하여 최상의 장엄예술로 승화시킨 이상적인 꽃

16.13 전등사 대웅보전 빗반자 세부. 검은 천공에 넝쿨줄기가 꿈틀거린다.

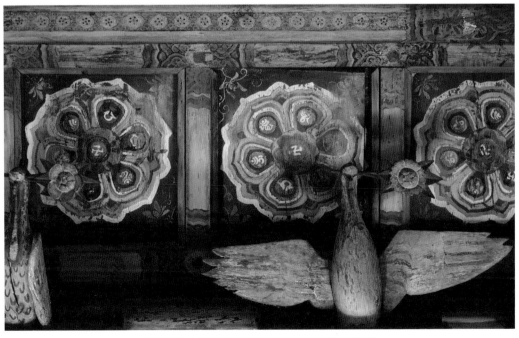

16.14 전등사 대웅보전 우물 반자에 심은 만권자와 육자진언

강화 전등사 대웅보전

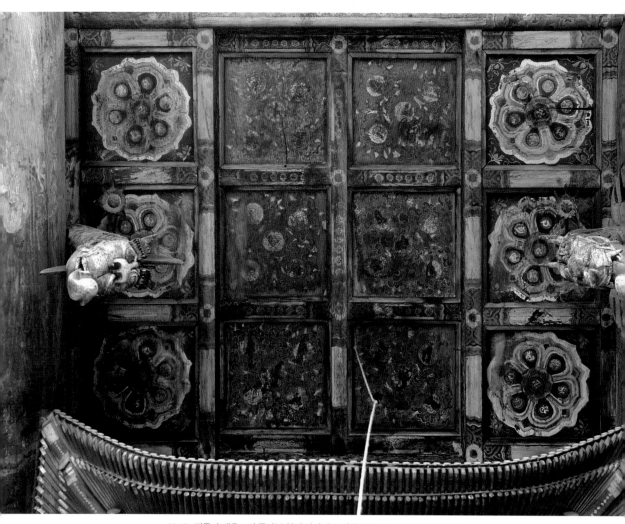

16.15 전등사 대웅보전 중앙부 천정 반자에 조영한 육엽연화문과 보상화 넝쿨문

이다. 다섯 송이의 꽃은 뚜렷한 방위개념을 지향하고 있다. 넝쿨의 줄기와 잎은 초록이지만, 다섯 송이 꽃에는 특별히 금분을 입혔다. 법당 천정의 중심에, 뚜렷한 다섯 방위 배치와 함께 고급스런 금니를 입혔다는 사실은 이 꽃들의 관념이 예사롭지 않음을 일깨운다. 현실의 꽃이 아니라 오방불이다. 이 오방불의 구도는 금강계만다라 구성의 핵심요소이기도 하다. 오방불은 불이不二의 일체인 까닭에 하나의 넝쿨에 필연적으로 이어지고, 또 같은 문양을 우물 반자 구조에 반복한다. 그러므로 천정은 단청문양의 반복을 통해 대웅보전 주련의 글귀처럼 '불신보편시방중佛身普遍十方中 월인천강일체동月印千江一切同'으로 법계 만다라를 구현하는 것이다.

해학성 추녀 밑의 네 인물상

전등사 대웅보전 장엄에서 가장 특색이 강한 장면은 외부 추녀 밑의 인물상이다. 네 인물상은 나체 조각이라 분분한 이야깃거리를 만들어낸다.[16.16] 연꽃 위에 쪼그려 앉아 있는 네 인물 모두 남성적인 외모로 봐서 범부나 우스개로 회자되는 나부裸婦가 아닌 천인天人임은 분명하다. 연꽃 위에 봉안했다는 것은 이미 정화된 관념의 구상이다. 네 인물 중 두 천인은 두 손으로 지붕을 받치고 있고, 나머지 둘은 한 손으로만 받치는 꾀를 부려 대비를 이룬다. 두 손으로 지붕을 받치는 두 인물의 가슴팍에는 붉은 띠를 두르고 삼청색의 매듭을 묶어 내리고 있어 색다르다. 조형의 해학성에도 불구하고 추녀 밑의 네 인물상이 건물을 떠받치는 역사力士의 모티프임은 의심의 여지가 없다. 이는 제우스로부터 하늘을 떠받치는 형벌을 받은 그리스 신화 속의 아틀라스와 같으며, 고구려 벽화고분 장천1호분과 삼실총 등에서 건축구조를 떠받치는 역사상과 동일한 모티프다.[16.17] 중국 전한시대 마왕퇴1호분 벽화에 등장하는 역사도 마찬가지다. 그들은 한결같이 거의 벗은 몸으로 건물을 떠받치고 있는 공통점을 갖는다. 이와 같은 조형은 속리산 법주사 팔상전, 남양주 흥국사 영산전 추녀 등에서도 볼 수 있다. 연꽃 위에 조형을 조성한 것은 긴 시간 수고로움에 대해 미리 헌정한 보상일지도 모르겠다.

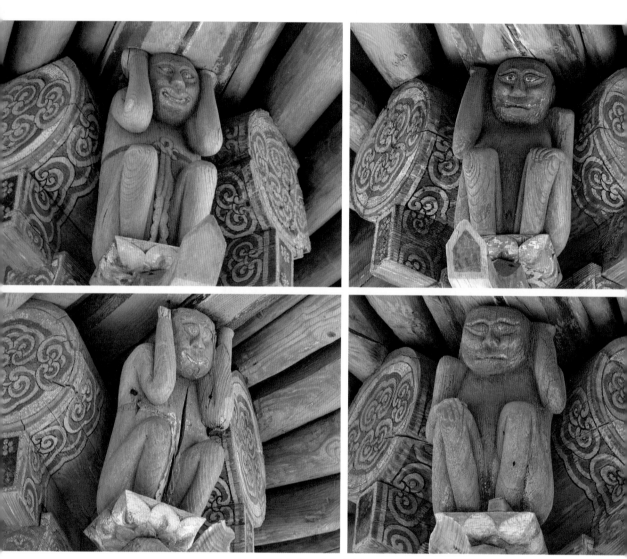

16.16 전등사 대웅보전 추녀 밑의 네 인물상

16.17 고구려 벽화고분 삼실총의 역사力士

3

부안 개암사
대웅보전

개암사 절집은 앉은 자리가 매력적이다. 우금산 정상부에 있는 울금바위가 가람의 예사롭지 않은 신령의 기운을 북돋운다. 두 갈래의 바위가 불국토를 수호하는 금강역사의 기세다. 능가산 반대편 자락의 내소사가 여성적이고 음악적이라면, 개암사는 남성적이고 웅변적이다. 개암사 대웅보전은 1636년에 중건된 내외 모두 3출목의 다포식 건물이다. 대웅보전은 자연의 산세를 고스란히 품어 당당한 카리스마를 지녔다. 건축에서 단단한 골격의 다부진 힘이 흐른다. 근래에 외벽에 단청을 새로 올리면서 고색의 옛 멋과 건축 뼈대에 흐르는 힘을 잃었지만, 다행히 내부는 고색 그대로다.[17.1]

공포 건축을 안정적으로 받쳐주는 역학적 짜임

전통건축에서 기둥과 지붕 사이에 가로, 세로 부재들로 서로 포개 쌓아 올린 역학적인 건축구조를 '공포栱包'라 한다. 공포는 건축을 보다 웅장하고 아름답게 하는 의장意匠의 측면도 있지만, 본질에 있어서는 건축 안정을 뒷받침하는 역학의 산물이다. 대들보나 지붕의 육중한 무게를 받아 기둥에 전달해야 하고, 가로로 긴 도리라든지, 앞으로 길게 내민 서까래 등을 처지는 일이 없도록 중간에서 받쳐주어야 한다. 전통건축에서 그 역할을 하는 역학적 짜임이 공포다.

구성요소 공포는 받침 일종인 주두柱頭와 소로小累, 그 받침 위에서 십十자로 포개는 가로부재 첨차와 세로부재 살미 등으로 구성된다.[17.2] 첨차는 밑에서 받는 받을장이고, 살미는 위에서 포개는 엎을장이다. 그렇게 결합한 한 단위가 하나의 '제공'이 된다. 제공은 살미 끝 모양과 위치에 따라 밑에서부터 초제공, 이제공, 삼제공, 사익공, 오운공, 육두공, 칠두공, 팔두공 등

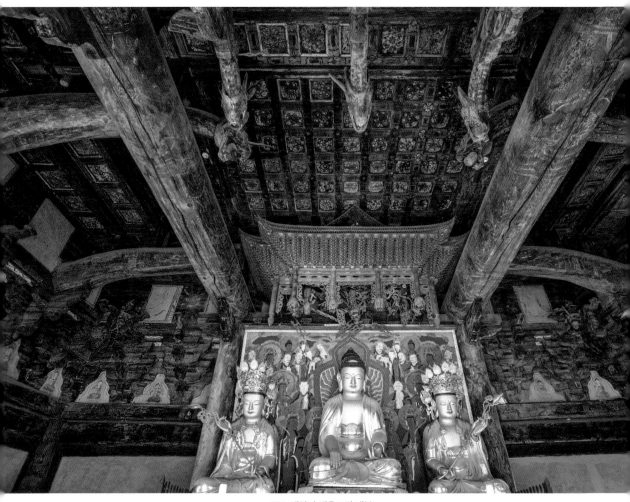

17.1 개암사 대웅보전 내부

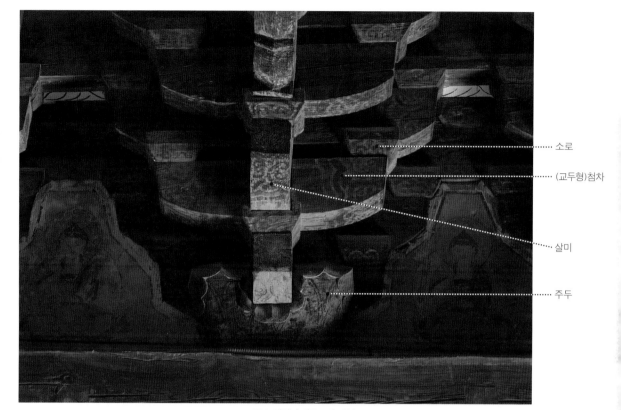

소로

(교두형)첨차

살미

주두

17.1 개암사 대웅보전 내부

으로 호칭한다. 제공은 보통 소 혓바닥 모양으로 살미 끝이 위로 굽어 있고, 익공은 날개를 펼친 모양으로 살미 끝이 아래로 살짝 구부러진다. 운공은 살미 끝 장식이 구름문양이고, 두공은 내부로만 뻗은 반쪽 살미를 말한다. 장식성이 강한 건물에서는 운공이나 두공 위에 용과 봉황조형 등을 얹어 건물의 위계를 특별히 강조하기도 한다. 그런 공포장식이 건물의 기둥 위에만 나타나는 것을 주심포식, 기둥과 기둥 사이에도 나타날 때 다포식이라 한다. 다포식일 때 기둥 위의 공포를 주상포라 부르고, 기둥 사이 공포를 주간포라 부른다. 서양건축에서 나타나는 도리스식, 이오니아식, 코린트식 기둥장식 역시 동양의 주심포식 공포와 상통한다.

다포식 건축에서 공포에 가로로 놓이는 첨차는 대개 '교두형魌頭形'이다. 즉 첨차 양쪽을 수직으로 자르고, 아래 모서리 부분은 부드러운 곡선으로 처리한 형태를 말한다. 교두형이라는 어려운 말을 굳이 풀이하면 기둥의 머리 위에서 발돋움으로 딛고 서 있는 형상으로 이해할 수 있다. 건축사전 등에서는 그 모양이 마치 만두처럼 생겨서 교두형 첨차라고 한다고 적

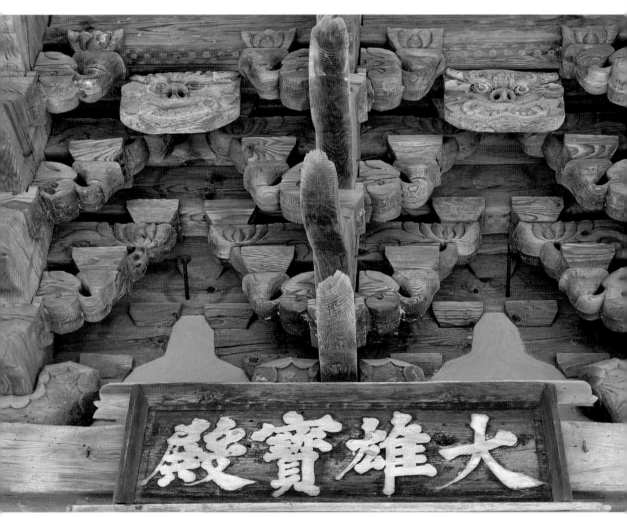

17.3 개암사 대웅보전 어간 용면

17.4 고구려 벽화고분 안악3호분 돌기둥 주두의 용면

혀 있다. 이런 전문용어들은 어렵고 복잡하지만 건축을 이해하려면 익힐 수밖에 없다.

특성 다포식 건축인 개암사 대웅보전 정면의 공포를 살펴보면 몇 가지 특성들이 나타난다.

첫째, '대웅보전'의 편액이 이례적으로 작다. 이는 공력을 들인 공포의 아름다움을 보다 전면에 드러내기 위한 배려로 보인다. 특히 편액 위의 공포 두 칸에는 벽사辟邪의 장치로 각 칸마다 용의 정면 얼굴을 조각해뒀다.[17.3] 보통은 주두 위에 용 머리를 입체로 조각해서 밖으로 빼는데 여기서는 간단한 사각형 부조 조각으로 대신하고 있다. 공포의 아름다움을 드러내는 데 어떤 방해도 두지 않으려는 의지로 읽힌다. 지붕 밑의 추녀나 처마에 용의 정면 얼굴을 갖춘 벽사 장치는 강화도 전등사 대웅보전과 예천 용문사 대장전, 보은 법주사 팔상전 등에서 간혹 찾을 수 있고, 일반적으로는 불단의 기단부에 많이 조성됐다. 벽사 기능의 용 얼굴의 연원과 모티프는 고구려 고분벽화 안악3호분에서 찾을 수 있다. 안악3호분의 팔각 돌기둥 주두

부안 개암사 대웅보전

17.5 개암사 대웅보전 향좌측 뒷벽에 베푼 용면 벽화

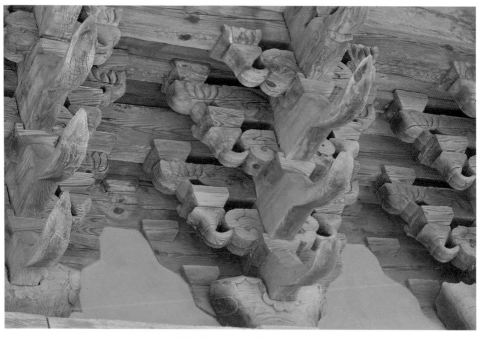

17.6 연잎과 연꽃 형상의 개암사 대웅보전 첨차

에 여러 용면 벽화가 나타난다.[17.4] 개암사 대웅보전의 경우 내부 화반에도 인상적인 용면이 있다. 향좌측 뒷벽에 베푼 용면 벽화가 그것이다.[17.5] 용면 벽화에 사용된 색채는 청, 적, 황, 흑, 백의 오방색五方色이다. 벽화는 정면 얼굴만 묘사한 단순한 형태다. 사자의 갈기 형식을 빌려 뻗치는 힘과 신령한 기운을 드러냈다. 폭발하듯 넘치는 기운은 화폭의 경계마저 뛰어넘는 강한 인상을 남긴다.

둘째, 공포의 출목첨차가 대단히 심오하고, 종교의장의 아름다움을 갖추고 있다. 보통 하나의 출목에는 두 개의 첨차가 아래위로 놓인다. 아래는 작아서 소첨차라 하고, 위는 커서 대첨차라 한다. 다포식 건축에서는 두 첨차 모두 교두형으로 나타난다. 개암사 대웅보전은 전혀 다른 모양이다.[17.6] 아래쪽의 소첨차는 연잎 형태로 투각했다. 투각한 첨차는 매우 보기 드물다. 양쪽으로 갈라진 잎 사이로 우아한 곡선의 줄기가 나와 소로를 받친다. 끝자락이 뒤집혀 있는 연잎에는 잎맥까지 세심히 표현하고 있다. 위쪽의 대첨차는 연꽃으로 피워 올렸다. 넝쿨 가운데서 연꽃줄기가 나와 S자로 굽이쳐서 연꽃봉오리가 피는 형세로 조각했다. 정면 공포 층층이 연꽃으로 장엄한 연화장세계다. 살미에 연봉을 조각하는 경우는 조선후기 건물에서 빈번하게 볼 수 있지만, 첨차를 연잎과 연꽃의 형상으로 장엄한 사례는 매우 드물다. 이와 유사한 형식은 익산 숭림사 보광전, 강화도 정수사 대웅전 공포에서 볼 수 있다. 숭림사 보광전의 경우 내부 공포 두공에 나타나는 용–봉황 장식까지도 빼닮았다. 두 건물은 같은 장인집단의 공정에 의한 것으로 추정하곤 한다.

셋째, 정면의 기둥과 평방 위에서 공포를 맨 밑에서 받치고 있는 주두柱頭의 형태가 특이하다. 주두는 말 그대로 '기둥의 머리'로서 대부분 사각형 사발 모양이다. 머리에 십十자 형태의 홈을 파서 가로, 세로 공포부재들을 결구한다. 개암사 대웅전 주두는 기하적인 사각형 모양이 아니라, 조형미를 살려서 연잎 모양으로 치목한 하엽荷葉 주두다.[17.7] 이러한 주두 모양은 익산 숭림사 보광전이나 완주 화암사 극락전 등에서 드물게 나타난다. '하엽'이라는 말은 글자 그대로 '연잎'을 뜻하는데, 목조건축의 난간에서 난간대를 받치는 연잎 모양 받침대를 이르는 말이다. 어떤 주두는 연잎 테두리가 뾰족하고, 또 어떤 것은 뒤로 말려 있는 것도 있다. 연잎도 연꽃의 상징과 다르지 않다. 기능성의 목재에 생명력을 불어넣고, 생명의 태반으로 여겨지는 연잎에서 연화장의 연꽃들을 활짝 피우는 것이다. 그런데 이 모든 장엄 특성들은 대웅전 정면에서만 나타난다. 시선이 집중하는 건물 정면성을 세심히 고려한 장엄태도를 엿볼 수 있다.

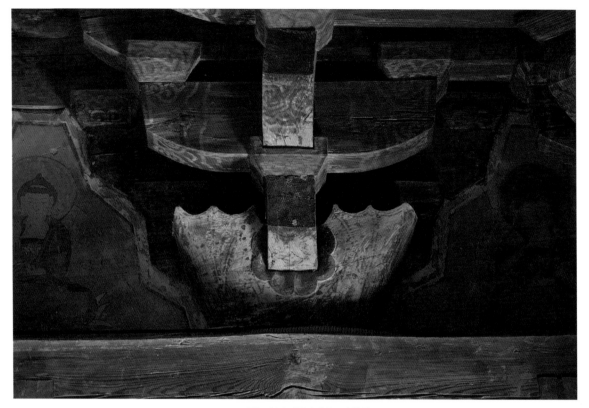

17.7 연잎 모양의 개암사 대웅보전 주두

건축장엄 조각장식의 독특한 개성

개암사 대웅보전 장엄의 가장 중요한 특징은 위에서 밝힌 공포의 독특한 문양구성과 함께 힘찬 생명력을 지닌 목조각의 장엄에서 찾을 수 있다. 일반적으로 서양의 건축장엄은 입체조각에 중심을 둔다. 그에 비해 동양은, 특히 한국의 건축장엄은 오방색의 색채를 통한 평면회화에 중심을 둔다. 벽화를 비롯한 머리초, 솟을금문양 등 단청장엄이 특별히 발달한 것도 그런 경향성을 뒷받침한다. 그런데 개암사 대웅보전의 경우 장엄의 회화성보다는 조각장식의 특성이 더욱 강하게 나타난다.[17.8] 내부장엄에서도 그 독특한 개성은 반복해서 드러난다.

내3출목의 포작은 교두형으로, 짧고 강한 입체 획들의 중첩이다. 재단된 재목들이 짧고 단단해서 강한 결속력을 보이며 화석처럼 한몸으로 일체화를 이루고 있다. 수평, 수직이 중첩하는 단순한 뼈대끼리의 가구식 결구에서 강건한 힘이 흐른다. 살미와 첨차의 표면에는 미묘한 기운이 스멀거리듯 초새김한 청동빛 생명력이 앞다퉈 꽃핀다. 공포와 공포에 입힌 장엄을 올

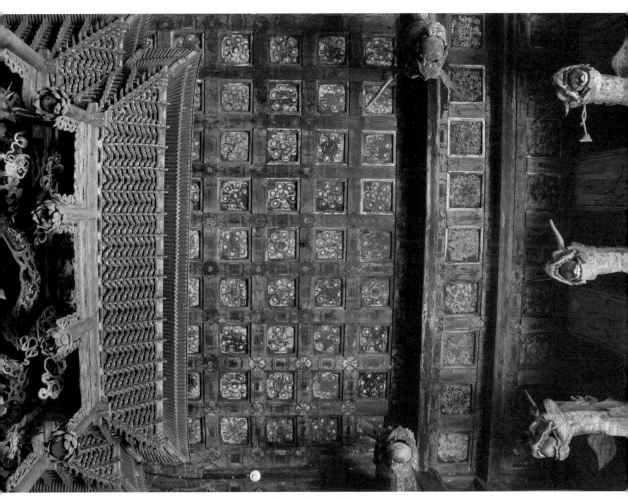

17.8 개암사 대웅보전 내부장엄

부안 개암사 대웅보전

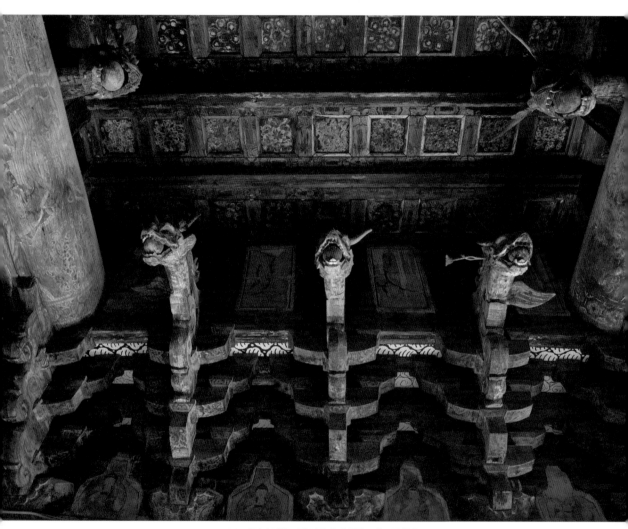

17.9 개암사 대웅보전 어간의 세 주간포에 조영한 용

바르게 보려면 기둥과 이들을 분리해서는 안 된다. 기둥과 공포를 유기적인 일체로 보면 커다란 둥치에 무성한 줄기가 뻗치고 생명의 기운을 가진 넝쿨과 꽃, 열매, 보주가 주렁주렁 열린 하나의 우주목宇宙木이 된다. 기둥은 본질적으로 생명의 나무이고, 여러 경전에서 말하는 불국토의 보배나무다. 그 나무들의 숲이 법당이다.

불전건물의 기둥과 포작은 생명력의 표징이다. 그것은 자연의 숲에서 기른 조형방편이다. 독일의 미학자 힐데브란트는 고딕건축의 아치형 열주들은 숲속 나무의 형상을 실내에 모사해 놓은 것이라 보았다. 일본의 사카이 다케시 교수도 『고딕, 불멸의 아름다움』에서 중세 고딕 성당의 무수한 기둥들과 아치는 졸참나무, 떡갈나무로 무성한 중세 숲속의 나무들과 생명력의 반영이라 주장했다. 한국의 불전건물 기둥과 공포 역시 나무와 숲의 생명력을 표현한다. 인간이 이룬 모든 지혜의 근원은 자연에 뿌리를 두고 있음을 간과해서는 안 된다.

용과 봉황 조형 역동적인 에너지를 내뿜다

대웅보전 내부 공포 위에 용과 봉황의 기세가 극적이다. 내3출목의 공포 끝자락은 정면 어간과 귀공포에서 특별히 강력한 구상으로 마감했다. 이는 측면이나 후면의 내부 공포를 교두형 삼출목의 고전형식으로 처리한 것과 비교된다. 용의 몸통은 위압감이 느껴질 정도로 길게 뺐다. 특히 어간의 세 주간포柱間包는 공포의 위 끝마다 세 용이 앞을 다투며 박차고 나오는 형세다.[17.9] 아래에서 보면 마치 세 용선이 편대를 이룬 형국이다.

공포의 이제공과 삼제공의 살미는 하나의 넝쿨문으로 일체를 이룬다. 구불거리며 휘감아 오르는 살미 넝쿨에서는 분기점마다 생명의 붉은 촉이 나온다. 그러다 삼제공 살미 넝쿨 분기점에서 생명이 탄생하듯 용이 박차고 나온다.[17.10] 마치 회전력으로 응축된 에너지가 원심력으로 폭발하는 듯한 위세다. 직선 형식의 교두형 살미에서 구불거리는 넝쿨장식의 살미로 전환시킨 것도 용의 기세에 역동성과 에너지를 뒷받침하기 위해서다.

용의 몸통은 공포 살미와 주먹장이음으로 결구했다. 몸통을 활처럼 굽혀 아래로 내려다보게 해서 신령의 기운이 폭포수처럼 쏟아져 내리는 효과를 낸다. 삼엄한 분위기로 저절로 숙연해진다. 용의 몸통 위로는 봉황이 날개를 폈다. 비와 바람이 한 덩어리로 몰아치는 폭풍우처럼 용과 봉황이 일체를 이뤘다.[17.11] 날개는 따로 조각해서 몸통 측면에 끼워 넣었다. 양 날개를 온전히 간직한 봉황이 없다는 점이 안타까움으로 남는다. 용은 붉은 여의보주를 취했고, 봉황은 연꽃가지를 취했다. 신통력을 두루 구족한 셈이다.

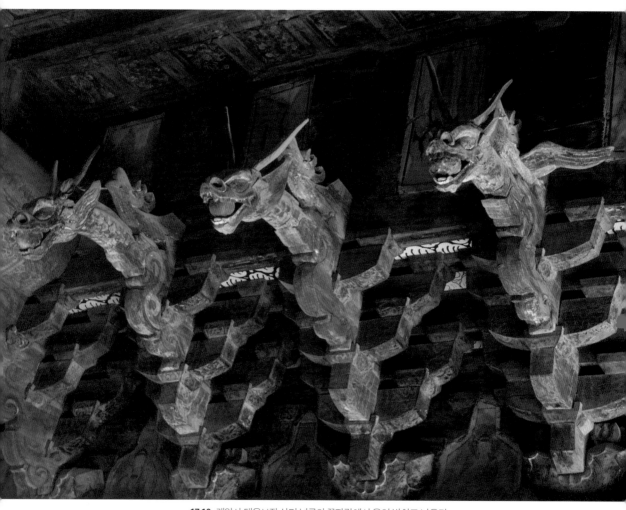

17.10 개암사 대웅보전 살미 넝쿨의 끝자락에서 용이 박차고 나온다.

17.11 개암사 대웅보전 주간포에 조영한 용. 자세히 보면 용 위에 봉황이 함께 조영되어 있다.

17.12 개암사 대웅보전 내부 향우측 뒷벽 귀공포의 용

17.13 개암사 대웅보전 대들보. 수직으로 걸친 충량이 곧 용이다.

용과 봉황의 조형 중에서도 향우측 뒷벽 모퉁이 귀공포에 베푼 조형은 압권이다. 귀공포에서 45도 대각선 방향으로 청동빛 넝쿨문양이 용틀임하며 뻗어오른다.[17.12] 삼제공에서 몸을 수직으로 세워 톺아 오른 넝쿨은 어느새 용의 몸통으로 전환을 한다. 이러한 극적인 변화는 대들보에 수직으로 얹은 충량에서도 재현된다. 대들보에 얹은 충량은 4개로, 충량의 한쪽 끝은 측면 주심포 내목도리에 두고 머리 쪽은 대들보에 걸쳐 놓았다. 앞쪽의 두 충량에는 용두를 조각해서 결구했지만, 닫집 쪽의 두 충량은 용두 없이 단면 그대로를 노출했다. 충량의 아랫부분은 머리초 단청문양이다. 머리초 팔방으로 붉은 새싹의 촉이 나온다. 생명에너지는 빛, 혹은 에너지의 파동을 표현한 '휘暉'로 퍼져 나간다. 휘 속에서 용으로 표현한 충량의 거대한 몸통이 나온다.[17.13] 용은 법당의 수호력이면서, 법계에 가득한 미묘하고도 신령한 에너지가 된다. 사방에 용 형상을 베푼 것은 우선 화재 등 마장으로부터 전방위에 걸친 법당 수호의 의지를 드러낸 것이다. 동시에 미묘하게 용틀임하는 넝쿨문양으로부터 용이 분출하는 것은 용이 법계우주에 가득한 생명에너지를 상징하기 때문이다. 개암사 대웅보전은 용이 가진 상징성을 특별히 입체조각 장엄을 통해 반복하고 강조한다. 어간의 세 주간포에, 네 모서리 귀공포에, 또 두 충량 등에 모두 아홉 마리의 위세 갖춘 용으로 역동적인 공간을 경영한 것이다.

용 조형은 닫집 속에서도 똬리를 틀고 있다. 불단에는 보현보살-석가모니불-문수보살의 석가삼존불을 봉안했다. 불상 위에 가운데가 돌출한 보궁형 닫집을 설치했다. 정면 처마 위에 지붕의 합각면을 가진 특수한 형태다. 영주 부석사 무량수전, 강화 전등사 대웅보전, 영광 불갑사 대웅전, 여주 신륵사 극락보전 등의 닫집도 정면에 합각면을 갖추고 있다. 닫집 속에는 세 마리 용 모두 시계 반대방향으로 몸통을 한 바퀴 감고는 용두를 밖으로 빼서 동정을 살피는 형세다.[17.14] 알록달록한 색채를 베푼 용의 몸통에서 비상한 에너지가 발산한다. 조형에 생동감이 살아 있어 연방이라도 밖으로 뛰쳐나올 기세다. 저마다 붉은 보주와 오색구름을 움켜쥐며 형형한 눈빛을 뿜어낸다. 선연한 붉은 기운들 속에 범접키 어려운 신령함이 긴장감을 자아낸다. 불국토를 위호하는 강력한 수호력의 상징이다.

신령한 기운 속에서 천정 반자에 꽃이 피어난다. 천정 반자에 입힌 꽃문양은 세 종류다. '옴마니반메훔'의 육자진언을 심은 육엽연화문, 위와 측면에서 본 연꽃의 조합, 팔엽연화문 등이다.[17.15] 팔엽연화문의 조형미가 특히 돋보인다. 검은 천공에서 다육이 형상처럼 삼중 구조로 층층이 핀 꽃이다. 화심부에는 놀랍게도 태극을 심거나 보주를 뒀다. 태극과 보주에서 우주만유의 생명력이 나오는 조형원리를 보여준다. 법당 곳곳이 생명력 갖춘 입체조형으로 생동감이 넘친다. 편수와 소목장의 예술적 안목과 감각이 빛나는 숭고한 장엄세계다.

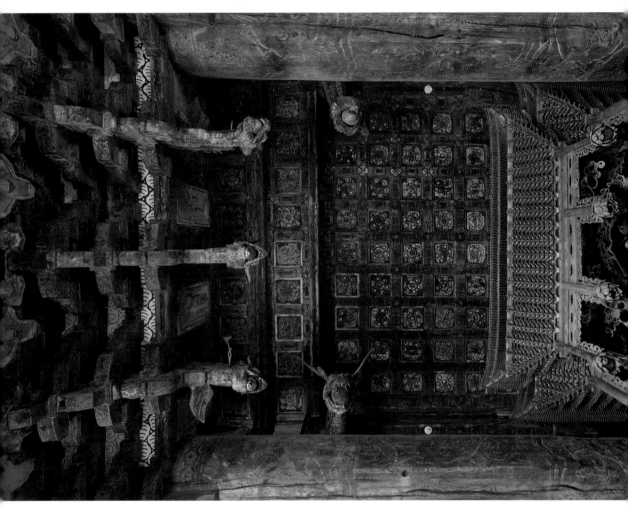

17.14 개암사 대웅보전 닫집 속의 용

17.15 개암사 대웅보전 우물 반자문양

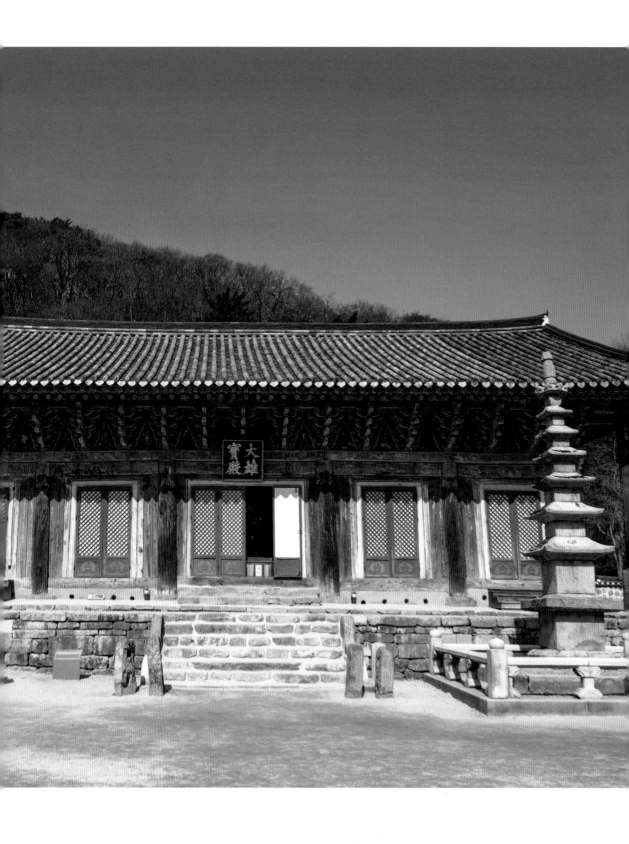

4

고창 선운사
대웅보전

선운사 대웅보전은 임진왜란으로 소실된 건물을 1614년에 재건한 17세기 건축이다. 임진왜란 이후 17세기 전반기 조선은 국가의 인적, 물적 자원이 초토화된 상황이었다. 이런 열악한 사회 경제 조건에서 이뤄진 사찰중건은 그 모양을 갖추는 데 20~30년의 시간이 예사로이 소요되었다. 선운사 사찰중건만 해도 그렇다. 법당을 세운 지 5년이 지나서야 단청빛을 입혔고, 20년이 지난 1633년에야 흙으로 빚은 소조 비로자나 삼존불상을 조성하여 법당에 모셨다. 삼존불상의 조각승은 당대의 이름난 장인 무염無染 스님과 그의 문하승門下僧이었다. 무염스님은 1630년대에서 1650년대까지 전라도 일원에서 활발하게 활동한 조각승이다. 어려운 시대상황 속에서도 대웅보전은 경주 기림사 대적광전, 김천 직지사 대웅전, 구례 화엄사 대웅전처럼 정면 5칸, 측면 3칸의 큰 규모를 갖추었다. 법당의 규모에 맞게 비로자나 삼존불상도 장대한 크기로 조영되었다.

삼존불 비로자나불, 약사여래, 아미타여래

삼존불은 비로자나불상 대좌 밑면에 기록한 묵서를 통해 비로자나불, 약사여래, 아미타여래임을 명확히 밝히고 있다. 약사불상은 257cm, 아미타불상은 266cm이며, 본존불인 비로자나불상은 295cm로 3m에 가깝다.[18.1] 경주 기림사 대적광전(1629)과는 건물의 재건시기와 형태, 불상 재료 및 배치, 삼존 후불화 배대, 천정 양식 등에서 매우 유사해서 서로의 비교로 삼을 만하다. 또 김제 귀신사 대적광전의 비로자나 소조 삼존불상과도 아주 닮았다. 특히 선운사 대웅보전의 불상은 무염파의 조성주체와 1633년이라는 조성연대를 정확히 밝히고 있어 불상 연구의 양식과 편년연구에 귀중한 비교기준을 제공한다. 그런데 비로자나불상 대좌의 묵서墨書 기록에는 '비로불 약사여래 아미타불 목삼존毘盧佛 藥師如來 阿彌陀佛 木三尊'으로 기록

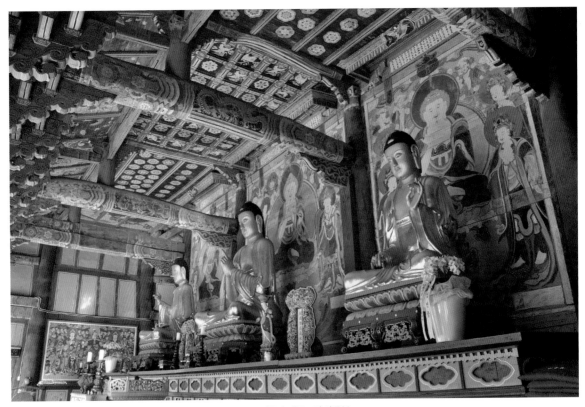

18.1 선운사 대웅보전 삼존불

하고 있다. 즉 삼존불을 나무로 만든 목조불로 기록하고 있는 것이다. 1633년에 조성하고, 1648년에 도금한 까닭에 그 재질의 파악이 어렵지만 나무틀을 만든 후 진흙을 발라 조성한 소조불로 판단하는 데 이견이 없다. 완주 송광사 대웅전, 김제 귀신사 대적광전, 경주 기림사 대적광전의 대형 삼존불상들 모두 소조불임을 감안할 때 소조불로 판단하는 것이 보다 타당성을 가진다.

후불벽화 국내 유일의 삼불회도 형식 벽화

대웅보전에서 불상과 함께 주목을 끄는 것은 후불벽화다. 얼핏 보면 견본채색의 탱화로 보이지만 사실은 후불벽의 흙벽에 그린 벽화다. 삼존불의 존상에 배대해서 각각의 후불벽화를 배치했다.[18.2] 후불벽화의 크기는 중앙의 비로자나불 벽화가 476×430cm로 가장 크고, 동쪽의 약사여래가 472×318cm, 서쪽의 아미타여래 495×320cm다. 벽화의 조성시기와 주체, 시주자

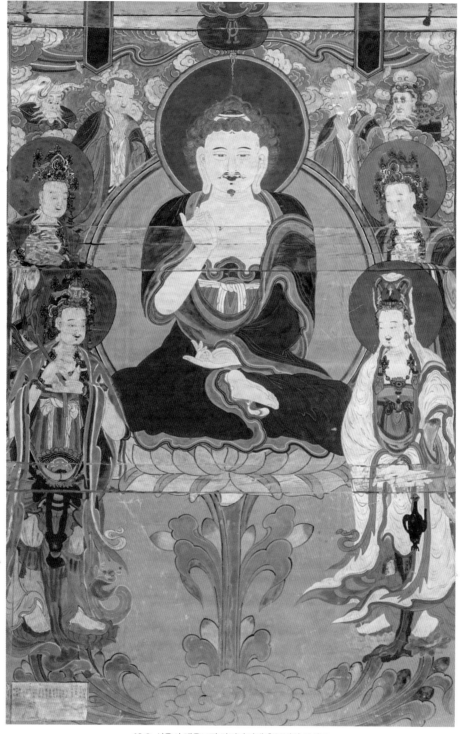

18.2 선운사 대웅보전 아미타여래 후불벽화 모사도

고창 선운사 대웅보전

18.3 선운사 대웅보전 후불벽화 시주질과 연화질을 기록한 화기

18.4 선운사 대웅보전 세 불상에 각각 배대하는 삼불회도 형식의 후불벽화

를 밝힌 화기畵記는 두 곳에 있다. 벽화의 조성시기와 주체를 밝힌 '연화질緣化秩'은 비로자나불 벽화의 문수보살 발아래에, 시주자와 발원내용을 밝힌 '시주질施主秩'은 아미타여래 벽화의 대세지보살 발아래에 기록하고 있다.[18.3] 화기에 의하면 후불벽화는 1840년 성찬스님을 화주로 하고, 의겸스님의 맥을 이은 내원, 익찬, 화윤 등 11명의 화원이 그린 작품임을 밝히고 있다. 원래 숙종 14년(1688)에 그린 것이지만 1839년 큰 비로 법당 오른쪽 2칸이 무너져 내려 이듬해 봄, 여름에 걸쳐 새로이 단청했다. 벽화 불사는 여러 비구와 고창 마명에 거주하는 오경장吳景章 등이 장수와 기복, 극락왕생, 득남 등을 발원한 대소시주로 이뤄졌다.

후불탱화를 벽화로 조성한 곳은 국내에서 네 곳에 나타난다. 강진 무위사 극락보전과 안동 봉정사 대웅전, 선운사 대웅보전, 그리고 불국사 대웅전이다. 그런데 봉정사 대웅전의 영산회상 후불벽화는 따로 떼내어 성보유물전시관에 보관 중이다. 또 불국사 대웅전의 경우 중앙의 영산회상도는 비단 바탕에 채색을 입힌 탱화이고 좌우에 배치한 사천왕상은 벽화로 조성해서 탱화와 벽화의 독특한 조합으로 구성되어 있다. 결국 무위사와 선운사 두 곳에만 온전한 후불벽화가 제자리에 있는 셈이다. 특히 선운사 대웅보전 후불벽화는 세 칸에 조성한 유례없는 대형벽화다. 비로자나불, 약사여래, 아미타여래 불상에 각각 배대하는 삼불회도三佛會圖 형식의 벽화로서 국내 유일의 희소성을 갖는다.[18.4]

채색 벽화에 입힌 주된 색채는 석간주와 양록, 백색의 삼색이다. 붓질은 마치 종이나 비단에 그린 듯이 채색과 필선이 대단히 부드러우며 섬세하다. 수직으로 세운 장대한 흙벽에 벽화를 그려내기가 쉽지 않았을 텐데, 견본채색의 후불탱화와 진배없이 사천왕의 터럭 한 올까지 섬세하게 붓질해서 놀라울 따름이다.[18.5]

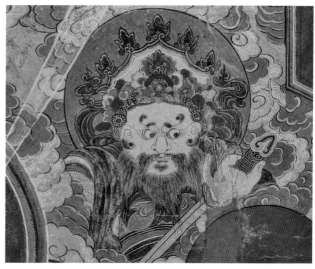

18.5 선운사 대웅보전 비로자나불 후불벽화 속 사천왕상

구성 각 벽화는 중앙의 여래를 중심으로 좌우에 각각 네 분의 존상을 좌우대칭 구도로 배치했다. 벽화마다 아홉 분의 존상을 모셨다. 맨 아래 뭉게구름에서 힘차게 솟구친 연꽃에 앉거나 서 계신 불보살의 장면이 극적이다. 협시보살들의 표정을 다정하고도 친근하게 그렸다. 비로자나불을 협시하고 있는 문수, 보현보살의 몸 전체에서 발하는 사각형 거신광배도 독특하다.

형식 후불벽화 각 도상마다 삼존도 형식이 뚜렷하다. 대세지보살-아미타불-관음보살, 보현보살-비로자나불-문수보살, 월광보살-약사여래-일광보살로 교의를 반영한다. 통상 보현보살과 문수보살은 비로자나불, 혹은 석가모니불을 좌우협시한다. 『화엄경』에서 두 보살은 법신을 대신해서 화엄의 진리를 설법하는 주체로 등장한다. 석가모니불은 무상정등각의 깨달음을 얻어 법신 비로자나불과 일체가 됐다. 불생불멸의 진리의 몸이 된 까닭에 석가모니불이 곧 비로자나불이다. 왜냐하면 비로자나불은 어떤 형상이 아니라, 진리 그 자체이기 때문이다. 보현보살-비로자나불-문수보살의 삼존도는 곧 보현보살-석가모니불-문수보살의 석가모니불 삼존도와 같은 의미를 가진다. 그때 선운사 대법당은 아미타여래-석가모니불-약사여래의 삼세불을 봉안한 불전과 같다. 비로자나불을 주불로 모신 법당임에도 '대적광전'이나 '대광명전'이라 명명하지 않고, 삼세불을 모신 '대웅보전'의 편액을 단 것도 이러한 이유라 할 수 있다.

특이점 후불벽화에서 인상적인 장면은 진언 다라니와 함께 구성한 점이다. 벽화 위에는 흰

18.6 선운사 대웅보전 후불벽화 위에 적은 신묘장구대다라니

두루마리 경전을 펼쳐 놓은 듯 '천수천안관자재보살 신묘장구대다라니'를 범자로 세 칸에 나누어 적어뒀다.**18.6** '다라니陀羅尼'는 그 속에 무량한 진리를 모두 지니고 있다고 해서 '총지摠持'라고도 부른다. 다라니는 뜻이 형용할 수 없을 정도로 깊고 오묘하여 번역하지 않고 범어 그대로의 문장을 사용하는 것이 불문율이다. '신묘장구대다라니'는 『천수경』을 압축한 핵심 요체로 관세음보살의 위신력과 지혜, 자비를 담고 있다. 몸과 마음을 청정히 하여 독송하면 모든 죄업이 소멸하고, 소원을 이루며, 15가지 복덕을 받는다는 신비한 다라니로 알려져 있다. 장문의 다라니는 망월사본이나 만연사본의 『진언집』 등에 간간이 전해왔다. '신묘장구대다라니'처럼 장문의 다라니를 후불벽, 또는 주불전 내에 사경처럼 범자로 새겨서 장엄한 경우는 선운사 대웅보전이 유일해서 후불벽화와 함께 한국 불교미술사에서 중요한 의의를 가진다.

수월관음도 하늘 연꽃의 사실적 도상화

후불벽 뒷면에는 수월관음도를 그렸는데 하나의 후불벽 양면에 불보살 벽화를 동시에 조성한 희귀한 사례를 보인다. 이러한 사례는 오직 무위사 극락보전과 선운사 대웅보전에서만 배관할 수 있다. 단지 선운사 대웅보전 후불벽 뒷면의 수월관음도는 현대에 재현한 채색인 점이 아쉽다. 후불벽 뒷면의 수월관음벽화는 무위사, 내소사, 여수 흥국사, 마곡사, 양산 신흥사, 창녕 관룡사 등 전국 11곳에 드물게 있다.

수월관음도는 일렁이는 파도 위를 폭발하듯 힘차게 솟아오른 초대형의 연잎에 황토색 법의를 차림한 수월관음께서 자애로운 향안으로 나투는 장면을 그렸다.[18.7] 삼청빛 연잎을 관음보살보다 더 크게 그린 점이 독특하다. 『대지도론』 권8에는 "어째서 부처께서는 항상 연꽃 위에 앉으시는가?" 라는 물음에 이렇게 답한다. "연꽃은 더없이 깨끗하며 부드러운 꽃이다. 부드러운 꽃은 앉으면 무너지기 마련인데, 부처가 앉으면 그 부드러운 꽃조차 무너지지 않는다. 부처의 신통력 때문이다. … 인간세계의 연꽃 크기는 한 자를

18.7 선운사 대웅보전 후불벽 뒷면의 수월관음벽화

넘지 못한다. 도리천 연못의 연꽃은 수레의 일산 만하게 크지만, 가부좌를 틀 만한 천상의 연꽃 크기에는 미치지 못한다. 실제로 부처께서 앉으시는 연꽃은 그보다 백천만 배나 더 크다. 연화좌는 부처께서 앉으실 만한 유일한 크기의 커다란 꽃이면서도 깨끗하고 향기로우며 미묘하니 그만한 꽃이 없다." 경전에서 밝힌 하늘 연꽃의 실상을 사실감 있게 도상으로 보여주는 데 이만한 벽화가 또 없을 것이다. 다시 말하지만 현대의 채색인 점이 아쉬울 따름이다.

천정장엄 천룡의 세계와 법열의 꽃

대웅보전 천정은 중앙부 한 칸만 우물천정으로 조영하고, 나머지는 널반자로 큼직큼직하게 조영했다. 천정의 가장자리가 용의 운동에너지로 충만한 역동적인 공간이라면, 법당의 중심부는 열반적정의 고요에 가깝다.

반자천정 가장 특징적인 대목은 유례없는 거대한 용의 집합으로 장엄한 것에 있다. 검단스님의 선운사 창건설화에 의하면 선운사는 원래 용이 살던 연못이었다. 연못에 살던 용을 몰아내고 돌과 숯으로 매워 절을 세웠다고 전한다. 이를 입증이라도 하듯 대웅보전 빗반자와 판벽천정 아홉 칸에 거대한 적룡, 황룡, 백룡, 청룡, 흑룡 등 형형색색의 용을 베풀었다. 천정이 가히 천룡天龍의 세계다.[18.8]

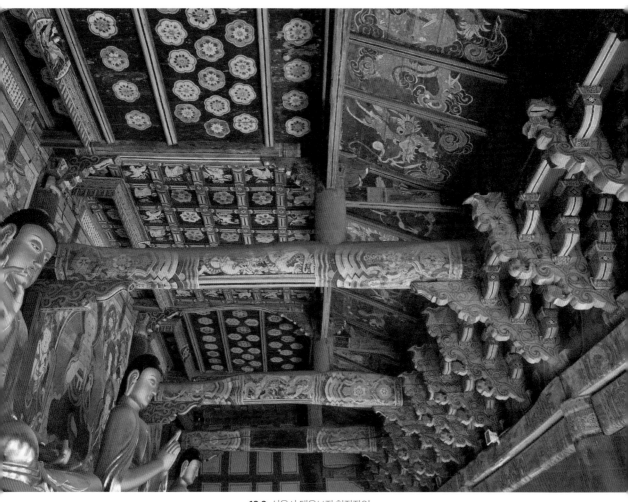

18.8 선운사 대웅보전 천정장엄

고창 선운사 대웅보전

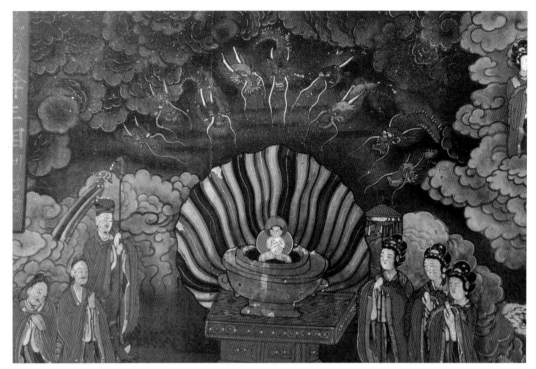

18.9 서울 안양암 대웅전 팔상탱 중 비람강생상 부분

여기서의 용은 현존하는 것이 아니다. 용의 본질을 이해하기 위해서는 동양미술의 조형 본질이라 할 수 있는 이형사신以形寫神의 태도로 접근해야 한다. 용은 우주만유 생명력의 근원인 물 에너지를 상징한다. 신성을 지키는 수호력의 상징이기도 하다. 사찰장엄에서의 용은 목조건축과는 상극인 화기를 억누르는 수신水神이면서, 종교의 신성을 수호하는 강력한 호법신으로 등장한다. 또한 중생을 극락세계로 인도하는 반야용선으로, 무상정등각을 깨친 여래의 상징으로도 출현하는 등 변화무쌍하다.

부안 개암사 대웅전에서는 용 입체조형의 무리를 통해 불국토 수호자로서의 위용을 드러낸다. 반면에 선운사 대웅보전에서는 천정 판벽에 조성한 평면회화 형식으로 거대한 용의 집합을 구현했다. 여의보주를 취하려 거세게 용틀임하는 모습이 보는 이를 압도한다. 불국토를 수호하려 구름을 휘몰아쳐 나오는 위신력의 형세가 파죽지세다.

용은 불교경전 곳곳에 등장한다. 천룡팔부, 팔대용왕 등이 경전에 나온다. 『아비달마구사론』이나 『법화경』 등에선 팔대용왕을 언급하고 있다. 팔대용왕은 난타, 발난타, 사갈라娑伽羅,

우발라 등이다. 난타와 발난타는 싯다르타 태자가 태어났을 때 따뜻한 물과 찬 물을 뿜어 태자의 몸을 씻긴 용이다.[18.9]

용의 표정도 재미있다. 어떤 용은 삼엄하면서 우레처럼 기운이 폭발할 기세인 반면에, 어떤 용은 어수룩하고 지친 듯 축 늘어진 모습이다. 장난기 가득한 얼굴로 씨익 웃는 형상도 있고, 천방지축 개구쟁이 같은 느낌도 있다.[18.10] 긴장감 속에서도 해학의 재치를 놓치지 않는 심성이 천연덕스럽다.

18.10 선운사 대웅보전 어간 빗반자천정의 용

고창 선운사 대웅보전

18.11 선운사 대웅보전 서측 툇간 평반자천정의 용

18.12 선운사 대웅보전 서측 툇간 빗반자천정의 용

　9칸 용의 조영 중에서도 서쪽 툇간의 백룡과 흑룡의 조형이 돋보인다. 백룡은 빗반자에, 흑룡은 평반자에 조성하였는데, 특히 흑룡은 화룡점정畫龍點睛의 형세다.[18.11] 바탕을 유일하게 흰색으로 처리하였다. 대형화면을 빈틈없이 흰색 구름으로 채웠고, 용의 정면 얼굴을 홀연히 클로즈업했다. 대단히 신묘하고 영험한 장면의 연출이다. 흑룡에서 운우조화의 신묘함을 표현하였다면, 툇간 빗반자의 백룡에선 구름을 뚫고 나온 용 전신의 강한 위세를 보여준다.[18.12] 보주를 취하기 직전의 쩍 벌린 입, ∞자형으로 몸을 비튼 용틀임, 억센 발가락 등에서 강력한 운동에너지가 폭발할 기세다. 천정의 대형판벽에 구름을 휘몰아치고 나오는 용들의 집합으로 장엄한 장면이 그저 놀랍다.

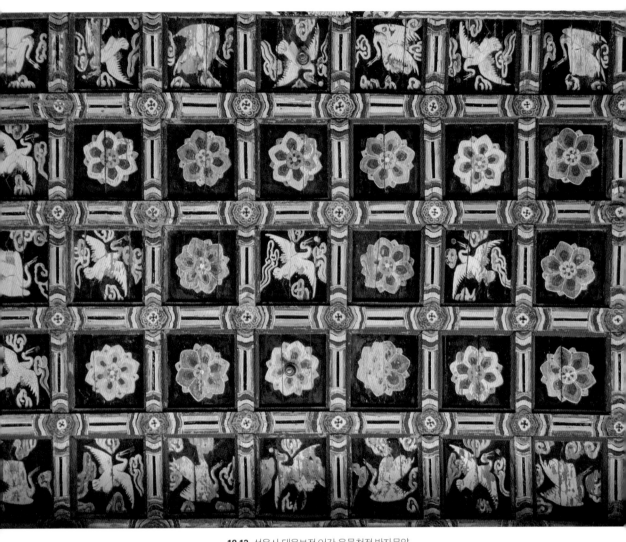

18.13 선운사 대웅보전 어간 우물천정 반자문양

우물천정 대웅보전 중심부의 천정은 40칸으로 구획한 우물천정이다.[18.13] 우물 반자에는 상서로운 구름 속을 박차고 날아오르는 선학과 육엽연화문을 시문했다. 검은 바탕의 천공에서 흰색의 선학과 적색 계열의 연꽃이 선연히 나툰다. 두 문양은 각자의 특성만 나타낸 간결한 형태다. 우물천정의 사방 가장자리에는 선학으로 빙 둘러 배치한 후, 내부에는 육엽연화문을 입혀 중심문양으로 강조하고 있다. 가장자리에 선학을 배치하고 중심부에 연화문을 조성하는 장엄형식은 서남해안지역 법당장엄에서 보편양식에 가깝다. 청정한 이미지의 선학이 진리 추구의 바라밀행 교의를 담고 있다면, 기하학적 정형성을 갖춘 중심부의 육엽연화문은 부처의 상징이면서 진리법열의 환희지로 연결된다. 왜냐하면 대웅보전은 영산회상, 극락회상, 유리회상의 삼불회의 진리 설법이 계속되고 있는 법계이기 때문이다. 예술로 정화된 자연의 미를 통해 종교교의와 신심을 고양하는 것이다. 그때 천정의 꽃은 단순한 자연 생태의 묘사 차원을 넘어 법열로 충만한 열반적정의 꽃으로 승화된다.

6부

태극, 별자리,
우주 천문의 단청 세계

1

안동 봉정사
지조암 칠성전

봉정사 대웅전에서 동쪽으로는 영산암이 있고, 서쪽에는 지조암知照庵이 있다. 대웅전 영역에서 400m 가량 오르면 출입금지 표지를 곳곳에 세워둔 지조암을 만난다. 지금은 선원으로 경영하고 있어 출입을 엄격히 통제한다. 7-8년 전만 해도 지조암은 흙담과 돌담으로 둘러싸인 아늑한 공간으로 살림집 같은 고택 분위기를 자아냈다. 지금은 문이 없는 무문관의 형국이다. 사찰 암자의 고택 분위기는 유교문화 특성이 강한 안동지역에서 접할 수 있는 독특함이라 할 수 있다. 사실 영산암, 지조암 같은 사찰 암자가 사대부 권세가의 재사건축이나 정사精舍로 변용된 경우가 안동지역에선 여럿 산재한다. 금계재사, 남흥재사, 가창재사 등이 대표적인 사례다.

지조암 칠성전은 정면 1칸, 측면 1칸의 자그마한 불전이다. 가로, 세로 각각 3m에 지나지 않는다. 지금은 개축하여 요사채로 사용하고 있는 구 법당에 걸려 있는 「봉정사 지조암 중창기」 현판에 의하면 지조암의 건축은 광서 21년(1895)에 중수된 것으로 기록하고 있어, 칠성전도 19세기말 건물로 추정한다. 칠성전은 한 칸 규모에 지나지 않지만, 회칠로 마감한 내부회벽에 그린 벽화는 한국 불교미술사에 특별한 존재감을 갖는다. 어디에서도 볼 수 없는 동양 우주천문의 세계관이 구현되어 있기 때문이다.

동양적 세계관 북두칠성에 대한 칠성신앙

성수星宿 신앙, 곧 별자리신앙은 태곳적부터 전승해온 전통 민간신앙이자 토착신앙이다. 일월성신과 천지신명에 세상 만유의 정령이 깃들어 있다고 보았다. 남도민요 중에서 「성주풀이」가 있다. 「성주풀이」는 집터를 관장하는 성주신의 본本 을 풀이하며 무당이 부르던 노래, 곧 무가巫歌 에서 파생한 민요다. "성주님 본향이 어디메뇨? 경상도 안동 땅의 제비원이 본이라." 이 대

19.1 안동 제비원석불과 소나무

목에서 '성주'는 소나무를 말한다. 안동 땅 제비원 미륵석불 오른쪽 어깨 자락에 소나무가 있다.[19.1] 그 소나무 솔씨들이 퍼져 소나무 숲을 이루고, 집을 짓는 재목으로 삼아 성주가 되었다는 서사다. 성주는 집을 짓고, 또 집을 지켜주는 원시신앙의 수호신이다. 집을 짓는 재목으로서 소나무를 상징하기도 하지만, 본질적으로는 민간신앙에서 수복강녕을 가져다주는 무속신이다. 민요에서 성주의 본을 안동 땅 제비원에 있다고 천명하고 있어 흥미를 끈다.

동양의 세계관에서 하늘의 별은 인간의 탄생과 죽음, 수명, 길흉을 관장한다고 보았다. 전통 별자리신앙의 모태는 일월성신, 특히 북두칠성에 강력히 닿아 있다. 중국 도교가 북극성 중심이라면, 한민족은 북두칠성에 대한 칠성신앙이 뿌리 깊게 박혀 있다. 고구려 벽화고분 덕화리고분1,2호분, 각저총, 무용총, 장천1호분 등에 그린 북두칠성에서 칠성신앙의 오랜 내력과 비중을 짐작케 한다.[19.2] 일월성신의 칠성신앙에다 중국으로부터 영향 받은 도교 요소가 결합해서 다양한 신들의 향연과 우주를 펼쳤다.

고구려의 도교색채들은 고려의 불교국가에 이르러 불교색채로 재해석된다. 도교의 특성이 불교세계에 유입되어 여래, 혹은 신중으로 변화신 한 것이다.

19.2 고구려 벽화고분 장천1호분 천정에 그린 해와 달, 북두칠성도

안동 봉정사 지조암 칠성전

19.3 봉정사 지조암 칠성전의 자미대제와 남극노인 벽화

19.4 동서남북 각 방위마다 7수씩 배정한 봉정사 지조암 칠성전의 28수 성수도

도교세계 도교에서 북극성의 의인화는 자미대제紫微大帝로 나타난다.[19.3] 동양의 별자리는 3원 28수의 체계에 따르는데, 자미원은 북극 근처의 세 영역 3원 중의 하나로서 천문세계의 중심으로 여겼다. 북극성은 자미원 영역의 중심, 곧 천체의 중심에서 모든 별을 통솔한다. 그 래서 자미대제다. 28수는 한 달에 달이 지구를 한 바퀴 도는데 걸리는 28일 동안의 운행 궤적 에 따라 나타나는 별자리를 말한다. 동서남북 각 방위마다 7수씩 배정하는데, 밀교경전 『수요 경宿曜經』에 각 방위별 7수의 명칭을 밝히고 있다.[19.4]

불교세계 자미대제는 불교에 수용되면서 치성광여래로 승화되었다. '치성광'이라는 말은 맹 렬히 타오르는 밝은 빛이라는 의미다. 인도와 일본에서는 묘견보살로도 불린다. 북극성 별 하 나를 두고 인도, 중국, 한국, 일본 등에서 보살, 대제, 여래로 섬기고 있는 셈이니 흥미로운 현 상이 아닐 수 없다. 치성광여래를 주존불로 하고 밤하늘의 별자리를 의인화해서 그린 천문도 성격의 14세기 고려불화가 〈치성광여래왕림도〉다. 왕림도는 일종의 강림도이며, 미국 보스턴 박물관이 소장하고 있다. 화면의 중심에는 치성광여래가 흰 소가 끄는 수레를 타고 강림하고 있다. 수레를 끄는 소는 인도의 힌두교, 혹은 당대 이후에 나타나는 중국의 치성광여래도의 영향을 엿보게 한다. 그 주변에 해와 달, 북두칠성, 12궁, 28수 별자리 등을 이름표 갖춰 배열

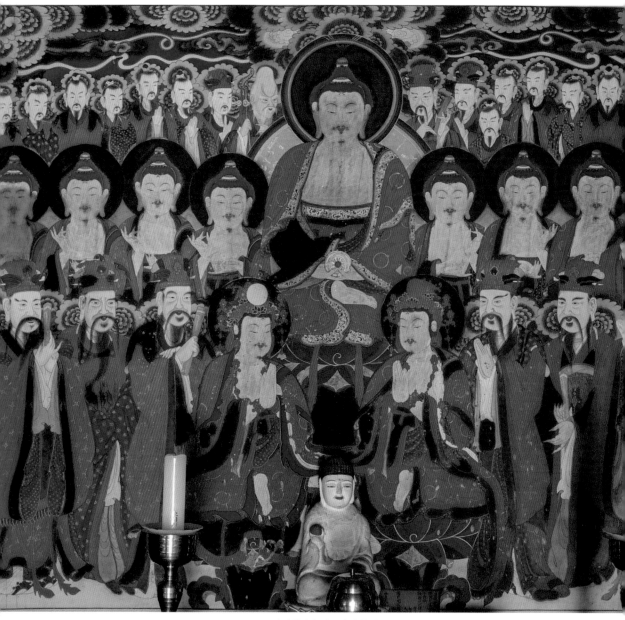

19.5 안성 칠장사 대웅전 내 칠성탱

한 천문성수도天文星宿圖 불화다. 이 〈치성광여래왕림도〉 형식이 조선시대 중후기에 대량생
산의 양상을 보인 칠성탱七星幀 양식으로 전개되었을 것이다.

칠성탱의 주존불은 금륜을 손에 쥔 치성광여래다. 좌우에 해와 달을 각각 상징하는 일광보살과 월광보살이 협시한다.[19.5] 약사여래삼존불에서 모티프를 취한 파격적인 도상이다. 그만큼 칠성신앙이 민중 속으로 깊이 파고들었다는 의미일 것이다. 치성광여래 주위에는 북두칠성을 상징하는 칠성여래와 28수 별자리인 관복을 입은 성군들이 등장한다. 칠성탱을 봉안한 전각은 보통 칠성각, 또는 삼성각이다. 칠성각은 우리나라 사찰에서만 나타나는 고유한 현상이다. 칠성도는 거의 대부분이 천에 그린 탱화다. 안양 삼막사 칠보전에는 유일무이하게 화강암 암벽에 새긴 치성광여래 마애삼존불이 현존한다. 그 외에는 모두 탱화라 보면 된다. 그런데 국내에 칠성도 벽화가 존재해서 주목을 끈다. 안동 봉정사 지조암 칠성전 좌우 벽면의 벽화가 바로 그것이다.

보통은 칠성각인데 봉정사 지조암은 '칠성전'이다. 전통건축은 편액에 쓰는 당호의 마지막 글자에 따라 '전-당-합-각-재-헌-루-정'의 순서로 위계를 나열하곤 한다. '칠성전'이니 당호의 존격을 최상으로 높인 셈이다. 칠성각은 여러 이름으로 불린다. 삼막사의 경우 '칠보전七寶殿', 수원 용주사에선 '시방칠등각十方七燈閣', 통도사 안양암에선 '북극전北極殿', 상주 남장사나 문경 김용사, 서울 안양암 등에선 '금륜전金輪殿'으로 부른다. 금륜전의 현판은 치성광여

19.6 안성 칠장사 대웅전 내 칠성탱의 금륜 세부

래가 손에 쥔 금빛 수레바퀴 형상의 금륜을 강조한 데서 연유한다.[19.6] 또한 나반존자의 독성과 산신을 함께 봉안할 때는 '삼성각'으로도 부른다. 만해 한용운은『조선불교유신론朝鮮佛敎維新論』에서 칠성신앙을 '논할 것도 없이 가소로운 것'이라 하여 사찰 내의 도교와 미신적 요소를 깨끗이 없애자고 주장했다.

칠성전 벽화 도교의 세계관에 집중하다

봉정사 칠성전 벽화는 도교 분위기가 대단히 강하다. 보통 칠성도에서는 같은 별자리를 상징하는 성신들을 불교와 도교의 위계가 서로 대응하는 구도로 그린다. 상단에는 불교식 표현으로 치성광여래가 칠성여래를 거느리고, 하단에는 도교식 표현으로 자미대제가 칠원성군七元星君을 거느린 구도로 표현한다. 불교와 도교의 세계를 한 화면에 담아 보여주는 방식이다.

하지만 봉정사 칠성전 벽화는 도교의 세계관에 집중한, 대단히 독특한 특색을 보인다. 북극성을 불교식으로 해석하여 여래화한 치성광여래나 북두칠성을 신격화한 칠성여래는 나타나지 않는다. 불교장엄에서 불보살에 부여하는 광배의 표현도 일체 없다. 칠성전 벽화는 천관

19.7 봉정사 지조암 칠성전 불단의 태극도

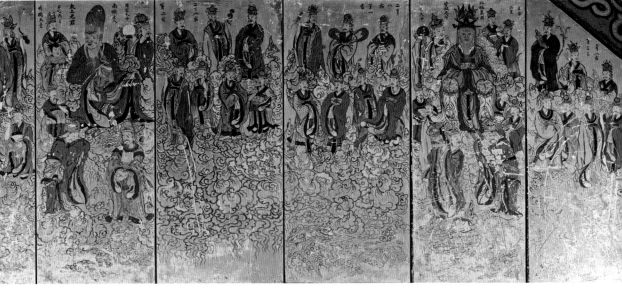

19.8 좌우 벽면 세 칸씩, 총 여섯 칸에 조성한 봉정사 지조암 칠성전의 천문성수도

과 관복 차림을 한 민화풍의 도석인물화에 가깝다. 칠성전 내외부의 단청장엄에서도 도교의 요소가 뚜렷하다. 불단의 정면과 머리초 단청문양 등에 큼직한 태극문양을 베풀고 있다.[19.7]

 벽화는 회칠로 마감한 바탕의 좌우 벽면에 조성하였다. 한 벽면에 세 칸씩, 총 여섯 칸의 화폭에 6폭 병풍처럼 전개했다.[19.8] 벽화는 하늘의 천군세계 도석인물화로 여길 만큼 모든 별자리의 이름을 밝혀두어 민속학적 가치를 더 높인다. 별자리 이름은 머리에 쓴 관모에 둥근 원을 마련해서 기입하거나, 인물 옆에 붉은 글씨로 써두었다.[19.9] 별자리 성수들은 모두 도교신앙의 명칭인 대제大帝, 진군眞君, 천자天子 등으로 인격화했다. 좌우대칭의 구도로 배치하였고, 벽화에 등장하는 인원은 총 45분이다. 등장인물들은 모두 관복의 복식을 갖추었다.

자미대제　향우측인 동측면의 중심인물은 북극성을 인격화한 자미대제다. '북극진군北極眞君'이라는 별호도 덧붙였다.[19.10] 중심인물을 더 크게 그리는 대상비례의 법칙을 적용하고 있다. 흰 수염이 바람결을 타듯 흘러 내리고, 풍모에 위엄이 흐른다. 같은 화면에 삼태육성三台六토과 일궁천자日宮天子를 배치했다. 일궁천자는 붉은 해를 그릇에 담아 어깨 위로 떠받치고 있어 태양의 의인화임을 손쉽게 알 수 있다.[19.11] 삼태육성은 북두칠성 국자 형상 밑에서 별 두 개씩 계단 모양을 이룬 별자리다. 세 개의 별로 보여 삼태성이라고도 부른다. 하지만 각 별은

19.9 봉정사 지조암 칠성전의 천문성수도 세부. 관모의 둥근 원에 28수 별자리 이름을 새겼다.

19.10 봉정사 지조암 칠성전 동측면 벽화의 중심인물인 자미대제

두 개씩 이뤄져 있다. 벽화에서도 두 사람씩 짝지어 시립해 있다. 관모에 적어둔 존명을 통해 삼태육성은 허정虛靜, 곡생曲生, 육순六淳임을 알 수 있다.

자미대제 좌우의 화면에는 별자리 28수 중 1궁과 3궁의 별자리를 인격화해서 배치했다. 1궁에는 각, 항, 저 등의 동쪽하늘 일곱 별자리인 동방칠수를, 3궁에는 규, 위, 묘 등의 서쪽하늘 일곱 별자리인 서방칠수를 그렸다. 채색에 사용한 색채는 오방색인데, 청색의 채색이 수채화 물감을 덧칠하는 기법과 유사해서 채색의 근현대성을 짐작케 한다.

남극노인 향좌측인 서측면의 중심인물은 '남극노인南極老人'이다.**19.12** 인간의 수명을 관장하고 무병장수를 상징해서 수노인으로도 부른다. 남극에 가까운 남쪽 지평선에서 관측할 수 있어 남극노인이며, 북극성의 자미대제에 대비해서 배치했다. 하지만 우리나라에

19.11 동측면 벽화 세부. 해를 들고 있는 일궁천자

서 관측할 수 있는 곳은 제주도 서귀포 일대뿐이다. 『조선왕조실록』에서는 왕실의 무병장수와 국태민안을 위해 제주도로 천문관을 보내 남극노인성을 관측하고 올 것을 하명하는 대목이다. 특히 『세종실록』150권에선 상주목 선산도호부 지리를 기록하면서 선산의 죽림사 내에 남극노인성에 제를 올리던 제성단祭星壇이 있다고 언급하고 있어 주목된다. 제주도에서만 관측 가능한 별로 알려져 있는데, 경북 선산에서도 남극노인성을 관측하고, 제를 올렸다고 기록하고 있기 때문이다. 또한 『정조실록』46권에서는 정조가 신하들과 함께 풍년을 상징하는 영성靈星과 왕실의 무병장수를 비는 남극노인성에 대해 국가차원의 제를 올리는 것이 타당한

侍衛天童　右補弼星　太上老君　南極老人　月宮天子

19.12 봉정사 지조암 칠성전 서측면 벽화의 중심인물인 남극노인

月宮天子

19.13 서측면 벽화 세부. 달을 들고 있는 월궁천자

지 토론하는 장면을 기록하고 있다. 이 토론에서도 한라산은 제주의 진산鎭山으로 남극수성南極壽星이 항상 이 지역에 나타난다고 거듭 설명한다. 좌의정 채제공 등은 두 별에 대한 제사는 이미 『오례의五禮儀』에 있었다며 거의 만장일치로 제사를 관철시킨다. 하늘과 별자리에 복을 빌고 비를 내리게 기원하던 도교관습의 국가 제사기관 소격서昭格署를 폐지한 16세기 경향과는 사뭇 다른 분위기를 읽을 수 있다.

그런데 수노인은 때론 도가의 교조인 노자로 여기기도 한다. 수노인이 현생에 나타난 화신이 노자라 보는 것이다. 노자를 장자와 함께 도교의 시조로 여기고 신격화한 이름이 '태상노군太上老君'이다. 벽화에서도 남극노인과 태상노군의 방제를 함께 병행해서 써놓았다. 동일인물로 여기는 것이다. 태상노군 곁에는 붉은 그릇에 흰색 보름달을 어깨 위로 받쳐 든 월궁천자月宮天子가 협시하고 있다.[19.13]

태상노군 좌우의 화면에는 별자리 28수 중 2궁과 4궁의 별자리를 인격화해서 배치했다. 2궁에는 두, 우, 여 등의 북쪽하늘 일곱 별자리인 북방칠수를, 4궁에는 정, 귀, 류 등의 남쪽하늘 일곱 별자리인 남방칠수를 그렸다. 28수 제대성군二十八宿 諸大星君을 한눈에 만날 수 있는 매우 놀라운 벽화다. 평양에 있는 고구려 벽화고분 진파리4호분 천정에도 28수 별자리가 한 화면에 나타난다.

전대미문의 도상 동양의 천문세계관을 담다

봉정사 지조암 칠성전 벽화는 큰 규격을 갖춘 칠성탱에서 도교 요소들만으로 재구성한 전대미문의 도상을 구현하고 있다. 북극성과 남극노인성, 해와 달, 삼태육성, 28수 별자리들이 결집한 동양의 천문세계관이 고스란히 드러난다. 해와 달과 별을 일월성신으로 인격화하여 벽화로 장엄한 또 다른 형식의 천상열차분야지도天象列次分野之圖라 할 것이다. 더욱이 해와 달, 28수의 별자리들을 일월성신으로 인격화한 까닭에 사람의 무병장수와 복록을 기원하는 갸륵한 마음이 별처럼 빛난다. 우주만유에 일심一心이 있어 해와 달과 별, 여래, 사람이 천지간에 빛나는 법이다. 벽화 속 일월성신들에 수복강녕을 발원하는 사람의 마음이 빛난다.

2

상주 남장사
금륜전

상주 남장사 금륜전은 목각탱이 있는 보광전 뒤 축대 위에 진영각과 나란히 있다. 정면 3칸, 측면 2칸 규모로 1903년 함월스님이 건립한 것으로 전해진다. 금륜전은 치성광여래를 모신 칠성각의 다른 이름이다. 외부 편액에는 금륜전 외에 산신각 편액을 하나 더 달았다. 막상 내부에 들어서면 후불벽 세 칸에 향좌측부터 '독성탱', '칠성탱', '산신탱'을 봉안하고 있다. 일종의 삼성각 형식을 띤다. 칠성은 도교, 독성은 불교, 산신은 무교(선교)의 색채를 가지면서 유불선, 혹은 도불선의 습합이라는 독특한 신앙양식을 보여준다. 서로 다른 성격의 종교들이 거부감 없이 자연스럽게 결합하여 하나의 불교신앙 속으로 수용된 대단히 특이한 현상이다.

금륜전에 수용된 신앙의 다양성만큼이나 단청장엄에서도 상징문양들이 복합적인 양상을 보인다. 서로 다른 종교의 상징들이 조화롭게 결합하여 이상적인 관념체계를 만들어낸다. 불교의 연꽃과 도교의 길상문, 유교의 태극이 자연스러운 결속을 이뤄 동양의 세계관과 불교교의를 경이롭게 담아낸다. 남장사 금륜전 평반자천정에 연꽃과 태극, 길상을 조화롭게 구성해서 하나의 조형으로 펼쳐놓았다.[20.1] 금륜전 천정에 나타나는 연꽃-태극-길상의 문양은 한 시대가 재해석한 고유성을 갖는다. 그 같은 문양을 이해하기 위해서는 도교, 유교, 불교장엄에 경계 없이 두루 나타나는 태극문양을 살펴볼 필요가 있다. 태극과 연꽃은 어떻게, 어떤 형식으로 표현하며, 또 태극과 연꽃이 결합한 본질은 무엇일까?

20.1 남장사 금륜전 천정에 표현한 연꽃, 태근, 길상문양

태극문양 성리학적 세계관의 상징문양

태극문양은 유교 성리학의 세계관을 반영하는 상징문양으로 이해한다. 공자 이후 신유학을 새로이 태동시킨 북송北宋의 주돈이(주렴계)는 『태극도설』을 통해 태극의 본질을 '무극이태극 無極而太極'이라 규정하면서 태극을 천지만물의 생성 근원이라 보았다.[20.2] 즉 '태극은 이理이고 음양오행은 기氣'라는 기본 틀에서 음양의 기는 이인 태극이 낳은 것이므로 태극이 우주 만물의 근원이라는 것이다. 『태극도설』에서 만물의 생성 과정을 '무극이태극-음양-오행-남녀와 만물 화생'의 흐름으로 보고 만물은 낳고 낳는 변화를 무한히 반복한다는 관점으로 '태극도'를 다음과 같이 설명했다.

20.2 주돈이 『태극도설』의 태극도

무극이면서 태극이다. 태극이 움직여 양陽을 낳고 움직임이 극에 이르면 고요해진다. 태극이 고요해지면 음陰을 낳고 고요함이 극에 이르면 다시 움직인다. 움직임과 고요함이 한 번씩 일어나 서로의 뿌리가 되어 음양으로 갈리니 음양의 양의兩儀 가 세워진다.

양이 변하고 음이 합해져서 수水, 화火, 목木, 금金, 토土의 오행五行이 생겨난다. 이 다섯 가지 기가 순리대로 펼쳐져서 사계절이 운행된다. 오행은 하나의 음양이고, 음양은 하나의 태극이며, 태극은 본래 무극이다.

오행은 생겨나면서 각기 하나의 성性 을 갖는다. 무극의 참됨과 음양오행의 정밀함이 신묘하게 합하여 빈틈없이 응축되면 건도乾道 는 남성이 되고, 곤도坤道 는 여성이 된다. 두 기가 서로 감응하며 만물을 화생시킨다. 그리하여 만물은 낳고 낳아 변화가 끝이 없다.

여기서 분명히 할 것은 태극이라는 개념은 어떤 상을 가지는 형상이 아니라는 점이다. 눈에 보이지 않는 움직임과 고요한 신묘함으로서 우주만유의 원리로 보는 것이다. 즉 창조신의 개념과는 전혀 별개의 개념이다. 텅 빈 것에서의 미묘한 움직임, 그래서 '무극이면서 태극'이 된다. 불교식의 표현으로 '텅 빈 충만함'에 가깝다. 태극에서 음양의 기운이 생기고, 음양의 보합과 조화 속에서 오행이 생겨 음양오행으로 천지만물이 화생한다.

주돈이는 이전의 형이하학의 사회윤리 실천 중심의 유학을 고차원적인 정신세계의 형이상학으로 끌어올리면서 도가와 불교의 주요 철학과 개념을 활용하고 재정립하였다. 예컨대 수필 「애련설愛蓮設」에서 불교의 상징인 연꽃을 '군자의 꽃'으로 표현하였고, '태극이무극' 개념 역시 주역과 노장사상의 태극, 무극 개념을 체계적으로 재정립한 것이다. 태극 개념은 성리학 이전에 『주역周易』에서 이미 철학 개념으로 정립되어 있었다. 『주역』의 「계사전繫辭傳」에 "역에는 태극이 있으니 태극이 양의를 낳고, 양의가 사상을 낳으며, 사상이 팔괘를 낳는다"고 하여 태극을 만물 생성의 근원으로 설파했기 때문이다. 하지만 『주역』을 비롯한 북송 이전의 태극은 기氣로 여겨져 왔다.

주돈이의 『태극도설』은 이후 유학을 집대성한 주희, 곧 주자의 『태극도해太極圖解』로 이어져 '태극은 이理인가, 기氣인가?' 등의 치열한 논쟁을 이끌었다. 주자는 태극이 천지만물의 총명聰名으로서 형이상의 '이理'이고, 인간에게서는 『중용』에서 말한 천명天命과 연결된 본성, 곧 '성性'으로 봄으로써 주자학이 정합성을 갖춘 '성리학'으로 거듭나는 체계를 정립하였다. 태극은 천지우주의 이理인 천지지리天地之理 이고, 인간개체에 내면화한 본연지성本然之性 의 '성'으로 본 것이다. 그로부터 태극은 이理이고, '성즉리性卽理'의 유기성이 성립한다. '성즉리性卽

理'의 개념이 곧 성리학의 요체다. 성리학의 모든 사유체계를 역으로 환원하면 결국 태극에 수렴한다. 태극문양은 곧 동양철학의 우주론과 세계관을 압축한 현묘한 상징이다. 우주만유의 유기적 통일장을 담고 있는, 그 자체가 지극한 도의 개념이라 할 것이다.

사찰별 분류 한국 전통사찰에 베푼 태극문양

태극문양은 성리학의 원리를 담고 있는 까닭에 조선의 궁궐건축이나 서원, 향교, 사당 등의 건축에 빠짐없이 등장한다.[20.3] 외삼문이나 내삼문, 서까래, 창호의 궁창, 계단 소맷돌, 홍살문 등에 유교의 심벌기호처럼 태극문양을 그려둔다. 음양태극일 수도 있고, 삼태극일 수도 있으며, 팔괘와 함께 장식하기도 한다. 그런데 도교와 성리학의 상징문양인 태극이 전통사찰 단청 장엄에서 친연성親緣性을 갖고 아주 자연스럽고도 다양하게 표현되는 현상을 볼 수 있다. 사찰 속 태극문양은 문양이 가진 오랜 전통성과 고유성, 동양세계 보편의 철학성으로 인해 종교의 경계 없이 두루 통용되었기 때문이다. 당초문唐草紋이라고 부르는 넝쿨문양이나 연꽃문, 만卍자문 등이 거의 모든 세계문화에 나타나는 현상과 같은 이치일 것이다. 한국 산사의 사찰건축에 나타나는 태극문양은 다음과 같이 분류된다.

20.3 거창 갈계리 임씨고가 사당 천정의 태극

20.4 해남 대흥사 대웅보전 불단

① 사찰천정 우물 반자의 태극문양: 양산 통도사 대웅전, 기장 장안사 대웅전, 영광 불갑사 대웅전, 부산 범어사 팔상독성나한전, 고성 옥천사 명부전, 상주 남장사 금륜전 등

② 불단의 태극문양: 해남 대흥사 대웅보전[20.4], 영천 은해사 운부암 원통전, 안동 봉정사 칠성전 등

③ 후불탱이나 닫집의 태극문양: 영천 은해사 대웅전 닫집, 예천 용문사 대장전 목각탱 광배 등

④ 범종각 법고의 태극문양: 평창 월정사 법고, 논산 쌍계사 법고, 해남 은적사 법고, 사천 다솔사 대양루 법고, 괴산 각연사 법고, 파주 보광사 대웅전 쇠북 등

⑤ 불이문, 솟을삼문 등의 태극문양: 양산 통도사 불이문[20.5]과 개산조당 솟을삼문, 봉정사 만세루 누하문, 의성 고운사 연수전 만세문, 해남 대흥사 표충사 솟을삼문, 순천 선암사 칠전 선원 대문, 보은 법주사 선희궁지 솟을삼문, 대구 파계사 설선당, 군위 인각사 일연스님 비각 등

20.5 양산 통도사
불이문

20.6 춘천 청평사
대웅전 소맷돌

20.7 양산 통도사 관음전 궁창

⑥ 계단 소맷돌의 태극문양: 영암 도갑사 해탈문, 속초 신흥사 극락보전, 춘천 청평사 대웅전[20.6], 남양주 흥국사 영산전, 양주 회암사지 계단 등

⑦ 창호 궁창의 태극문양: 양산 통도사 관음전[20.7]과 만세루 창호, 부산 범어사 대웅전, 순천 선암사 원통전, 의성 고운사 나한전, 기장 장안사 대웅전, 구미 도리사 극락전, 해남 대흥사 대웅보전, 남원 실상사 보광전과 약사전 등

⑧ 건축 내외부 화반의 태극문양: 의성 고운사 나한전 화반의 4태극, 양산 통도사 만세루 화반, 서울 흥천사 극락보전 대들보 위 화반, 대구 파계사 기영각 등

⑨ 대들보 머리초 단청의 태극문양: 부산 범어사 팔상독성나한전, 영천 은해사 대웅전[20.8], 공주 마곡사 응진전, 대구 파계사 기영각, 안동 봉정사 칠성전 등

⑩ 불화 속 태극문양: 부산 범어사 관음전 수월관음탱, 부안 개암사 괘불탱(1749) 등

20.8 영천 은해사 대웅전 대들보

⑪ 그 외 특별한 곳의 태극문양: 경주 감은사지 축대 장대석의 태극, 평창 월정사 적광전 합
각판의 4태극, 칠곡 송림사 대웅전 신방목의 삼태극, 의성 고운사 우화루 서까래 단면의 삼
태극, 의성 고운사 연수전 벽면의 태극, 여수 흥국사 대웅전 현판 테두리의 박쥐문양과 삼태
극 등

태극의 의미 부처의 진리와 자비로 법계우주를 채우다

불전장엄 곳곳에 도교나 유교의 상징문양인 태극이 나타나는 이유는 무엇일까? 불전건축에
표현한 태극문양은 무슨 의미를 담고 있는 것일까? 태극을 불교교의로 해석하면, 태극은 곧
'법'의 진리 그 자체다. '공'일 수도 있고, '부처'이기도 하며, '일심一心'이기도 하다. 분명한 것은
법계우주로 경영한 법당에 충만한 설법 진리가 무한하고도 무궁하게 퍼져 나가는 의미를 담
고 있다는 사실이다. 고성 옥천사 명부전 판벽 천정에 그린 태극도는 불전 단청장엄으로 표현

20.9 고성 옥천사 명부전 천정의 태극

한 태극의 의미를 분명하게 인식시켜 준다.[20.9] 소란 반자 내부 중심에 청, 적, 백의 삼태극이 있다. 삼태극은 삼위일체를 이루고 있는 법신-보신-화신의 삼신불의 개념으로 이해할 수 있다. 그러한 개념의 명확한 뜻을 전달하기 위해 태극문양에 부처를 상징하는 스와스티카 Swastika문양, 곧 만卍자를 황색으로 큼직하게 덧씌워 두었다. 삼태극에서 신령한 오방색의 기운이 태양 빛처럼 퍼져 나가 커다란 원을 채우고 있다. 부처의 진리와 자비가 법계우주를 가득 채우는 경이로운 장면이다. 태극문양을 빌려 법계우주의 시공을 초월한 불생불멸과 무한

20.10 양산 통도사 만세루 뒷벽 화반

한 항상성을 드러내고 있는 것이다.

소란 반자에 입힌 넝쿨문양 역시 무궁한 생명에너지로서 태극과 상통한다. 파계사 기영각 외부 포벽에서 삼태극과 만卍자, 넝쿨문양을 좌우대칭으로 배치한 것도 같은 원리로 볼 수 있다. 또 범어사 팔상독성나한전의 천정 우물 반자, 통도사 만세루 남쪽 외부 상벽, 청평사 대웅전 계단 등에서 태극문양을 부처의 자리인 연꽃의 화심 부분에 심은 것도 태극을 부처, 곧 법의 진리로 일의적인 개념으로 재해석했기 때문이다.[20.10]

상주 남장사 금륜전

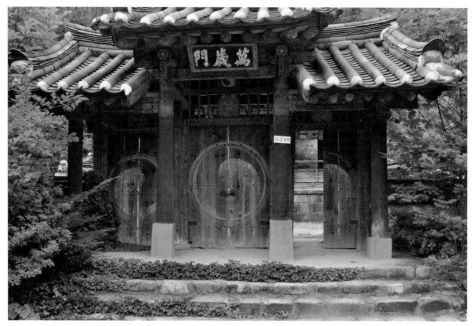

20.11 의성 고운사 연수전 만세문

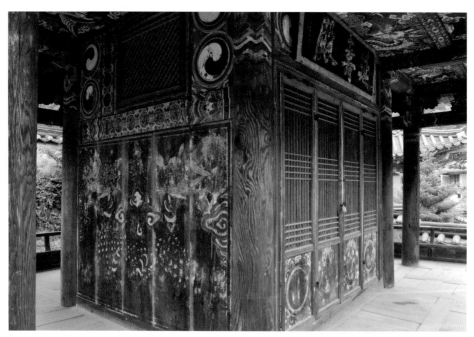

20.12 의성 고운사 연수전

차별성 유가적 색채의 태극문양

그런데 사찰의 단청장엄에 나타나는 태극문양 중에서도 상주, 안동, 의성 등 경북지역의 표현은 대단히 유가적인 색채를 띤다. 유교문화의 중심지 안동이 가진 지역 특성과 깊은 관련이 있다. 안동의 정신으로 여기는 퇴계 이황 선생이 1568년 선조 즉위년에 올린 『성학십도聖學十圖』에서 첫 번째 그림이 주돈이의 〈태극도太極圖〉였던 사실은 이 지역 사찰장엄에 나타나는 태극문양을 이해하는 데 중요한 단서가 된다.

의성 고운사 먼저 의성 고운사 연수전延壽殿을 살펴볼 필요가 있다. 연수전은 왕실과 관련된 건물로 불교 속 유교건축이라 할 수 있다. 영조 20년(1774)에 영조가 내린 어첩御帖을 봉안하던 건물로, 전면에 솟을삼문인 만세문萬歲門을 세웠다.[20.11] 가운데에 보관실 1칸을 두고 사방으로 반 칸 크기의 마루 툇간을 두른 특이한 형태의 건물이다. 연수전은 유불선의 습합이 이뤄진 건축장엄의 전형에 가깝다. 유교의 태극, 불교의 연꽃, 도교의 십장생과 불로장생의 이미지들이 단청장엄의 일체를 이루고 있기 때문이다.[20.12] 동쪽과 서쪽의 장엄에서는 '용루만세龍樓萬歲, 봉각천추鳳閣千秋'라 새겼다. 왕실의 천추만세와 수복장수를 기원하는 것이다. 보관실 정면 내부는 동쪽에 해, 서쪽에 달, 천정에 쌍룡 등으로 장엄해서 신비감을 자아낸다. 특히 사람 키 높이의 벽에 다락처럼 만든 어첩 보관실 천정 반자 네 칸에는 꽃 속에 '용龍', '봉鳳', '귀龜', '린麟'의 사령四靈을 문자로 장엄했다.[20.13] 사령은 유교 경전인 『예기』에 전하는 네 가지 신령하고 상서로운 동물로서 용, 봉황, 거북, 기린을 말한다. 사령 장식은 창덕궁 인정전 용상 뒤 병풍도로 귀하게 볼 수 있는데 사찰건축에서 사령의 문자장엄은 유일한 사례일 것이다. 그런데 이 모든 연수전의 단청장엄들은 태극과 함께 표현한다. 한국의 전통건축 중에서 고운사 연수전만큼 태극문양이 풍부하게 나타나는 경우는 또 없을 것이다. 솟을삼문인 만세문을 비롯해서 연수전 창호의 궁창, 사방 벽체, 내부 벽면까지 태극문양이 장엄의 중심에 놓여 있기 때문이다. 그때 태극은 무한한 생명의 근원으로 작동한다. 태극 장엄으로 인해 연수전은 이름에 걸맞은 무궁한 생명의 건축으로 거듭난다.

안동 봉정사 안동지역의 사찰건축 중에서 고운사 연수전만큼이나 유교와 도교의 특성이 강한 곳으로는 봉정사 지조암의 칠성전 건물을 꼽을 수 있다. 칠성전의 태극문양은 연수전의 창호 궁창의 태극과 상당히 유사하다.[20.14] 연꽃의 중심에 태극이 있고, 태극에서 생명의 넝쿨이 팔방으로 뻗치는 문양은 부안 개암사 대웅전 천정 반자 등에서도 종종 나타난다. 또 단청

20.13 의성 고운사 연수전 어첩 보관실 천정의 '용봉귀린' 사령四靈 문자도

머리초의 묶음에 태극을 배치해서 연꽃 속 석류동에서 나온 진리와 자비가 우주에 확산하게 하는 힘의 근원으로 운용하기도 한다. 심지어 칠성전 내부 좌우 평방에 큼직하게 그린 태극도에선 어디에서도 볼 수 없는 장면이 나타나기도 한다.**20.15** 태극에서 팔방으로 생명에너지가 뻗치고, 그 에너지 덩어리에서 다시 연화머리초 단청의 핵심소재로서 생명 탄생의 근원인 석류동이 발생하는 기막힌 장면을 표현하고 있기 때문이다. 하지만 칠성전 장엄의 태극문양 중에서 가장 주목되는 것은 불단 정면에 그린 도상이다. 불단에 그린 두 가지 태극 도상 중에서 가운데 태극문양이 눈길을 끈다. 가운데에 삼태극이 있고, 그 바깥으로 양이 움직이고, 음이 고요해지는 원리, 곧 '음양동정陰陽動靜 태극'을 그렸다.**20.16** 음양동정 태극은 주돈이의 『태극도설』 태극도에서 위에서 두 번째에 그린 태극이다. 태극이 양과 음을 낳고 음양의 조화에 의해 오행이 발생하는 묘리를 담고 있다. 특히 칠성전에는 북극성과 삼태육성, 28수 별자리를 인

20.14 의성 고운사 연수전 창호의 궁창

상주 남장사 금륜전

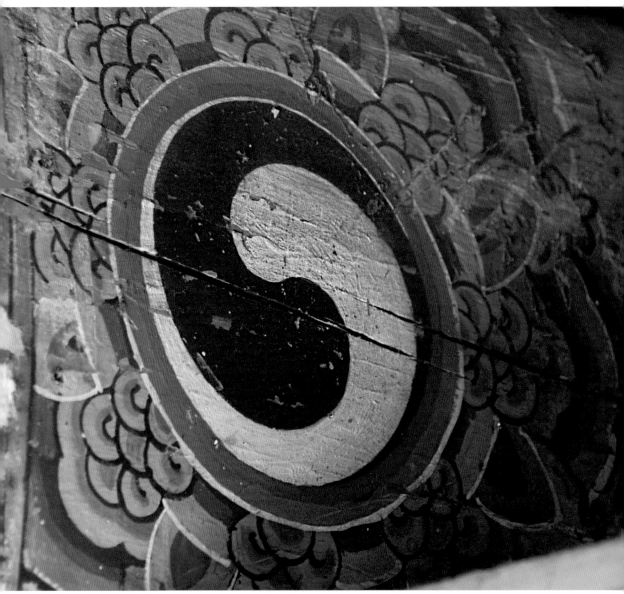

20.15 안동 봉정사 지조암 칠성전 평방의 태극문양

20.16 봉정사 지조암 칠성전 불단의 태극과 음양동정도

격화한 벽화장엄까지 있어 태극문양과 함께 동양철학의 천문우주관을 담고 있는 대단히 특별한 불전건축이다. 연수전이나 칠성전의 태극문양 단청장엄에서 아쉬운 점이라면 태극 도상을 예술 수준으로 끌어올린 종교장엄의 숭고함에 미치지 못한 점일 것이다. 유교건축의 검소하고 절제된 미의식의 연장선에 있기 때문이다.

천정 반자문양 삼태극, 연꽃, 박쥐 형상

태극문양을 미의식이 담긴 종교장엄의 예술로까지 승화시킨 문양은 상주 남장사 금륜전(산신각)에서 나타난다. 금륜전은 북극성을 여래화한 치성광여래를 봉안한 전각이다.[20.17] 치성광여래는 진리를 상징하는 금빛 수레바퀴, 곧 금륜金輪을 지물로 쥐고 있는 까닭에 불전을 금륜전이라 부른다. '치성광'이라는 말은 밝은 빛을 의미한다. 중생의 무명을 밝히는 빛(진리)의 여래라는 점에서 비로자나불과 상통한다. 태극의 '극極'은 지극한 중심에 있는 극으로서 '북극성北極星'을 상징하기도 한다. 결국 태극-북극성-치성광여래는 불가분의 관계를 맺는다. 남장사 금륜전 천정에 태극문양이 베풀어진 것은 우연이 아님을 알 수 있다.

천정은 널판으로 엮은 우물천정으로, 반자문양의 중심소재는 팔엽연화문이다. 연화문의 중심과 가장자리에 표현한 문양에 따라 두 종류로 나눌 수 있다. 하나는 삼태극과 박쥐문양을 결합한 형태이고, 다른 하나는 무극, 혹은 만卍자, 수壽자 형상의 길상형에 넝쿨문양을 결합한 형태다.[20.18] 그러니까 연화문의 중심부, 곧 부처의 자리에 삼태극, 무극, 목숨 수壽를 닮

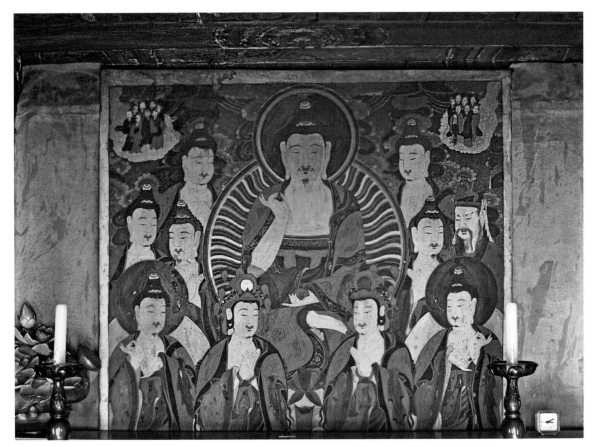

20.17 상주 남장사 금륜전 칠성탱

은 나선형 등 세 가지 문양을 넣은 것이다. 그 문양들은 연화문의 중심에 자리하면서도 확산, 만유의 근원, 무한한 생명력과 순환의 의미를 담고 있다. 연화문 중심에는 일반적인 경우에는 불佛, 만卍, 옴ॐ이 자리한다. 그런데 왜 삼태극을 심었을까? 태극 장엄의 배경에는 금륜전에 내재한 태극-북극성-치성광여래의 유기성이 있다. 앞에서도 언급하였지만 불교장엄에서 태극은 부처, 곧 법의 진리와 일의적인 개념을 가지기 때문이다. 특히 삼태극은 법신-보신-화신의 삼위일체로 보아도 어색하지 않다.

반자문양은 대단히 현묘하고 아름다우며 경이롭다. 삼태극과 연꽃, 박쥐 형상을 결합한 문양은 유불선의 요소를 하나씩 취하며 미의식을 발휘한 종교예술문양으로 완성했다.[20.19] 색채 바림과 배치구도, 묘사에서 뛰어난 조형감각을 엿보게 한다. 특히 연화문 둘레를 활발한 생명

20.18 상주 남장사 금륜전 천정 반자

력의 넝쿨로 엮기도 하고, 박쥐의 활짝 편 날개로 서로를 엮은 발상이 대단히 이성적이다.[20.20] 전통문양에서 박쥐는 '복福'을 의미한다. 태극과 연꽃과 박쥐를 결합함으로써 부처님의 자비로 무궁한 복을 염원하는 현세기복의 의미를 읽을 수 있다.

연화문 중심에 있는 작은 태극은 우주만유의 근원이고 법신이다. 중국 한나라 유안의 『회남자』 제1편 「원도훈」에 태극과 같은 의미로 이해할 수 있는 '도道'를 다음과 같이 설명한다. "펼쳐 놓으면 우주 전체를 덮고, 오므려 놓으면 한 줌도 안 된다." 사람의 마음 또한 그렇다. 태극의 자리에 '심心' 한 자를 심어도 조형의 뜻은 변함이 없을 것이다. 깨달은 마음이 곧 부처이고 법이기 때문이다.

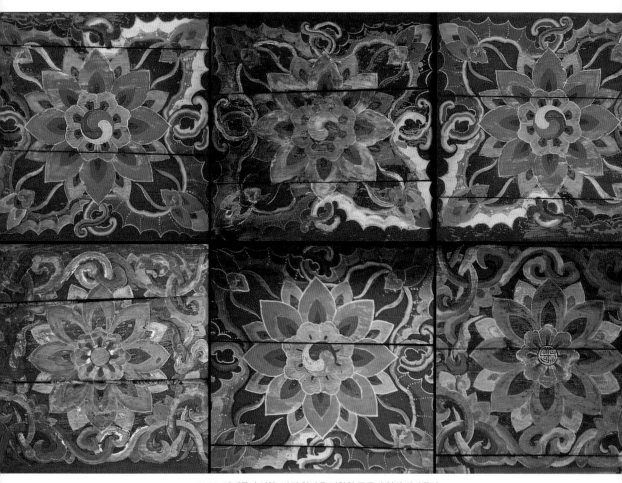

20.19 삼태극과 연꽃, 박쥐 형상을 결합한 금륜전 천정 반자문양

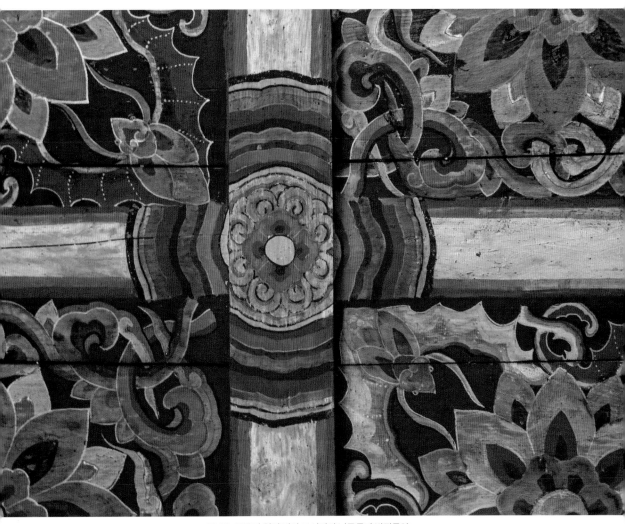

20.20 금륜전 천정 반자 모서리의 넝쿨문과 박쥐문양

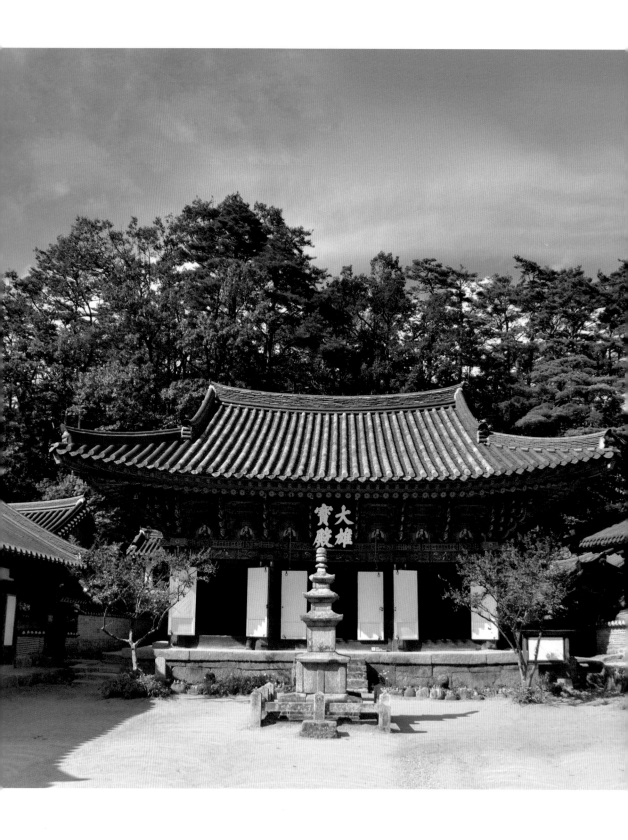

3

울진 불영사
대웅보전

불영사 가람의 중심은 1725년에 중건된 대웅보전이다. 기단 아래에 화강암으로 조영한 쌍거북이 고개를 내밀고 있다. 법당을 등에 짊어지고 있는 형국이다. 쌍거북은 앞으로 내민 고개 부분과 등의 귀갑 일부만 노출하고 있다. 기단 동서 양쪽에 있는 거북조형은 닮음 속에 차이를 보인다. 귀갑문이 확연히 다르다.[21.1] 대칭 속에 깃든 비대칭성이다. 동쪽 거북 등의 문양은 식물 넝쿨문양이고, 서쪽 거북 등엔 전형적인 육각형 귀갑문을 베풀었다. 곡선과 직선, 추상과 구상을 동시에 수용한 유연성을 보여준다. 그런데 두 문양을 하나의 틀 속에 앉히면 통일신라의 귀부문양이 된다. 경주 사천왕사지 귀부문양과 유사하다.

화강암 거북의 등에 법당을 얹었다는 것은 천 년의 시공간에 두루 편재하는 생명력을 갖게 했다는 뜻이다. 건축의 조영순서를 떠올려보면 쌍거북은 건축의 설계과정부터 분명한 의도를 가진 조형물임을 알 수 있다. 청도 운문사 관음전에서도 그와 같은 조형을 만날 수 있다.[21.2] 운문사 관음전의 쌍거북은 화강암이 아니라 목조각으로 불단 아래서 불단을 떠받치고 있는 점이 다르다. 여수 홍국사 대웅전이나 청도 대적사 극락전 등에선 계단 소맷돌에 용을 조각해서 법당이 가진 반야용선의 상징성을 드러낸다. 기단부에 쌍거북의 조형을 갖춘 불영사 대웅보전 역시 반야바라밀의 배, 곧 반야용선의 의미를 갖는다.

내부 단청장엄 고구려 고분벽화의 소재와 모티프

불영사 대웅보전 단청문양의 두드러진 특색은 내부장엄 곳곳에 고구려 고분벽화의 소재와 모티프를 풍부하게 취하고 있다는 데 있다. 고구려 고분미술의 원형을 1200여 년의 시간 간극을 뛰어넘어 유사하게 재현하고 있어 놀랍다. 내부 단청장엄 곳곳에 연화문과 천문 별자리, 사신도 벽화를 연상케 하는 신령한 동물들, 주악비천 등 고구려 고분벽화의 소재들이 다양하

21.1 불영사 대웅보전 기단과 쌍귀부
21.2 청도 운문사 관음전 불단 아래 익살스러운 귀부

게 나타난다.^{21.3} 사찰천정에 한국 전통미술의 본류가 흐르고 있다.

대웅보전의 단청장엄은 네 가지로 대별할 수 있다. 첫째, 법당 네 방위에 조영한 사신도, 비천 등의 별지화. 둘째, 밭둘렛기둥 동서 천정의 천문도문양. 셋째, 밭둘렛기둥 남측 천정의 사방연속문. 넷째, 안둘렛기둥 중심부 천정의 육엽연화문이다.

창방, 대들보, 천정 자유로운 배치의 사신도

대웅보전에 베푼 사신도 벽화는 엄격한 방위개념에서 비교적 자유롭게 배치했다. 창방, 대들보, 천정 등 불전 내부 곳곳에 용과 백호, 현무, 주작의 사신을 베풀었다. 좌청룡 우백호의 배치는 동쪽 창방에 용, 서쪽에 백호를 둬서 기본 방위개념을 구현하고 있다. 원래 사신도는 고구려 고분벽화에서 나타나듯 음양오행에 근거한 네 방위의 수호신 역할을 한다. 단지 시대정신을 반영하여 백호는 해학적인 민화풍의 호작도로 묘사했고, 쌍으로 표현하는 도교의 주작은 유가풍의 쌍선학으로 대체했다.

선학은 우리말로는 '두루미'라고 하는데, 정수리에 붉은 관을 쓰고 있어 단정학丹頂鶴으로도 부른다. 뒷벽의 두 모서리 천정에 마주보는 쌍학 형식으로 그려 놓았다.^{21.4} 조선후기 당상관 문신들의 흉배문양을 떠올리게 하는 구도다. 하지만 불교색채로 재해석하였음을 알 수 있다. 뭉게뭉게 피어오른 구름 속에 양 깃을 활짝 편 선학이 불로초 대신 기다란 연꽃가지를 물고 있기 때문이다. 쌍학 단청문양은 구례 천은사 극락보전, 부안 내소사 대웅보전, 화성 용주

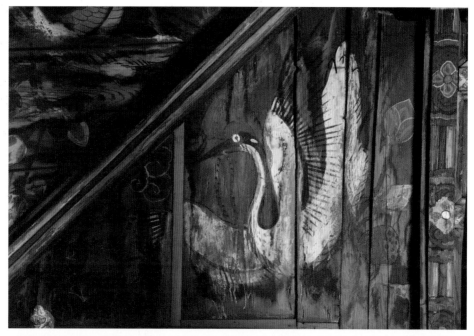

21.4 불영사 대웅보전 북동방향 모서리 천정의 선학도
21.5 불영사 대웅보전 내부 현무도와 백호도

사 대웅보전, 공주 마곡사 대광보전 등의 우물천정 반자에서도 종종 볼 수 있다.

불영사 대웅보전에 나타나는 사신도문양 중에서 특별히 눈길을 끄는 것은 현무도다. 사찰 대들보 단청문양은 대부분 용이나 봉황문양으로 장엄한다. 어변성룡 물고기문양(남장사 극락보전)이나 천불도의 여래(미황사 대웅보전)를 표현한 특별한 사례들을 제외하고는 대개 용봉도를 시문한다. 그러나 불영사 대웅보전에는 특이하게도 대들보 계풍에 현무도를 베풀었다.**21.5** 등에 검은 육각형 귀갑문으로 철갑을 두른 공룡 같이 육중한 느낌을 준다. 수염을 휘날리며 성큼성큼 걷는 모습이 고구려 벽화고분 강서대묘에서 익히 보던 현무도와는 낯선 형상이다.

그런데 사신도라는 것은 실존 동물의 구상화가 아니라, 우주, 혹은 천계에 가득한 신령한 기운을 방위에 따라 동물의 형상으로 차용한 것이다. 동양미술은 서양과 달리 사실주의 묘사나 재현보다는 내면을 드러내는 데 보다 신중한 태도를 취했다. 이형사신以形寫神의 태도, 곧 형태를 빌려 정신을 드러내는 것이 동양미술의 조형본질이고 조형원리였다. 동아시아 회화의 한 전형인 사군자는 이형사신의 조형원리를 보여주는 대표적인 미술이다. 매화나 난초가 가진 자연 기질을 통해 인간 내면의 고결한 덕성을 드러내는 것이다. 초현실주의 경향의 사신도도 마찬가지다. 음양오행에 따른 방위별 수호신의 표현을 통해 벽사辟邪의 상징과 함께 시공의 우주에 흐르는 무형의 신령한 기氣, 혹은 에너지를 드러내는 것이다.

내부 사방 상벽 다양한 비천의 표현

대웅보전 내부 사방 공포 위에 조성한 회칠 화면의 상벽은 18곳이다. 동서방향에 각 4곳씩이고, 남북방향엔 각 5곳씩 가설했다. 그중에서 14곳은 공양비천과 가무 및 기악비천도이고, 3곳은 보살과 나한도, 나머지 1곳은 현무를 탄 동자도를 베풀었다.

상벽 단청장엄에서 눈에 띄는 대목은 다양한 비천의 표현이다.**21.6** 비천도는 상벽의 14곳과 충량의 2곳을 합해 총 16곳에 두루 분포하는데, 등장하는 비천은 총 17분이다. 충량 한 곳에 두 분을 배치했기 때문이다. 불영사 대웅보전처럼 기악비천과 가무비천, 공양비천을 불전건물 내부 사방 벽면에 빙 둘러 벽화로 표현한 사례는 흔치 않다. 범어사 팔상독성나한전 등 서너 곳뿐이다. 사방 벽면에서 현악기, 관악기, 타악기를 연주하는 주악비천으로 인해 천계에 선율이 가득한 공감각적 효과를 연출한다.

상벽의 단청 별지화는 대다수가 주악비천도인 까닭에 율동미 갖춘 선의 흐름이 주를 이룬다. 그 속에서 사진의 스틸컷 같은 인물 위주의 별지화는 인상 깊게 다가오기 마련이다. 스틸컷의 화면 속 주인공들은 문수, 보현 두 보살과 한산, 습득 두 고승이다. 한산, 습득 두 분은

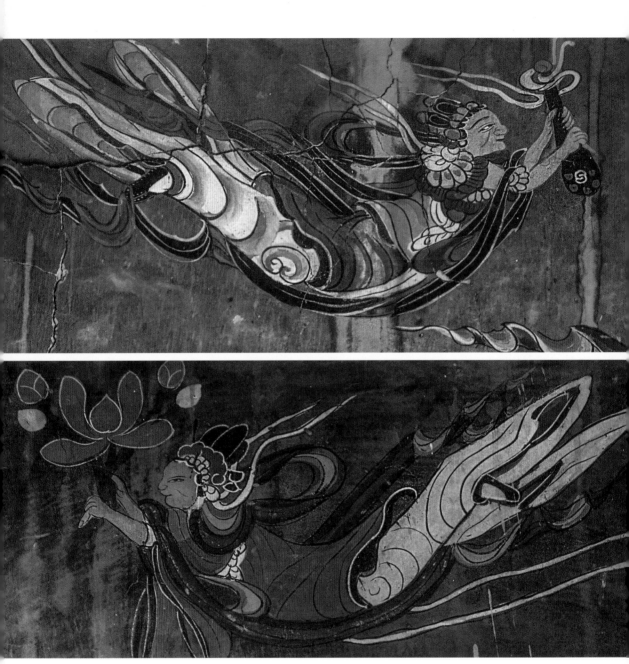

21.6 불영사 대웅보전 내부 좌우 상벽의 주악비천과 공양비천도

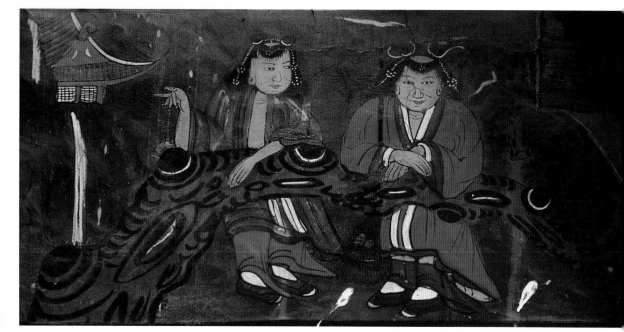

21.7 불영사 대웅보전 내부 동쪽 상벽의 한산습득도

당나라 때의 선승으로 전해진다. 옷을 풀어 헤치고 산발한 채 파안대소하는 파격과 기행의 일화로 유명하다.[21.7] 한산은 문수보살의 화신으로, 습득은 보현보살의 화신으로 거론하곤 한다. 고창의 문수사에 한산전이 있는 것도 그 같은 인연설화에 바탕을 둔다. 한산습득벽화는 고창 선운사 영산전, 영덕 장육사 대웅전, 진안 천황사 대웅전, 상주 남장사 극락보전 등 여러 곳에서 접할 수 있는 사찰 단청장엄 통용소재다.

불영사 대웅보전 상벽에는 문수-보현과 한산-습득을 좌우대칭의 구도로 배치했다. 벽화 속 두 보살은 형제처럼 닮았다. 문수보살은 불퇴전의 반야를 상징하는 사자를 타고 있고[21.8], 보현보살은 깨달음의 추구와 중생구제의 실천행을 함축하는 상아 달린 코끼리를 타고 있다.[21.9] 서쪽 상벽의 두 보살 이미지는 그대로 동쪽 상벽 한산습득도의 변화신으로 나투신다. 보살의 상호는 물론이고 의상까지 똑같은 모습이다. 두 선승이 두 보살의 화현임을 조형언어로 표현한 예리한 장면이다. 이 장면은 전통사찰의 단청문양이 예술의 심미성 차원을 넘어 불교교리체계를 해석한 종교장엄임을 환기시켜준다.

21.8 불영사 대웅보전 내부 서쪽 상벽의 문수보살도

21.9 불영사 대웅보전 내부 서쪽 상벽의 보현보살도

21.10 불영사 대웅보전 천정 반자에 꽃과 구름 형상으로 표현한 우주천문세계

동서 천정 생명력의 에너지로 충만한 기의 세계

불영사 대웅보전의 천정은 기의 세계다. 특히 밭둘렛기둥 영역의 빗반자천정 우물 반자 칸칸은 생명력의 에너지로 충만한 태허의 우주를 그리고 있다. 기화우주 세계관을 좌우 협간의 천정에 농밀하게 구현하고 있어 감탄을 자아낸다. 표현양식은 구례 화엄사 원통전 천정의 단청문양과 흡사하다. 다양한 꽃과 구름의 형상을 빌려 우주의 조화로운 질서를 표현하는 경이로운 문양 세계다.[21.10] 반자틀 한 칸마다 에너지 줄기는 나선형으로 회전하며 생명의 꽃을 연속적으로 피우다가 중앙에 이르러 화엄의 꽃을 피우는 패턴을 반복한다. 천정의 건축개념을 생명력의 기가 충만한 우주 필드, 혹은 에너지의 장場으로 장엄의 혁명을 이뤄 놓은 것이다.

사찰천정장엄에 벽화 형태로 우주천문도가 나타난다는 것은 미술사학적으로나 고고학적으로나 놀랄만한 사례다. 몇몇의 사찰천정에서 구름 속 둥근 별을 듬성듬성 배푼 장면이 포

21.11 해남 대흥사 응진전 천정의 북두칠성도

착되는 것이 전부다. 구례 화엄사 원통전과 해남 대흥사 응진전, 순천 송광사 영산전 천정 등이 그 같은 유형에 해당한다.[21.11] 그런데 불영사 대웅보전 천정에는 은하와 별자리를 그려 넣은 대단히 희귀한 천문도 형태여서 감탄을 금할 수 없다. 고인돌의 성혈土穴(별자리를 나타낸 돌구멍)이나 비석 같은 대형 석판에 새긴 〈천상열차분야지도〉(1395) 등의 별자리 표현과는 전혀 다른 회화식 도상이다.

빗반자 천정 우물 반자 한 칸의 크기는 대략 가로 54cm, 세로 50cm 정도다. 그토록 작은 크기에 우주천체를 어떻게 담아낼 수 있을까? 밤하늘에 가뭇가뭇한 성단이나 은하는 한 송이 꽃으로 표현하고, 은하수나 성운은 구름 형상으로 대범하게 그렸다. 사이사이에 오행에 따른 3원 28수의 상징 별자리를 그려 넣어 파격적이다.[21.12] 3원 28수는 천구의 중심부에 자미원 등 3원을 배치하고, 달이 움직이는 길을 따라 동서남북 네 방위에 각각 일곱 별자리씩 구역으로 나눈 동양의 전통 천문세계관이다. 우주천문세계를 천정 반자 한 칸에 담아낸 것이다. 이는 한국의 천문역사 측면에서도 유의미한 실증자료로 활용할 수 있는 귀중한 문양 세계다.

21.12 불영사 대웅보전 좌우 협간의 천정 반자. 반자 한 칸이 천문우주다.

21.13 빈센트 반 고흐의 〈별이 빛나는 밤〉

자연에서 빌린 꽃의 생김은 연꽃, 국화, 난초, 매화 등인데, 대여섯 송이 꽃딸기가지로 우주를 표현한 발상이 대범하다. 검은 바탕에 강렬한 금빛을 구사한 채색원리나 구도, 발상 등에서 빈센트 반 고흐의 〈별이 빛나는 밤〉을 떠올리게 한다.[21.13]

나선형으로 돌돌 말려 연속적으로 만개한 꽃송이 은하들은 금빛으로 찬란히 빛난다. 한 가지에서 대여섯 송이씩 꽃다지를 이룬 형상이 심오한 철학의 깊이와 장엄예술의 아름다움을 안겨준다. 꽃가지가 분화하는 변곡점마다 새싹이 촉을 내밀어 생명의 영원성을 일깨우고, 꽃차례와 잎차례 곳곳에 꿈틀대는 미묘한 기운이 단청문양의 심오함을 극대화한다.[21.14] 고구려 벽화고분 덕화리1호분, 오회분4호묘 등의 별자리 표현에서나 살필 수 있던 고도의 정신문양들이다.

보다 본질적인 문양은 만개한 꽃봉오리다. 우주를 한 송이 꽃으로 표현한 발상이 기막히다. 만개한 꽃봉오리는 지고지순의 선과 미로 정화한 귀의적인 불국토다. 불변의 물질성을 가

21.14 불영사 대웅보전 중앙부 천정의 반자문양

울진 불영사 대웅보전

21.15 불영사 대웅보전 천정 반자 한 칸에 그린 금빛 꽃나무와 새

진 금니안료로 채색한 뜻도 거기에 있다. 미륵보살은 석가모니께서 영산회에서 법화경을 설하실 때 미간의 백호상에서 놓은 광명으로 펼치신 불국토 장엄을 보면서 그렇게 표현했다. 불국토 장엄은 '천상의 나무에 화사하게 핀 꽃'이라고.[21.15] 불영사 대웅보전 천정에 핀 금빛 꽃들도 법계우주에 핀 불국토 장엄의 관념으로 부각된다. 우물 반자 한 칸에 핀 금빛 꽃이 곧 불국토의 상징으로 승화된다.

남측 천정 공간을 효율적으로 확장하는 사방연속문

밭둘렛기둥 남측 천정의 사방연속문은 기하적인 특색이 뚜렷하다. 삼각형, 사각형, 육각형, 그리고 바닷가 방파제에 사용하는 테트라포드tetrapod 모양의 마름쇠문양 등을 연속하는 패턴으로 펼쳤다.[21.16] 보도블록이나 타일처럼 다양한 기하문양으로 평면을 채우는 테셀레이션 기법을 적용했다. 네덜란드 화가 에서의 기발한 테셀레이션 작품에서 알 수 있듯이 이런 단청문양은 일종의 수학과 예술이 일체화된 미술로서 기하학의 감각을 요구받는다. 그런데 전통단청에서는 솟을금이라 하여 상당히 일반화된 문양으로 창방 계풍, 대들보 뱃바닥, 장여 등 건축부재 곳곳의 금단청에서 시문해왔다. 정사각형이나 정육각형 문양은 평면을 빈틈없이 채울 수 있는 수리적 논증성을 갖추고 있어, 연속성과 무한성으로 확대하기에 대단히 강력한 힘을 내재하고 있다. 적은 에너지로 전체를 채우는 데 그만한 효용성이 없다.

천정에 시문한 기하 단청문양은 세 가지로 나타난다. 단청장인들이 흔히 솟을금, 십자금, 쌀미솟을줏대금으로 부르는 문양들이다. 전통미술의 원형을 찾아 거슬러 오르면 고구려 고분벽화나 언양 천전리 암각화에도 닿는다.[21.17] 그런데 왜 사찰장엄에 사방연속 기하문양이 등장하는 것일까? 책의 서문에서 말한 법당장엄의 패러다임을 상기할 필요가 있다. 법당이 법계우주인 까닭이다. 기하문은 고도의 추상개념인 연기법의 그물망을 이해하는 데 훌륭한 시각체험을 제공한다. 그 또한 교의를 해석한 문양으로 이해되어야 한다.

21.16 불영사 대웅보전 내부 밭둘렛기둥 남측 천정의 사방연속문양

21.17 언양 천전리 암각화(위)와 고구려 벽화고분 쌍영총의 기하문양

21.18 불영사 대웅보전 중앙부 천정

21.19 반바탕 녹화머리초 사이에서 화생하는 장면

중심부 천정 심오한 진언의 육엽연화문

대웅보전 안둘렛기둥 중심부의 천정에는 육엽연화문에 범자를 심은 도안을 취했다.[21.18] 범자는 인도 산스크리트어이지만 하늘의 언어로 여긴다. 그래서 범자 한 자 한 자는 신령한 힘을 가지고 있다고 여겨 왔다. 불교에서는 내밀한 범어에 대해서 음역하거나 번역하지 않고 그대로 사용하는 불문율이 있다. 현장스님의 '오종불번五種不翻'이 대표적으로, 다섯 가지의 경우에는 역경하지 않는다는 뜻이다. '옴마니반메훔'의 육자진언처럼 비밀스러운 뜻이 있거나, '석가모니'처럼 번역하면 뜻이 가벼워져 신성을 잃을 우려가 있는 경우 등이 해당된다. 참된 말로서 짧은 범자 신주를 '진언眞言'이라고 부른다. 육자진언이나 23자 광명진언 등이 그렇다. 진언보다 긴 신비한 주문은 총지總持, 곧 '다라니多羅尼'라 칭한다. 무구정광대다라니를 꼽을 수 있다. 중심부 천정은 진언과 다라니의 독송이 가득한 진리법의 성음 공간으로 특별한 위계를 가진다.

놀라운 점은 진리법의 성음 파장을 통해 청신남 청신녀를 연화화생 시키고 있다는 사실이다. 부처님 존상 위 우물천정 테두리에는 연속하는 반바탕 녹화머리초를 봉긋봉긋하게 장식해서 품격을 높였다. 머리초 사이사이에는 선남선녀 한 명씩 화생하는 극적인 장면을 표현했다.[21.19] 불국토 광명의 자비 속에서 새 생명을 얻고 있는 것이다. 이러한 빛의 파장 속 화생 방식은 전례가 없는 매우 특별한 표현이다. 화생하는 사람은 총 40명이다. 모두 흰색 동정 깃을 단 한복 차림이다. 양옆으로 머리카락이 뻗쳐 나온 개구쟁이 모습이라 입가에 미소를 자아낸다. 대단히 경이롭고 감격스런 장면이다. 결국에는 부처로 시작해서 사람에게로 돌아온다. 하화중생에서 내리는 대단원의 막이다.

7부

건축 뼈대의
윤리 미(美)

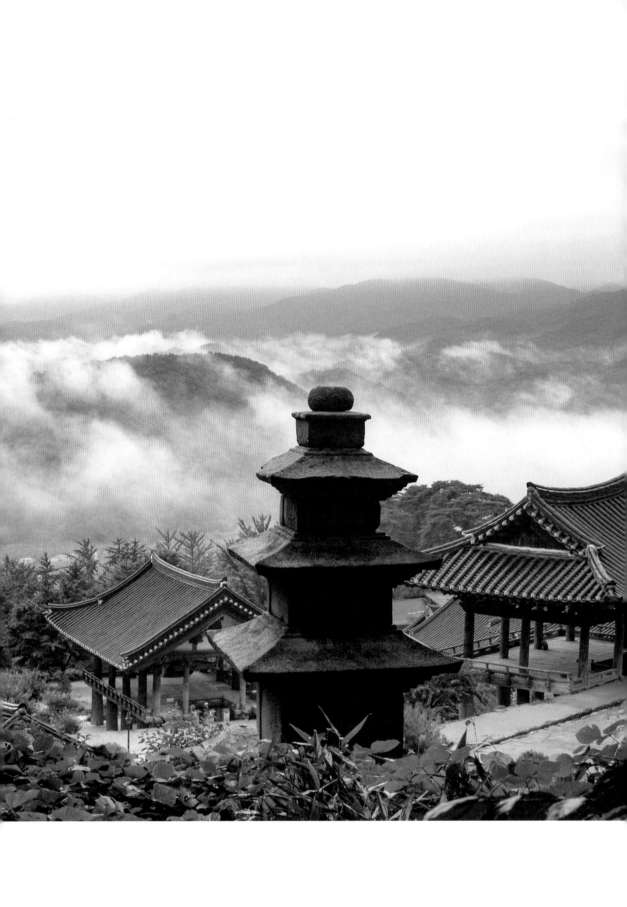

1

영주 부석사
무량수전

부석사 가람은 하나의 완결된 통일성의 유기체에 가깝다. 지형과 건축, 불교교의, 서사의 맥락들이 긴밀하게 통합되어 있다. 마치 극중 플롯에 맞게 잘 짜인 무대장치 같다. 부석사 가람 경영에 발휘한 절묘한 지혜는 입지선정의 탁월한 안목에 있다. 한반도의 척추뼈 백두대간은 태백산에서 서남으로 아스라이 내달려 소백산의 연봉들로 굽이친다.[22.1] 비로봉, 연화봉, 도솔봉 등의 연봉들은 이름에서부터 불교세계관을 반영한다. 불국의 연봉들을 안산으로 삼은 부석사는 소백산의 봉우리들을 담대히 끌어들여 무한히 확장된 법당 마당으로 경영했다. 수준 높은 안목으로 산지지형을 재해석하여 화엄교리와 극락정토 구품세계를 대담하게 구현했다.

건축원리 건축에 끌어들인 자연의 기운

한국의 전통건축이 갖는 철학은 천지인 합일에 기초한다. 건축을 집 '우宇', 집 '주宙'의 소우주로 보고, 공간을 개방해서 천지간의 우주에너지와 소통한다. 건축원리로 나타나는 가장 중요한 특질 중의 하나는 주산主山을 뒤에 두고, 안산을 마주보는 좌향坐向의 원리에 있다. 주산과 안산은 종교나 철학, 환경심리 등 인문의 개념으로 재해석된다. 부석사의 주산은 태백산에서 뻗어 나온 봉황산이고, 마주 대하는 안산은 불국정토로 재해석한 아스라한 소백산 연봉들이다.

　자연의 외경을 건축의 조망으로 빌려오는 것을 '차경借景'이라 한다. 차경의 개념은 중국 명나라 때 계성計成이 쓴 17세기 정원 조성 이론서 『원야園冶』에서 정립된 것이다. 차경을 통하여 건축의 공간은 무한히 확대될 수 있으며, 건축과의 연결 속에서 외경의 본질, 곧 체體를 획득할 수 있다고 보았다. 조선시대 선비문화의 상징인 누정樓亭의 조영에서 가장 중요하게 여긴 건축원리 역시 자연과의 합일, 곧 차경의 원리에 두었음은 주지의 사실이다.[22.2] 부석사 무량

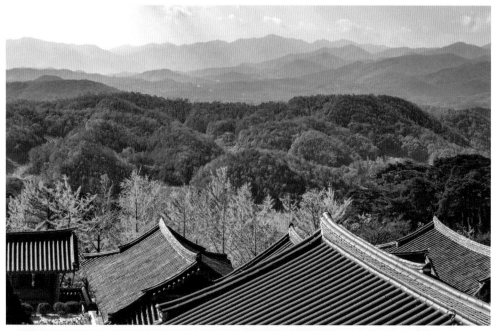

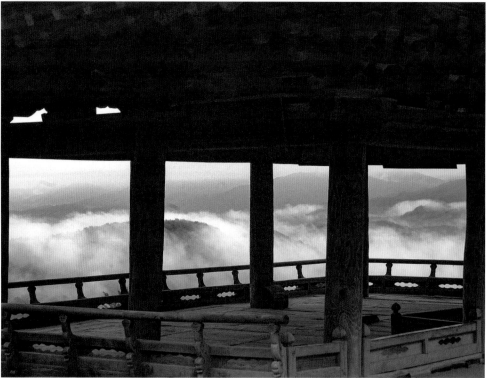

22.1 부석사 무량수전 뜰에서 바라본 소백산 연봉
22.2 부석사 안양루의 차경

수전 마당으로 끌어들인 차경은 병풍처럼 둘러싼 소백산의 연봉들이다. 비로봉, 연화봉 등의 연봉들은 불국토의 뜻으로 부석사 법당건물들과 상응한다. 광대한 자연과 법당이 거시의 유기적 일체를 형성해서 마당에 선 사람에게 벅찬 환희심을 불러일으킨다. 무량수전의 마당은 대우주의 공간과 시간, 색, 소리, 감각 등이 집결한 마당이 된다. 거기에서 예경자들은 청정심과 환희심으로 정화를 이룬 새로운 내면을 갖추는 것이다.

건축교리 화엄의 연화장세계 구현

부석사 가람경영에 구현된 불교교리는 『60화엄경』의 7처 8회 34품에 따른 '십지론十地論', 혹은 『관무량수경』에 바탕을 둔 구품왕생 극락정토사상으로 해석한다. 『화엄경』의 세계는 비로자나불의 연화장세계이고, 『무량수경』의 세계는 아미타여래, 곧 무량수불의 극락정토세계다. 그런데 부석사를 창건한 의상스님의 화엄사상은 아미타신앙과 조화를 이룬다. 의상스님이 출가한 경주 황복사 삼층석탑에 봉안한 순금제 아미타불상, 양양 낙산사에 전해지는 관음신앙 등에서 화엄사상에 흐르는 아미타 극락정토신앙의 바탕을 읽을 수 있다. 일승一乘의 입장에서 아미타 극락정토를 화엄의 연화장세계와 원융상즉하는 것으로 이해한 것이다. 극락정토가 타방세계에 실재하는 불국토가 아니라 깨달음의 세계, 곧 중생의 마음에 있다고 보았기 때문이다. 그에 따라 의상스님의 화엄학은 아미타신앙의 바탕 위에 새로운 화엄사상을 조화롭게 통합한 일승 아미타불의 특징을 갖게 되었다. 그러한 사상의 특성은 부석사 건축조영에 그대로 반영되었다. 비로봉, 연화봉, 도솔봉 등 광대무변의 파노라마로 펼쳐진 소백산 능선을 끌어안아 아미타여래 극락정토와 원융을 이룬 화엄의 연화장세계를 구현하고 있다. 『화엄경』

22.3 연화장세계를 표현한 예천 용문사의 화장찰해도

「화장세계품華藏世界品」에서 큰 연꽃 안에 금강륜산金剛輪山이 한 바퀴 둘러쳐 있으며, 그 안에 무수한 불국 세계종世界種이 있다고 설법한 장면을 연상케 한다.[22.3] 광대하게 펼쳐진 소백산 자락의 연봉들을 교리체계와 거시적인 통일을 이루게 했다는 점에서 참으로 놀랍고도 대범한 발상이 아닐 수 없다.

건축특성 지형과 심리 해석

가람경영에서 나타나는 높은 축대의 구성 역시 화엄계 사찰의 특성에 가깝다. 불국사나 해인사, 범어사, 구례 화엄사 등 화엄종찰에서 볼 수 있는 공통점이다. 높낮이가 다른 축대로 경사진 산지지형을 기승전결 형식으로 경영해나가는 특성을 갖는다. 건축장치들의 조영과 배치들도 대단히 창조적이다. 석단과 계단의 중첩, 반복, 굴절 등을 통해 수직, 수평, 사선이동을 물 흐르듯 자연스럽게 유도한다. 긴장과 호흡을 조이고 푸는 흐름이 아주 매끄럽고, 시의적절하다. 사람의 호흡과 걸음을 배려한 휴머니즘의 맥락이 엿보인다. 게다가 틈틈이 건축 프레임의 다양한 변주를 통해 능수능란하게 공간을 열고 숨겨둔다.[22.4] 프레임 너머 공간에 대한 호기심을 강하게 자극해서 자연스러운 동선으로 유도하는 대목은 기발한 연출에 가깝다. 경사진 지형에 장치한 계단이나 프레임, 시선의 굴절로 사람의 심리를 교묘하게 해석하여 이끌어가는 것이다. 그러다 문득 지나온 길을 돌아보면 길은 온데간데없고 첩첩이 이어진 소백산맥의 능선들이 광대하게 펼쳐져 환희지를 연출한다. 특히 무량수전으로 오르는 길은 비가역성의 에스컬레이터에 가깝다. 가파른 경사 길을 물 흐르듯 자연스럽게 유도하는 능력이 감탄할 만하다.[22.5]

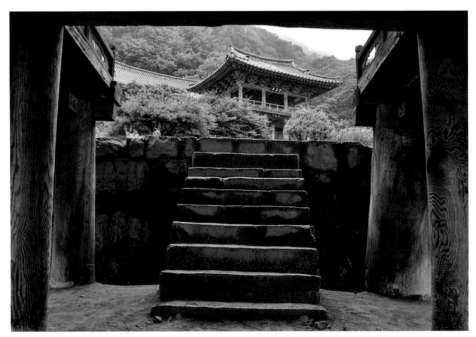

22.4 부석사 범종루 진입동선에서 바라본 안양루

22.5 부석사 안양루 누하에서 바라본 무량수전 앞 석등

22.6 부석사 안양루와 무량수전

영주 **부석사** 무량수전

무량수전 부석사 건축미학의 완결된 공간

자연, 종교, 지형을 통합하고 아우르는 전지적 가람경영은 무량수전에서 대미를 장식한다. 자연과 교리를 일체화한 거시의 안목에서 건축가구의 디테일에 이르기까지 건축미학의 완결성이 결집된 공간이다. 무량수전은 부석사 모든 지형해석의 결절점이면서 성스러운 교의가 현현하는 상징적인 성소, 곧 히에로파니hierophany다.[22.6]

무량수전은 뼈대의 건축이다. 가구식 결구의 역학성을 그대로 노출해서 목조건축의 구조적 아름다움이 진솔하게 드러난다. 색채나 장식을 절제한 직선의 뼈대에서 가식 없는 윤리의 미의식을 느낄 수 있다. 장식성의 세부 요소는 절제하면서 정연한 논증처럼 체계의 조화로움을 추구한다. 역학 공간의 경영에 고전주의의 질서와 비례, 균형의 덕목을 갖춤으로써 간결함 속에서도 통일된 숭고미가 흐른다.[22.7]

황금비 수학에서 1, 1, 2, 3, 5, 8, 13, 21, 34, 55⋯ 와 같이 전개되는 수열을 '피보나치수열'이라고 한다. 앞의 두 수의 합이 다음 수가 되는 원리다. 피보나치수열에서 이웃하는 두 수의 비比 3:5, 5:8, 8:13, 13:21⋯의 값은 무한히 진행될수록 1,618⋯에 수렴한다. 여기서 나타나는 근삿값

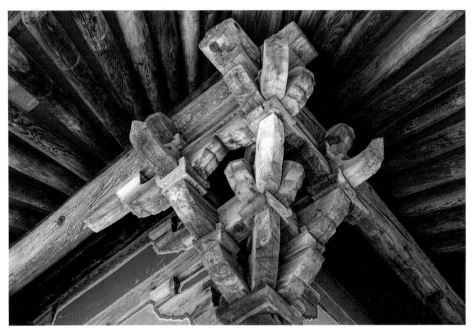

22.7 부석사 무량수전 귀공포

1,618을 '황금비'라고 부른다. 서양에서는 황금비를 '신성한 비례'로 여겨 미술, 건축 등 다방면에서 최고최선의 미를 구현하는 척도로 삼았다. 부석사 무량수전의 평면비례에서도 황금비가 보인다. 무량수전은 정면 5칸(18.7m), 측면 3칸(11.6m)의 규모로 이루어져 있다. 측면 세로를 1로 보았을 때 정면 5칸 가로의 값은 1.62로서 황금비로 나타난다. 그런데 여기에 실현한 황금비는 위에서 바라본 설계상의 평면비례일 뿐 사람이 직접 실감할 수 있는 비례의 미감이 아니다. 황금비가 주는 안정은 정면 입면에서 느낄 수 있다. 무량수전의 높이는 측면의 길이 11.6m와 거의 같은 11.7m다. 즉 높이를 1로 볼 때, 정면 가로의 길이는 1.61의 황금비로 나타난다. 무량수전을 입방체로 보았을 때 가로:세로:높이의 비는 1.618:1:1로 대단히 안정된 황금비의 구도를 보인다. 무량수전에서 느끼는 비례의 안정감은 수직성의 높이와 수평성의 가로 길이에 내재된 비례, 곧 황금비의 체감에서 비롯함을 알 수 있다.[22.8]

배흘림 무량수전의 안정감은 시선의 착시錯視에서 오는 불안정감을 교정하는 여러 건축기법에서도 유도된다. 대표적인 건축기법이 기둥에 적용한 배흘림과 귀솟음, 안쏠림, 안허리곡 등이다. 무량수전의 전면 기둥은 기둥머리 지름이 34cm인데 중간 배 부분은 49cm로 배흘림

22.8 부석사 무량수전 전경

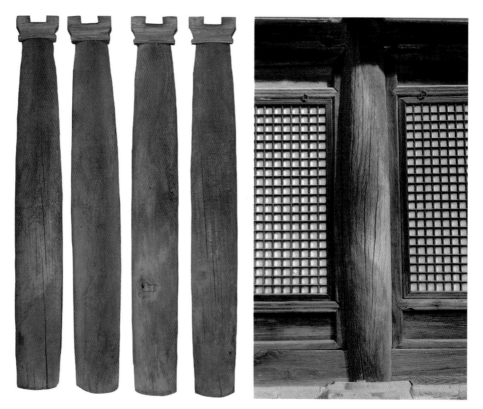

22.9 부석사 무량수전 전면 배흘림기둥

양식이 뚜렷하다.[22.9] 그리스 건축에서 배흘림기둥은 원주기둥의 아래에서 약 1/3되는 지점을 볼록하게 부풀게 해서 건축에 생기를 불어넣는 기법이었다. 밋밋한 민흘림 양식보다는 분명 생동감이 있고, 탄력성 갖춘 곡선미도 부각되었다.

흔히 배흘림기둥이 민흘림에서 가운데 부분이 홀쭉해 보이는 착시의 교정이라 하지만, 전통사찰 어느 민흘림기둥에서도 그런 불안한 느낌을 받지 않는 것이 사실이다. 게다가 무량수전의 경우 단순히 착시교정을 위해 배흘림기둥을 썼다기에는 설득력이 약하다. 오히려 지붕의 하중을 받아내는 역학의 경험, 혹은 통찰지의 산물로 보는 것이 타당할 것이다. 인체, 동물 등 생명의 역학구조는 선형구조가 아니라 곡선의 비선형을 이루고 있기 때문이다. 즉 인체의 종아리처럼 힘이 집중되는 부분이 볼록한 형태를 가진다. 제작공정에서 더 많은 노동력을 필요로 하는 만큼 미학의 관점에서도 보다 부드럽고 우아한 아름다움을 가진다.

사이클로이드 지붕이 흘러내리는 면은 비스듬한 물매를 가진 평면이 아니라 활처럼 휜 곡면이다. 기하학에서는 활처럼 휘어진 곡선을 '사이클로이드cycloid'라고 부른다. 사이클로이드는 원이 평면 위를 굴러갈 때 원 위의 한 점이 그리는 자취로 정의되는 곡선이다. 무량수전을 비롯해서 팔작지붕의 면은 사이클로이드 곡면을 가지는 특성이 있다. 높이 위상차를 가진 두 지점 사이에서 어떤 경사면을 따라 내려가는 것이 가장 빠를까? 단순히 생각하면 최단거리로 연결한 직선 경로가 가장 빠를 것 같지만 실상은 사이클로이드곡선을 따라 내려가는 것이 가장 빠르다.[22.10] 이 곡선면의 특성은 지붕에 떨어지는 빗방울을 빠르게 흘러내리게 함으로써 목조건축의 부식을 최소화하는 지혜로 활용되었다.

귀솟음, 안쏠림, 안허리곡 귀솟음이나 안쏠림, 안허리곡도 역학적 측면에서 이해할 수 있다. 귀솟음은 건물 앞면의 중앙에서 바깥쪽으로 갈수록 기둥의 높이를 조금씩 높여서 지붕 귀퉁이 부분이 솟아오르게 한 기법이다. 안쏠림은 중앙을 제외한 양쪽의 기둥머리를 미세하게 안쪽으로 기울게 세우는 것이고, 안허리곡은 건물 가운데보다 양 모서리 부분의 처마를 앞쪽으로 더 튀어나오게 하는 기법이다.[22.11] 이런 기법들을 적용한 까닭에 무량수전의 처마 선은 직선이 아니라 우아한 곡선으로 나타나며, 양 모서리 기둥도 안으로 약간 기울어진 모습이다.

사이클로이드곡선 직선

22.10 부석사 무량수전 지붕면의 사이클로이드곡선

22.11 부석사 무량수전 귀솟음과 안허리곡의 원리

이 모든 기법들은 오늘날 자동차 바퀴의 정렬에 적용하는 원리와 대단히 유사하다.

차량 하중과 주행을 고려해서 타이어의 균형을 맞추는 역학개념이 휠 밸런스, 휠 얼라인먼트 등이다. 휠 얼라인먼트는 캐스터, 캠버, 토우 세 가지 요소로 구성된다. 캐스터는 차량을 측면에서 봤을 때, 발가락을 의미하는 토우는 위에서 내려다봤을 때, 캠버는 앞에서 봤을 때 타이어의 중심선이 수직선, 혹은 조향축과 일치하지 않고 안쪽 등으로 기울어지게 하는 원리다. 특히 바퀴 위를 안쪽으로 약간 기울게 장착하는 캠버 개념은 무량수전의 안쏠림과 유사한 원리로서 주행시 하중을 분산시키고 바퀴가 똑바로 굴러가게 하는 역학과 과학의 산물이다. 그 같은 원리들은 무량수전에 나타나는 건축기법들의 공학적 해석을 가능하게 한다.

내부장엄 담백한 장식으로 구조미를 강조하다

무량수전의 내부는 목조건축의 뼈대 미학이 돋보인다. 수직과 수평, 사선의 건축부재들이 중첩, 대칭, 반복 등의 질서정연한 짜임으로 공간 속의 공간으로 분할하고 심층화한다. 연대하고 분화해서 중중무진의 법계우주를 구현하고 있다. 질서정연한 직선의 뼈대들은 하중을 분산하고 대동의 연대를 구축하면서 전기회로처럼 내부에너지를 실어 나른다. 무량수전의 뼈대 미학은 천정 공간의 가구식 결구에서 확연히 드러난다.

무량수전 내부 천정은 건축부재들을 생김 그대로 노출한 연등천정이다. 기둥과 대들보, 도리, 서까래, 대공 등 골조를 이루는 나무들이 더불어 숲을 이룬다.[22.12] 수직과 수평, 사선들이

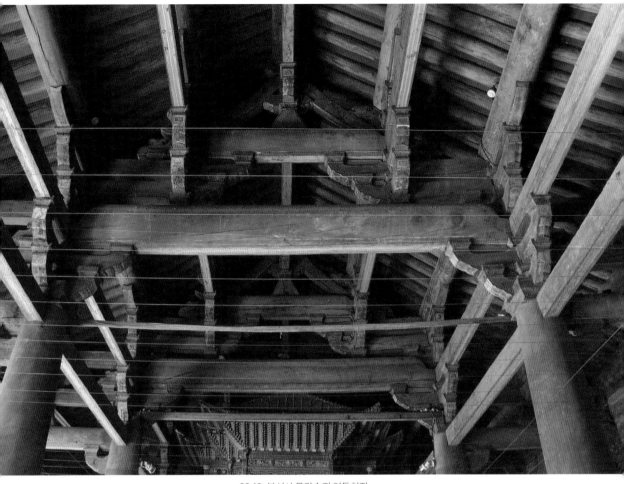

22.12 부석사 무량수전 연등천정

공간을 지배하듯 종횡무진한다. 보와 도리 등 핵심부재들을 선분처럼 비교적 짧고 곧은 부재로 충당함으로써 초공이라든지 짧은 장여, 창방 등 다양한 보조 보강재들이 뒤따르기 때문이다. 칸딘스키는 『점, 선, 면』에서 수평선은 차고 무한한 움직임의 가능성 중에서 가장 간결한 형태라 했다. 또 수직선은 따뜻하고 무한한 움직임의 가능성 중에서, 사선의 대각선은 차고 따뜻하며 무한한 움직임의 가능성 중에서 가장 간결한 형태라고 설명했다. 가장 간결한 선 형태의 부재들이 짧고 단단하게 결합하여 구조역학의 힘과 아름다움을 연출한다. 그것은 마치 에펠탑 같은 철골 구조물에서 평면이 사라지고 대신 무한한 공간의 짜임과 골조미를 드러낸 것과 같은 이치일 것이다. 건축부재의 길이, 굵기, 무게감에 다채로운 변화와 강약의 악센

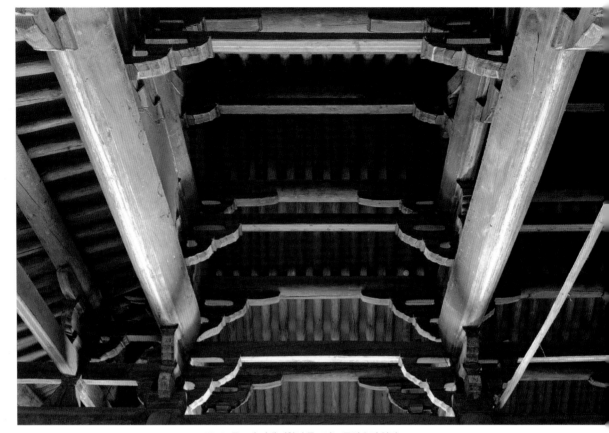

22.13 구조와 뼈대 미학이 돋보이는 무량수전 천정

트를 준 것이 무엇보다 인상 깊다. 길고 짧은 것, 굵고 가는 것, 무겁고 가벼운 것 등 상대성의 형상들이 엮이고 결구되는 모양에서 산조가락의 미묘한 장단을 느낄 수 있다. 직선의 뼈대로 리듬 갖춰 정교하게 조영한, 노동집약의 장인정신이 밴 설치예술에 가깝다.**22.13**

무량수전의 단청장엄에서도 역학의 구조에 충실한 대신 장식의 기교에서는 담백한 태도를 취하고 있다. 내부 단청에는 문양을 거의 생략했다. 부재에 내구성으로 입힌 뇌록색 가칠 수준이거나 긋기단청 양식에 머물고 있다. 1916년 해체보수 무렵에 찍은 사진과 『조선고적도보』를 살펴보면 무량수전 외부 포벽에는 학, 사슴, 화조 등을 그린 별지화도 나타난다. 그에 비하면 골조를 노출한 내부 단청장엄은 가칠과 긋기의 기본단청에 그쳤다. 내부 벽화 조영은 부석사 조사당이나 수덕사 대웅전 벽화를 고려하면 개연성은 충분하지만 지금으로선 확인할 방도가 없다. 역학구조가 가지는 구조미가 조형의 의장미를 대신한다. 고딕건축이 그러하듯이

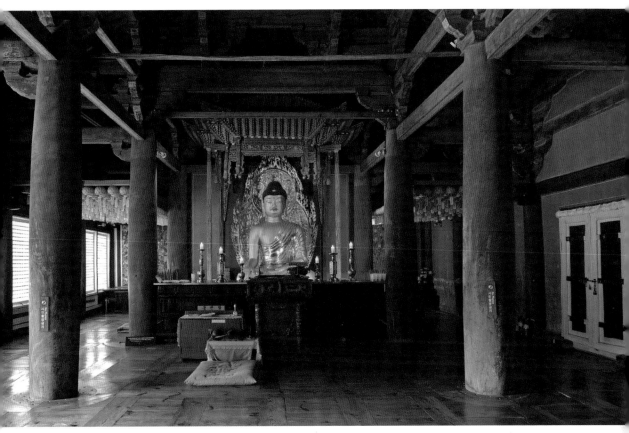

22.14 협시보살 없이 독존으로 봉안한 아미타불

구조역학을 통해 종교의 거룩함에 다가가고, 또 신심을 이끌어내는 것이다.

아미타불 협시보살 없이 독존으로 봉안하다

내부에 일렬로 이어지는 고주 高柱의 행렬은 고딕성당의 내부처럼 열주의 수직행렬이 공간의 엄숙함과 깊이를 자아낸다. 기둥은 본질적으로 신성이 흐르는 생명의 나무이면서 보배나무 이고 우주목이다. 왜냐하면 내부공간은 아미타여래를 친견하는 극락정토인 까닭이다. 열주 들은 공간의 깊이를 심화함과 동시에 아미타불께서 계신 곳으로 강한 방향성을 암시한다. 열 주의 긴 흐름이 이어지는 서쪽 방향으로 세로 기둥의 프레임 속에 바라보게 함으로써 깊은 공간에 적멸로 계신 고귀한 거룩함을 예경하게 한다.

아미타불은 협시보살 없이 독존으로 서쪽에 모셔 동향으로 바라보게 했다.[22.14] 서방 극락

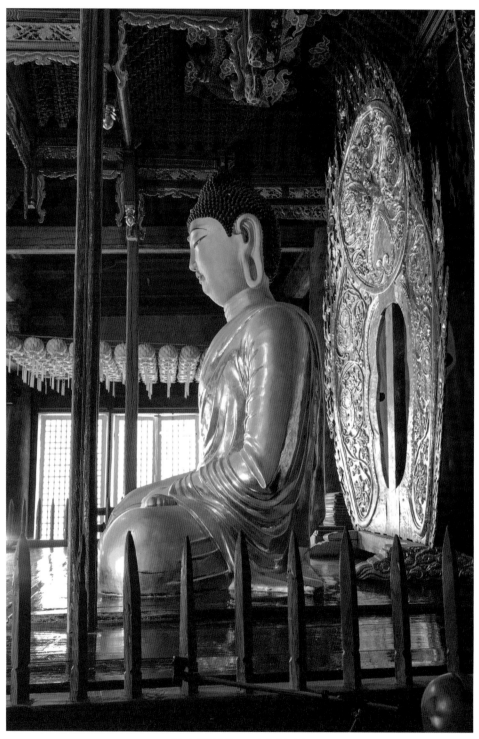

22.15 무량수전 소조아미타불좌상

정토에 상주하시는 아미타불의 교리에 따른 배치임을 알 수 있다. 내부 고주의 수직 열주들과 가로 부재들로 형성되는 프레임의 중첩 속에 바라보게 함으로써 숭고함의 깊이를 극대화한다. 그런데 왜 무량수전의 아미타불은 보처보살도 없이 독존으로 계시는 것일까? 1054년에 건립한 것으로 추정되는 〈부석사 원융국사비문〉에 해답이 나온다.

> 일승一乘 아미타불은 열반에 드는 일이 없으며, 시방정토를 체體로 삼고 생멸상이 없다. •
> (중략) 그런 까닭에 보처보살을 조성하지 않으며 탑도 세우지 않으니 이것이 일승의 깊은 뜻
> 이다.

일승법이라는 것은 곧 깨달음에 의해 부처가 되는 것이다. 부처가 되는 궁극의 한 길만을 제시하므로 소승의 아라한도, 대승불교의 상징인 보살도 조성하지 않았다. 또한 열반에 들지 않고 생멸상이 없으므로 열반에 든 석가모니를 모시는 석탑도 조성하지 않았다. 일승법의 화엄사상이 근원에 깔린 독특한 아미타 정토신앙으로 이해할 수 있다.

무량수전 내부에 교리를 해석한 또 하나의 건축장엄이 있다. 무량수전 내부 바닥은 녹색 유리질의 유약을 두껍게 입힌 녹유전을 깐 것으로 알려진다. 유물전시관에 보관 중인 녹유전이 그 사실을 입증한다. 일제시대 때 발행한 『조선고적도보』의 사진 속 무량수전 바닥은 지금과 같은 마룻바닥이 아니라 전돌을 깔아두고 있다. 바닥에 깐 녹유전은 『아미타경』이나 『무량수경』에서 묘사하는 칠보로 장엄한 극락정토를 상징한다.

항마촉지인의 수인을 취하고 계신 진금색의 아미타불은 높이 2.8m에 이르는 흙 재질의 소조塑造불상이다. 석굴암 본존불만큼이나 엄중하고 근엄한 상호를 가졌다.[22.15] 다포를 치밀하게 짜 올린 중중무진의 아亞자형 닫집과 3.8m 높이의 금빛 광배는 부석사 경영의 전지적 관점이 어디로 귀의하는 지를 유감없이 보여준다. 아미타부처께서는 협시보살 없이 독존으로 계신다. 거룩한 상호와 찬란한 광배에 대체될 수 없는 숭고한 아우라가 흐른다. 극락정토 장면이 담긴 일본 지온인 소장 〈관경16관변상도〉(1323)의 화기畫記에 다음과 같은 대목이 나온다.

> 하루, 혹은 며칠만이라도 저 부처님의 가르침을 행한 사람은 마땅히 극락의 연꽃에 태어날
> 것이다. 수행이 적은데 어떻게 그럴 수 있느냐고 말하지 말라. 만 개의 횃불도 지푸라기 불에
> 서 나오는 것이니."

2

보은 법주사
팔상전

종교학자 엘리아데는 성聖과 속俗의 상반성의 합일에 대한 깊은 통찰력으로 저명하다. 엘리아데의 표현에 의하면 성스러운 종교적 공간은 '성스러움의 드러남', 곧 '히에로파니hierophany'를 갖춤으로써 세속과 차별되는 신성을 갖는다고 보았다. 그런데 성스러운 공간 역시 세속의 지상에 구현한 것이다. 세속적이면서 성스러운, 서로 모순된 것이 상반성의 합일로 나타난다. 여기서 우리는 하나의 의문을 가질 수 있다. 종교건축은 어떤 방법과 형식으로 히에로파니의 표상을 갖출 수 있는가? 엘리아데는 종교건축이 히에로파니를 추구하는 방법론으로 거리, 높이, 중심, 정형의 특성 등을 구사한다고 보았다.

한국 산사의 진입동선과 가람배치, 법당건축의 장엄세계를 살펴보면 엘리아데의 통찰을 수긍하게 된다. 산사의 청정한 숲길과 계곡의 물길은 영혼의 씻김과 함께 세속의 경계를 넘는 속리의 정화장치다. 일주문→ 금강문→ 해탈문을 거치는 과정, 곧 공간 깊이가 심화될수록 중심성에 근접한다.[23.1] 중심에선 특별한 형태의 높고도 웅장한 건축을 만난다. 종교의 태도에서, 혹은 심리상태에서 성스러움의 의식이 최고조로 고양되어 법당건축은 히에로파니로 다가온다. 한국 산사의 가람배치는 히에로파니를 중심으로 교의체계를 갖춘 불국만다라다.

법주사法住寺의 가람은 두 개의 중심축선을 갖는다. 달리 말하면 각각의 히에로파니의 성소를 갖는다는 의미다. 남북방향의 수직 중심축선과 그에 직교하는 동서방향의 수평 축선이 그것이다. 수직 축선은 관음봉을 주산으로 한 화엄종의 교의체계를 수용하고, 수평 축선은 수정봉을 주산으로 한 법상종의 미륵정토사상을 수용하고 있다. 법주사는 '부처님의 법이 상주하는' 화엄도량이자, 김제 금산사, 대구 동화사와 함께 장육미륵부처를 모신 미륵도량의 성격을 갖는다. 그런 연유로 남북방향의 정점엔 대웅보전(실제로는 김제 금산사처럼 대적광전이다)이 있고, 동서방향의 정점엔 미륵대불과 용화보전이 있다. 용화보전은 현재 미륵대불 지하에 모셔

23.1 법주사 수정교와 금강문

두었다. 수평과 수직 축선이 교차하는 가람의 중심에는 국내 유일의 목탑인 팔상전을 경영했
다.[23.2] 하지만 오늘날 그러한 계획적인 축선은 흐트러져 대웅보전으로 향하는 수직축선만 뚜
렷하게 남아 있다. 근대에 들어 미륵대불을 조성하면서 시선과 부지확보를 위해 축선 아래에
터를 잡은 탓도 있고, 석등, 석연지, 희견보살상 등을 여기저기로 옮겨놓았기 때문이다. 그럼에
도 가람경영의 위계에 있어 세 히에로파니는 뚜렷하다. 대웅보전과 미륵대불, 팔상전은 변함없
이 법주사의 상징 성소로 현현하고 있다.

팔상전 국내 유일의 5층 목탑
법주사의 장엄세계는 팔상전捌相殿에 집대성으로 나타난다. 팔상전은 법당이면서 국내 유일
의 5층 목탑이다. 화순 쌍봉사에 3층 목탑이 있었지만 1984년에 화재로 소실되어 오직 한 기
만 남게 되었다. 현재의 팔상전은 정유재란 때 불타 없어진 것을 선조 38년(1605)부터 인조 4년
(1626)에 이르기까지 22년에 걸쳐 재건한 것이다.

23.2 법주사 팔상전과 미륵대불

팔상도　석가모니 부처님의 일생을 8개의 장면으로 나눠 그린 불화를 팔상도八相圖라 부른다. 팔상도를 봉안한 건물이 영산전, 혹은 팔상전이다. 법주사의 팔상전은 특별하게도 '여덟 팔八'이 아니라 '나눌 팔捌'을 사용한다.**23.3** 물론 여덟의 의미도 내포하고 있다. 목탑 내부 사천주四天柱 사방 벽면에 각 면마다 2폭씩 부처님 일대기를 담은 1897년 제작의 팔상도를 모셨다. 팔상도는 일렬로 배치한 것이 아니라 목탑의 건축특성을 적절히 활용했다. 사천주 벽면을 따라 동 → 남 → 서 → 북의 시계방향순으로 빙 둘러 모신 희귀한 사례를 연출한 것이다. 배치방향은 부처님의 생애 여덟 장면 중의 하나인 〈사문유관상四門遊觀相〉에서 싯다르타 태자가 네 개의 성문 밖을 나가 중생의 삶을 두루 살핀 방향 순서와 일치한다. 북쪽 벽면에는 쌍림열

　　　　　　　　　　　　　　보은 법주사 팔상전

23.3 법주사 팔상전 현판

반상을 상징하는 와불을 봉안하고 있다. 팔상도의 배치순서는 곧장 예배동선이 된다. 부처께서 계신 방향에 오른편 어깨를 두고 세 바퀴 도는 우요삼잡右繞三匝이 탑 내부에서 이뤄질 수 있도록 장치한 것이다. 여기서의 '잡匝'은 '한 바퀴를 빙 돌다'라는 의미다.

한편 법주사는 숫자 8과 대단히 밀접한 연관성을 갖고 있다. 서양에서 '변화의 책'으로 부르는 『주역』에는 팔괘, 곧 우주질서와 조화의 원리가 담겨 있다. 법주사는 속리산의 해발 360m에 자리한다. 속리산은 8봉峰, 8대臺, 8석문石門으로 표현되는 산이다. 신라시대 8암자가 자리 잡았고, 연꽃 형국의 지형을 일컫는 '연화부수형蓮花浮水形' 가람의 중심에 팔상전을 경영했다. 중첩하는 8의 이미지는 궁극적으로 괴로움을 소멸하여 열반에 이르는 성스러운 길, 팔정도八正道로 이어진다. 자연과 건축에서 8의 범주로 불교교의를 내밀히 담고 있는 것이다. 팔상전은 법주사 8의 범주를 구현한 강력한 구심점으로 일승법계 부동의 자리에 있다.

구조　팔상전은 기단부에서 금속 보주탑이 있는 상륜부에 이르기까지 22.7m에 이르는 5층 목탑이다. 한 층 한 층 짜 올린 적층식 구조가 아니라, 내부가 통으로 뚫린 통층식 구조다.[23.4] 이러한 구조의 목탑은 한, 중, 일 삼국에서 법주사 팔상전이 유일하다. 3층에 천정을 가설한 까닭에 3층 위로는 내부구조가 드러나지 않는다. 1968-69년 완전해체를 통한 보수공사 과정에서 심초석에 마련한 사리공에서 은제사리호 등 사리장치가 발견되어 팔상전이 갖는 탑의 성격이 명확해졌다. 팔상전은 부처를 모신 법당이면서, 사리를 봉안한 목탑인 것이다.

탑의 구조를 살펴보면 판축으로 다진 바닥 한가운데 심초석을 놓고, 심초석에 탑의 중심 코어인 심주心柱를 5층 정상부까지 세웠다. 바닥의 심초석에서 상륜부까지 약 20m의 높이에 단일부재로 사용하기에는 어려움이 있다. 그래서 4개의 목재를 십자 촉이음 등으로 연결하여 중심축을 세웠다. 심주는 한 그루 전나무의 주간과 같이 모든 물리역학의 균형과 힘의 분산을 통제하는 건축구조의 중추에 해당한다. 건축 시공과정에서는 기준축의 역할을 한다. 하지만 종교건축에서의 본질은 세상의 중심에 선 우주목이자, 불국토의 거대한 당간으로 상징된다. 심주 위에 상륜부 금속 보륜 찰주가 곧바로 연결되어 있기 때문이다.[23.5]

23.4 법주사 팔상전 내부 통층식 구조

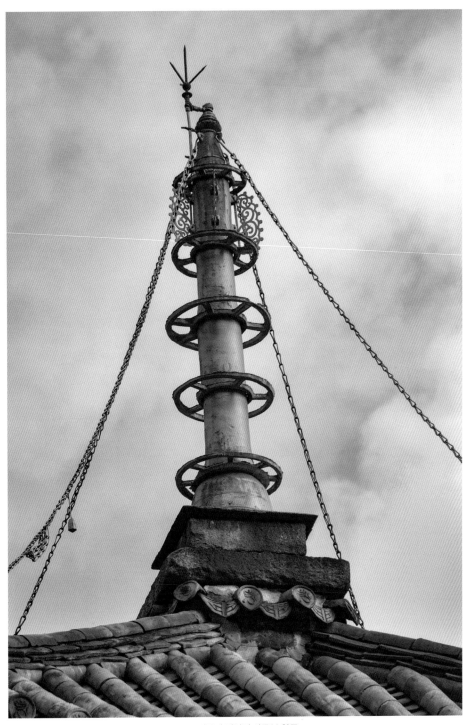

23.5 법주사 팔상전 상륜부 찰주

보은 법주사 팔상전

23.6 법주사 팔상전 내부 사천주 기둥

사천주 용으로 장엄한 수호신

중심 심주에 근접한 네 모서리에는 4층 높이로 4개의 하늘기둥을 우뚝 솟게 했다. 네 개의 기둥 역시 높이가 높아 3개의 원형기둥을 서로 축을 내어 결구한 후 비녀장으로 고정하는 방식으로 연결해서 세웠다. 네 기둥은 심주를 호위하는 사천왕 형상의 이미지로서 '사천주四天柱'라 부르는 매우 특별한 기둥이다. 목탑 내부에서는 심주를 눈으로 확인할 수 없다. 사천주 사면을 심벽치기로 벽체를 쌓아 올렸기 때문이다. 대신 사천주 기둥마다 용틀임하며 힘차게 하늘로 승천하는 용을 장엄해서 심리로 느끼는 위용을 강화한다.[23.6] 건축구조상의 필요성을 수호신의 위상으로 해석하여 종교교의와 성스러움으로 승화한 것이다

사천주 밖으로는 다시 사방에 12개의 고주高柱가 우뚝 솟아 있다. 3층까지 연결되는 고주도 2개의 원형기둥을 결구한 것이다. 2층의 기둥은 1층의 퇴량 위에 평주를 올리는 방식으로 처리했고, 1층의 바깥기둥은 20개의 평주로 세웠다. 팔상전에 층별로 세운 수직기둥은 1층과 2층에 36개씩, 3층과 4층에 16개씩, 5층에 4개, 총 108개로 수직의 강렬한 힘을 뻗치게 한다. 팔상전은 건축구조로 살펴보면 5층 꼭대기까지는 하나의 심주가, 4층까지는 네 개의 사천주가, 그리고 3층 천정까지는 12개의 고주가, 1층과 2층 바깥으로는 20개씩의 평주가 우후죽순의 숲을 이룬다. 기둥의 숲들은 배열질서에 따라 공간을 만들고, 높이와 깊이에 따라 성스러움의 위상을 심화시킨다. 평주와 고주 사이에는 밭둘렛간 영역, 고주와 사천주 사이에는 안둘렛간 영역, 사천주와 심주 사이에는 중심코어 영역으로 나눠진다. 각각 예배공간으로, 불상 봉안공간으로, 법계 우주목의 상징으로 발현된다.

그런데 수직의 기둥들은 바람이나 지진 등 수평 횡력에 취약할 수밖에 없다. 수평 저항력을 보강하는 것이 필수적이다. 사천주끼리, 고주끼리, 평주끼리 수평으로 연결하고, 또 심주와 사천주 간에, 사천주와 고주 간에, 고주와 평주 간에 횡적 연결로 결속했다. 즉 심주-사천주-고주-평주의 구조 속에 서로 이웃한 기둥끼리 횡으로 연결하여 수평 저항력을 증대시켰다. 수평 저항력은 가로, 세로, 사선 방향 등 종횡무진으로 엮어 건축의 안정성을 극대화하고 있다. 눈에 보이지 않는 팔상전 특유의 건축구조도 있다. 상부에서 누르는 힘으로 수직기둥의 안정성을 추구하는 놀라운 장치가 숨겨져 있다.

귀틀구조 상부의 하중을 이용한 안정성

사천주는 4층 공포 윗면 높이까지 이른다. 그 위는 어떻게 처리하여 심주를 보호하고 지탱하고 있을까? 팔상전을 외부에서 보면 4층까지는 창호와 광창이 있지만 5층에는 없다. 5층은 벽

체로 쌓아 올려 광창을 낼 수 없는 구조이기 때문이다. 사천주의 끝인 4층 공포대 위로 창방과 평방을 얹은 후, 5층은 침목 같은 목재를 이용해서 귀틀구조로 쌓아 올렸다. 귀틀구조 공법은 정#자형 우물을 쌓아 올리는 방식과 흡사하다. 가로 동귀틀, 세로 장귀틀로 짠 정방형 귀틀을 차곡차곡 쌓아 축조하는 방식이다. 목탑에서 이런 귀틀구조 방식은 한, 중, 일 동양 삼국에서 유일한 사례로 알려진다. 상부의 하중을 이용해서 수직 사천주의 안정성을 강화하기 위함이다. 그런데 귀틀구조는 3층에 조성한 천정에 의해 외관을 살펴볼 수 없다. 즉 귀틀구조는 해체 과정에서 드러난 구조다.

팔상전 내부는 수직과 수평의 결구가 만들어내는 역학의 아름다움이 탁월하다. 나무와 나무끼리 관계하고 연대하는 결집의 아름다움이기도 하다. 수직과 수평이 중첩하는 건축역학의 구조는 공간에 범접하기 어려운 힘을 부여하며 히에로파니의 성스러움을 드러낸다. 건축부재에 입힌 단청장엄은 건축역학의 물리성에 종교장엄의 교의와 생명력을 불어넣는 것이다.

가구구조 뼈대의 유기체적 생명력

하늘로 솟구친 거대한 사천주는 수직 입방체의 힘과 확고부동한 중심을 드러내는 데 대단히 유용해 보인다. 노출된 가구구조는 투박하지만, 공간을 주도면밀하게 해석하며 규칙적인 질서로 조화롭게 엮고 있다.[23.7] 가구부재들의 짜임은 마치 인체의 뼈대처럼 대칭이며 공간위상학의 유기성으로 돋보인다. 중층의 반복과 대칭의 패턴 속에서 광대무변의 우주공간을 떠올리게 한다. 건축부재들은 높고 낮으며, 길고 짧으며, 굵고 가늘며, 눕고 일어선다. 힘과 에너지가 흐르는 뼈대에서 개성과 장단의 리듬감이 흐른다. 건축이 유기체로 살아 있다.

귀공포 팔상전 외부 1, 2층의 네 모퉁이 귀공포구조는 건축에 신성과 생명력을 부여하는 데 얼마나 주의 깊은 공력을 기울였는지를 환기케 한다. 추녀의 하중을 받치는 포작을 용의 역동성으로 기막히게 대체했다.[23.8] 용의 몸통은 내부로부터 박차고 나와 중중의 'ㄹ' 자로 힘차게 용틀임해서 붉은 보주를 취하고 있다. 역학의 가구구조를 종교장엄의 신성으로 끌어올렸다. 또 2층의 귀공포에는 사람 형상의 뿔 달린 동물이 연잎을 딛고 앉아 지붕을 받들고 있는 특이한 장면을 조영해뒀다.[23.9] 강화도 전등사 대웅보전의 나부형상과 동일한 모티프다. 귀공포에서 추녀를 떠받치고 있는 인물상은 12세기 중국의 토목건축 책 『영조법식』에서 말한 '각신角神'에 비교된다. 고구려 벽화고분 장천1호분, 삼실총 등에선 하늘세계를 떠받치고 있는 신령한 역사力士로 등장한다. 팔상전의 각신이 특별한 점은 입에 청룡을 물고 있다는 점이다. 다

23.7 법주사 팔상전 내부 건축부재들의 역학적 짜임

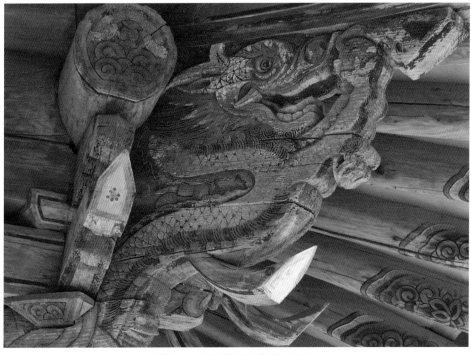

23.8 법주사 팔상전 외부 1층 귀공포의 용

보은 법주사 팔상전

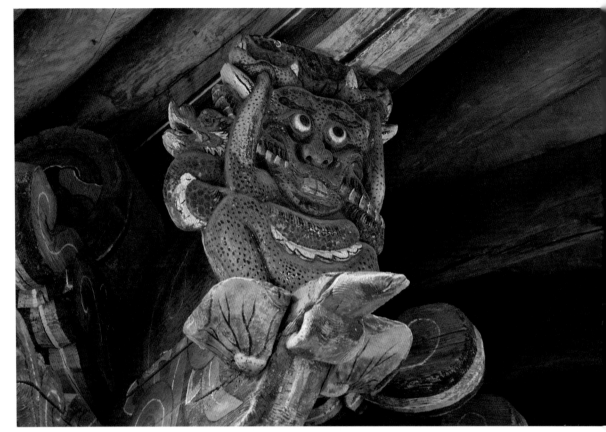

23.9 법주사 팔상전 외부 2층 귀공포 조형

른 곳에서는 찾아볼 수 없는 기이한 표현이다.

주간포 1층 주간포柱間包 자리에 가설한 화반花盤도 깊은 인상을 준다. 화반은 한 면에 다섯 개씩, 사방에 걸쳐 스무 개를 치목해 배치했다. 화반의 문양은 크게 두 종류다. 하나는 한가운데 씨방을 갖춘 둥근 연꽃에서 좌우로 연꽃봉오리와 연잎이 뻗쳐 나가는 형상이고[23.10], 다른 하나는 용의 입에서 좌우로 넝쿨이 뻗쳐서 서로를 칭칭 감고 있는 형상이다.[23.11] 둘 다 엄격한 좌우대칭의 구도로 조영했다. 그런데 느낌은 확연히 다르다. 연꽃 화반이 정밀한 고요함을 갖추고 있다면, 용-넝쿨문 화반은 역동성이 강하다. 용의 입에서 넝쿨이 나와 뻗쳐 나가는 장면은 물에서 생명이 탄생하는 것과 같다. 조형은 강력한 생명에너지를 표현한다. 나선형의 순환운동과 푸르름의 빛은 생명력의 증표로 작용한다. 목조건축에 생명력을 불어넣는 데

23.10 법주사 팔상전 1층 연꽃 화반

23.11 법주사 팔상전 1층 용–넝쿨문 화반

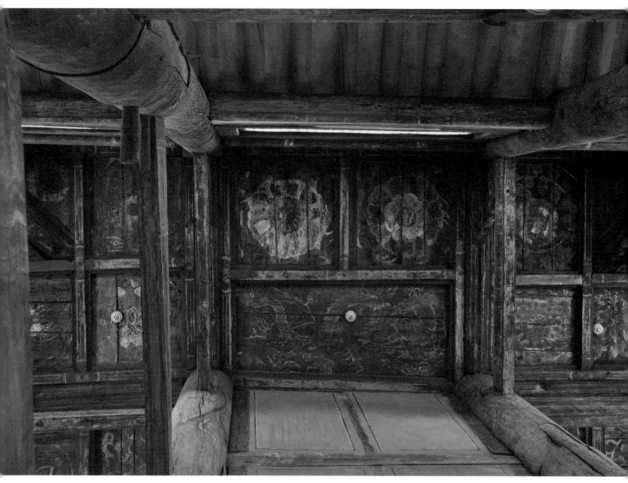

23.12 법주사 팔상전 내부 3층 천정

식물 씨방과 연꽃, 나선형 넝쿨만큼 훌륭한 소재도 드물 것이다. 사찰건축에 씨방, 연꽃, 나선형 넝쿨문이 그토록 빈번하게 등장하는 것도 생명력의 기운을 갖추고 있기 때문이다.

단청장엄 연꽃, 넝쿨, 용

팔상전은 건축역학의 웅장함으로 엄숙하고 거룩하다. 안팎의 단청장엄을 찬찬히 둘러보면 보편적인 사찰장엄의 소재들로 활용하였음을 알 수 있다. 여래, 연꽃, 넝쿨, 용, 보주, 범자가 핵심 소재다. 3층 천정에 입힌 단청장엄도 한결같다. 연꽃, 넝쿨, 용을 소재로 한다.[23.12] 사찰장엄 모

23.13 법주사 팔상전 내부 단청문양

든 곳에 수미일관하는 장엄소재들이다. 법당은 자비와 진리로 가득한 불국토다. 부처와 연꽃, 넝쿨, 용은 그를 표현하는 조형언어의 자음, 모음과 같다.[23.13] 사찰 속 모든 불교장엄은 결국 자비와 진리의 법계로 만법귀의萬法歸依 한다. 다만 장인 예술가의 창의성과 개성에 따라 표현원리와 장르를 조금씩 달리할 뿐이다.

법주사는 법이 상주하는 곳이다. 팔상전의 목탑은 『법화경』「견보탑품」에 나오는 오백 유순 높이의 다보탑처럼 법의 상주를 증명하는 상징으로 땅에서 솟아 있다. 속리의 정토에 장엄한 한국 불교의 금자탑金字塔이다.

오래된 벽화 및 단청문양이 현존하는 사찰건물 지역별 분포현황

지역		전통사찰	불전건물
강원도	속초시	신흥사	극락보전
	홍천군	수타사	대적광전
	영월군	보덕사	극락보전
인천광역시		전등사	대웅보전, 약사전
		정수사	대웅전
경기도	가평군	현등사	극락전
	남양주시	흥국사	영산전, 대웅보전, 시왕전, 만월보전
	안성시	청룡사	대웅전
		칠장사	대웅전, 원통전
	여주시	신륵사	극락보전
	파주시	보광사	대웅보전
	화성시	용주사	대웅보전
부산광역시		장안사	대웅전
		범어사	대웅전, 팔상·독성·나한전, 산신각
울산광역시		신흥사	구대웅전
경남	고성군	운흥사	대웅전
		옥천사	대웅전
	김해시	은하사	대웅전
	남해군	용문사	대웅전
	산청군	율곡사	대웅전
	양산시	신흥사	대광전
		통도사	대웅전, 대광명전, 명부전, 응진전, 용화전, 관음전, 약사전, 영산전, 극락보전, 해장보각, 삼성각, 안양암 북극전
	진주시	청곡사	대웅전

	창녕군	관룡사	대웅전, 약사전
	통영시	안정사	대웅전, 명부전, 칠성각
	하동군	쌍계사	대웅전, 일주문
	합천군	해인사	명부전, 법보전
대구광역시		동화사	대웅전, 영산전, 수마노전
		소재사	대웅전
		용연사	극락전
		파계사	원통전
경북	경산시	환성사	대웅전
	경주시	기림사	대적광전, 약사전
		백률사	대웅전
		분황사	보광전
		불국사	대웅전
		석굴암	
	구미시	대둔사	대웅전
		도리사	극락전
		수다사	대웅전, 명부전
	김천시	직지사	대웅전
		청암사	대웅전
	군위군	법주사	보광명전
	문경시	봉암사	극락전
		대승사	대웅전, 명부전
		김용사	대웅전, 응진전
	봉화군	축서사	보광전
	상주시	남장사	극락보전, 보광전, 금륜전, 일주문
	안동시	봉정사	대웅전, 극락전, 영산암 응진전, 지조암 칠성전
		봉황사	대웅전
		서악사	극락전
	영주시	부석사	무량수전, 안양루, 조사당
		성혈사	나한전

	예천군	용문사	대장전
	의성군	고운사	연수전
	영덕군	장육사	대웅전
	영천군	거동사	대웅전
		은해사	대웅전, 백흥암 극락전, 거조암 영산전, 운부암 원통전
	울진군	불영사	대웅전, 응진전
	청도군	대비사	대웅전
		대적사	극락전
		용천사	대웅전
		운문사	비로전
	청송군	대전사	보광전
	칠곡군	송림사	대웅전
	포항시	오어사	대웅전
전남	강진군	무위사	극락보전
		백련사	대웅보전
	고흥군	금탑사	극락전
	구례군	천은사	극락보전
		화엄사	각황전, 원통전, 대웅전, 구층암 천불보전
	나주시	죽림사	극락보전
		다보사	대웅전, 명부전
		불회사	대웅전
	보성군	대원사	극락전
	순천시	동화사	대웅전
		선암사	각황전, 대웅전, 원통전, 팔상전, 불조전, 장경각
		송광사	국사전, 관음전, 영산전, 불조전, 약사전
		정혜사	대웅전
	여수시	흥국사	대웅전, 응진전, 무사전
	영광군	불갑사	대웅전
	해남군	대흥사	대웅보전, 천불전, 응진당, 명부전
		미황사	대웅전, 응진전

전북	고창군	문수사	대웅전
		선운사	대웅보전, 영산전
	김제시	금산사	미륵전, 대장전
	남원시	선국사	대웅전
		실상사	약사전, 약수암 극락전
	부안군	개암사	대웅보전
		내소사	대웅보전
	완주군	송광사	대웅전, 범종루
		위봉사	보광명전
		화암사	극락전, 우화루
		숭림사	보광전
	진안군	천황사	대웅전
충남	공주시	마곡사	대광보전, 대웅보전, 응진전, 영산전
		갑사	대적전
		신원사	중악단
	논산시	쌍계사	대웅전
	부여군	무량사	극락전
	청양군	장곡사	상대웅전
	홍성군	고산사	대웅전
	서산시	개심사	대웅보전, 명부전
		문수사	극락보전
	예산군	수덕사	대웅전
충북	보은군	법주사	팔상전
	괴산군	각연사	대웅전
	제천군	신륵사	극락전
	청원군	안심사	대웅전
		월리사	대웅전
서울특별시		흥천사	극락보전
		안양암	대웅전